우리가 빵을
먹을 수 있는 건
빵집 주인의
이기심 덕분이다

인문 감성으로 자본주의 공부하기

우리가 빵을
먹을 수 있는 건
빵집 주인의
이기심 덕분이다

박정자 지음

기파랑

· 책머리에 ·

자본주의를 공부할 때

한국은 사회주의 국가다

지금 한국은 사회주의 국가다. 집권 세력이 경제를 시장에 맡기는 대신 모든 것을 시시콜콜 계획하고 지시하는 계획경제 사회이기 때문이다.

문재인 대통령은 대통령이 되자마자 인천공항에 가 비정규직을 없애라고 직접 지시를 내리더니, 이어서 소득 주도 성장을 선언하며 주 52시간의 근로시간, 최저임금 16퍼센트 인상 등을 자의적으로 결정했다. 에너지 정책을 원전에서 태양광으로 바꾸고, 월성원전 1호기를 조기 폐쇄했으며, 신규 원전도 백지화하여, 수천억 원의 손실비용은 물론 연간 9만 2천 명의 고용 유발 효과까지 날려 버렸다. 환경이라는 가치를 내세우며 계획하고 실행에 옮겼지만, 태양열 집열판 설치로 숲을 베어 버려

결과적으로 2020년 8월의 유례없는 산사태를 야기했다. 대학에 원자력 전공 학생이 하나도 없게 되어 학문 분야의 왜곡도 심각하다. 단순히 환경 문제라는 고귀한 이념보다는 자기들 진영의 사람들 이익 챙기기였다는 혐의가 짙다.

지금 한국은 사회주의 국가다. 개인은 말살되고 집단주의가 기승을 부리고 있기 때문이다.

문재인 대통령이 해외에 나가 "지금 한국 정부는 촛불혁명에서 태어난 촛불정신의 국가"라고 스스로 말했듯이, 현재의 정부는 촛불집회라는 거대한 집단주의에서 태어난 정부다. 현 집권 세력은 이것을 민주주의라고 미화한다.

그러나 민주주의라고 해도, 민주주의가 무조건 절대적으로 좋은 건 아니다. 너무 철저하게 민주적인 정부는 필연적으로 전체주의가 된다. 역사 속에서 민주주의 정치 체제를 많이 보고 성찰한 대부분의 학자들은 절대적 민주정이 공화정의 건전한 정체(政體)가 아니라 부패와 타락에 이르기 쉽다고 결론 내렸다.

아리스토텔레스는, 시민들에게 전제적인 지배를 행사한다는 점에서 민주정과 전제정은 놀라울 정도로 유사하다고 했다. 민주정에서 민중의 명령은 폭군의 칙령에 해당한다. 마치 폭군의 총애를 받는 총신(寵臣)이 온갖 권력을 휘두르듯 민중은 집권 세력의 권력을 행사한다.

거리의 군중이 지배하는 민주정에서는 격렬한 의견 대립이 있을 때마

다 시민의 다수파가 소수파에 대해 잔인한 압제를 행사한다. 이때 소수파에 대한 탄압은 1인 지배에서 행해지는 어떤 탄압보다 더 가혹하다. 민중이 자행하는 박해에서 고통을 당하는 개개인들은 다른 어떤 박해에서보다 훨씬 더 비참한 처지에 놓이게 된다.

현재 한국이 그러하다. 집권 세력과 조금만 다르게 생각해도 대학 교수는 강의에서 잘리고 공무원은 직장에서 해임된다. 연구실에 폭력 집단이 난입하는 것도 감수해야 한다. 스포츠 선수나 연예인도 지배 이념을 조금 거스르는 듯한 기미가 보이면 악성 댓글이라는 무시무시한 여론 재판을 당해야 한다.

완전한 민주정은 세상에서 가장 파렴치한 것이다. 가장 파렴치하므로 동시에 가장 두려움이 없다. 지배 이념 속에 숨기만 하면 그 누구도 자신이 개인적으로 처벌 대상이 될 것을 염려할 필요가 없으므로 민주정 속의 민중은 아무것도 두려워하지 않는다. 사람들은 민중이라는 전체의 뒤에 숨어 온갖 불합리한 일들을 자행한다.

민중이 그런 자의적 권력을 행사할 권리가 있는가? 당연히 없다. 그런데도 그들은 무제한의 자유를 과시하면서 부자연스럽고 도착적인 지배를 행사한다. 그렇다고 그들이 진정 지배자가 되는 것도 아니다. 자신들에게 모든 힘이 있다는 것은 착각일 뿐, 실제로는 정치 모리배들의 야망에 봉사하는 하찮은 꼭두각시일 뿐이다.

일반적으로 교육 수준과 지적 능력이 높아질수록 개인들은 다양한 견해와 취향을 보인다. 특정한 가치 체계에 획일적으로 동의하지도 않는

다. 반면에 도덕적, 지적 수준이 낮은 사람들은 상대적으로 더 높은 통일성과 더 높은 획일성을 보인다.

권력을 잡거나 유지하기 위해 필요한 지지 집단은 결코 취향이 고도로 분화되고 발달된 사람들이 아니다. 계획가들이 원하는 집단은 전혀 독창적이지 않고 독립적이지 않으며, 오로지 다수라는 숫자의 힘만을 가진 그런 집단이다. 이 집단은 프로파간다에 취약하고, 소문에 쉽게 속아 넘어가며, 감성적 선동의 먹이가 되기 쉽다. 이 거대한 대중이야말로 전체주의 정당의 부피를 한껏 부풀려 주는 인적 자원이다.

지금 한국은 사회주의 국가다. 모두가 돈을 천시하고 있기 때문이다.

사회주의는 돈을 천시하고, 이윤을 죄악시하는 이념이다. 그러나 과연 물질적 경제는 천한 것이고, 정신의 영역은 고귀한 것일까?

인간사에서 순전히 배타적으로 경제적이기만 한 목적은 존재하지 않는다. 돈에 대한 욕구란 언제나 다른 일반적 기회에 대한 욕구다. 즉, 구체화되지 않은 목적들을 성취할 수 있는 힘에 대한 욕구. 우리가 돈을 벌려고 하는 것은, 돈이 노력의 열매를 향유하는 데 가장 큰 선택의 폭을 우리에게 제공하기 때문이다. 돈은 사람이 발명한 것 중 가장 큰 자유의 수단이라고까지 말할 수 있다.

사회주의자들은 입만 열면 자본주의를 공격하고, 가진 자를 증오하고, 자신들이 세상의 정의를 독점한 듯이 말한다. 모든 백성은 평등해야 하며, 돈은 천하다고 한다. 자신들은 오로지 가난한 자들만을 위한다고 말

한다. 그러나 그 민낯을 들여다보면 온갖 불법적 수단과 비리를 통해 재산을 증식하고, 반대편을 가혹하게 매장하고, 능력과 전문성과는 상관없이 자기들끼리 공적 일자리를 나눠 먹는다. 부자를, 혹은 재벌을 욕하고 돈을 천시하는 척하지만 자신들은 영악하고 이악스럽게 돈을 챙긴다. 딸의 장학금 챙기기, 자신의 월급 챙기기에서 보여 준 조국의 행태나, 김제동·김어준 등의 천문학적 강연료·출연료가 그것을 잘 보여 준다. 자신과 자신의 자식들은 입신양명하여 다른 사람들을 지배하는 위치에 있어야 하고, 돈도 많이 늘려 부자가 되어야 한다고 생각하는 것이 현재 한국의 사회주의자들이다.

지금 한국은 사회주의 국가다. 갓난아기부터 노인에 이르기까지 정부가 국민들에게 현금을 마구 뿌리고 있기 때문이다.

그들은 우리가 낸 세금이 마치 자기 돈인 양 국민들에게 공짜 돈을 나눠주고 있다. 2018년에 이재명 경기지사는 도내 만 24세 청년 16만 6천 명에게 연간 100만 원씩을 지급했고, 최문순 강원지사는 매달 출산 가정에 70만 원을, 청년 수당으로 60만 원을 지원했다.

이런 체제에 길들여지면 사람들은 자신의 노력으로 자신의 길을 개척할 능력을 아예 상실한다. 젊은이들의 독립 정신이나 강인한 성격을 키워 주기도 어렵다. 미래의 스티브 잡스나 마크 저커버그가 될 싱싱한 젊음들이 1년에 고작 100만 원을 공짜로 받음으로써 무기력한 노예가 되어 가는 사회는 참으로 가공할 디스토피아다. "사회주의자는 경제를 계

우리가 빵을 먹을 수 있는 건

획하는 계획가들"이라고 하이에크는 말했지만, 우리의 계획가들은 아예 경제를 계획하는 노력조차 하지 않고 그냥 부자들에게서 걷은 돈을 무차별적으로 나눠주는 일에 몰두하고 있다.

사회주의의 실패

한국은 자유민주·자본주의 체제를 유지하는 나라 중에서 사회주의적 경향이 가장 심한 나라 중의 하나이다. 한 달 만에 낙마했지만, 법무장관이 자신의 이념을 사회주의라고 당당하게 말하고, 북한의 전체주의 체제를 버젓이 옹호하는 단체들이 거리에서 다반사로 시위를 하거나 미국 대사관을 습격하기도 하는 나라다. 2019년 12월 서울 교보문고 광화문점의 '사회 일반' 서적 매대에는 『20 vs 80의 사회: 상위 20퍼센트는 어떻게 불평등을 유지하는가』, 『불평등의 세대』, 『공정하지 않다』, 『우리는 가난을 어떻게 외면해 왔는가』, 『왜 세계의 가난은 사라지지 않는가』, … 같은 책들이 깔려 있다. 모두 불평등을 다룬 책들이다. 불평등을 유난히 강조하는 것은 사회주의를 주장하기 위한 준비 단계이다.

그러나 벤 샤피로가 지적했듯이, 20세기가 우리에게 가르쳐준 가장 큰 교훈 중의 하나는, 사회주의가 실패할 수밖에 없다는 것이다. 사회주의는 소련에서 실패했다. 중국에서 실패했다. 탄자니아, 북한, 쿠바에서 실패했다. 스웨덴, 노르웨이, 덴마크 등 사회민주주의 국가들이 제대로 작동하고 있는 것은 '사회'주의 때문이 아니라 아직 망가지지 않은 옛 자

본주의의 잔여물 덕분이다. 자본주의 경제 없이는 국가가 구렁텅이에 빠지고 만다는 것을 지난 20세기가 생생하게 보여 주었다.

사회주의 성향의 우리 정부가 지난 3년간 막대한 재정을 투입했음에도 불구하고, 저소득 계층의 소득은 오히려 줄고, 소득 양극화는 더욱 심해졌다. 1분위(최하위 20% 구간)의 가계소득은 2017년 상반기에 283만 3천 원에서 2019년 상반기에 257만 9천 원으로 오히려 25만 4천 원 줄어들었다. 근로소득이 감소했기 때문이다. 근로소득은 같은 기간 동안 116만 1천 원에서 84만 3천 원으로 31만 8천 원이나 줄어들었다. 반면 최상위 20퍼센트의 가계소득은 2017년 상반기 1,757만 5천 원에서 2019년 상반기 1,935만 1천 원으로 177만 6천 원이나 늘어났다. 그 전 2015~17년 사이 최상위 가계소득이 59만 3천 원 늘었던 것의 세 배 가까운 증가폭이다. 결국 상위 계층으로 갈수록 근로소득 증가폭이 커지면서 소득 양극화를 확대시켰다. 저소득층의 소득을 높이겠다는 문 정부의 정책과는 전혀 달리 부익부빈익빈의 소득 양극화만 더 심해진 것이다.

좌파들의 주장과는 달리, 소득 양극화 그 자체가 나쁜 것은 아니다. 모든 사회 구성원이 여유로운 생활을 하면서 다만 아래 계층이 최상류층의 사치를 즐기지 못하는 정도의 양극화라면 그것은 문제 될 것이 없다. 그러나 지난 3년간 한국 저소득층의 생활은 한없이 피폐해지고, 거리의 상점들은 하나씩 문을 닫고 있다. 전반적으로 사회에 활기가 없어졌다. 사회의 활기란 경제 발전에서 나오는 것이다. 문재인 정부 3년간 재정은 한마디로 밑 빠진 독에 물 붓기였다. 결국 사회주의는 경제를 발전시킬 수

없다는 또 하나의 실례를 세계사에 추가하는 셈이다.

답은 분명하다. 저소득층의 소득을 늘리려면 사회주의가 아니라 자본주의여야만 한다. 사적 이기심을 솔직하게 인정하면서 열심히 일하여 자기 가족과 사회의 부를 일구는 자본주의 정신이야말로 가장 정의롭고 깨끗한 이념이다.

독자와 함께 공부한다는 자세로 전문가들의 책을 뒤적이고, 신문 기사를 검색하였다. 자본주의 경제의 고전인 애덤 스미스, 보수주의의 고전 에드먼드 버크, 자유주의를 역설한 하이에크 등의 저서도 함께 읽었다. 이들 책의 이해를 쉽게 하기 위해, 또는 자본주의 역사의 이해를 돕기 위해 부르주아 계급의 탄생 과정도 추적해 보았다.

베네수엘라나 북한이 되지 않으려면, 지금이야말로 자본주의를 공부할 때다.

2020년 9월
박정자

유럽인들은 이미 중세 때부터 빵집에서 빵을 사다 먹었다. 완제품을 사 온 건 아니고 대부분 집에서 반죽을 만들어 시내에 있는 빵집에서 구워다 먹었다. 빵을 구우려면 고온이 일정하게 유지되는 오븐이 있어야 하는데, 중세 유럽의 일반 가정에서 오븐을 구비한 부엌이란 꿈도 못 꿀 일이었기 때문이다. 당시 성인의 하루 빵 소비량이 평균 900그램이었다고 하니, 그 많은 빵을 구워야 했던 빵집은 언제나 바빴을 것이다.

오늘날에도 유럽인들은 주식인 빵을 빵집에서 사다 먹는다. 2017년 자료에 의하면 프랑스 국민 절반은 1.6킬로미터 이내에 빵집이 하나 있는 주거지에서 살고 있고, 도시에서는 73퍼센트의 사람들이 800미터 이내에 빵집 하나를 갖고 있다. 시간으로 따지면 걸어서 7.4분, 더 정확히 말하면 도시에서는 5분 거리, 시골에서는 9.4분 거리에 빵집을 갖고 있다.

유럽인들에게 빵집은 단순한 점포가 아니다. 중세까지 거슬러 올라가는 아련한 향수의 대상이며 일상생활 속에 스며든 삶의 일부다. 그래서 애덤 스미스도 빵집을 예로 들며 자본주의의 원리를 설명했나 보다. 물론 그는 빵집과 함께 푸줏간과 술도가도 같이 예로 들기는 했지만.

I 소소한 일상사의 자본주의

01
우파의 자유, 좌파의 자유

자본주의 시장경제가 발달한 곳일수록 빈부 격차는 줄어든다. 기회의 평등 때문이다.
– 밀턴 프리드먼

복지 정책의 혜택은 빈곤층에게 돌아가지 않는다.

자유란 생명이고 재산이다

사람들은 막연히, 자본주의는 자유를 중시하고 사회주의는 평등을 중시한다고 생각한다. 맞는 말이다. 자본주의의 철학적 근거는 자유주의다. 자유주의는 영국의 애덤 스미스와 존 로크의 사상에 기초를 둔다. 더 정확히는 홉스가 내린 자유의 정의에서 시작하여 로크, 흄, 에드먼드 버크를 거쳐 현대에는 하이에크, 미제스 등 오스트리아 학파와 프리드먼, 스티글러 등 시카고 학파 경제학자들로 이어진다.

그럼 도대체 자유란 무엇일까? 홉스(Thomas Hobbes, 1588~1679)는 자유를 욕망과 연결 지어 해석했다. 자유라는 것은 욕망의 운동에 아무런 방해가 없는 상태이다. 예를 들어 내가 배가 고파 뭔가를 먹고 싶을 때,

또는 멋진 옷을 보고 사고 싶을 때, 나에게 그 음식이나 옷을 살 돈이 없다면 그 상태는 나의 욕망의 운동을 방해한다. 다시 말해서 그때 나는 부자유하고, 나에게는 자유가 없다.

그리고 보면 자유는 재산과 밀접한 관계가 있다. 인간에게 자신의 욕구를 실현할 수단, 즉 사유재산이 없으면 그에게는 자유도 없다. 자유와 재산은 인간의 생명을 유지하는 데 있어서 반드시 필요한 것이다.

그런데 또 한편 생각해 보면, 자유의 실현과 재산의 형성은 우선 생명이 있어야 가능한 것이다. 생명이 없으면 자유고 재산이고 아예 무의미하다. 따라서 생명과 재산과 자유, 이 세 가지는 마치 서로 꼬리를 물고 이어지는 세 개의 곡선 화살표처럼 하나의 원을 이루고 있다. 이것이 바로 로크(John Locke, 1632~1704)가 말한 자유주의의 3대 요소이다.

일찍이 로크는 생명, 재산, 자유 이 세 가지가 자유주의를 정의하는 가장 중요한 요소라고 분명하게 밝혔다. 그리고 인간의 권리는 이 세 가지가 침해당하지 않을 권리 이외의 다른 아무것도 아니라고 했다. 생명은 재산과 자유 없이는 존속할 수 없으며, 한편 재산은 생명과 자유 없이는 취득이 불가능하고, 또한 자유는 생명과 재산이 보장되지 않는 한 누릴 수 없기 때문이다. 따라서 로크의 세 가지는 한 가지로 묶어서 말해도 좋을 것이다. 생명과 재산을 자유에 포함시켜도 좋고, 생명과 자유를 사유재산에 포함시켜도 좋으며, 재산과 자유를 생명에 포함시켜도 좋을 것이다.

'~로부터의 자유' 대 '~할 자유'

자유를 이처럼 욕망을 추구하고 실현하는 데 아무런 '방해가 없는' 상태라고 정의함으로써 로크는 소극적 자유, 즉 '~로부터의 자유(freedom from)'라는 현대적 자유주의의 기초를 확립했다. 이때 '~로부터'라는 것은 '나의 욕망 충족을 방해하는 것으로부터'라는 의미가 될 것이다. 이와 같은 '~로부터의 자유'가 바로 소극적(negative) 자유이다.

하이에크(Friedrich August von Hayek, 1899~1992)는 소극적 자유 가운데에서도 더 극단적인 소극적 자유를 주장한다. 자유란 '~로부터의 자유'조차 아니라고 그는 말한다. '자유를 위한 노력'에서 자유가 생기는 것이 아니라, 이미 익숙해 있고 확보되어 있는 개인 영역을 보호하는 것이 곧 자유라고 했다.

개인이 보호하려는, '이미 익숙해 있고 확보되어 있는 자신의 영역'이란 다름 아닌 재산과 직업, 그리고 가족의 생명과 안녕일 것이다. 다시 말하면 우리가 무심하게 살아가는 일상적 생활의 영역이다.

한 개인이 보호하려 하는 그 자신의 생활 방식이라는 것은 기실 오랜 세월에 걸쳐 변화되어 온 것이다. 그 생활 방식에는 인간의 역사가 스며들어 있다. 이것을 보호하는 것이 자유라면, 자유란 본질적으로 보수의 것일 수밖에 없다. 자기의 생명, 재산, 생활 방식, 그리고 이와 관련된 규칙이나 법률을 보수(保守, conserve)하는 것이 곧 자유이기 때문이다. 하이에크는 그런 자유만이 참답고 유용하고 현실적으로 가능한 자유라고

보았다.

그런데 좌파도, 다시 말해 사회주의자들도 자신들을 자유주의자라고 말한다. 현대 미국 민주당의 정책과 사상은 거의 좌파적, 사회주의적인데 사람들은 그들을 자유주의자(liberal)로 부른다.

이처럼 자유주의가 원래 뜻과는 달리, 소득 재분배의 문제에 국가가 개입한다는 의미를 갖게 된 것은 19세기 영국의 공리주의에 그 역사적 뿌리가 있다. '최대 다수의 최대 행복'을 주창한 공리주의는 사회적 불평등을 없애기 위해 사회 제도의 개혁을 지지했는데, 이것이 바로 존 스튜어트 밀(John Stuart Mill, 1806~1873)로 대표되는 진보적 자유주의(progressive liberalism) 또는 고전적 자유주의이다. 그들은 자유시장과 인간의 자유에 대한 장애를 제거하기 위해 경제 및 사회의 근대화를 촉구했고, 이런 근대화를 앞당기기 위해서는 정부가 개입해야 한다고 주장했다.

20세기에 들어와서도 1930~70년대에는 경제에 대한 정부의 개입을 지지하는 케인스 이론이 대세였다. 그러나 1970~80년대에 국가 개입이 비판을 받게 되면서 하이에크, 프리드먼, 부캐넌 등의 경제학자들의 사상이 새롭게 주목받기 시작했다. 이것이 소위 신자유주의다.

결국 경제에서 '정부의 인위적인 개입'을 찬성하느냐 아니냐의 문제가 좌파적 자유주의와 신자유주의를 가르는 분수령이다.

다시 한 번, 보수주의의 '자유'와 사회주의의 '자유'는 어떻게 다른 것일까? 보수의 자유는 자신들의 생명을 유지하기 위해 필요한 최소한의 소극적 자유인 데 반해, 사회주의자들의 자유는 타인의 자유를 희생시키면서 자신의 자유를 달성하려 한다. 다시 말해 사회주의의 자유는 '~로부터의 자유(freedom from)'가 아니라 '~할 자유(freedom to)'라는 적극적 자유이다.

02
신뢰

프랜시스 후쿠야마(Francis Fukuyama, 1952~)에 의하면 '신뢰'는 시장 경제 발전의 필수불가결한 요소이다(『트러스트: 사회도덕과 번영의 창조』). 거래 쌍방이 서로 믿을 수 있어야 거래가 일어나고, 신뢰도가 높아야 투자가 발생하기 때문이다.

17세기에 세계 해운업을 제패했던 네덜란드의 경우가 그 좋은 예다. 네덜란드는 국토 면적이 우리나라 경상남북도 정도의 크기이고, 그나마 그중 경상남도 크기 정도의 지역은 해수면보다 낮아 농사도 짓기 어려운 척박한 땅이다. 동화에도 나오는 나막신 '클룸펜(klumpen)'은 늘 젖어 있는 길을 걷기 위한 것이고, 낭만적으로 보이는 예쁜 풍차는 바닷물을 퍼내기 위한 장치다. 게다가 16세기에는 80년 동안 스페인의 가혹한 식민 통치도 받았다. 이렇게 국토는 작고, 열악한 지형에, 오랫동안 스페인의

식민지였던 네덜란드가 17세기에 유럽의 패권 국가가 될 수 있었던 비밀은 바로 '신뢰'에 있었다.

15~17세기 '대항해 시대'에 네덜란드는 유럽이 보유한 총 상선의 80퍼센트를 보유할 정도로 해운업이 발달했는데, 그 이유는 네덜란드 선원들에 대한 신뢰도가 매우 높았기 때문이다. 네덜란드 선원들이 어느 정도 믿을 수 있는지를 보여 주는 일화가 빌럼 바렌츠(Willem Barentsz) 선장의 이야기다(주경철, 『문명과 바다』).

바렌츠 선장은 북극해를 넘어 동쪽으로 나아가면 아시아 지역에 더 빨리 진출할 수 있을 것으로 생각했다. 북극해는 빙하가 장애물이지만, 여름이면 빙하가 녹아 쉽게 통과할 수 있을 거라 예상했다. 그래서 1596년 여름 역사적인 동북항로의 개척에 나섰다. 그러나 북극해에 도착하니 배 앞에는 녹지 않은 빙하가 가로막고 있었고, 다른 빙하가 움직여 그들 뒤의 지나온 길도 막고 있었다. 그때부터 선원들은 혹한의 북극해에서 겨울을 견뎠다. 추위와 굶주림 속에서 18명의 선원 중 8명이 사망했다. 화물 중에는 생존에 도움이 되는 물건도 많이 있었으나, 바렌츠 선장은 고객의 위탁 상품에 손을 대지 못하게 했다.

8개월 뒤 러시아 상선에 의해 구조되어 암스테르담으로 돌아온 바렌츠 선장은 화물 주인들에게 위탁물을 고스란히 되돌려 주었다. 이 소문이 유럽으로 퍼지자 네덜란드 상선에 대한 평가가 높아졌다. 오늘날과 같은 보험 제도가 없던 그 시대에 신뢰는 네덜란드 상선에 대한 수요를 폭발시켰다. 당시 전 유럽이 보유했던 대형 범선 2만 척의 80퍼센트인 1

만 6천 척을 네덜란드가 보유할 정도로 네덜란드는 대항해 시대의 세계 질서를 좌지우지했다(김승욱, "실패한 나라들과 성공한 나라들: 역사적 고찰", 최광 외, 『오래된 새로운 비전』, 기파랑, 2017).

　'인간이 먼저다' 같은 반론은 생각하지 말자. 시장경제에서 '신뢰'가 얼마나 중요한 자산인지를 말해 주는 일화일 뿐이다.

03
경제가 발전해야 사람들이 행복해진다

테일러리즘: 비판 대 찬양

농경 시대에도 어린이용 그림책이 있었다면 아마 아빠는 아침 일찍 일어나 밭에 나가 일하는 농부의 모습으로 그려졌을 것이다. 그러나 20세기 이후 어린이 그림책에서 아빠는 언제나 와이셔츠 입고 아침에 회사에 출근하는 사람이다.

생각해 보면 우리는, 누구나 어른이 되면 직장에 매일 출근하는 직장인이 된다고 생각한다. 아침에 일찍 일어나 회사에 출근하여 하루 종일 일하다가, 일이 많으면 밤까지 일하고, 동료들과 회식을 하고, 밤늦게 지하철에 몸을 실어 퇴근하는 일상적 행태가 현대인의 대표적 모습이다. 이처럼 일정 규모 이상의 기업에서 상용직으로 일하는 노동 형태가 대표

적 현대인의 모습이 된 것은 20세기 초 미국에서 대규모 제조업이 생겨나면서부터이다.

20세기 초까지만 하더라도 서유럽이나 미국에서 노동자의 일자리는 불안정했다. 육체적 노동은 힘들고 위험할 뿐만 아니라 노동 시간도 하루 10시간 이상이었다. 경기가 나빠지면 기업은 노동자를 쉽게 해고했고, 노동자들도 힘든 일을 버티지 못해 이리저리 일자리를 옮겨 다녔다. 미국은 공산주의와 거리가 먼 나라로 흔히 생각하지만, 20세기 초에는 미국에서도 마르크스주의 열풍이 대단했는데, 바로 이런 사회 분위기 때문이었다.

1913년 헨리 포드가 컨베이어벨트 생산 체계를 도입하고 노동자들에게 상대적으로 높은 임금을 주면서 이런 상황이 바뀌기 시작했다. 포디즘(Fordism)이라 불리는 이 생산 체계는 공학자인 프레드릭 테일러(F. W. Taylor, 1856~1915)의 과학적 관리론을 기업 현장에 기술적으로 적용한 것이다.

테일러는 각각의 작업들을 단순 조작들로 세분화하고, 거기에 소요되는 시간을 정확하게 측정한 후, 그것을 전체 공정으로 조직화하는 방법을 제시했다. 생산 공정을 표준화함으로써 과학적 관리와 통제가 가능해졌고, 공장의 규모도 크게 늘릴 수 있었다. 작업 과정을 노동자 자신이 관리할 때는 태만과 비능률이 발생했는데, 관리자가 노동 과정을 과학적으로 관리하게 되자 비효율성이 최소화되었고, 능률은 최대로 높아졌다. 거기에 차별적인 성과급 제도를 도입하여 노동자들의 노동 의욕을 고취

했다.

테일러리즘의 과학적 관리 덕분에 생산성이 급격히 향상되었고, 생산성 향상은 기업의 수익 증대를 가져왔으며, 회사의 수익 증대는 노동자들의 임금을 높여 주었다. 높은 임금을 받게 된 노동자들은 한 공장에서 오랫동안 일을 했다. 한 공간에서 같은 시간에 여러 사람이 함께 일하다 보니 노동자들의 협동심이 높아졌다. 높은 협동심은 생산력을 높여 주었고, 경영자와의 협상력도 높여 주었다. 강한 협상력은 다시 임금과 직업 안정성을 높여 주었다. 노동 시간은 차츰 줄어, 1940년 이후에는 하루 8시간, 주 5일 근무가 정착되었다. 미국의 근로자들은 자신도 모르는 사이에 사회의 중류층 시민이 되어 있었다.

미국이 자유주의 국가의 중심축으로 확고하게 남아 있을 수 있었던 것은 이와 같은 노동 계층의 중산층화가 결정적인 역할을 했다. 기술 진보는 힘들고 위험한 일자리를 안전하고 안정성 높은 양질의 일자리로 전환시키는 주요 요인 가운데 하나였다.

경제가 계속해서 성장할 때 사람들은 개인적으로 발전하고 행복을 느낀다. 모든 계층의 사람들에게 진정으로 의욕과 기쁨을 주는 이런 발전은 오직 활발한 시장경제에서만 나올 수 있다. 반면, 경제가 정체된 사회에서는 언제 직업을 잃을지 몰라 불안해지고, 자신의 상황이 비참하게만 느껴지면서, 오로지 국가가 주도하는 복지에만 기대를 하게 된다(문근찬, "한국 공교육 개혁의 과제들", 최광 외, 『오래된 새로운 전략』, 기파랑, 2017).

노동자의 동작, 동선, 작업 범위 등을 표준화하여 생산 효율성을 높일 것을 주장한 테일러의 『과학적 관리법』(1911)은 출간 당시 노동조합과 자본가들 모두에게 배척 받았다. 노동조합은 노동자를 착취하는 방법이라고 비난했고, 자본가들은 자신들을 '돼지들'이라고 부르며 공격하는 이 책의 논지가 마음에 들지 않았기 때문이다.

당연히 사회주의 사상가들로부터도 많은 비판을 받았다. 작업이 단조롭게 세분화되어 노동자의 창의성이 개입할 여지가 없고, 노동자의 감정이 무시되며, 노동자들은 마치 부품과도 같이 언제든 교체 가능하므로 인간이 기계처럼 취급 받는다는 것이 그 이유였다. 한마디로 '인간 노동의 비인간화'가 문제였다.

이런 논지를 펼친 대표적인 사상가가 안토니오 그람시(Antonio Gramsci, 1891~1937)였다. 그는 『옥중 수고(獄中手稿)(Prison Notebooks)』(1934)에서 테일러리즘이 "노동자의 지성(知性)·상상력·창의력을 억누르고 그들의 생산 활동을 오직 기계적·신체적인 측면으로만 환원한다"고 비판했다.

그러나 테일러는 생산성의 열매를 가장 많이 가지고 가는 것이 소유주가 아니라 노동자라는 생각을 죽을 때까지 갖고 있었다. 그의 일관된 목표는 소유주(자본가)와 노동자(프롤레타리아)가 생산성 향상에 공통의 관심을 갖고, 지식을 작업에 적용하여, 상호 협조적 사회를 만드는 것이었다.

테일러리즘을 가장 정확하게 평가한 것은 경제학자 피터 드러커(Peter

우리가 빵을 먹을 수 있는 건

Drucker, 1909~2005)였다. 그는 20세기에 인류가 폭발적인 생산성 향상을 통해 선진국 경제를 창조할 수 있었던 것은 노동 현장의 작업 과정에 '지식'을 적용한 테일러리즘 덕분이라고 했다. 또 생산 과정의 표준화와 합리화가 자본가에게만 유리한 것이 아니라 노동자들에게도 축복이었다고 말했다. 그러면서 그것이 가장 잘 구현된 예가 일본 사회라고 했다(『자본주의 이후의 사회』, 1993). 흔히 '다윈, 마르크스, 프로이트'가 '현대 세계를 창조한 삼위일체'로 인용되고 있지만, 드러커는 "마르크스 대신 테일러를 집어넣는 것이 훨씬 더 정의롭다"고 주장했다.

경제학자 제러미 리프킨(Jeremy Rifkin, 1945~)도 "읍내에 설치된 공동 시계가 유럽의 새 시대를 알리는 상징이었다면, 테일러의 스톱워치는 미국의 새 시대를 알리는 상징이었다"고 테일러리즘에 경의를 바쳤다(『유러피언 드림: 아메리칸 드림의 몰락과 세계의 미래』, 2004).

테일러가 마르크스보다 위대하다

그럼 테일러리즘은 왜 그토록 왜곡되고, 많은 비판을 받았던 것일까? 지식인들의 노동 경시 풍조 때문이었다고 피터 드러커는 잘라 말한다. 아직도 사농공상(士農工商) 의식이 지배하는 한국 사회가 가장 가슴 뜨끔하게 받아들여야 할 논평이다.

우리의 권력자들 혹은 지식인들은 겉으로는 노동자를 위한다고 말하면서, 속으로는 끊임없이 노동자를 경멸하고 있다. 청년 문제를 논할 때

마다 그들은 '양질의 일자리'를 늘려야 한다고 말하는데, 이는 컴퓨터 앞에서 사무를 보는 직업만이 양질의 직업이고, 몸을 쓰는 육체노동은 하찮은 것이라는 의식을 그대로 반영하는 것이다.

육체노동 경시는 그 직업에 종사하는 젊은이들이 자기 직업에 자부심을 느낄 수 없게 만들어 개인적으로 행복한 삶을 살 수 없게 만들고, 기술 숙련의 동기를 아예 싹부터 잘라 국가 경제의 기초를 부실하게 만든다. 사회 구성원 대다수가 자기 직업에 만족하지 않는 사회는 매우 불안정한 사회이다. 한 일간지 기자는 집안의 욕실 수리를 맡았던 배관공의 솜씨 좋은 결과물을 보고 '육체노동, 그 정직한 아름다움에 대하여'라는 칼럼을 썼는데(한현우, 조선일보 2019년 8월 8일), 한국에서 육체노동에 대한 진심 어린 찬사를 공적인 인쇄물에서 접한 것은 아마도 이것이 처음인 듯하다. 완벽한 일처리에 대한 찬사, 장인 정신에 바치는 경의가 있어야 사회가 건강하고 발전할 것이다. 일본이 그러했다.

노동 현장에서 효율을 중시하는 테일러리즘은 기업, 산업계를 넘어 미국 사회 전체의 새로운 프런티어 정신이 되었다. 이 프런티어의 정신으로 미국은 세계 최강국이 되었다. 요즘은 테크(Tech)산업까지 세계를 제패하여 이른바 '디지털 테일러리즘(digital Taylorism)'이라는 이름을 얻고 있다.

테일러는 당연히 마르크스보다 위대하다. 우리도 이런 식의 의식 전환이 있어야 할 것이다.

　　　　　　　　　　　　　　　　　우리가 빵을 먹을 수 있는 건

04
복지는 가난한 사람들에게
정말로 복음인가

대중은 경제민주주의를 번영으로 가는 길로 잘못 생각하고 있다. '기득권자'들은 힘들어지지만 자신들은 살기 좋아질 것으로 오해한다. 과연 그럴까?

'경제민주주의'란 경제를 정치적으로 해결하겠다는 발상이다. 용어를 살짝 바꿨지만 '사회주의적 계획경제'를 뜻한다. 그러나 현실 속에서 사회주의 계획경제라는 거대한 실험이 실패하기 전에 이미 1920년대에 미제스(Ludwig von Mises, 1881~1973)는 이론적 연구를 통해 그 실패를 예견하였다. 그는 사회주의 계획경제는 '경제 계산의 불가능성'으로 인해 작동하지 않는다고 하였다. 사회주의 경제는 이윤-손실의 메커니즘이 작동하지 않는다는 치명적인 결함이 있다. 사회주의가 경제를 발전시킬 수 없는 이유이다. 한국의 많은 사회주의 운동권 좌파가 우파로 전향한

계기가 바로 이것이었다.

경제 계산의 불가능성

'경제 계산의 불가능성'이란 무엇인가? 한번 차근차근 생각해 보자.

소비재는 기본적으로 공유할 수 없다. 그것은 배타적이다. 내가 지금 어떤 사과를 베어 먹고 있다면, 다른 이들은 이 사과를 소유할 수 없다. 내가 지금 어떤 TV 수상기를 소유하여 사용하고 있다면, 나 때문에 다른 누군가가 이 TV 수상기를 사용할 수 없다. 우리는 소비재는 공유할 수 없다. 그러나 생산 수단은 공유할 수 있다.

그런데 생산 수단을 개인이 소유하지 못하도록 하면, 다시 말해 개인 기업은 생산 장비를 소유하여 TV를 생산하지 못하고 오직 국영 기업만이 생산한다면, TV는 시장에서 거래되지 못하고 배급 같은 형태로 소비자에게 전달될 것이다. 시장에서 거래되지 못하면 시장 가격이 형성되지 못한다. 시장 가격이 형성되지 못하면, 다시 말해 그 제품의 값이 얼마인지 알지 못하면, 그것의 생산 단계에서부터 차질이 빚어진다. 어떤 생산 수단들을 결합해서 생산하는 것이 경제적인지 결정하는 것 자체가 불가능해지기 때문이다.

또 다른 예를 들어보자. 두 도시를 연결하는 철도를 건설하려 할 때, 다양한 생산 요소들을 결합하는 공법은 무수히 많다. 여기서 어느 방향으로 자원을 재배치할 것인가에 대한 명확한 신호를 보내주는 것은 '이

윤—손실'의 잣대다. 그런데 생산 요소들을 전부 정부가 소유해 버리면, 다양한 가격이 나와 있지 않기 때문에 어떤 방법을 선택하는 것이 좋을지 판단할 근거가 사라져 버린다. 최종 책임을 지는 주인도 물론 부재하다. 치열하게 경제 계산을 하는 주체가 아예 없어진다. 당연히 생산가는 턱없이 비싸진다.

정치적 해결은 가끔 경제 주체들로 하여금 틀린 가격으로 경제 계산을 하도록 만들기도 한다. 국민건강보험을 예로 들어보자. 사람들은 병원에 가서 특정 의료 서비스를 받을지 여부를 판단할 때, 건강보험료를 포함해 자신이 지불한 모든 금액을 고려하지 않고 그 병원에 자신이 직접 지불하는 것만 고려한다. 경제 계산이 잘못된 가격에 근거해 이루어지고 있는 하나의 사례다.

가벼운 콧물감기를 앓는 환자가 병원을 찾는 경우를 생각해 보자. 이때 진료비의 적정 가격이 1천 원이고, 병원에 내는 돈은 100원이라고 치자. 건강보험 덕분에 부자건 가난한 사람이건 누구나 100원만 내면 된다. 그러나 누군가는 차액 900원을 부담해야 된다. 만약 부유한 사람이 건강보험료 4,900원을 낸다면, 그는 오늘 낸 진료비 100원에 4,900원을 더하여 실제로는 5천 원을 지불한 셈이다. 그래서 그는 4천 원만큼 손해를 본 것이다. 중산층 사람이 건강보험료 900원을 내고 있다면, 900+100=1천 원이므로 중산층은 단기적으로 손실도 이득도 없다고 할 수 있다. 이렇게 '세금으로 낸 만큼 복지 혜택으로 돌려받는' 계층이 있다는 결론이 나올 수 있다.

부유층과 중산층이 복지 제도로부터 경제적 손실을 보고 있다면, 그 손실만큼 빈곤층에게 혜택이 돌아가는 것일까? 단기적으로는 그렇다. 건강보험료를 한 푼도 내지 않는 빈곤층은 진료비 100원을 내고 1천 원 어치의 의료 서비스를 제공받았다. 또 빈곤층은 복지 제도가 없었더라면 너무 비싸서 못 샀을 서비스를 구매할 수 있다. 이처럼 일정한 정도 복지 제도는 소득을 재분배하는 효과를 가진다.

하지만 장기적으로 이 제도는 빈곤층에게도 불리하다.

우선 복지 제도가 자리 잡으면, 돈을 벌어야 할 인센티브가 없어지고 저축 유인(誘因, incentive)이 감소한다. 부자건 가난한 사람이건 애써 노력해 저축할 마음이 생기지 않는다. 부유층은 국가에 세금을 뺏기느니 차라리 해외 여행도 가고 사치품도 사겠다고 과소비에 나선다. 빈곤층은 굳이 힘들게 저축하지 않아도 나라가 다 해 줄 테니 돈 생기는 대로 마음 껏 쓰자고 생각한다. 이처럼 복지 제도가 많이 도입될수록 자본이 축적 되지 않아 성장률 자체가 둔화된다. 그렇게 되면 빈곤층은 이런 복지 제 도들이 없었을 때 근로와 저축을 통해 누렸을 소득에 비해 낮은 소득에 머물 가능성이 높다.

근로와 저축 유인이 감소한다는 것도 재앙이지만, 필요 없는 서비스의 과도한 사용도 재앙이다. 의료 서비스와 교육 서비스 분야에서 복지 정 책이 추진되면, 사람들은 이 제도가 없었을 때에 비해 과도하게 서비스 를 이용하려 할 것이다. 반드시 필요하지도 않은 MRI(자기공명장치)를 찍 어 본다든가, 공부에 아무런 흥미가 없는 고교 졸업생이 대학에 진학한

다든가 하는 경우이다. 환자가 자신이 돈을 모두 내야 한다면 하지 않았을 '의료 쇼핑'을 하거나, 공부에 뜻이 없는 학생이 단순히 저렴한 학비 때문에 대학 진학을 하는 경우, 의료나 교육보다 소비자들에게 더 가치가 있었을 다른 재화의 생산이 감소한다는 것은 분명한 사실이다. 사회 전체의 재정이 한정되어 있기 때문이다. 다른 분야에서 가치 있게 쓰였을 유한한 자원들이 '인위적인' 가격 왜곡으로 인해 이 부문으로 과잉 투입되는 것이다.

건강보험의 발달로 환자는 자신에 대한 진찰의 한계비용을 모두 지불할 필요가 없게 되었다. 노인만이 아니라 모든 사람들이, 의사가 치료할수 있는 범위가 확대되었다는 기대 때문에, 더 자주 의사에게 진찰을 받는다. 의사에게 가는 비용이 낮아질수록 사람들은 더 자주 의사를 방문할 것이어서, 잠을 자거나 쉬거나 혹은 낫기를 기다리며 시간을 보내는 등의 다른 자연적인 치유책은 덜 사용하게 될 것이다. 화폐적 비용이 낮아질수록 진료를 위해 여러 시간 동안 줄 서서 기다리는 등의 다른 비용이 높아진다. 이것은 쓸데없는 비용의 낭비이다. 건강보험의 확대가 전혀 해결책이 될 수 없다는 경고가 여기서 나온다. 의료 비용의 증가를 보험을 통해 해결하겠다는 정책은 결코 의료 비용을 낮출 수 없다. 의료 서비스에 대한 수요가 공급보다 더 빨리 증가하기 때문이다.

'문케어'의 부작용

건강보험 급여화를 확대한 '문재인 케어'의 부작용이 바로 그것이다. 종전에 보험료 비급여 대상이던 MRI 등에 건강보험을 적용하자 환자들이 밀려들어 3차 종합병원들은 사상 최대 수입을 올렸지만, 인력·장비·시설 등이 심각하게 부족해지는 현상을 겪고 있다.

상급 종합병원 총 진료비는 2016년 10조 5,400억 원에서 2018년 14조 670억 원으로 33.5퍼센트나 증가했다. 얼핏 보건 서비스 향상으로 보일 수도 있다. 하지만 장기적으로는 의료 시스템을 왜곡시켜 보건 서비스를 더욱 악화시킬 가능성이 크다.

우선, 환자 쏠림 현상이다. 우리 의료 체계는 1·2·3차 의료기관이 각각 고유의 역할을 하는 것으로 돼 있지만 현실에서는 이런 구분이 무너져 의료 체계가 유명무실하다. 취약한 시스템을 그나마 유지시킨 장벽은 가격이었다. 1차보다는 2차가, 2차보다는 3차 의료기관이 더 비싸다는 인식이 환자들의 상급 종합병원행을 그나마 막아 내고 있었다. 하지만 문재인 케어는 이 벽을 무너뜨리고 있다. 문케어 상에서는 대형 병원을 가면 진료비를 더 할인받는 구조가 되었기 때문이다. 단순히 대형 병원을 확장하여 해결할 문제도 아니다. 그렇게 되면 의원과 중소 병원의 폐업으로 의료 전달 체계가 붕괴된다.

더 큰 문제는 중증 희귀 질환을 중점적으로 봐야 할 상급 종합병원들이 많은 경증 환자에 치여 자신의 역할을 제대로 못 하게 된다는 점이다.

이것은 건강보험 재정이 적자로 전환되는 것 못지않게 심각한 문제다.

문재인 케어로 대표되는 급격한 급여화 정책은 저수가 · 저급여 · 저부담의 악순환 고리를 끊기보다, 급여 확대와 환자 쏠림, 의료 이용 증가, 재정 적자, 수가 억제와 보험료 부담이라는 복잡한 악순환을 만들고 있다. 비급여의 급격한 급여화는 결국 '의료 쇼핑'을 부추겨 국민, 병원, 정부 그 누구에게도 도움이 되지 않을 것이다(임구일 건강복지정책 연구원 이사, 조선일보 2019. 6).

사회보험 확대의 문제점

각종 사회보험의 재원 고갈도 심각한 문제다.

2019년 9월 정부는 고용보험 · 건강보험 등 4대 사회보험료를 급격히 올렸다. 문재인 케어로 건강보험의 보장성을 대폭 확대하고, 2년간 최저임금을 29퍼센트나 과속 인상하는 등, 포퓰리즘을 밀어 붙이면서 복지 지출 급증으로 나라 곳간이 비어 가자 결국 국민에게 손을 벌린 것이다.

고용보험료는 2013년 이후 6년간 월 급여의 1.3퍼센트였는데, 2019년 10월부터 한꺼번에 23퍼센트를 인상해 월 급여의 1.6퍼센트가 되었다. 2010년부터 8년간 동결되었던 장기요양보험료 역시 2018년부터 2년 연속 인상되었다. 이 때문에 월급 생활자들이 내는 4대 보험료는 2018년 급여의 평균 8.5퍼센트에서 2022년엔 10퍼센트에 육박할 것이라고 한다. 실업급여는 고용보험기금에서 지급된다. 이 기금은 2012년 이후 계

속 흑자를 내다 2018년 8천억 원 적자로 돌아섰다. 급기야 정부는 건강보험료를 월급 또는 소득의 8퍼센트까지로 제한한 건강보험료율 상한율을 2021년부터 폐지하기로 했다. 무분별한 보험료 인상을 막기 위해 1977년 이래 마련한 장치인데 44년 만에 없애기로 한 것이다. 또 "(건강보험 재정에 대한) 국고 지원은 2022년까지"라는 '일몰 조항'도 없애기로 했다. 건강보험이 MRI(자기공명영상장치) 촬영비와 대형 병원 2~3인실 입원비의 지원 확대 등 이른바 '문재인 케어'로 2018년부터 3년 동안 적자를 내게 되자, 결국 보험료를 올리고 국민 세금을 계속 쏟아붓는 방향으로 가는 것이다. 코로나 사태에 따른 치료·검사비 부담 등을 이유로 이같은 방안을 슬그머니 밀어붙이고 있다.

2017년 말 20조 8천억 원이던 건강보험 적립금은 2019년 말 17조 7천억 원으로 3조 원 이상 줄었고, 2024년이면 적립금이 바닥날 것으로 예상되고 있다. 건강보험은 2011년부터 7년간 20조원 가까운 흑자를 기록했다가 2018년 1,778억 원, 2019년 2조 8,243억 원의 적자를 낸 데 이어 2020년에는 1분기에만 9,435억 원의 적자가 났다(조선일보 2020. 8. 12).

결국 조삼모사(朝三暮四)의 계산법이다. 국민들은 자기들이 돈을 더 많이 내고 그 돈을 돌려받는 것인데도 마치 공짜 돈을 받는 듯한 착각을 하고 있다. 더군다나 자기가 낸 돈을 그대로 돌려받는 것도 아니고 그 사이에 누수처럼 비용이 줄줄 새고 있다. 행정 서비스를 담당하는 공무원의 증가, 그리고 세금이나 사회보험료를 징수하고 이를 다시 분배하는 과정에 개입되는 행정 비용 등 각종 비용이 그것이다.

우리가 빵을 먹을 수 있는 건

사회안전망은 정부가 부담할 수 있는 능력을 넘어서면 아예 안전망 자체가 무너진다. 재원 능력 범위를 보면서 복지를 추진하는 것이 기본 상식이다. 복지의 확대는 결코 빈곤층에게 혜택이 돌아가는 것이 아니다.

복지의 중독성

재정 자립도가 47.5퍼센트로 전국 평균(50.3%)에도 못 미치는 경기도 안산시가 2020년부터 대학생에게 등록금 절반을 대 주기로 했다. 전국 지자체 중 처음이다. 안산시 거주 대학생 2만여 명에게 다 지급할 경우 연간 335억 원의 국민 세금이 필요하다. 재정 자립도 꼴찌(25.7%)인 전남도도 2020년부터 농민 24만 명에게 연 60만 원의 '수당'을 지급한다. 농민 수당은 전남 해남군이 처음 도입하자 한 달여 사이 전국 40여 개 기초단체로 확산되었고, 급기야 광역단체까지 가세했다. 안산시의 등록금 대 주기도 곧 전국으로 퍼질 것이다.

청년 수당, 아동 수당, 어르신 수당 등에 이어, 무차별적으로 교복과 교과서, 수학여행비까지 주는 지자체가 늘고 있다. 한 지자체가 선심성 복지를 새로 선보이면 다른 지자체들이 앞다퉈 따라간다. 정부와 지자체가 기초연금, 아동 수당, 청년 수당 등을 통해 국민에게 현금을 지급하는 규모는 2019년 총 42조 원으로, 불과 2년 만에 두 배가 됐다. 개인이 부담하는 공적 연금도 아니고, 근로의 대가도 아니다. 아무 노력과 기여가 없어도 그저 무조건적으로 개인 호주머니에 넣어 주는 '묻지마 현금 복지'다.

중앙정부가 65세 이상에게 주는 기초연금이 있는데도 일부 지자체는 장수 수당, 효도 수당, 어르신 수당을 만들어 중복 지원하기도 한다. 분뇨 수거 수수료며 부동산 중개 수수료 등의 희한한 명목으로 현금을 쥐여 주는 곳도 있다. 묻지도 따지지도 않는 현금 뿌리기다. 이렇게 세금으로 현금을 지급받은 국민 수는 1,200만 명에 달한다. 인구 4명 중 1명꼴이다. 가구로 따지면 전체 2천만 가구의 43퍼센트인 약 800만 가구가 순수 현금 복지를 받았다. 전체 가구의 절반 가까이가 나랏돈을 지원받아 생활하고 있다는 뜻이다.

정부가 가난한 사람을 더 가난하게 만든 뒤 세금에 의존하게 하는 것 아닌가? 생색은 정부와 지자체가 내지만 결국 부담은 세금 내는 국민들의 몫이다. 투표권을 가진 청년층을 겨냥해 창업 수당, 면접 수당을 주는 것은 지자체장 혹은 여당 국회의원의 매표(買票) 행위다. 그들은 국민 세금으로 자신의 선거운동을 하고 있는 것이다.

복지의 확대는 결국 자본 축적의 감소로 실제 경제 성장을 둔화시키고, 여기에 가격 왜곡에 따른 비효율성까지 누적되면 장기적으로 빈곤층도 손해를 본다. 노동 의욕을 잃는다든가, 잘사는 자들에 대한 근거 없는 증오심을 키우는 등, '도덕 자본'의 잠식까지 생각하면 그 손해는 한층 더 깊다고 할 수 있다.

더군다나 현금성 복지는 중독성이 강해, 한번 시작하면 중단하기 어렵다. 남미나 남유럽 국가들의 경우가 바로 그것이다. 과도한 복지로 재정이 바닥나도, 현금 복지에 중독된 국민들은 복지 축소에 격렬하게 저항

하기 마련이다. 우리가 그 코스를 그대로 밟아 가고 있는 것은 아닌지 걱정스럽다.

이 정권 말기 국가 부채 1천조 원 넘을 듯

2020년 6월 인천공항공사가 1,900명의 비정규직을 모두 정규직으로 전환하기로 했다. 이와 같은 비정규직의 일률적 정규직화와 탈원전, 문재인 케어의 영향으로 공공 기관들의 부채가 크게 늘었다. 반면 당기순이익은 7년 만에 최저치로 줄었다.

이 부실은 전부 국민의 부담으로 돌아오는데 국민들은 거의 자각하지 못한다. 근로자의 절반 가까이가 근로소득세를 한 푼도 내지 않기 때문이다. 세금을 내는 사람들도 당장 자기에게 가시적인 손해가 나지 않으니 별 관심이 없다. 오히려 전 가구에 긴급재난지원금이 지급되니 공돈이라고 좋아한다. 심지어 4·15 총선을 이틀 앞두고 넉 달치 아동 수당을 한꺼번에 지급하는 등 현금을 뿌려 여당은 선거에서 압승했다.

현금 복지는 모두 2천 종이 넘는다. 부실화한 공공 기관들은 보너스 잔치를 벌이고 무한정 인원을 늘리고 있고, 정부는 전 국민 고용보험을 추진하고 있다. 실업급여도 한 달에 1조 원을 넘어섰다. 실업급여로 받는 돈이 최저임금보다 많아져, 힘들게 일할 필요가 없어졌다. 실업급여로 여행하며 사는 라이프 스타일까지 등장했다. 2017년에 10조 원이 넘던 고용기금은 2020년 고갈될 위기에 처했다.

2020년 6월 말 현재 재정 적자는 110조 5천억 원을 기록했다. 총선이 있던 상반기에만 각종 수당과 긴급재난지원금 등 재정 지출을 크게 늘린 데다가 경기 부진으로 세수가 부진했던 탓이다. 기록적으로 오랜 장마로 수해 피해가 덮쳐 4차 추경을 편성해야 한다는 소리가 여야에서 나오고 있지만 이미 너무 많은 적자로 재정 여력이 바닥났다. 국제신용평가사들이 제시한 부채 비율 경계선은 46퍼센트인데 우리나라는 이미 이 선에 근접했다. 이 정권 임기 말에 국가 부채는 1천조 원, 부채 비율은 50퍼센트를 넘을 것이라고 한다.

우리가 빵을 먹을 수 있는 건

05
누가 누구에게
돈을 쓰는가

복지 지출은 계속 확대되기 마련이고, 복지 사업은 비효율적으로 되는 경향이 있다. 최광 교수("복지 정책과 논쟁에 대한 근원적 고찰", 『오래된 새로운 전략』)의 논의를 읽으며 나는 얼핏 그레마스(A. J. Greimas)의 '행위(자)(agent/agency)' 이론을 떠올렸다.

'발신자, 수신자, 대상'이라는 기호학의 행위자 이론을 적용해 보자. 우선, 누가 돈을 쓰는가? 돈을 쓰는 주체, 즉 '발신자'는 누구인가? 그리고 그 돈을 받는 사람은 누구인가? 즉, '수신자'는 누구인가? 다음에, 그것은 무엇을 목적으로 쓰는가, 무엇을 얻기 위해 돈을 쓰는가? 다시 말해 돈 쓰는 행위가 추구하는 '대상'이 무엇인가?

돈을 쓰는 행위는 자기 돈을 쓰는 것과 타인의 돈을 쓰는 것, 두 가지로 나뉜다. 그런데 사람들은 '내 돈'을 쓰는 경우 최대한 절약하려 하지

만, 남의 돈을 쓰는 경우에는 그렇지 않다. 가령 회사 접대비로 점심을 먹는 경우, 회사원들은 점심 비용을 아끼려는 생각을 별로 하지 않는다.

또 '나를 위해' 쓰는 경우 돈을 가장 가치 있게 쓰려 하지만, 남을 위해 쓰는 경우는 그렇지 않다. 내가 필요한 물건을 살 경우 최대한 '가성비' 높은 물건을 구매하지만, 누군가에게 줄 선물을 구입할 때 우리는 그 사람의 선호를 정확히 모르기도 하고 또 사실 별 관심이 없으므로, 상품의 가치를 꼼꼼히 따지기보다는 대충 사게 된다.

그럼, '남을 위해' '남의 돈을' 쓰는 경우는 어떨까? 회사 접대비로 거래 회사 직원에게 한턱 내는 회사원의 경우가 이에 해당한다. 이때 그는 비용을 절약하려는 생각도, 상대방이 좋아할 식사를 사려고 애쓸 생각도 별로 없다. 굳이 결정하라면 상대방의 기호는 아랑곳하지 않고 자기의 기호를 만족시키려 할 것이다.

복지 관련 정부 예산 지출이 바로 이런 경우에 해당한다. 복지 예산 집행의 핵심은 정책 담당 관료나 정치가가 '남의 돈'을 '나를 위해' 또는 '남을 위해' 쓰는 것이다. 여기서 남의 돈은 국민이 낸 세금이다. 예를 들어 국회의원들이 예산안에 투표하는 것도 남의 돈(즉, 국민이 낸 세금)을 쓰는 것인데, 거기에는 '나를 위한'(자기 선거구 관리) 몫과 '남을 위한'(국민 혹은 지역구민) 몫이 섞여 있다. 이 예산을 집행하는 행정부 관리들도 마찬가지다. 내 돈 아닌 남의 돈(세금)을 또 다른 남(국민)을 위해 지출하는 것이다.

핵심은, 정치인과 관료 모두 타인의 돈을 또 다른 타인을 위해 지출하

우리가 빵을 먹을 수 있는 건

고 있다는 점이다. 만약 이들이 수혜자들에게 가장 유익하게 돈을 지출한다면 그것은 오로지 그가 가진 인간에 대한 호의 때문일 뿐이다. 즉, 우리가 기대할 수 있는 것은 오로지 그들 개인의 고매한 인격뿐이다. 그것은 재수가 좋으면 얻어 걸릴 수 있는 로또 수준이다. 그러므로 복지 지출이 폭발적으로 늘어나도 지출은 낭비되고 소기의 효과를 보지 못하는 것이 당연한 일이다.

그런데 가난한 사람들은 시장에서 인정해 줄 기술도 없을 뿐만 아니라 기금을 획득하려는 정치적 쟁탈전에서 이기는 데 필요한 기술도 없다. 가난한 사람들은 어쩌면 경제적 시장에서보다 정치적 시장에서 더 불리한 입장에 처해 있는지 모른다. 그렇다면 복지 정책의 혜택은 어디로 가는지, 왜 그토록 많은 정책들이 본래의 의도와는 달리 빈곤층에게 혜택을 주기보다는 중산층과 고소득층에게 혜택을 주는지, 우리는 비로소 이해할 수 있다.

타인의 돈을 타인을 위해 지출하는 형태의 복지 모델은 경제적 측면만이 아니라 도덕적 측면에서도 바람직하지 않다. 이 모델은 관련된 사람들을 타락시키는 경향이 있다. 관리나 국회의원들은 부패에 가담하거나 부정을 저지르려는 유혹을 강하게 느낄 수 있다. 청년들에게 일률적으로 50만 원씩 준다느니 등의 정책을 결정하는 정치가들은 자기 돈 아닌 타인의 돈(국민 세금)으로 선심을 쓰는 것임에도 불구하고, 마치 자기들이 거의 하느님과 같은 권능을 지닌 것 같은 착각을 하게 된다.

한편 돈을 받는 집단은 자립 능력, 자기결정력이 박탈되면서 어린이

와 같은 의타심만 갖게 된다. '눈먼 돈인데 까짓 것…' 하는 식의 도덕적
해이도 문제다. 원생 수를 부풀려 보육료 1억 원을 타 낸 어린이집, 현금
으로 받은 월급을 신고하지 않고 무직자라고 속여 각종 복지 혜택을 챙
긴 아르바이트생, 아내와 아들을 유령 직원으로 등록하고 근로시간을 부
풀리는 수법으로 고용지원금 2억 원을 떼먹은 중소기업 대표 등, 2019년
전반기에 기획재정부가 적발한 부정 수급 건수만도 12만 869건, 액수로
는 1,854억 원에 달한다.

이처럼, 과도한 복지는 의도한 목적을 달성하지 못하고 돈을 낭비할
뿐만 아니라, 구성원 모두가 당당하게 자립하는 품위 있는 사회도 만들
지 못한다.

우리가 빵을 먹을 수 있는 건

06
기본소득제

'네거티브 세금'과 부유세

온 국민에게 일정액을 조건 없이 주는 '기본소득제'의 역사는 16세기로 거슬러 올라간다. 이미 1516년 토머스 모어(Thomas More, 1478~1535)는 소설 『유토피아』에서 "훔치는 것 말고는 목숨을 부지할 다른 어떤 방법도 없는 사람은 아무리 가혹한 형벌로도 막을 수 없다. 절도범들을 끔찍한 형벌로 다스리고 있지만, 그보다는 모든 사람에게 약간의 생계 수단을 제공하여 목숨 걸고 훔치는 절박한 상황을 없애는 것이 훨씬 나은 방법이다"라고 썼다. 그 후 계몽주의 사상가 토머스 페인(Thomas Paine, 1737~1809), 유토피아적 사회주의자 샤를 푸리에(Charles Fourier, 1772~1837), 자유주의자 존 스튜어트 밀 등이 권리로서의 기본소득제 논

리를 개발하는 데 일조하였다.

20세기 들어서는 제임스 토빈(James Tobin, 1918~2002) 같은 좌파(미국에서는 '리버럴liberal'이라고 한다) 학자들이 '기본수당(basic allowance)'을 제안하였다. 기본소득제나 기본수당과 부분적으로 상통하는 개념으로, 노벨 경제학상(1976) 수상자인 신자유주의 경제학자 밀턴 프리드먼(Milton Friedman, 1912~2006)은 '부(負)의 소득세(negative income tax)' 개념을 제시하였다. 『자본주의와 자유(Capitalism and Freedom)』(1962)에서 프리드먼은 소득 있는 사람이 국가에 내는 세금은 '포지티브(positive)'한 소득세, 다시 말해 국가 재정에 돈을 더해 주는 덧셈법의 소득세이지만, 직업이 없어 소득세 납세 의무도 없는 사람이 국가로부터 받는 돈은 네거티브한 세금, 즉 국가 재정에서 돈을 빼내는 뺄셈적 의미의 세금이라고 했다. 기본소득제, 기본수당, 네거티브 세금 이론 등은 20세기 중·후반 한때 폭발적인 반향을 불러일으켰으나 이들의 제안은 현실 정치에서 모두 실패했다. 오히려 영국과 미국에서 보수파 대처와 레이건이 등장했으며, 유럽 대륙에서는 사회민주주의가 후퇴했다.

그러나 미국의 현재 상황은 다시 만만치 않다. 일례로 2020년 미국 대통령 선거 출마를 공식 선언한 민주당의 유력 대권 주자 엘리자베스 워렌 메사추세츠주 상원의원은 미국 '슈퍼 부자'들을 대상으로 한 부유세 도입을 주장하고 있다. 워렌은 자산 규모 최상위 7만 5천 가구를 대상으로 가구 합산 자산 5천만 달러(약 590억 원)를 초과하는 순자산에 대해 매년 2퍼센트, 10억 달러(약 1조 1,900억 원) 이상 자산에 대해서는 3퍼센트

　　　　　　　　　　　　　　　　　　우리가 빵을 먹을 수 있는 건

의 부유세를 부과해야 한다고 주장했다.

스위스와 핀란드의 실험

현대의 기본소득제 논의는 좌파 쪽에서 먼저 주장했지만, 우파도 긍정적으로 생각하고 있다는 것이 특이하다.

단순화된 복지 제도를 원하는 자유주의자들은 이 제도에 별 거부감이 없다. 기본소득제야말로 복잡한 복지 시스템 대신 관료의 재량권이 최소화된 복지 제도이기 때문이다. 이들이 기본소득 제도 도입을 주장하는 것은 기존 복지 제도의 복잡성과 비효율성을 타파하기 위한 것이었다.

그러나 평등주의 성향의 좌파 지식인들은 수혜자들에 대한 '낙인 효과'를 방지해 준다는 이유로 이 제도를 선호한다. 다시 말해, 빈곤층 자녀에게만 급식을 제공하면 '가난한 집 아이'라는 게 다 알려져 아이의 인권이 침해되므로, 모든 아이들에게 똑같이 급식을 제공해야 한다는 보편복지론과 같은 얘기다.

컴퓨터 기술 발전과 기본소득제를 연결시키는 논리도 있다. 4차 산업혁명 시대에는 사람의 노동력을 로봇이 대체함에 따라 일자리 감소가 필연적인 만큼, 모든 사람에게 기본소득을 지급하여 최소한의 기본 생활을 안정적으로 보장해 줘야 한다는 것이다. 즉, 기본소득 제도를 도입하여 사람들로 하여금 단순히 먹고살기 위한 노동이 아니라 좀 더 가치 있는 다른 삶을 추구하게 함으로써 새로운 인생을 즐기게 해야 한다는 것이다.

이런 견해를 지지하는 사람들은 인간이 먹고살기 위해 반드시 노동을 해야 한다는 것은 구시대적 고정관념이라고 말한다. 수렵채집 사회의 인간은 먹고살기 위한 만큼의 수렵과 사냥을 했을 뿐 그 이상의 노동은 하지 않았는데, 현대인은 노동 시간이 너무 길다는 것이 이들의 생각이다. 그러니 앞으로 노동 시간을 더 줄일 필요가 있고, 그러기 위해서는 국가가 기본소득을 지급해야 한다는 것이다. 노동이 필수라는 착각에서 벗어나자고 말하며, 스포츠·연극·영화·시·소설·미술·음악 등 먹고살기 위한 노동이 아니더라도 인간이 할 수 있는 일은 많다는 것이다.

이 모두가 로봇과 인공지능이 이끄는 4차 산업혁명에 대한 불안감이 짙게 드리워진 주장들이다. 스위스의 기본소득 주창 시민단체 BIS(Basic Income Switzerland)의 체 바그너 대변인도 "앞으로 로봇으로 인해 임금을 받지 못하는 노동자들에게 기본소득을 주면 그들의 무임금 노동이 보다 가치 있게 될 것"이라고 말했다. 또 "기본소득이 있으면 사람들은 직업을 선택할 때 돈 이외에 다양한 조건을 고려할 수 있을 것"이라고도 말했다.

2016년 6월, 드디어 스위스에서는 기본소득 도입 여부를 묻는 국민투표가 실시되었다. 성인 한 사람에게 매월 2,500스위스프랑(약 275만 원)을 주는 법안에 대한 찬반을 묻는 내용이었다. 얼핏 모두가 찬성할 것만 같았던 이 제안은 그러나, 투표율 46.3퍼센트(246만여 명)에 찬성 23.1퍼센트, 반대 76.9퍼센트라는 압도적 표 차이로 부결됐다. 대다수 국민들은 재정 부담이 커지고, 복지 제도가 축소되며, 이민자가 급증할 것을 우

　　　　　　　　　　　　　　　　우리가 빵을 먹을 수 있는 건

려했다.

그로부터 6개월 뒤인 2017년 1월 핀란드 정부는 무작위로 뽑은 시민 2천 명에게 매달 560유로(약 70만 원)씩을 지급하는 기본소득 실험을 실제로 가동했다. 조건 없이 돈을 주면 사람들이 일을 더 많이 하고 싶을 것이라는 핀란드 정부의 설명은 우리를 다소 당황하게 만들었다. 공짜 돈이 생기면 일을 적게 하는 것이 인지상정 아닌가?

그러나 우리의 상식을 배반하는 이 의문은 너무나 잘 갖추어진 핀란드 복지 제도에서 그 답을 찾을 수 있다. 세계 1위 휴대폰 제조사이던 노키아가 몰락하고, 최대 교역국이던 러시아가 유럽연합(EU)의 경제 제재를 당하면서 교역 시장이 축소되자, 핀란드는 2012년 이후 마이너스 성장이 계속되었다. 실업률이 9.5퍼센트(2016)에 이르렀고, 특히 청년 실업률은 22퍼센트 수준을 넘게 되었다. 이 모든 것이 완벽한 복지 제도 때문이었다. 경제 사정이 나쁘다 보니 새로 생기는 일자리의 상당수는 저임금의 파트타임이나 임시직이고, 이런 일을 해서 받는 돈은 실업 수당과 비슷한 소액이다. 그러니 일을 하는 것보다는 차라리 놀면서 실업 수당을 챙기는 것이 훨씬 더 몸이 편하고 좋다. 당연히 놀고먹는 젊은이가 늘어나고 실업률이 치솟은 것이다.

그래서 핀란드 정부는 이미 돈을 벌고 있는 사람에게까지 공짜 돈을 주어 보기로 한 것이다. 기존 실업급여는, 저임금의 파트타임이라도 일단 일자리를 얻게 되면 지급이 중단되지만, 기본소득은, 일자리를 얻더라도 계속 지급된다. 일을 더 하면 소득이 더 늘어날 것이고, 따라서 젊

은이들은 더 큰 소득을 위해 일을 더 하게 될 것이다. 이것이 핀란드 정책 입안자들의 생각이었다. 실험 대상자들 사이에서 의미 있는 취업 증가세가 나타나면, 이 제도는 일하는 사회를 만드는 데 기여할 것이라는 게 정부의 생각이었다.

당연히 시행 초기부터 찬반양론이 팽팽히 맞섰다. 찬성론자는 최소한 먹고살게는 해 줘야 실업자가 제대로 된 좋은 일자리를 찾으려는 욕구가 생길 것이라고 주장했고, 반대론자들은 세금으로 놀고먹는 베짱이를 대거 양산할 것이라고 우려했다. 여론조사도 호의적은 아니었다. 처음엔 핀란드 시민들 70퍼센트가 기본소득 도입에 찬성한다고 응답했지만, '소득세를 증세할 가능성이 있는데도 기본소득 도입에 찬성하는가'라는 2차 질문에 찬성 응답은 35퍼센트로 떨어졌다. 경제개발협력기구(OECD)의 2018년 3월 분석에 의하면 핀란드가 기본소득제를 국가 전체로 확대하려면 국민의 소득세 부담률은 기존보다 30퍼센트 더 높아진다.

결국 핀란드는 실험 1년 3개월 만인 2018년 4월에 계획을 완전히 접었다. 유의미한 효과가 나타나지 않은 것이다.

국가가 개인에게 조건 없이 '공돈'을 주는 실험은 사실상 실패했다. 기본소득제 신중파의 우려가 옳았다. 핀란드의 실험 실패와 스위스의 국민투표 부결로 이제 기본소득제 논의는 세계적으로 완전히 설득력을 잃었다.

한국의 경우

한국의 현금 뿌리기는 4차 산업혁명으로 인한 대량 실업에 대한 고민이라기보다는, 단순히 다음 선거에서 이기기 위한 선심성 정책일 뿐이다.

일부 지자체들이 청년층 등을 대상으로 지급하는 '디딤돌', '드림' 등 다양한 명칭의 수당은 기본소득과 비슷한 개념이다. 취업하지 못한 청년들에게 활동비 명목의 보조금을 지급하는 것이다. 2016년 서울시가 제일 먼저 도입했고 이후 다른 광역시와 도(道)로 확대되었다. 2019년 7월 말 현재 청년 수당을 지급하는 곳은 12곳이다. 서울·부산·인천·대전·전남·제주 등 여섯 곳이 6개월간 300만 원을 지급했고, 강원도는 2019년 하반기에 역시 300만 원을 지급할 예정이다. 경남은 200만 원, 울산은 180만 원, 대구 150만 원, 경기 100만 원을 지급했다. 광주광역시는 2020년 상반기에 240만 원을 지급할 예정이다. 연령 기준은 대부분 만 18세 또는 19세부터 시작해 만 34세 또는 35세까지이다. 인천은 연령 기준을 만 39세까지 넓혔고, 경기도는 만 24세로 한정했다.

충청남도는 2018년 11월부터 만 1세 영아에게 '충남 아기 수당'을 별도로 지급하기 시작했다. 중앙정부가 주는 아동 수당(7세 미만에 월 10만 원)에 더해 월 10만 원을 추가로 더 주는 것이다. 경기도 광주·안산시와 강원도 정선군도 저출산 극복 차원에서 유사한 수당이 별도로 나간다.

지방 재정 가운데 사회복지 예산은 2013년 34조 9,920억 원에서 가파

르게 상승해 2019년에는 66조 1,588억 원에 달해, 6년 만에 2배가 되었다. 중앙정부 전체의 사회복지 예산이 같은 기간 99조 3천억 원에서 161조 원으로 62퍼센트 늘어난 것을 감안하면, 중앙정부보다 지자체의 복지 예산 증가 속도가 훨씬 빠르다(조선일보 2019. 10. 10). 과도 복지로 재정에 구멍이 나면 지자체들은 중앙정부에 떠넘길 것이고, 그 부담은 결국 국민 세금으로 돌아온다. 그러나 경제 성장이 자꾸만 둔화되는데, 국민이라고 무한정 세금을 낼 여력이 있을까?

전 세계적으로 이미 기본소득제 논의가 폐기되었음에도, 그리고 이미 기본소득에 버금가는 수당을 받고 있음에도, 2019년 10월 서울에서는 기본소득제 지지 행진이 벌어졌다. 150여 명의 젊은 사람들이 '모든 사람은 아무 조건 없이 기본소득을 받을 자격이 있다'라는 피켓을 들고 대학로에서 보신각까지 시위 행진을 했다. 이날 전 세계 10개국 26개 도시에서 기본소득 지지자들이 '국제 기본소득 행진(Basic Income March)'을 동시에 진행했다고 주장하면서.

참여자들은 차별과 낙인, 사각지대, 불필요한 행정 비용 등의 문제를 기본소득제 실시의 명분으로 내세웠다. 우리나라에서는 끊임없이 자신이 가난하고 무능력하다는 것을 증명해야 지원을 받을 수 있는데, 이것부터가 차별이므로, 빈곤을 증명하지 않고도 사회적 활동을 할 수 있는 기본소득제가 필요하다는 것이다.

4차 산업혁명으로 고용 없는 성장이 계속될 것에 대비해 기본소득제

를 실시해야 한다고 주장하는 사람도 있었다. 이때까지는 소득이라면 자산 소득 혹은 노동 소득밖에 없었는데, '제3의 소득'을 한번 생각해 볼 때가 됐다는 것이다.

"자본주의가 계속 가려면 어쩔 수 없이 소비할 사람이 필요하고, 부자들도 혁명을 안 당하려면 뭘 좀 내놓고, 그러면서 같이 사회가 돌아가야 하지 않나?"라고 말하는 사람도 있다. 대놓고 '부자 돈 뺏기'를 주장하는 이 말은 현금을 마구 살포하는 복지 포퓰리즘이 젊은이들의 영혼을 얼마나 타락시키는지 적나라하게 확인시켜 주고 있다. 자본주의 교육이 절실하게 필요한 때다.

핀란드 정부가 기본소득 실험을 한 목적은 일하는 사회를 만들고 사회보장 시스템을 개혁하기 위한 것이었지 단순히 집권 세력의 선거운동 차원이 아니었는데, 한국의 현금 복지는 세금을 내는 중산층 이상 납세자들과 나라 경제만 멍들게 하고 있다.

국가가 개인들에게 조건 없이 '공돈'을 주는 실험은 전 세계적으로 사실상 실패했다. 기본소득을 받는 젊은이들은 그나마 있던 일자리마저 걷어차고 그냥 기본소득만 받는 '편안한 저소득'을 택했다. 결국 '공짜는 사람을 타락시킨다'는 보수적 가치만 재확인한 셈이다.

2020년 1월에 이 책 초판을 출간하면서 '기본소득제'를 한 챕터로 다룰 때만 해도 나는 이미 한물 지나간 얘기를 다루는 게 아닌가 하는 노파심이 들었다. 그런데 이 한물 간 기본소득 논의가 지금 소위 보수 정당이라는 미래통합당에서 뜨거운 이슈로 논의되고 있다. 기가 막힌 일이

다. 선거에서 표 찍어 준 유권자들의 생각은 아랑곳없다. 자신들을 대표해 줄 정당을 잃어버린 거대한 보수 우파 세력들은 억장이 무너진다.

우리가 빵을 먹을 수 있는 건

07
공무원 증원의 폐해

비대한 공공 부문은 사회의 짐

공무원은 고용 후 해고가 어려워 노동 유연성이 매우 낮다. 재직 시 급여뿐 아니라 퇴직 후의 연금까지 세금으로 해결해야 하므로 재정적 부담도 매우 높다. 평균수명을 생각하면, 20대 초에 고용될 경우 60년 이상을 세금으로 그의 생계를 부담해야 한다. 인공지능과 로봇 그리고 3D 프린터의 발달로 공무원 수는 줄이는 게 옳은 방향이다. 국가가 발전하기 위해서는 공무원 수를 줄여야 한다.

2019년 현재 우리나라 공무원 수는 100만 명이 넘는다. 정식 공무원 신분의 사람 수를 계산한 것이 그렇다는 것이지, 인건비를 정부가 부담하는 '공공 부문'까지 넓혀 보면 한국의 공무원 수는 정부가 파악하고 있

는 것보다 두 배 이상 많다.

모든 관료 조직은 스스로 비대화하는 경향이 있다. 공직자 개개인의 의지와 무관하게 관료 사회는 본능처럼 자기 조직을 스스로 팽창시키는 활동을 한다. 이를 '파킨슨의 법칙'이라고 한다. 업무가 줄어들거나 심지어 사라져도 공무원 수는 늘어날 수 있다.

자본주의는 사적 경제가 모든 권한을 갖고 있는 체제다. 사회주의자들은 자본주의를 만악의 근원인 것처럼 말하고 있지만, 실제로는 자본주의야말로 모든 인간을 평등하게 만들어 주고, 사회적 노동과 개인적 욕구의 간격을 좁혀 준다. 자본주의 사회에서는 생산의 목표와 생산물의 유용성 여부를 자본이 결정한다. 하나의 제품을 왜 생산해야 하는지, 그것은 어디에 쓸모가 있는지를 결정하는 것은 자본이다. 어떤 것이 유용한 노동인지, 어떤 것이 소요된 시간만큼의 가치가 있는지 또는 두 배로 노동해야 할 가치가 있는 것인지를 결정하는 것은 전적으로 자본이다. 자본은 각자의 노동 시간에 따라 그들에게 돈을 지불한다.

그러나 사회주의 사회에서 그것을 결정하는 것은 공무원이다. 사회주의는 공무원이 전권을 쥐고 있는 관료주의 사회이기 때문이다. 자본은 스스로의 이윤을 위해, 자신의 제품이 팔리기 위해 끊임없이 소비자들의 심기를 살피고 그들의 욕구에 부응하려고 애쓰지만, 공무원은 그럴 필요가 없다. 소비자가 소외되고 불만족을 느끼게 될 것은 불을 보듯 뻔한 일이다. 생산의 효율성이 떨어져 경제 발전도 둔화될 것이 뻔하다.

사회주의는 모든 사람이 각자 '필요에 따라' 재화를 획득할 수 있는 사

우리가 빵을 먹을 수 있는 건

회를 지향한다. 그런데, 당신에게는 아이가 둘이 있고 내게는 하나가 있다고 치자. 사생활이나 개인 각자의 일상생활의 차이와 그 필요한 재화의 분량은 누가 일일이 파악하고 결정하는가? 공무원이다. 공공 서비스가 전권을 갖고 있는 사회주의 사회에서는 공무원들이 모든 권한을 갖고 있다.

노동자들, 하층민들이 믿고 있는 것과는 달리, 사회주의적 복지 정책보다는 자본주의의 시장경제가 훨씬 더 그들에게 유리한 제도임이 분명해 보인다.

프랑스의 경우

역사적으로 프랑스가 산업혁명에서 영국에 뒤진 커다란 이유 중의 하나도 바로 관료 제도 때문이었다.

프랑스는 과거 로마의 지배를 받은 영향으로 중세 때까지 도로와 운하 시스템이 영국보다 우수했다. 중앙집권적 정부와 체계화된 사법 체계도 가지고 있었다. 16세기에 이미 봉건제가 소멸하고, 재산권도 명확했으며, 양도 가능한 소유권이 널리 확산되어 상업도 발전하고 있었다. 17세기에는 데카르트(1596~1650)와 파스칼(1623~1662) 등의 '과학적 계몽주의'도 탄생하여 이념적 근거도 탄탄했다.

그럼에도 불구하고 프랑스는 근대화에서 영국에 뒤졌다. 중앙집권을 이루어 가는 과정에서 관료주의가 확대되었기 때문이다. 샤를 7세(15세

기) 때 관리의 직위를 돈 주고 사고파는 매관매직이 시작되었고, 특히 프랑수아 1세(16세기) 시절에는 공직 판매에서 오는 수입이 재정의 가장 중요한 비중을 차지할 정도였다. 심지어는 아무 일거리가 없는 공직도 비싼 값에 판매되었는데, 이는 공직자들에게는 인두세, 간접세, 염세 등이 면제되었기 때문이다.

상인과 수공업자들의 조합인 '길드'도 경제 발전에 걸림돌이 되었다. 17세기에 프랑스 전역은 약 30개의 시장(市場)으로 나뉘어 자급자족이 이루어졌는데, 여기서 길드가 독점적 특권을 누렸다. 길드는 물론 직접적인 공직은 아니지만, 국왕이 길드에게 독점을 허락하는 대가로 세금을 거두었기 때문에 이를 준(準)공무원으로 볼 수 있다. 독점권을 얻은 길드는 경쟁을 가로막고 혁신을 방해하였다. 길드는 19세기까지 200년간 지속되었다.

왕정은 길드를 통해 산업의 생산 과정을 지배했다. 예를 들어 옷감 염색을 규정하는 법령 조항이 317개나 되었다. 옷감은 여섯 번이나 검사를 받아야 했는데, 이런 옷은 1,376개의 실로 만들고 저런 옷은 2,368개의 실로 만들어야 한다는 식의 세세한 부분까지 규제했다. 동물 뼈로 만들게 되어 있는 단추를 다른 소재로 제작한 것이 발각되면 벌금을 부과할 뿐만 아니라 수색하여 처벌까지 했다. 양털은 반드시 5~6월에만 깎을 수 있고, 검은 양은 도살할 수 없었으며, 톱날의 숫자도 정해져 있었다. 특정 면직물은 생산, 수입은 물론 심지어는 착용까지 금지했다. 18세기에 이런 규제를 위반했다는 이유로 1만 6천 명 이상이 교수형과 능지처참으

우리가 빵을 먹을 수 있는 건

로 처형되었다. 이와 같은 왕실의 감시와 통제가 프랑스의 경제 발전을 저해한 요인이었다. 영국에서는 1624년에 '독점법'이 제정되어서 국왕이 자의적으로 독점권을 부여할 수 없었던 반면, 프랑스에서는 1789년 대혁명 이후에도 길드의 독점권이 사라지지 않았다.

길드가 모든 것을 독점하고 시장을 왜곡하여 일종의 카르텔을 형성하자 제품 가격은 고정되고, 신참자의 진입은 어렵게 되었으며, 사람들의 혁신과 창의성은 발휘될 수 없었다. 더군다나 각 길드는 마치 비밀 결사 같은 폐쇄성을 갖고 있어서 노동과 자본의 이동을 극심하게 제한했다. 이렇게 해서 프랑스의 길드는 사회를 더 가난하게 만드는데 기여했다.

징세청부업자(farmers general, 프랑스어 ferme général)도 일종의 준공무원이었다. 왕실 정부는 세금을 효율적으로 걷기 위해 민간인에게 징세 업무를 맡겼다. 향후 거둘 세금 예상액을 민간 업자들에게 입찰 붙여서 가장 많은 금액을 써낸 업자에게 6년간 징세 업무를 맡기는 식이었다. 낙찰 금액의 상당 부분을 선금으로 왕에게 미리 바친다는 조건 하에 징세청부업자는 약 10퍼센트의 수수료를 챙겼다. 이것이 민간인들의 조세 부담을 더욱 높이고 생산 의욕을 떨어트렸다. 징세청부업자는 왕에게 어음을 주었고, 왕은 이를 채무 상환에 사용하였으며, 이 어음은 다시 징세청부업자에게 할인되었다. 징세청부업자들이 전국의 금융을 손에 쥐게 되었고, 당연히 징세청부업은 매우 인기 있는 직업이었다. 프랑스 대혁명 때 기요틴에서 처형된 화학자 라부아지에(Antoine Lavoisier, 1743~1794)도 징세청부인이었다.

징세청부업자들은 성문 앞에서 파리로 들어오는 모든 물자에 대해 간접세인 입시세(入市稅, octroi)를 부과했다. 그러자 이 세금을 내지 않기 위해 야밤에 굴을 파서 물건을 들여오거나 성 안으로 자루를 던지는 방법이 동원되기도 하였다. 그러자 징세청부업자들은 파리 전체 시가지에 높이 3미터에 길이 23킬로미터의 성벽을 쌓았는데, 이것을 '징세청부인의 벽'이라고 불렀다.

프랑스 조세의 주된 원천은 직접세인 '타이유(taille)'와 1701년에 도입된 인두세 등이었는데, 대부분의 귀족과 성직자들은 면제되었다. 그래서 돈 많은 평민들(부르주아 계급, 부르주아지bourgeoisie)은 면세 혜택을 받기 위해 귀족 신분이나 성직을 돈으로 매입하였다. 어느 마을에서는 한 세대 만에 세금 명부에 있는 성씨 중의 80퍼센트 이상이 면세자가 된 경우도 있었다. 17세기의 유명한 희극 작가 몰리에르의 『서민 귀족(Bourgeois gentilhomme)』은 이런 세태를 반영한 것이다.

네덜란드나 영국의 젊은이들이 제조업이나 상업에 종사하기를 원하고 있을 때 프랑스의 젊은이들은 징세청부업자나 정부 관리, 또는 더 올라가 귀족이 되는 것이 꿈이었다. 상업이나 제조업에서 성공한 사람들도 자기 자식은 관리가 되기를 원했다. 그중에서도 상류층은 아들이 회계법원 참사원이 되기를 바랐고, 하류층은 아들이 서기가 되기를 바랐다.

지금도 프랑스는 일 처리가 느린 나라다. 한 일간지 특파원은 2018년 2월 파리경찰청에 체류증을 신청한 지 5개월 만에 플라스틱으로 된 체류증을 받았고, 한국 운전면허증을 EU 면허증으로 교환하는 데는 15개월

우리가 빵을 먹을 수 있는 건

이 걸렸다고 했다.

프랑스인들은 아직도 컴퓨터보다 종이 문서로 일하는 걸 좋아한다. 프랑스인들의 행정 처리가 느린 이유는 어릴 때부터 천천히 일하는 게 몸에 배어 있기 때문이라고 말하는 사람이 있다. 또 칼같이 빨리 일하는 걸 영미식 문화로 여기고 심리적으로 저항하는 이들도 있다고 한다. 월급 받는 만큼만 일하자는 생각이 강하고, 심지어 민원 업무를 하는 하급 공무원 사이에는 '천천히 일하자'는 암묵적 약속이 있다고 한다. 일을 빨리 하면 그 많은 공무원이 필요 없다는 걸 확인시켜 주는 셈이 되니까 자리 보전을 위해 어떻게 해야 하는지 다들 알고 있는 것이다. 여름 휴가를 한 달씩 가고 병가(病暇) 사용이 쉬워 업무가 자주 끊기는 것도 한 요인이다. 공무원 노조가 강성이라는 것도 무시할 수 없는 원인이다. 나폴레옹 시대와 뒤이은 식민 통치 시기에 방대한 해외 영토 관리를 위해 행정 조직이 비대해졌던 역사적 요인도 물론 있다. 인구 6,600만 명인 프랑스에 공무원은 560만 명이다.

이렇게 편하고 안정적인 직업이므로 프랑스인들은 공무원을 가장 선호한다. 발전하는 독일에 비해 프랑스는 점차 낙후되어 '유럽의 병자'가 되어 가는 것이 이와 무관하지 않을 것이다.

판검사 · 변호사와 공무원을 가장 존경하고 선호하는 한국 사회는 과연 선진국으로 발전할 수 있을까?

일본의 경우

바쿠후(막부幕府) 시대, 도쿄에서 교토를 잇는 태평양 연안 도로 도카이도(東海道)에는 차(茶)를 운반하는 '오차쓰보도추(御茶壺道中)'가 있었다. 쇼군(將軍) 집안에서 기르는 매나 말이 지나다니는 길이었다. 쇼군의 말이 지나갈 때면 옆의 여행자들은 모두 몸을 숙여 피했다. 쇼군 집안의 물건이라는 '어용(御用)' 두 글자가 쓰여 있기만 하면 서민은 돌멩이든 기와든 두려워하고 존귀한 것처럼 모셨다. 어불성설이지만 오래 계속된 관습이었다. 일반 백성은 아무 연고나 관계도 없는 무사에게 몸을 굽혀 머리를 숙이고, 길에서 만나면 길옆으로 비키고, 가게에서 만나면 자리를 양보하고, 자신의 집에서 기르는 자기 말을 타는 것도 허락되지 않았다.

도쿠가와(德川) 바쿠후가 통치한 1603년부터 1867년까지 260여 년간을 '에도(江戶, 지금의 도쿄) 시대'라고 한다. 우리의 조선은 양반과 상놈으로 계급이 구별되었지만 일본은 무사(사무라이)와 서민의 신분 차별이 심했다. 무사는 함부로 권위를 휘두르고 일반 백성들을 마치 죄인처럼 여겼다. 기리스테고멘(斬捨御免)이라는 법이 있었는데, 이는 서민이 무사에게 무례를 범하면 베어 죽여도 처벌을 받지 않는 법이었다. 정부와 서민의 관계는 이보다 더 심했다. 바쿠후는 물론 지방 토호인 다이묘(大名)들도 작은 정부를 세워 일반 백성을 마치 노예처럼 취급하고, 가끔은 자비를 베푸는 정치를 했다.

원래 정부와 서민 사이에 생활 수준의 빈부와 권력의 강약 차이는 있

우리가 빵을 먹을 수 있는 건

을지언정, 인간으로서의 권리에 차이가 있을 리는 없다. 농민들은 쌀을 농사지어 사람들을 부양하고, 상인들은 물건을 매매해 세상의 편리함을 도모한다. 이것이 농민과 상인 등 일반 백성들의 일이다. 한편 정부는 법령을 만들어 악한 사람을 벌하고 착한 사람을 보호한다. 그러나 에도 시대 정부 관리는 '오카미사마(御上樣)', 즉 상전으로 떠받들어졌다. 무슨 물건이 필요하면 권력을 방패 삼아 백성들에게 뜯어냈다. 여행을 할 때면 숙박 요금도 공짜, 강을 건너는 뱃삯도 공짜였으며, 어부나 막일꾼들을 등쳐서 술값을 갈취하는 경우도 있었다.

그래서 청년들은 책 몇 권만 읽으면 즉시 관직에 뜻을 두고, 마을의 농부들은 수백 냥의 돈을 손에 넣기만 하면 즉시 관의 이름을 빌려 장사를 한다. 학교·종교·농장·양잠의 일이 모두 관의 허락을 받는다고 일본의 개화 사상가 후쿠자와 유키치(福澤諭吉)는 개탄했다(『학문을 권함學問の すすめ』). 그는 "일본에 정부는 있어도 국민은 없다"고 했다. 이처럼 일본 국민이 무기력한 이유는 수천 년 전부터 정부가 전국의 모든 권력을 한 손에 움켜쥐어, 공업에서 장사에 이르기까지 모든 인간사가 정부와 관련되어 있기 때문이라고 했다. 그래서 "마치 국가는 정부의 사유재산이고, 국민은 국가의 식객인 듯하다"고 말했다.

이것은 유교 사상에 그 원인이 있지 않을까, 라고 후쿠자와는 생각한다. 유교에서는 군주를 백성의 부모라 하고 국민을 '신자(臣子)' 혹은 '적자(赤子)'로 불러 부모 자식 관계에 비유한다. 또한 정부의 일을 '목민(牧民)'의 직분이라고 말하고, 지방 행정 단위를 '목(牧)'이라 이름 짓기도 한

다. '목'은 가축을 기른다는 뜻이다. 즉, 백성을 가축처럼 기르는 것을 의미한다. 이러한 이름을 공공연히 붙인다는 것은 권력자를 어른으로, 백성을 어린아이로 여기는 발상이 아닐까?

유교적 유토피아에서는 왕의 신하들이 한 조각 사리사욕도 없이, 물처럼 맑고, 화살처럼 곧은 마음을 갖고 있다. 그들은 백성들에게 깊은 애정을 가지고 있어서, 기근이 들면 쌀을 지급하고, 불이 나면 돈을 주는 등 늘 백성을 돕고 구제해 백성들의 생활을 안정되고 태평하게 만든다. 이렇게 해서 군주의 덕은 남풍처럼 부드럽게 불어오고 백성은 풀처럼 나부끼어(『논어』 '안연' 편), 그 순종적인 모습은 솜처럼 부드럽다. 윗사람과 아랫사람이 하나가 되니 멋진 태평 세상이 펼쳐진다. 실로 극락의 모습을 묘사한 듯하다.

그러나 현실적으로 생각해 보면, 정부와 민중 사이에 육친과 같은 끈이 있을 리 없다. 완전히 타인의 관계다. 원래 타인 간의 관계에는 사적인 정이나 사랑이 끼어들 여지가 없다. 정이나 사랑이 없는 관계에서는 서로 규칙이나 약속을 만들게 되고, 그러면 마지못해서라도 이를 지키기 때문에 도리어 쌍방 모두 원만하게 지낼 수 있다. 나라의 법률이 생긴 것도 여기서 기인한다. 덕이 밝은 군주, 행동이 바른 현명한 신하, 순종적인 국민이라는 것은 국가로서는 이상적인 모습일지 모른다. 중국에서도 옛날 주(周)나라 시절부터 이런 나라를 동경했다. 그러나 오늘날까지 한 번도 이상적인 국가를 만들지 못했다. 그저 간헐적으로 자질구레한 인정(仁政)을 반복하고 있을 뿐이다. 군주의 인자한 정치라는 것도 실은 민중

에게 귀찮은 것이다. 왜냐하면 인정은 언제라도 가혹한 전제정치로 옮겨 갈 수 있기 때문이다.

질서를 잘 지키는 수준 높은 국민, 책임감 있는 유능한 공무원의 나라 일본도 19세기까지는 상황이 이러했다는 것이 놀랍다. 후쿠자와 같은 개화 사상가들이 국민을 이끌었기 때문에 오늘날과 같은 국민이 형성된 것이 아닐까.

아르헨티나의 경우

아르헨티나 국민들은 2019년 10월 좌파 정부를 선택했다. 4년간의 우파 정부에 이어 다시 페론주의로 회귀한 것이다. 좌파 대통령 당선자는 알베르토 페르난데스(Alberto Angel Fernandez), 부통령은 크리스티나 키르치네르(Christina Fernandez de Kirchner)이다. 크리스티나는 2007년에서 2015년까지 대통령을 지낸, 아르헨티나 최초의 여성 대통령이었다. 그 이전 2003년에서 2007년까지 4년 동안은 네스토르 키르치네르 대통령의 퍼스트레이디였다. 2007년 남편이 갑자기 사망하자 대통령에 출마하여 대통령이 되었다. 이들 부부 대통령이 집권한 12년 동안 아르헨티나는 좌파 포퓰리즘이 기승을 부렸고, 나라는 거의 망했다.

남편 N. 키르치네르는 외국 자본으로부터 자립하는 경제를 만들겠다며 취임 첫 해인 2003년 민간 기업이 운영하던 우체국 서비스를 국영화했다. 2004년에 철도, 2006년에 상·하수도까지 국영화했다. N. 키르치

네르 재임 4년간 민간 산업은 활력을 잃고, 공기업은 비대해지고 부패했다.

남편의 뒤를 이어 집권한 크리스티나의 8년 통치 기간에 포퓰리즘은 더 강화되었다. 2008년에 항공사를 국영화했다. 공무원 수를 약 2배로 늘려, 근로자 다섯 명 중 한 명이 공무원이 됐다. 일하지 않고 월급만 타가는 유령 공무원들에게 준 국민 세금이 매년 200억 달러에 달했다. 18세 미만 청소년 360만 명에게 수당을 지급하고, 전기·수도 요금에 정부 보조금을 쏟아부었다. 20년만 일하면 연금을 받을 수 있도록 기준을 완화해 연금 수급자를 두 배로 늘렸다. 2005년 360만 명이던 연금 수급자가 크리스티나 대통령 퇴임 다음해인 2016년에는 800만 명으로 불었다. 민간 기업에 주는 보조금을 GDP 대비 1퍼센트에서 5퍼센트까지 늘렸고, 대중교통 등의 공공 서비스 요금도 낮췄다. 공립학교 학생들에게 노트북 컴퓨터 500만 대를 공짜로 주었고, 축구를 좋아하는 국민성에 영합해 TV 축구 방송 중계료를 세금으로 지원했다.

세금만으로 선심 쓰는 데 한계가 있자 돈을 찍어 냈다. 그러자 물가상승률이 연간 30퍼센트를 넘었다. 이 숫자가 부담이 되자 정권은 물가상승률을 10퍼센트라고 조작하기 시작했다. 통계와 현실의 차이를 숨기기가 힘들어지자 일부 통계는 발표를 중단했다.

인플레이션이 40퍼센트로 치솟고 페소(Peso)화 가치는 50퍼센트 급락했다. 중앙은행이 금리를 45퍼센트로, 다시 60퍼센트로 올렸지만 외국 자본의 이탈을 막지 못했다. 결국 크리스티나 대통령은 외환 보유액의 6

우리가 빵을 먹을 수 있는 건

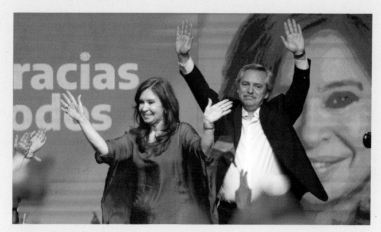

2019년 10월 대통령과 부통령에 당선된 페르난데스(오른쪽)와 크리스티나 키르치네르. 이들의 당선으로 아르헨티나는 우파 정부 4년 만에 다시 좌파 정부로 복귀했다.

배에 달하는 대외 부채로 나라를 거덜내고 퇴장했다. 국제통화기금(IMF)에 따르면, 키르치네르 부부 대통령 집권 12년 동안 아르헨티나의 정부 공공 비용 지출은 GDP 대비 23퍼센트에서 41퍼센트까지 솟았다. 2011년 2,054억 달러였던 아르헨티나의 국가부채는 2016년엔 2,955억 달러로 수직 상승했다.

마약 같은 포퓰리즘

참다못한 국민들이 2015년 우파 정부를 선택했다. 파탄 난 경제를 물려받은 우파 마크리(Mauricio Macri) 대통령은 재정 긴축을 시도했다.

GDP 대비 4퍼센트에 이르던 에너지·교통 보조금을 2.5퍼센트대로 줄이고, 연금 수령 기준을 까다롭게 했으며, 비대해진 공공 조직을 축소했다. 우선 19개 정부 부처를 11개로 줄이는 작업을 시작했다.

그러자 역풍이 불기 시작했다. 세금 보조금이 줄어들어 생활비가 치솟자 국민들은 분노했고, 공무원들은 해고될까 두려워 매일 집회를 열고 시위를 벌였다. 2017~18년 1년간 462건의 시위가 있었는데, 그중 절반이 공무원이었다. 교원노조도 열심히 거리로 나왔다. 교사들은 72시간 동안 파업하며 임금 24퍼센트 인상을 요구했다. 교수노조도 연봉 30퍼센트 인상을 요구하고 나섰다. 정부는 15퍼센트 인상 안을 고수하다가 25퍼센트로 타협했다.

복지가 줄어들자 서민들의 살림살이는 더욱 어려워졌고, 소비는 둔화되었으며, 성장이 멎었다. 결국 2018년에 IMF에 역대 최고액인 560억 달러(약 66조 원)의 구제금융을 신청해야만 했다. 구제금융 조건을 맞추려면 긴축 정책을 강화할 수밖에 없는데, 이것이 국민의 더 큰 반감을 불러일으켰다. 이를 놓칠세라 2019년 10월 대선에서 좌파 후보 페르난데스는 긴축을 완화하고 복지를 확대하겠다는 또 한 번의 포퓰리즘 정책을 내놓았다. 그리고 아르헨티나 국민은 이를 지지하여, 결국 좌파 대통령을 다시 뽑았다. 포퓰리즘은 마약 중독과 같아서, 한번 중독되면 좀체 그 향수에서 빠져나오지 못한다는 것을 아르헨티나 대선은 극명하게 보여주었다.

대선 결과 발표 직후 아르헨티나 중앙은행은 개인이 현금으로 매입할

우리가 빵을 먹을 수 있는 건

수 있는 미국 달러 한도를 월 100달러 이내로 제한하는 외환시장 통제 조치를 발표했다. 달러가 썰물처럼 빠져나가는 사태를 막기 위해서다.

페론주의

아르헨티나의 위기는 공무원 수 증가와 급속한 복지 지출 확대 때문이다. 좌파 정권의 대통령들은 금융 위기를 돌파하기 위해 손쉽게 일자리를 늘리는 방법을 택했고, 그 일자리라는 것이 바로 공무원이었다. 공무원 문제는 아르헨티나 부도 위기의 주요 원인 중 하나다.

공무원은 일단 늘어나면 줄이기가 어렵다. 예산과 정보를 쥐고 있어 증원을 위한 조직 논리를 만드는 데 탁월하다. 공무원연금까지 고려하면 재정 지출이 막대하다. 더 큰 부작용은 민간 고용이 위축된다는 사실이다. 공무원이 많아지면 규제가 늘어나고, 민간 영역이 좁아져, 민간 일자리 늘리기는 더욱 더 어려워진다. 빠져나오기 힘든 악순환이다.

인구의 3분의 1을 차지하는 빈곤층의 환심을 사기 위해 복지 지출을 급속하게 늘리는 것도 경제 위기의 한 요인이다. 복지의 확대는 공공 지출을 늘리고 재정 적자를 악화시키기 때문이다. 아르헨티나는 상습적으로 구제금융을 신청하는 나라다. 1958년 1억 달러 구제금융을 시작으로 2018년의 구제금융까지 벌써 22번째다. 3년에 한 번꼴이 넘는다. 이처럼 아르헨티나가 만성적 국가 부도 위기의 나라가 된 것은 1940년대에 시작된 페론주의의 영향 때문이라고 경제학자들은 입을 모은다.

페론주의(Peronismo)는 현대 좌파 포퓰리즘의 원조로 일컬어지는, 대표적인 남미형 좌파 포퓰리즘이다. 1946년 집권한 후안 도밍고 페론(Juan Domingo Peron, 1895~1974)과 그의 아내 에바 페론(Eva Peron, 1919~1952)으로부터 시작한 일종의 사회민주주의로, 친(親)노동 정책과 저소득층 복지 정책, 그리고 외세 퇴치 등이 주요 강령이다. 페론 정부는 경제 독립을 내세워 외국 자본을 몰아내고 철도, 전화, 가스, 전기, 항공사 등을 국유화했다. 노동자 수입 증대를 위해 정부가 적극적으로 현금을 살포했고, 어느 해는 임금을 20퍼센트나 올린 적도 있다. 일시적으로 빈부 격차가 줄었지만, 탄탄한 산업 기반을 닦거나 생산성을 끌어올리는 데는 실패하여, 결국 아르헨티나 경제를 서서히 침체에 빠져 들게 했다.

모든 의사 결정이 대통령인 페론을 통해야 했기 때문에 정당이나 의회 정치가 발전하지 않은 것은 물론, 부정부패 추문이 끊이지 않았다. 페론 자신이 집권 기간 동안 모은 재산이 금괴 1,200개, 비행기 1대, 요트 2대, 자동차 19대, 아파트 17채, 귀금속 1,500점에 달했고, 아내 에바 페론의 사치도 극에 달했다.

후안 페론은 1946~55년과 1973~74년 두 번에 걸쳐 대통령을 지냈다. 육군 대령이던 1943년 군부 쿠데타에 가담하여 성공시킨 후 노동부 장관과 복지부 장관을 역임하면서 노동자의 임금을 인상하고 복지를 확대했다. 이렇게 노동 계층을 자기 편으로 끌어들이는 데 성공한 후 그 인기를 몰아 1946년 대선에 승리했다. 1955년 군부 쿠데타로 쫓겨났다가 1973년에 다시 복귀하여 2년간 대통령을 한 번 더 지냈다.

많은 학자들은 한 세기 전만 해도 경제 대국이던 아르헨티나가 국력이 쇠한 결정적인 원인으로 페론주의를 꼽는다. 실제로 아르헨티나 경제는 1970년대 이후 수렁에서 빠져나오지 못하고 있다. 그런데도 아르헨티나에서는 매번 선거철이면 페론주의가 고개를 든다. '에비타 효과' 때문이다.

Don't cry for me Argentina!

'작은 에바'라는 뜻의 에비타(Evita)는 후안 페론의 아내 에바의 애칭이다. 1976년 앤드류 로이드웨버(Andrew Lloyd-Webber)의 뮤지컬 〈에비타〉에 이어 1996년 앨런 파커(Alan Parker) 감독이 가수 마돈나를 주인공으로 동명의 영화로 제작한 후 에비타는 전 세계적으로 유명하게 되었다. 극중 에비타가 부르는 'Don't cry for me Argentina!'라는 애절하고 아름다운 노래가 전 세계 팬들을 사로잡았지만, 현실의 에비타는 아르헨티나의 재앙이라 할 수 있다. 현실의 해악이 예술 속에서는 터무니없이 미화될 수도 있다는 생생한 사례라 하겠다. 아르헨티나 경제는 페론주의 때문에 망했지만, 뮤지컬과 영화 〈에비타〉와 함께 에바 페론은 아르헨티나 빈민층의 영원한 성녀(聖女) 이미지로 남아 있다.

작은 시골 마을에서 사생아로 태어나 15세에 부에노스아이레스로 올라온 에바는 나이트클럽 댄서, 라디오 성우 등을 거쳐 배우가 되었다. 1944년 지진 난민 구제 모금 행사에서 노동부 장관 후안 페론과 처음 만

질 헤지스의 에바 페론 전기. 가난한 시골 농부의 딸에서 대통령부인까지 된 '에비타' 에바 페론은 대통령인 남편 페론과 함께 현대 복지 포퓰리즘의 원조로 여겨진다.

나 이듬해 결혼했고, 페론이 대통령에 당선되자 퍼스트레이디가 되었다. 복지 사업과 봉사 활동을 활발하게 펼치면서 가난한 노동 계층의 절대적인 지지를 끌어내었던 에바 페론은 후안 페론의 가장 강력한 정치적 무기였다. 가난한 농민의 사생아에서 퍼스트레이디까지 오른 드라마틱한 인생과 노동자들을 위한 무조건적 복지 활동으로 그녀의 인기는 폭발적이었다.

1952년 국민들이 추대하여 거의 부통령 후보가 된 순간 에바는 말기 암 진단을 받고 33세의 젊은 나이로 죽었다. 그녀의 유해는 성녀 같은 대우를 받으며 국가원수에 맞먹는 국장으로 장례가 치러졌다. 가난한 노동

우리가 빵을 먹을 수 있는 건

자들로부터 성모로 추앙되었으나, 실제로는 사치가 극에 달했고, 횡령한 거액의 돈을 스위스 은행 비밀 계좌에 숨겨 놓은 것이 사후에 밝혀지기도 했다. 아르헨티나 언론인 토마스 마르티네스는 "라틴아메리카에선 정치적 신화가 다른 지역보다 유독 오래간다"며 '에비타 효과'와 '체 게바라(Che Guevara, 1928~1967, 아르헨티나 출신의 쿠바 혁명가) 신드롬'을 예로 들었다.

20세기에 선진국 대열에서 탈락한 유일한 국가

아르헨티나는 20세기에 선진국 대열에서 탈락한 유일한 국가로 경제학계의 연구 대상이다.

1971년 노벨 경제학상을 받은 경제발전론의 대가 사이먼 쿠즈네츠(Simon Kuznets, 1901~1985)에 의하면 세계에는 네 가지 유형의 국가가 있다. 선진국(developed)과 후진국(underdeveloped), 그리고 '일본 모델'과 '아르헨티나 모델'이다. 한 세기 안에 후진국의 벽을 뚫고 선진국에 진입한 국가가 일본이고, 아르헨티나는 정반대로 선진국에서 후진국으로 떨어진 케이스다. 영국 『이코노미스트』지도 "공산권 몰락을 제외하면 20세기 경제의 최대 실패 사례는 아르헨티나"라고 했다.

100년 전 아르헨티나는 1인당 국민소득 세계 10위의 경제 부국(富國)이었다. 팜파스(Pampas)라 불리는 비옥한 초원에서 생산되는 콩과 밀, 옥수수, 쇠고기 등을 수출해 국부를 축적했다.

당시 아르헨티나 경제가 얼마나 풍족했는지를 보여 주는 작품이, 애니메이션으로도 만들어진 어린이 동화 '엄마 찾아 3만 리'다. 이탈리아 작가 에드몬도 데 아미치스(Edmondo De Amicis)의 책 『사랑의 학교(Cuore)』(1886)에 실린 단편소설이다. 이탈리아 제노바에 사는 소년 마르코는 먼 나라로 돈 벌러 간 엄마를 찾아 배를 타고 3만 리 길의 여행을 떠나 천신만고 고생 끝에 엄마와 만난다. 마르코의 엄마가 가정부로 일하던 곳이 바로 아르헨티나의 부에노스아이레스였다.

요즘 열악한 아르헨티나의 경제 상황을 생각하면 왜 이탈리아에서 아르헨티나로 취업을 했는지 의아해진다. 그러나 당시의 아르헨티나는 세계 10대 경제 대국이었다. 실질임금은 당시 최강대국인 영국의 95퍼센트 수준이었다. 수도인 부에노스아이레스는 '남미의 파리'라 불렸다. 1913년에 수도 도심에 첫 지하철 노선이 개통되었고, 전국 주요 지역이 철도망으로 연결되었다. 19세기 후반부터 노동력 부족으로 스페인, 독일, 이탈리아 등 유럽 각국의 이민자들을 받아들였다. 그러나 농업, 축산업 등 1차 산업에 지나치게 의존하여 제조업 등 2차 산업을 발전시키지 못한 것이 경제력 약화로 이어져 현재는 국민소득 1만 달러 수준의 중진국으로 전락하였다. 과도한 복지 포퓰리즘도 국력 약화의 큰 요인임은 더 이상 말할 나위가 없다.

아르헨티나는 우리가 타산지석으로 삼아야 할 사례다. 한 세기 만에 후진국에서 선진국 대열에 오른 우리나라는 쿠즈네츠의 분류법을 따르면 일본형이다. 하지만 정부가 최저임금이나 노동 시간을 강제로 정한다

든가, 온갖 계층에 현금을 마구 살포하는 복지 정책을 쓴다든가 하는 것이 아르헨티나와 빼닮은 듯 비슷해, 한국도 아르헨티나와 비슷한 운명에 놓이지 않을까 걱정된다. 만약 그렇게 된다면 한국은 '한 세기 안에 선진국으로 부상했다가 다시 후진국으로 추락하는' 유일한 나라, 쿠즈네츠의 다섯 번째 모델이 될 것이다.

덴마크는 사회주의 경제가 아니다

2020년 3월 뉴욕 타임스(NYT) 칼럼니스트 토머스 프리드먼이 민주당 대선 경선 주자였던 버니 샌더스를 비판한 글은 우리의 유권자들에게도 정확한 교훈을 준다.

버니 샌더스는 그의 사회민주주의 이념에 따라 미국에 적용할 가장 적합한 모델로 자주 덴마크를 거론한다. 그러나 자유무역, 자유시장, 다국적 협력에 대한 그의 적대적 태도를 가지고는 덴마크의 시의원으로도 당선되지 못할 것이라는 어느 기자의 재미있는 촌평이 눈에 들어온다.

그래서 나는 샌더스 상원의원에게 가장 기본적인 질문부터 하고 싶다. "당신은 도대체 일자리가 어디서부터 온다고 생각하는가?"

일자리는 리스크를 감수하는 기업인들로부터 나온다. 그들은 은행이나 친척으로부터 돈을 빌려서, 혹은 자신의 저축을 다 집어넣어, 이익을 남길 기대를 하며 회사를 창업한 사람들이다.

버니 샌더스가 하는 말을 들어 보면 그는 미국의 경제적 파이가 저절로 하늘에서 뚝 떨어져 저 혼자 존재한다고 생각하는 듯하다. 그 파이가 어디서 왔으며, 그 파이는 어떻게 굽는 것이며, 그것을 크게 만드는 방법은 무엇인지에 대해 그는 한 번도 말을 한 적이 없다. 그의 유일한 관심은 그것을 어떻게 재분배하느냐는 것일 뿐이다.

두 번째 질문은, "당신이 존경하는 미국의 기업가 혹은 경영인이 있는가?" 이다.

당신의 웹사이트에서는 미국 기업가 모두가 '우리 사회의 조직을 파괴하는 탐욕스럽고 부패한 기업인'으로 묘사되어 있다. 당신은 미국의 다국적 기업을 방문하여 그 곳의 경영자나 종업원들을 만나 대화를 나눠 본 적이 있는가?

세 번째로, "당신은 자유기업 시스템이 일자리를 늘리고 경제를 발전시키며, 젊은이들에게 기회를 넓혀 주는 최상의 수단이라고 생각하는가, 아니면 사회주의적 중앙 계획 체제가 좀 더 적당한 체제라고 생각하는가?"

당신은 스칸디나비아 국가들, 특히 덴마크를 사회민주주의의 본보기로 자주 거론했다. 그러나 당신은 덴마크에 가 본 적이 있는가? 이 나라는 민주주의이지만 사회주의는 아니다. 고도의 경쟁 사회이고, 자유무역과 글로벌 경제에 문을 활짝 열어젖힌 시장경제 사회다. 대외 무역이 그 나라 GDP의 거의 절반을 차지한다.

인구 580만 명의 덴마크는 가장 강한 글로벌 경쟁력을 갖춘 수많은 기업들을 갖고 있다. 레고 그룹도 있고, AP몰러메르스크, 덴마크 은행, 노보 노르디스크, 칼스버그 그룹, 베스타스, 콜로폴라스트 등등이 있다. 샌더스가 그토

록 자주 때리는 소위 다국적 기업들이다.

덴마크 전 총리 라르스 로케가 하버드 케네디 스쿨에 와서 이렇게 말한 적이 있다.

"한 가지 분명하게 밝혀 두고 싶은 게 있습니다. 덴마크는 사회주의 계획경제와는 거리가 멉니다. 시장경제 국가입니다. 노르딕 모델이 국민들에게 높은 수준의 복지를 제공하는 광범위한 사회보장 체제인 것은 맞습니다. 그러나 우리는 또한, 국민 각자가 자신의 꿈을 추구하고 자기가 원하는 삶을 살 수 있는 아주 성공적인 시장경제 국가이기도 합니다."

이런 자본주의, 이런 자유무역, 이런 경제적 개방성과 글로벌 체제를 통해서 비로소 덴마크는 최고로 부유한 사회보장 국가가 될 수 있었던 것이지, 샌더스가 말하듯 그저 단순히 보편적 아동 복지, 보편적 의료보험, 보편적 생계 수당, 그리고 부부의 육아 휴가, 무상 대학 교육 등으로 그렇게 되는 것이 아니다.

덴마크의 고도 사회복지는 결코 공짜로 얻어지는 것이 아니다. 누진세 최고 세율은 55.8퍼센트에 이르고, 평균 직장인들의 소득세는 45퍼센트다. 여기에 노동시장세 8퍼센트, 건강보험료 5퍼센트, 그리고 사회보장세, 지방세 등이 추가된다. 부가가치세는 EU 국가 중에서 가장 높은 25퍼센트다. 모든 중산층이 재화와 서비스를 구매할 때마다 내는 세금이다.

한마디로 버니 샌더스는 덴마크를 너무 장밋빛으로 생각하고 있다. 그는 두 가지를 간과하고 있는데, 하나는 우리 눈에 분명하게 보이면서 중요한 것이고, 다른 하나는 우리 눈에는 잘 보이지 않지만 더 중요한 것이다. 분명하

고 중요한 것은 부지런한 기업가 자본주의가 덴마크의 부를 창출한다는 것이다. 덜 분명하지만 더 중요한 것은 덴마크의 성공이 고도의 신뢰 사회이기 때문에 가능했다는 점이다. 기업가, 노조, 시민 사회, 정부가 모두 서로를 신뢰한다. 이것이 덴마크 성공의 비밀이다.

580만 인구와 3억 2,700만 인구를 물론 비교할 수는 없다. 그러나 덴마크에서는 노동운동가이건 재벌이건 부자건 그 누구도 그 누구를 "부패했다"고 악마화하지 않는다. 그들은 '모든 이해관계들이 적절하게 밸런스를 맞추고 있을 때' 한 사회의 부와 안정성이 구현된다는 것을 잘 알고 있다.

자연의 에코시스템도 구성 인자들 사이에 균형이 잡혀 있을 때 가장 번영한다. 정치 제도도 균형이 잡혀 있을 때 가장 안정적이고 번영을 구가한다. 덴마크는 자본과 노동, 기업가와 정부의 이해(利害) 사이에 건강한 균형이 실현되어 있기 때문에 그토록 성공할 수 있었던 것이다.

우리가 빵을 먹을 수 있는 건

08
기업이 사라진 세상,
디스토피아

음울한 회색 빛 디스토피아의 세상은 SF 영화 속에만 있는 게 아니다. 통유리에 빨간 페인트로 X자가 그려진 채 '임대'라는 종잇장이 붙어 있는 거리의 매장들, 전력이 모자라 뿌옇게 불 밝혀진 편의점 매대 위에 듬성듬성 놓여 있는 허접한 상품들, 어느 때 더운물이 끊길지 몰라 마음 졸이는 오랜만의 샤워 - 기업이 다 사라져 없어진다면 현실이 될 이런 세상 역시 디스토피아다.

미국의 아인 랜드(Ayn Rand, 1905~1982)는 기업이 사라지면, 다시 말해 자본주의가 몰락하면 오는 세상이 곧 디스토피아라는 것을 처음으로 설득력 있게 그린 소설가이자 철학자다. 그녀가 1957년에 쓴 소설 『아틀라스(Atlas Shrugged)』는 1999년 랜덤하우스 출판사가 '20세기의 위대한 책 100권'을 선정하는 설문 조사를 했을 때 1위를 차지했다. 미국에서 2

아인 랜드(Ayn Rand, 1905~1982)

천만 부 정도가 팔린 베스트셀러이고, 미국인이 성경 다음으로 사랑하는 책이라고 했는데, 한국의 독자들에게는 오랫동안 생소한 소설이었다. 2003년 다섯 권짜리 한국어 번역판이 민음사에서 나왔으나, 신자유주의의 사상적 기반이니, 극우파와 연결돼 있다느니 하면서 아예 독서 시장에서 퇴출되었다. 태영호의 『3층 서기실의 암호』(2018) 이전까지 한국 서점에서 우파 책은 아예 발도 붙이기 힘들었다.

소설은 법과 규제의 무게에 짓눌려 기업이 사라져 가는 디스토피아의 미국을 그리고 있다. 원제는 '어깨를 움찔하는 아틀라스'라는, 즉 지구를 짊어지기를 거부하는 아틀라스라는 뜻이다. 아틀라스는 그리스 신화에 나오는, 하늘을 짊어지는 형벌을 받은 거인신이다. 아틀라스가 만약 어

우리가 빵을 먹을 수 있는 건

깨를 움찔하면 하늘이 무너지고 세상이 끝장날 것이다. 이 세상을 짊어질, 이 세상을 끌고 나갈 지성인과 엘리트, 기업가를 랜드는 아틀라스에 비유했다.

철도회사 대표 대그니 태거트(여성)와 그의 연인이며 철강업계의 거물인 행크 리어든은 그들의 생산품을 몰수하고 경영권을 빼앗으려는 약탈적 국가에 대항해 싸운다. 그들은 존 갤트라는 수수께끼의 인물이 기업 총수들에게 기업을 포기하고 사라질 것을 종용하고 다닌다는 소문을 듣는다. 어느 날 파괴된 공장 안에서 이상한 전자 모터를 발견한 태거트와 리어든은 그동안 사라져 버린 모든 기업 총수들과 갤트가 한 골짜기에 숨어 있다는 것을 알게 된다. 지금 같으면 그들이 발견한 것은 컴퓨터 파일이었을 것이다. 그들이 숨어 있는 장소가 골짜기라는 것도 어쩐지 심상치 않다. 실리콘 밸리를 연상시키기 때문이다. 그러나 소설을 쓸 당시는 아직 PC도 없고 실리콘 밸리도 없던 1957년이다.

갤트는 골짜기에서 반정부 활동을 주도하고, 마침내 라디오 방송을 통해 약탈적 정부가 전복되었음을 선언한다. 소설은 그들 모두가 이성과 개인주의 철학에 기반한 새로운 자본주의 사회를 건설할 계획을 세우는 것으로 끝난다.

추리 소설 형식의 『아틀라스』는 정치 소설이자 일종의 계몽서다. 1930년대 민주당이 주도했던 뉴딜 정책을 신랄하게 공격하고, 좌파 사상의 핵심인 평등주의의 문제점을 부각시키고 있다. 책이 출간된 당시 미국 사회의 화두였던 '정부의 시장 개입'을 반대하는 자유주의 이념의 문학

적 버전인 셈이다.

아인 랜드는 1905년 러시아 상트페테르부르크(구 소련의 레닌그라드)에서 태어난 유대계 미국인이다. 유복한 가정에서 살던 평온한 삶은 1917년 볼셰비키 혁명(10월 혁명)으로 급격하게 변했다. 가족이 살고 있던 큰 아파트 1층에는 아버지가 운영하는 약국이 있었는데, 어느 날 오후 무장 군인들이 들이닥쳐 약국 문 앞에 붉은 딱지를 붙였다. 그리고 가게와 개인 재산을 몰수하여 국유화했다. 아파트 발코니 아래에서는 혁명을 찬양하고 노동자 세상을 외치는 무리들의 함성이 그칠 날이 없었다. 어린 소녀는 부모가 오랜 시간 노력해서 번 재산을 하루아침에 생면부지의 사람들, 게다가 아무 노력도 하지 않은 자들의 공동 재산으로 만드는 공산주의 이념을 납득할 수 없었다. 이때 받은 정신적 충격은 그녀의 일생에 지울 수 없는 흔적으로 남았다. 공산주의란 '노력하지 않은 자들을 위해, 노력한 사람을 희생시키는 체제'라는 것을 깨달은 순간, 그녀는 자신이 평생 전체주의와 싸울 것을 결심했다고 한다.

그녀는 국가나 집단의 영향을 최소화시켜야만 개인의 권리를 완전하게 추구할 수 있다고 주장한다. 그러니까 '작은 정부'가 가장 바람직한 정부라는 것이다. 재산권을 포함한 개인의 모든 권리를 강조하고 지지하며, 개인에 대한 권리를 보호하기 위해서는 자유방임주의가 유일한 사회적 시스템이라고 했다.

그녀는 자본주의에 대해서도 새로운 해석을 제시했다. 자본주의라는 개념 자체에는 '공공의 이익'이 포함되지 않는다고 했다. 원래 자본주의

우리가 빵을 먹을 수 있는 건

란 재산권을 포함한 모든 개인의 권리를 인정하는 데서 출발하는 것이기 때문에, '공공의 이익'이라는 말은 자본주의의 목적이 될 수 없으며 다만 그 결과일 뿐이라는 것이다.

소설이 나오던 당시 경제계에서는 케인스와 하이에크의 논쟁이 첨예했는데, 랜드의 사상은 근본적으로 하이에크의 철학과 맞닿아 있다. 하이에크는 『노예의 길(The Road to Serfdom)』(1944)에서, 약자를 도우려는 온정주의와 복지 제도가 결국은 개인을 나태하게 만들어 노예로 전락시킨다고 주장했다. 그는 전체주의와 공산주의를 예로 들면서, 경쟁이 사라진 평등주의의 폐해와, 경쟁을 촉발하는 이기심의 미덕을 강조했다. "정부가 가난한 사람을 위해 무료 급식소를 운영하거나 이와 유사한 혜택(복지 제도)을 제공하면 당장은 굶주림을 면할 수 있다. 그러나 이런 혜택은 개인의 자립심을 위축시켜, 그들로 하여금 정부에 손을 벌리고 의존하게 한다. 노력하지 않아도 배를 채울 수 있게 되면 인간은 나태해지고, 노예 근성을 갖게 된다."

탄핵 정국의 어느 초겨울, 눈발 날리는 회색 빛 음울한 날씨의 광화문 광장, 무슨무슨 노조의 데모 대열 옆에 세련된 디자인의 빨간 버스가 눈길을 끈다. '박근혜 구속', '재벌도 구속'. 하루 동안의 시위를 위해 저렇게 버스 하나를 디자인하여 색칠할 수 있는 고도의 자본력이라니! 그런데 그 자본을 절멸시켜 디스토피아의 세상을 건설하겠다니!

Ⅱ 디지털 자본주의

9 플랫폼 노동의 시대

09
플랫폼 노동의 시대

누가 자본가이고 누가 노동자인가

책을 출판하려는 저자는 과거엔 교통비와 시간을 들여 출판사로 원고를 들고 가야 했지만 지금은 집에 앉아 컴퓨터로 파일을 전송하면 끝이다. 출판사는 직원을 많이 고용할 필요도 없이 프리랜스 편집자와 디자이너에게 매번 맡기면 된다. 프리랜서라고도 하고, '유연한 노동'이라고도 한다. 모든 분야에서 생산 및 유통 과정 일부를 외부에 맡기는 '아웃소싱(외주화)' 흐름이 가속화되고 있다.

그런데, 아무리 프리랜서라 하더라도 일자리가 어디 있는지를 알아야 일을 할 수 있다. 프리랜서와 일자리를 연결해 주는 중간의 매개 고리가 필요하다. 그것이 플랫폼이다.

2007년 출시되어 전 세계에 충격을 준 스티브 잡스의 아이폰을 생각해 보자. 잡스가 '무에서 유를(ex nihilo)', 완전히 새로운 것을 창안한 것이 아니다. 아이폰보다 8년 앞서 이미 1999년에 최초의 스마트폰이 출시된 바 있다. 그러나 사람들은 그 원본을 굳이 기억하지 않는다. 잡스는 기존의 제품에 새로운 서비스를 입혀 깜짝 놀랄 만한 신제품을 만들어 냈다. 그래서 맬컴 글래드웰은 그의 천재성이 디자인이나 경영보다는 '편집(editing)'에서 발휘되었다고 말한다.

스티브 잡스가 휴대폰에 장착한 새로운 서비스가 바로 앱(App)이라는 용어로 정착한 응용 프로그램, 애플리케이션(application)이다. 앱스토어는 모바일 장터다. 휴대전화를 플랫폼으로 삼아 거기에 모바일 장터를 접목시킨 것이 바로 전 세계인을 경악시킨 '아이폰 쇼크'였다. 앱스토어가 없었다면 스티브 잡스의 아이폰이 그토록 성공을 거두지 못했을 것이다. 애플이 혁신적 기업 모델의 이미지를 갖게 된 것은 앱스토어 덕분이었다. 애플은 누구나 프로그램을 만들 수 있도록 제작 툴(tool)과 소스를 공개했다. 소위 플랫폼을 마련한 것이다. 이 플랫폼에서 사용자들은 재미있고 유용한 프로그램을 저렴한 가격에 사용할 수 있고, 개발자들은 저렴한 비용으로 시장에 뛰어들어 상당한 수익을 올릴 수 있었다. 애플은 자신들이 아무것도 만들지 않고 장터만 열어 수수료를 받았다.

아이폰이 탄생한 지 10년이 지난 지금 모바일 환경에서는 이미 플랫폼이 시장을 주도하고 있다. 아이폰 앱스토어와 안드로이드 마켓에 등록된 애플리케이션은 2019년 1분기에 안드로이드가 2,100만 개, 애플이

1,800만 개다.

플랫폼은 원래 기차역에서 승객들이 기차를 타고 내릴 때 편하도록 철로에 적당한 높이로 만들어 놓은 콘크리트 승강대를 말한다. 끊임없이 도착하는 기차에서 사람들을 내려 주고 태워 주는 승강대처럼 사용자와 생산자를 연결시켜 주기만 하는데, 그것이 수익을 창출한다. 이것이 바로 플랫폼 경제다.

물론 전통적 경제 체제에서도 네트워크를 이용하여 정보나 자원을 거래하는 플랫폼이 있었다. 예컨대 직업소개소는 노동을 거래하는 플랫폼이며, 은행은 자본을 거래하는 플랫폼이다. 월마트는 텅 빈 사각형의 장소만 갖고 있을 뿐 아무것도 제조하지 않지만, 다양한 기업체의 제품들이 마치 기차의 승객처럼 들어와 그 장소를 가득 채웠다가 소비자들에게 선택되어 다시 나간다.

훨씬 더 옛날 산업사회 이전에도 플랫폼 경제와 유사한 고용 형태가 있었다. '선대제(先貸制, putting out system)'가 그것이다. 상인이 수공업 장인에게 원재료와 임금의 일부를 미리 제공하고 나머지 임금은 완제품을 받을 때 지불하는 가내수공업 노동 체계다. 쉽게 얘기하면 제품이 만들어지기 전에 물건 만드는 사람에게 완제품 값의 얼마만큼을 미리 지불한다는 의미다. 요즘의 외주 또는 하청 형태의 원조다.

플랫폼 노동의 주요한 특징은 자율성과 독립성이다. 작업자는 일하는 장소와 시간을 다양한 형태로 선택할 수 있다. 경우에 따라서는 작업 내용도 작업자가 자율적으로 진행할 수 있다. 자율성이 있으므로 다양한

이들이 노동 시장에 참여할 수 있다. 이미 직업을 갖고 있는 기존의 취업자도 부업으로 일할 수 있고, 아이를 가진 엄마나 치매 부모를 돌보는 중장년층도 짬짬이 시간을 내 소득을 얻을 수 있다. 노동의 유형에 따라서는 은퇴자나 고령자 또는 장애인들도 일할 수 있다.

플랫폼 노동에서 사용자와 노동자 사이의 지배·종속성은 약화된다. 그렇다면 플랫폼 경제의 현대 사회에서, 과연 누가 자본가이고 누가 노동자인가?

디지털 시대의 플랫폼

디지털 시대의 플랫폼은 가시적 사물이 아니라 자본, 생산 수단, 부동산, 노동력 등 모든 경제 자원을 온라인으로 단시간에 연결해 준다. 자본(finance)을 매개하는 디지털 플랫폼은 '핀테크(fintech)'라 하고, 유휴 생산 수단이나 부동산을 연결하는 디지털 플랫폼 '공유 경제(sharing economy)'라 하며, 노동을 매개하는 디지털 플랫폼은 '기그 경제(gig economy)'라고 한다. 아마존의 '미캐니컬 터크(Mechanical Turk)'와 같이 컴퓨터 전문가들을 연계하는 플랫폼도 있다. 이렇게 연결된 노동이 플랫폼 노동이다. 노동자와 사용자의 관계는 아니지만 구글, 네이버, 페이스북과 트위터 등도 모두 플랫폼이다.

노동을 제공하는 자와 노동이 필요한 자는 직접 계약을 맺지 않는다. 이 둘을 연결해 주는 것이 플랫폼 기업이다. 직접 서비스를 제공하는 것

이 아니라 다양한 개별 업자들이 들어와 서비스를 제공하도록 네트워크만 제공하는 사업 유형이다. 택시 승객과 운전사는 '카카오 T'라는 플랫폼 기업을 사이에 두고 서로 접촉하여 서비스를 거래한다. 해외에서는 우버(Uber)나 에어비앤비(Airbnb)등이 디지털 플랫폼이다.

2008년에 사람들에게 저렴한 여행 상품을 제공하겠다는 생각에서 일종의 민박 개념으로 출발한 에어비앤비는 11년이 지난 지금 많이 변질되어 그냥 또 하나의 새로운 사업 모델로 변신한 듯하다. 원래 호텔을 대체하여 좀 더 저렴한 가격의 숙소를 제공하겠다는 것이 목표였으나 지금은 고급 숙소까지 확대되어, 이탈리아 토스카나 지방의 빌라들, 뉴질랜드의 스키 숙소들, 프랑스 시골의 성(샤토) 등 2천여 개의 럭셔리 포트폴리오를 확보하고 있다.

샌프란시스코에서 시작한 우버는 이제 개인 차량을 넘어 버스, 지하철, 기차 등 대중교통까지 모두 아우르는 이동 서비스를 제공하기 시작했다. 예를 들어 만일 직장이 집에서 10여 킬로미터 떨어져 있다면, 출근할 때 먼저 집 앞에서 우버 택시를 타고 지하철역까지 간다. 지하철을 타고 목적지 역에서 내려, 다시 공유 전기 자전거를 타고 회사까지 간다. 이 모든 것을 앱 하나로 예약하고 결제한다. '우버 트랜짓(Uber transit, 환승)'이라고 이름 붙인 이 서비스는 샌프란시스코와 파리 그리고 멕시코 시티에서 우선 시작되었다. 안전 문제를 해결하기 위한 획기적인 방안도 마련되었다. 현장에 도착한 운전자는 승객이 부여받은 네 개의 숫자 코드를 입력해야만 운행을 시작할 수 있다. 우버 탑승 중 위급 상황이 발생

했을 때는 탑승자가 앱 화면을 쓱 한 번 문지르기만 하면 911에 차량 모델과 번호판, 현재 위치까지 한꺼번에 신고되는 기능도 앱에 탑재했다. 한국은 택시업계의 반발로 아직 차량 공유도 하지 못하고 있다.

플랫폼 경제와 노마디즘

끊임없이 이동과 변화를 추구하는 현대 젊은이들은 초원이 아니라 아스팔트 위의 유목민이다. 신자유주의의 분업 현상으로 국경의 개념도 약화되었다.

'노마드(nomad, 유목민)'는 원래 들뢰즈(Gilles Deleuze, 1925~1995)가 철학적인 개념으로 사용한 것인데, 자크 아탈리(Jacques Attali)에 의해 현대 사회를 설명하는 키워드가 되었다. 현대 사회의 노마드란 단순히 공간적인 이동을 뜻하는 것이 아니라, 특정한 삶의 방식에 매달리지 않고 끊임없이 자신을 바꾸며 창조적인 삶을 사는 현대의 젊은이들을 지칭한다.

캐나다의 미디어 이론가 마셜 매클루언(Marshall McLuhan, 1911~1980)은 근 60년 전에 『구텐베르크 은하수: 활자인간의 탄생』(1962), 『미디어의 이해』(1964) 등의 책에서 '지구촌(Global Village)'이라는 새로운 말을 만들어 냈다. TV의 등장으로 온 세계 사람들이 실시간으로 같은 뉴스를 보게 되었으니 온 세계가 하나의 마을처럼 가까워졌다며, "모든 사람들이 전자 제품을 이용하면서 빠르게 움직이는 유목민이 될 것"이라고 예

우리가 빵을 먹을 수 있는 건

언했다. 아탈리는 여기에 좀 더 컴퓨터적인 측면을 덧붙여 "21세기는 디지털 장비로 무장하고 지구를 떠도는 디지털 노마드의 시대가 될 것"이라고 했다.

과연 현대에는 장소가 중요하지 않게 되었다. 업종에 따라서는 언제 어디서나 근무하는 스마트워크가 가능해졌다. 회사에 출근하지 않고도 사내 전산 시스템에 접속해 있는 모든 업무용 파일을 살펴볼 수 있다. 실시간 통신과 구글 문서 도구(docs) 등을 이용해 멀리 떨어져 있는 사람들이 같은 시간에 공동 작업을 할 수도 있다. 굳이 사무실에 나가야 할 필요가 없고 또 집에만 있어야 할 필요도 없다. 스타벅스 카페라도 괜찮다. 초원이나 사막 어디서든 텐트 치고 양탄자만 깔면 집이 되는 유목민처럼, 현대인은 스마트폰 한 대만 있으면 어디서나 지금 있는 자리에서 업무도 볼 수 있고 창작도 할 수 있으며 엔터테인먼트도 즐길 수 있다.

트위터나 페이스북 같은 소셜 미디어 서비스(SNS), 그리고 넷플릭스 같은 동영상 스트리밍 서비스가 활성화되면서 노마드적 트렌드는 한층 가속화되고 있다. 대용량의 서버가 있는 사무실도 필요 없고, 불법 복제 단속을 걱정하며 소프트웨어를 비싼 값에 깔 필요도 없다. 디지털 시스템에 의해 시간적, 공간적 제약으로부터 자유로워진 디지털 노마드는 이제 한곳에 정착할 필요가 없어졌다. 굳이 자기 나라에서 살아야 할 필요도 없다. 글로벌 수준의 협업이 완벽하게 이뤄지면서 지구촌이라는 말은 막연한 비유가 아니라 실질적인 기표가 되었다.

아이폰 출시 당시, 2년 뒤면 세계 경제활동인구의 30퍼센트가 집 근처

나 자신이 원하는 곳에서 일할 것이라는 예측이 나왔지만, 세상은 물론 그렇게 빠르게 변하지는 않았다. 아직은 사무실에 출근해 정해진 자리에 앉아 근무하는 것이 대세다. 그러나 노동의 방식과 삶의 패턴이 과거와 완전히 다른 방향으로 치닫고 있는 것만은 틀림없는 사실이다.

『소유의 종말(The Age of Access)』의 저자 제러미 리프킨(Jeremy Rifkin)에 의하면 지금과 같은 시장은 2050년까지 완전히 없어지고 네트워크 경제가 이를 대체할 것이라고 한다. 이 네트워크 경제 체제에서는 물건을 소유하기보다 빌려 쓰는 것이 보편적이 될 것이다. 실시간으로 정보를 주고받는 네트워크의 확장 속도를 시장이 도저히 따라잡을 수 없으므로, 소유하면 오히려 손해가 되기 때문이다. 컴퓨터 하드웨어와 소프트웨어를 인터넷을 통해 빌려 쓰는 클라우드 기술이 대표적인 예다. 예전에는 서버(대형 컴퓨터) 대수를 늘리려면 수개월이 걸렸지만 아마존의 클라우드 서비스를 이용하면 불과 몇 분 만에 수천 대 서버를 빌려 쓸 수 있다.

노마드의 가설과는 얼핏 정반대의 것으로 보이지만, 역설적으로 사람들은 다시 집으로 돌아가고 있다는 느낌이 든다. 산업혁명 이후 집을 떠나 공장으로, 사무실로 출퇴근해 온 현대인들이, 클라우드 컴퓨팅과 스마트 기기들의 발달로 산업혁명 이전처럼 다시 집으로 돌아가는 것이다. 그렇게 되면 인류는 아버지가 하루 종일 가족과 함께 집에 있던, 가내수공업적 산업 시대로 회귀할지도 모르겠다.

들뢰즈가 철학자 니체를 유목적이라고 규정한 것에서 볼 수 있듯이,

우리가 빵을 먹을 수 있는 건

유목민이란 꼭 공간적으로 이동하는 사람만을 가리키는 것은 아니다. 장소 위에서의 여행이 있는 것과 마찬가지로 강도(强度) 속에서의 여행 또한 있기 때문이다. 공간적으로 이동하는 사람만이 아니라, 이동하건 아니건 상관없이, 다만 주류의 코드에서 벗어난 사람들을 또한 유목민이라 말할 수 있다. 이 또한 개인주의를 심화시키고 가속화시킬 것이다.

기그(gig) 경제

기그 경제가 새로운 경제 모델로 떠오르고 있다. '기그(gig)'란, 회사에 고용되지 않은 근로자가 원하는 시간에 원하는 만큼 일하는 유연한 근로 방식을 말한다. 차량 공유 업체인 우버나 전자상거래 업체 아마존 등이 일반인을 운전·배송 요원으로 활용하는 식이다. 인터넷 방송 진행자(VJ)나 유튜브 크리에이터, 배민 라이더나 카카오 대리운전사들은 회사에 고용된 것이 아니라 독립적으로 그때 그때 일하고 돈을 버는 프리랜서다. 이들이 바로 기그 워커(gig worker)다. 기그 워커는 교육, 청소, 소프트웨어 개발 등 다양한 영역으로 확대되고 있다. 취업 장벽이 낮고 원하는 만큼만 일할 수 있다는 점에서 긍정적이지만, 고용 불안, 임금 정체 등의 부정적 측면도 있다.

기그라는 단어는 원래 1920년대 미국 재즈 클럽에서 단기로 섭외한 연주자들이 하던 연주를 뜻한다. 클럽에서 재즈 공연을 하려면 가수와 연주자가 필요하다. 전속 밴드를 유지하려면 매달 월급을 주어야 하는

데, 공연이 없어도 월급은 주어야 하므로 운영자의 경제적 부담이 커진다. 그래서 공연 때만 필요한 연주자를 섭외해 공연을 했는데 이것을 기그라고 했다. 그리고 이 단어는 차츰 '일시적인 일'이라는 뜻으로 진화되었다.

대공황 시절의 미국 재즈 바처럼 현대의 기업도 많은 직원을 평생 고용하는 것이 부담스러워졌다. 신세대 근로자들도 한 직장에 평생 얽매이는 것이 싫고, 인간관계에서 오는 스트레스나 과도한 업무에서 벗어나고 싶어 한다. 따라서 회사는 필요한 프로젝트마다 적합한 사람을 찾아 함께 일하고, 프로젝트가 끝나면 팀을 해체시킨다. 근로자도 자신이 원하는 시간에 원하는 일을 자신의 사정에 맞게 유연하게 수행할 수 있어 만족도가 높다. 이러한 적응과 변화는 주로 디지털 기술을 기반으로 하고 있다.

저널리스트인 사라 케슬러는 저서 『기그드(Gigged): 직업의 종말과 일의 미래』에서 우버 열풍을 기그 경제의 전형으로 보았다. 샌프란시스코에는 우버, 리프트(Lyft) 같은 승차 공유를 비롯해 톱탤(TopTal), 그래파이트(Graphite) 같은 고숙련자 일자리 플랫폼이 모여 있다. 그래파이트엔 5,200여 명이 등록돼 있고 약 1천 개 회사가 필요할 때마다 이들을 채용해 쓴다. 근로자는 한 직장에 매이지 않고, 시시때때로 이동한다. 모건스탠리는 2027년쯤이 되면 미국 경제활동인구의 절반이 기그 경제 형태로 일하리라고 전망한다. 당연히 '일하는 인간'의 삶도 바뀔 것이다.

한국에서도 정규직 대신 임시직으로 원할 때만 일하고 돈을 버는 플랫

우리가 빵을 먹을 수 있는 건

폼 노동이 확산되고 있다. 일반인이 택배를 배달하는 '쿠팡 플렉스', 음식을 배달하는 '배민 커넥트' 등이 대표적이다. LG유플러스도 주부나 직장인, 학생이 앱 하나만 깔면 퀵 배송 기사로 일할 수 있는 서비스 '디버'를 최근 내놨다. 이들은 자영업자와 회사 직원의 중간쯤에 있는 '특수고용직' 노동자로 분류된다. 한국노동연구원이 2019년 3월 내놓은 보고서에 따르면 국내 특수고용직 노동자는 총 221만 명으로 전체 취업자 2,709만 명의 8.2퍼센트에 해당한다.

기그 노동을 원하는 사람들은 대체로 스마트폰을 다룰 수 있는 20~30대 젊은 세대다. 이들은 일하고 싶을 때 일하는 것을 좋아하며 '워라밸', 일과 생활의 균형을 중요시한다. 상사의 눈치를 본다거나 매일 출근해야 하는 어려움 등 직장 생활의 제약을 싫어하기 때문에 기그 워커로 일하는 것에 거부감이 없다.

기그 노동은 기업의 이해와도 맞아 떨어진다. 공급 과잉의 글로벌 무한 경쟁에서 살아남기 위해 기업들은 비용 절감에 안간힘을 쓴다. 핵심 기술 개발과 디자인, 마케팅 부문 등을 제외하고는 대체로 아웃소싱을 선호한다. 자체 공장을 두지 않는 기업이 갈수록 늘고 있다. 기존의 산업 환경에서는 택시 회사를 운영하려면 많은 택시를 사고 운전기사를 고용해 월급을 주어야만 한다. 그러나 우버는 자가용을 가진 개인들이 자신이 원하는 시간에 영업을 할 수 있도록 앱을 통해 택시 이용자와 운전자를 연결해 준다. 현재 전 세계 700개 도시에서 약 390만 명의 운전자가 단기 계약을 맺고 프리랜서로 일하고 있다.

숙박업도 마찬가지다. 기존의 산업 환경에서는 여행자에게 방을 빌려 주려면 호텔이나 숙박업소를 차려서 직원을 고용하고 방마다 침대를 들여놓고 각종 필요한 물품들을 구비해 놓아야만 한다. 그러나 에어비앤비는 숙소를 원하는 사람과 숙소를 빌려줄 사람을 연결해 주기만 하면 비즈니스 끝이다. 영국의 음식 배달 업체 '딜리버루(Deliveroo)'도 마찬가지다. 이 역시 앱을 통해 원하는 시간, 원하는 지역에 음식을 배달해 주고 수수료를 받는다. DIY 가구의 대명사 이케아는 가구를 조립해 주는 사람을 소개해 주는 애플리케이션 업체를 인수했다. 사람들이 가구 조립을 힘들어 하는 것을 알고 있기 때문이다.

선진국에서는 근로자 10명 중 1명꼴로 디지털 플랫폼을 기반으로 하는 기그 산업에 종사하고 있다고 한다. 2018년 1년 동안에 글로벌 기그 경제는 무려 65퍼센트나 성장했다. 미국과 유럽 내 기그 경제 노동자는 경제활동인구 대비 20~30퍼센트로 추산된다고 한다. 경제 전문지 『이코노미스트』는 10년 후 세계 인구 절반이 프리랜서로 일할 것이라고 예측했다. 또 2016년 매킨지 보고서는 기그 경제의 부가가치가 2025년까지 2조 7천억 달러에 달할 것이라고 전망하기도 했다. 우버의 순매출은 6년간 무려 100배 가까이 성장했다.

미국의 실업률은 2015년 현재 5.1퍼센트로 완전고용에 가깝다. 이 정도 실업률이면 신규 일자리가 월 평균 20만 개 이상씩 늘어나야 한다. 하지만 신규 일자리 증가는 16만여 개에 머물렀다. 4만은 어디로 사라진 것일까? 이 의문의 해답이 바로 기그 경제다. 일은 하면서도 신규 취업자

우리가 빵을 먹을 수 있는 건

통계에 잡히지 않는 독립형 근로자들이 그 공백을 메우고 있는 것이다. 이들은 실제 근로자이지만 일정 조직에 속하지 않아 자영업자로 취급받는다. 우버 기사들이 대표적 사례다.

물론 기그 경제가 장점만 있는 것은 아니다. 지식과 재능을 외부의 독립된 개인들로부터 조달하기 때문에 통일된 품질 관리가 어렵다는 점이 문제다. 양극화의 문제도 있다. 전문지식으로 참여하는 고소득 집단과 저숙련 단순노동으로 참여하는 저소득 집단으로 나뉘기 때문이다. 사회 안전망의 도움을 받기가 상대적으로 어렵다는 점도 있다. 최저임금, 산재보험, 연금 등의 혜택을 받지 못하기 때문이다.

정규직으로 회귀하려는 경향

차량공유업체 우버와 리프트, 음식배달업체 도어대시(Doordash) 등이 인건비 절감을 위해 '독립계약자' 지위를 남용, 근로자를 착취한다는 비판이 꾸준히 제기되어 왔다. 이를 규제하기 위해 캘리포니아주는 2019년 9월 'AB5'라는 고용 관련 법을 통과시켰다. 법의 핵심은 '독립계약자' 자격으로 일해 온 기존 계약·임시직 근로자가 일정 조건을 갖출 경우 정직원으로 채용해 제대로 된 임금과 복지 혜택을 주라는 것이다. 시행은 2020년 1월 1일부터다.

이 법은 'ABC 테스트'라는 세 가지 까다로운 조건을 내세웠다. 직원이 회사의 핵심 업무를 수행하지 않고, 고용주의 통제나 지시를 받지 않으

며, 별도의 독립된 사업·직업을 가진 경우에만 독립계약자로 분류할 수 있다는 것이다. 이를 통과하지 못하면 모든 근로자를 정식 직원으로 고용하여 최저임금을 주고, 초과근무 수당, 건강보험, 유급휴가 등을 챙겨 줘야 한다.

현재 캘리포니아주에서만 우버에 20만 명 이상의 운전자가, 리프트는 32만 5천 명이 일하고 있다. 두 기업이 본사를 둔 캘리포니아주가 앞장서서 철퇴를 내리면서, 이들은 하루아침에 수십만 명을 정직원으로 채용해야 하는 상황을 맞게 됐다. 이 법이 적용될 경우 우버는 운전자 1인당 연간 3,625달러(약 430만 원)를 추가로 부담해야 한다. 연간 수천억 원의 수익 감소를 보게 되는 셈이다. 세계에서 가장 혁신적인 기업으로 평가받던 우버는 그 여파로 주가가 폭락하였다.

지금 막 생겨난 새로운 사업 모델인 기그 경제가 크게 위협 받고 있다. 언제든 편한 시간에, 원하는 만큼만 일하고 돈을 버는 기그 경제의 기반이 송두리째 흔들릴 수 있다는 우려가 나오는가 하면, 혁신이란 이름 아래 침해돼 온 노동기본권을 회복하는 계기가 될 것이란 희망적인 의견도 나온다.

한편 우버 운전자들은 최저임금 보장, 추가 수당, 건강보험과 같은 혜택에는 찬성하면서도 특정 회사의 직원이 되고 싶지는 않다는 상반된 심리를 보인다. 기그 경제의 생명인 자유와 유연성을 침해받고 싶지 않다는 것이다. 자기가 원하는 만큼 많이 혹은 적게 일해도 되고, 심지어 6개월 장기 휴가를 가도 상관없고, 상사도 없고, 돈은 즉시 들어온다는 점

우리가 빵을 먹을 수 있는 건

때문에 낮은 임금에도 불구하고 운전자들이 몰렸는데, 이 장점이 사라진다면 기존의 사업 모델과 다를 게 없기 때문이다. 지난 2009년 창업한 우버는 처음부터 운전자를 정규직으로 채용했다면 아마도 지금처럼 세계 60여 국, 700여 도시에서 이용자 1억 명을 확보한 글로벌 서비스로 성장하지 못했을 것이다.

인공지능 컴퓨터와 로봇, 드론과 3D 프린터가 등장하여 인간의 일자리를 끊임없이 위협하고 있는 이 시대에, 정규직으로 한평생 한 직장을 다니던 시대는 끝나 가고 있다는 것이 모든 현대인들의 막연한 느낌이다.

인공지능(AI)과 일자리

인공지능(AI)과 로봇, 그리고 3D 프린터가 빠르게 성장하고 있다. 2016년 3월 바둑의 이세돌 9단이 구글 딥마인드의 인공지능 '알파고'와 다섯 번 대국을 벌여 네 판을 패하자 사람들은 충격을 받았다. 의료, 법률 등에서는 IBM의 인공지능 '왓슨'이 이미 활용되고 있다. 중국에서는 인공지능이 의사 시험에 통과했다. 애플의 '시리', 아마존의 '알렉사', 마이크로소프트의 '코타나', 삼성의 '빅스비', SK 텔레콤의 '누구' 등의 인공지능도 상용화되었고, 자율주행 자동차도 빠르게 발전하고 있다. 네덜란드를 재현해 놓은 나가사키의 테마파크 하우스텐보스에는 모든 업무를 로봇이 수행하고 있는 호텔이 있다. 앞으로는 공무원 업무도 인공지능으

로 대체할 수 있을 것이다. 행정 업무에 인공지능을 사용하면 훨씬 효율적이고 경제적이며, 공무원 인원 감축도 가능해진다.

이렇게 일상생활 속에 인공지능이 활용되면서 인간 일자리의 문제가 초미의 관심사로 떠오르고 있다. 2015년에 세계경제포럼은 2020년까지 사무·행정직을 중심으로 710만 개 일자리가 사라지고 200만 개의 새로운 일자리가 만들어진다고 예측하였다. 현재의 기술만으로 45퍼센트의 일자리가 사라질 수도 있다. 그러나 반대로, 새로운 직장도 창출될 것이다.

기술 진보와 일자리의 관계는 오래전부터 논의되어 온 주제다. 마르크스주의 사상가들은 기계가 인간의 노동을 대체한다는 비관론을 펼쳐 왔다. 케인스(John Maynard Keynes, 1883~1946)는 1923년 『화폐개혁론』에서 기술 발전에 의한 실업을 언급했고, 노벨 경제학상(1973) 수상자인 레온티에프(Wassily Leontief, 1906~1999)는 1983년 컴퓨터가 인간의 역할을 대신할 것이라고 했다. '종말' 시리즈로 유명한 리프킨은 1994년 『노동의 종말』에서 인공지능과 자동화로 인간의 노동이 줄어들고 저임금을 받는 임시 일자리만 늘어날 것이라고 예측했다. 그러나 일찍이 프랑스 경제학자 장바티스트 세이(Jean-Baptiste Say, 1767~1832)는 정반대로, 기술 발전으로 생산성이 높아지고 가격이 하락하므로 상품 수요가 증가하고, 그에 따라 생산과 고용이 또 다시 증가할 것이라고 보았다.

역사적으로 보면 기계와 자동화에 의한 인간 노동의 대체는 일시적인 현상이었다. 기술 진보는 장기적으로 오히려 일자리를 늘렸다. 기술의

발달은 단순히 인간의 일자리를 대체하거나 만들어 낼 뿐만 아니라, 노동의 숙련과 생산 조직의 변화를 유도하기도 한다. 그런가 하면 노동과 여가의 형태를 바꾸고, 아예 직업과 삶의 패턴을 바꾸기도 한다.

고든(Robert J. Gordon, 1940~)에 따르면 미국의 농업 종사자 비율은 1870년에 46퍼센트로, 취업 인구의 거의 절반에 해당했다. 이 비율은 1940년에 17.3퍼센트로 줄었고, 2009년에는 1.1퍼센트에 불과하게 되었다. 제조업(생산직) 종사자 비율은 1870년에 33.5퍼센트이던 것이 1940년에 38.7퍼센트로 증가했다가, 2009년에는 19.9퍼센트로 다시 감소했다. 이에 반해 서비스업 종사자는 같은 기간 12.6 → 28.1 → 41.4퍼센트로, 경영자·전문직·기업주는 8.0 → 15.1 → 37.6퍼센트로 가파르게 상승했다.

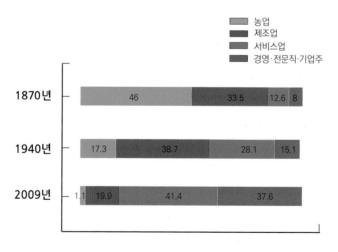

미국 대업종별 종사자 비율 추이(R. 고든)(단위: %)

19세기 후반에 발명되어 20세기 전반에 상용화된 전기, 전화, 세탁기, 냉장고, 자동차 등의 새로운 상품은 우리의 삶의 양식을 송두리째 바꿔 놓았다. 가사 노동이 줄어들어 여성들의 사회 진출이 활발해지면서 여성의 사회적 지위가 높아졌다. "여권의 신장은 극렬 페미니즘 덕분이 아니라 세탁기의 발명 덕분"이라는 말도 있다. 과거에 상류층만 즐기던 여가가 노동자들에게도 확대되어, 농업 종사자들도 거의 빠짐없이 해외여행을 즐기는 수준이 되었다. 여가가 확대되면 새로운 제품과 서비스에 대한 수요도 는다. 새로운 상품에 대한 수요는 곧 생산과 고용 증가로 이어지므로, 새로운 제품과 새로운 직업들이 등장한다.

20세기 후반부터 개발되기 시작한 PC, 인터넷, 이동통신, 스마트폰 등은 우리의 삶을 어마어마하게 변화시켰다. 많은 새로운 직업군이 나타났다. 돈 잘 벌고 인기 있어 초등학생들의 선망 직업 1위라는 유튜버도 IT 산업 발달의 소산이다. '타다'니 '카카오 택시'니 '배달의 민족(배민)' 등이 모두 IT 시대가 만들어 낸 새로운 직업군이다. 이렇듯 기술 진보는 고용을 창출하고 직업의 구성도 변화시킨다.

인공지능이 인간의 노동을 대체할 것인가의 문제도 제기된다. 최근 20년 동안 OECD에 속한 주요 산업 국가들에서 중간 숙련 일자리가 감소하는 현상이 나타났다. 반면에 고숙련 일자리와 저숙련 일자리는 증가했다. 고숙련 일자리가 증가했다는 점은 긍정적인 측면이지만, 중간 숙련의 괜찮은 일자리가 사라지고 저숙련의 나쁜 일자리가 증가했다는 점은 문제로 지적되었다.

중간 숙련 일자리 감소의 배경에 대한 첫 번째 해석은, 반복적인 업무가 자동화되고 매뉴얼화하면서 관련 인력을 감소시켰다는 의견이다. 예를 들면 컴퓨터로 관리되는 경영 정보 시스템 도입으로 중간 숙련 수준의 업무인 인사, 회계 업무 종사자를 줄일 수 있게 되었다는 것이다.

그런가 하면, 글로벌화에 따라 신흥 개발 국가들에 외주를 준 결과라는 해석도 있다. 컴퓨터를 통한 자동화라기보다는, 인터넷 등 정보통신 기술의 발달과 수송 수단의 발달로 장거리 거래가 가능해지면서 주요 산업 국가의 중간 숙련 업무가 중국이나 인도 등 신흥 개발 국가로 외주화되었다는 의견이다. 삼성, 소니, GM, 폴크스바겐과 같은 전자 제품과 자동차 기업은 제품 개발은 본국에서 하지만 생산은 신흥 개발 국가에 맡기는 비중이 높다. 예를 들면 애플은 제품 개발과 같은 고숙련 업무는 미국 본사에서 수행하고, 제품 생산은 중국과 인도의 공장으로 외주화하였다.

요컨대 새로운 기술이 중간 숙련 업무를 중심으로 인간의 노동을 완전히 대체했다기보다는, 오히려 기술 진보와 세계화 전략 그리고 경쟁의 과잉이 복합적으로 엮인 현상으로 보아야 한다.

Ⅲ 상업 예찬

10
시 장

어린 시절 전쟁을 경험한 세대는 시장이 얼마나 인류의 원초적인 삶의 형태인지를 잘 안다. 전쟁으로 모든 것이 파괴되고 당장 끼니 걱정을 하게 될 때 사람들은 모두 뭔가를 들고 시장에 나갔다. 오빠는 신문을 팔고, 언니는 소쿠리에 꽈배기 몇 개 얹고서….

시장은 오랜 세월 동안 누구의 강제도 없이 자생적으로 발전되어 온 인류의 발명품이다. 시장경제가 인간의 본성임을 처음으로 말한 것은 영국의 자유주의 사상가 애덤 스미스(Adam Smith, 1723~1790)다. 시장은 어느 누가 발명한 것도 아니고, 국가의 법에 의해 인위적으로 만들어진 것도 아니며, 다만 모든 인간이 갖고 있는 교환 성향에서 발생했다고 그는 말했다.

상업 정신은 사람들에게 근면한 습관, 타인에 대한 배려, 그리고 절제

심을 키워 주기도 한다. 동네 길에서 가장 반갑고 예의 바르게 인사를 건네는 것은 세탁소 주인이나 과일 가게 아저씨다. 아파트 아래 윗집에 누가 사는지도 모르게 인간관계가 삭막해진 현대 도시 생활에서 마지막 남은 가장 선하고 순수한 관계가 상업적인 관계다.

시장은 평화를 가져다주기도 한다. 자유무역으로 국가 간에 시장이 생겨났고, 그 덕에 나라들 사이의 평화는 더 증진되었다. 교역을 하기 위해서는 무기를 내려놓아야 하기 때문이다. 만약 남중국해 문제로 이해관계가 충돌하고 있는 미국과 중국 사이에 상호 교역 관계마저 없었더라면, 과연 지금처럼 트럼프와 시진핑 두 정상이 겉으로나마 서로 화기애애한 관계를 유지할 수 있을까? 자유로운 시장 거래는 번영하는 근대국가를 만들어 냈고, 동시에 국가 간의 평화 정착을 도와주었다.

시장은 교환이 이루어지는 곳

시장은 교환이 이루어지는 곳이다. 사람들이 시장에 참여하는 이유는, 교환 성향이 인간의 본성이기도 하지만, 시장에서의 교환이 모든 사람들에게 이익을 가져다 주기 때문이다. 거래 참여자 쌍방이 모두 이익을 얻기 때문에 사람들은 시장에 자발적으로 참여한다. 다시 말해, 교환이 거래 쌍방 당사자 모두에게 이익이 될 때만 시장에서 자발적인 교환이 이루어진다. 만약 어느 한쪽이 이익을 얻지 못한다면 두 사람 사이에 자발적인 교환은 일어나지 않는다. 시장 제도는 자비심이 아니라 이기심이라

는 인간의 본성에 근거하고 있다. 애덤 스미스의 저 유명한 인용문이 바로 그것이다.

우리가 식사를 할 수 있는 것은 푸줏간, 술도가, 빵집 주인의 자비심이 아니라 자기 자신의 이익에 대한 그들의 관심 덕분이다. 우리는 그들의 인류애가 아니라 자기애에 호소하며, 그들에게 우리의 필요성이 아니라 그들이 얻을 이익을 말해 줄 뿐이다. (『국부론』 제1권)

It is not from the benevolence of the butcher, the brewer, or the baker that we expect our dinner, but from their regard to their own self-interest. We address ourselves not to their humanity but to their self-love, and never talk to them of our own necessities, but of their advantages.

분업이란 무엇인가

시장은 무엇을 교환하는가? 분업으로 생산된 생산물을 교환한다. 분업이 무엇인데? 분업이란 모든 사람들이 각기 자기가 잘할 수 있는 것만을 생산한다는 의미다. 빵을 잘 만드는 사람은 빵만 만들고, 옷감을 잘 짜는 사람은 옷감만 만든다. 그도 처음에는 자기가 필요해서 그 물건들을 만들었다. 그런데 자기가 필요한 만큼 쓰고 남았으므로 그것을 다른 사람

의 물건과 서로 교환하게 되었다. 그렇게 교환하는 장소가 시장이다.

인간에게는 원초적으로 교환하려는 성향이 있다. 자신의 이익에 부합하기 때문이다. 자신의 이익 추구라는 인간의 중요한 특징이 가장 효율적으로 실현되는 곳이 시장이다. 이런 체제가 바로 시장경제다. 시장은 분업으로 생산된 생산물들이 교환되는 공간 내지 제도이다. 그러므로 시장경제는 곧 분업의 경제다.

분업은 자급자족과 반대말이다. 먼 옛날에 우리는 손수 농사지어 밥을 짓고, 손수 길쌈하여 옷을 지어 입었다. 먹는 것, 입는 것을 모두 자기 집에서 만들어 소비하는 자급자족의 경제에서는 시장도 분업도 없다. 우선 자기가 생산한 물건을 내다 팔 시장이 없으므로 분업은 이루어지지 않는다. 그러다가 시장이 생기면 그때 서서히 분업이 일어난다. 사람들은 집에서 만들던 것을 하나 둘씩 시장에 나가 사기 시작하는 것이다. 시장에서 사람들은 각자 자기가 집에서 만든 것을 들고 나와 판다. 이것이 교환이다. 시장은 교환의 장소이다. 시장은 분업의 장소이기도 하다. 사람들은 자기가 가장 잘 만들 수 있는 물건을 만들어 시장에 갖고 나온다. 그리고 자기 능력으로는 도저히 만들 수 없는 다른 사람의 제품과 바꾸어 자신의 필요를 충족시킨다. 그러니까 교환은 자연스럽게 분업으로 이어진다. 시장이 발달할수록 분업은 촉진된다.

분업을 야기하는 것은 교환하려는 성향이기 때문에 분업의 정도는 언제나 교환의 성향의 크기, 다른 말로 표현하면 시장의 크기에 의해 제한되기 마련

우리가 빵을 먹을 수 있는 건

이다. 시장이 매우 작을 때에는 한 가지 작업에 전적으로 몰두하게 만드는 유인이 전혀 없다. 왜냐하면 자기 자신의 노동 생산물 중 자신의 소비를 초과하는 잉여분 전부를 타인의 노동 생산물 중 자기가 필요로 하는 부분과 교환할 수 없기 때문이다. (『국부론』)

예컨대 내가 집에서 만든 빵은 우리 집 식구들이 배불리 먹고도 남았다. 이때 남은 빵은 나의 노동 생산물 중 내가 소비하고 남은, 다시 말해 나의 소비를 초과하는 잉여물이다. 그런데 같은 동네 어떤 집의 부인은 털실로 따뜻한 털장갑을 여러 켤레 짜서 자기 식구들에게 한 켤레씩 주고 여분이 몇 켤레 남았다. 이때 남은 털장갑은 그녀의 노동 생산물 중 자기 집에서 소비하고 남은, 즉 소비를 초과하는 잉여물이다.

우리 집에서 더 이상 필요 없는 빵은 그 집에서 필요하고, 그 집에서 더 이상 필요하지 않은 털장갑은 우리 집에서 필요하다. 나의 노동 생산물 중 잉여분을 이웃 부인의 노동 생산물 중 내가 필요로 하는 것, 즉 장갑과 교환하면 좋겠는데 그것을 연결해 줄 장소가 없다. 이럴 때는 전혀 교환이 일어나지 않는다. 교환이 일어나지 않으므로 굳이 우리 식구가 먹고도 남는 빵을 만들 필요가 없고, 그 집 부인도 자기 식구들이 낄 장갑 이상의 여유분을 짤 필요가 없다. 애덤 스미스 식으로 말하자면, 시장이 매우 작을 때는 한 가지 작업에 전적으로 몰두하게 만드는 유인이 전혀 없다. 왜냐하면 자기 자신의 노동 생산물 중 자신의 소비를 초과하는 잉여분을 타인의 노동 생산물 중 자기가 필요로 하는 부분과 교환할 수

없기 때문이다.

그러니까 시장이 발달할수록 분업이 촉진된다. 분업을 야기하는 것 자체가 교환하려는 성향에서 나온 것이기 때문에, 분업의 정도는 언제나 시장의 크기에 의해 결정된다. 시장이 작을 때는 한 가지 작업에 전적으로 몰두하게 만드는 유인이 별로 없다.

불과 몇십 년 전만 해도 우리는 모두 집에서 김장을 했다. 11월이 되면 김장 비용이 신문의 메인 뉴스였다. 그러나 시장이 엄청나게 커진 요즘 집에서 김장을 하는 것은 매우 드문 일이 되었다.

1970년대만 해도 추석 명절이면 집집마다 송편을 빚었다. 동네마다 떡 방앗간이 있었다. 명절이 되면 대야와 광주리에 쌀을 잔뜩 담아 와 땅바닥에 놓고 차례를 기다리는 주부들로 장사진을 이뤘다. 방앗간에서 빻은 쌀가루를 찌고 주물러 집에서 직접 떡을 만드는 일은 모든 집의 주부들이 치르는 중요한 추석맞이 일과였다. 지금처럼 전문 떡집에서 완성된 떡을 사는 일은 상상도 할 수 없었다.

하지만 이때 이미 방앗간들이 미세하게 사양길로 접어들었다. 1976년 추석 전날 한 신문은 어느 오래된 방앗간 주인의 하소연을 이렇게 전했다.

"지난해만 해도 추석 3, 4일 전부터 떡쌀을 빻으러 온 손님들이 줄을 이었는데 올해는 손님이 10분의 1로 줄었어요. 떡쌀의 양도 고작 한두 되 해 가는 사람이 대부분이에요."

무슨 이유에서 방앗간을 찾는 손님들이 눈에 띄게 줄어든 것일까? 떡

시장이 차츰 커져 가고 있었다는 얘기다.

시장은 우리의 주식인 밥으로까지 확대되었다. 밥을 집에서 하지 않고 제품으로 사다 먹는다는 것을 상상도 할 수 없던 시절이 불과 몇십 년 전이었다. 지금 우리는 대기업 제품인 햇반을 일상적으로 먹고 있다. 시장 규모의 확대와 함께 분업이 급속도로 진행되고 있는 것이다.

분업에는 하나의 생산 공정을 잘게 나누어 각기 다른 사람들이 한 가지 작업만 한다는 의미도 있다. 스미스는 분업을 하면 노동의 생산성이 증대된다고 보았다. 핀(pin) 공장에서 분업이 이루어지지 않으면 노동자 한 사람이 하루에 20개도 만들지 못하지만, 공정별 분업이 이루어진 공장에서는 노동자 한 사람당 4,800개를 만들 수 있다는 유명한 예를 들었다. 분업의 결과 노동 생산성이 240배 증가한 것이다.

분업이 노동 생산성을 향상시키는 이유는, 각 노동자의 숙련도가 높아지고, 하나의 공정에서 다른 공정으로 옮길 때 잃게 되는 시간이 절약되며, 노동을 쉽게 만드는 기계의 발명이 용이해지기 때문이다. 기술 진보는 분업의 결과이며, 이는 작업장에서 멀리 떨어져 연구에만 전념하는 과학자가 아니라 작업장에서 일하는 평범한 노동자에 의해 이루어진다고 했다. 그는 분업을 부(富, wealth)의 원천으로 보았다.

"통치를 잘하는 사회에서 최하층의 국민까지 전반적으로 생활이 풍족해질 수 있었던 것은 분업 덕택에 각종 생산물이 크게 증가하였기 때문이다."

분업은 교환을 전제로 하며, 분업의 이익을 실현시키는 것이 교환이

다. 분업은 교환하려는 인간 고유의 성향(the propensity to truck, barter, and exchange)으로부터 나온다. 이 본능은 다른 동물에서는 찾아볼 수 없고 인간에게만 존재하는 독특한 성향이다. 애덤 스미스는 이 성향이 인간의 본능이라기보다는 이성과 언어의 속성에서 나오는 필연적인 결과인 것 같다고 했다.

시장경제는 최선의 경제 질서

분업은 교환을 전제로 한다. 그런데 교환이 가장 효율적으로 이루어지는 곳이 자유시장이다. 그러므로 시장은 분업과 표리를 이룬다. 스미스에 따르면 시장은 신의 섭리에 의해 만들어진 것이며, 개인 간의 이익이 자동적으로 조정되는 기구이다. 그와 같은 시장 메커니즘이 그의 유명한 '보이지 않는 손(invisible hand)'이다. 신은 자연계의 만물이 조화롭게 운행되도록 자연법칙을 만든 것같이 인간 사회에도 모든 인간들의 경제 생활이 조화롭게 운행되도록 하는 질서를 만들었는데, 그것이 바로 시장이다.

교환이 인간의 이성에서 나오는 교환 성향에서 발생한 것이므로, 시장은 어느 누가 발명한 것도 아니고 국가의 법에 의해 인위적으로 만들어진 것도 아니며, 저절로 생긴 자연스러운 질서다. 이에 참여하는 이유는 이 제도가 교환 성향이라는 인간의 본성과 부합되기도 하지만, 교환의 이익(gains from trade)을 참여자 모두가 얻기 때문이다.

인간의 가장 중요한 특징은 자신의 이익을 추구하는 것이고, 분업과 교환은 바로 이러한 인성과 부합하는 것이므로, 이에 기초한 시장경제는 강력하고도 효과적이다. 인간은 남을 위해서가 아니라 자신과 자신의 가족을 위하여 일할 때 가장 열심히 일한다. 시장경제는 바로 이러한 자기 중심적인 인간 본성이 만들어 냈으며 이러한 인간 본성에 근거하여 작동하는 제도이기 때문에, 가장 자연스럽고 기능이 뛰어난 경제 질서이다. 이 때문에 시장경제는 최선의 경제 체제다.

11
상업 예찬

미션 콘셉시온과 덕수궁 정관헌

 미국 텍사스주 샌안토니오(San Antonio), 넓은 초원 한가운데 페허처럼 서 있는 300년 된 교회 건물 미션 콘셉시온(Mission Concepción). 흐린 겨울 대기에 녹아든 교회 건물은 쓸쓸하고 황량했다. 뭔가 채워지지 않은 듯한 아쉬움이 느껴졌다. 초원 한귀퉁이에 격조 높은 카페 하나만 있었다면, 거기서 맛있는 커피를 마시며 스페인 콜로니얼(colonial) 양식의 교회 건물을 여유롭게 바라보았다면, 아마도 300년의 세월이 좀 더 그윽한 인문적 향취로 다가왔을 것이다.

 텍사스와 캘리포니아는 19세기 중반이 되어서야 미합중국으로 편입되었고, 그 이전 110년간은 스페인과 멕시코 땅이었다. 텍사스에 샌안

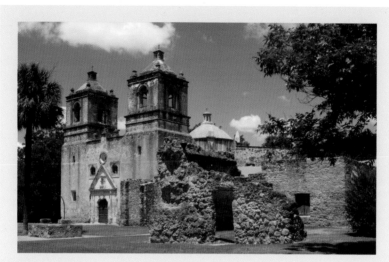
미션 콘셉시온

토니오나 엘패소(El Paso) 같은 스페인 식 지명이 많고, 오래된 교회들은 '미션 콘셉시온'이니 '미션 에스파다(Mission Espada)'니 하는 이름을 갖고 있으며, 캘리포니아에는 샌프란시스코나 샌디에이고처럼 앞에 'San'('Saint'의 스페인 식 표기)이 붙은 도시명이 많고, 서부 영화에는 리오그란데(Rio Grande) 같은 스페인어 지명이 자주 등장하는 이유가 바로 그것이다. 엔니오 모리코네의 천상의 음악이 펼쳐지던 영화 〈미션〉도 스페인 사제들의 이야기다.

문득, 문화재의 가치는 옆에 상업적인 카페가 있어야 완성된다는 생각이 들었다.

덕수궁 정관헌(靜觀軒)은 전통 양식과 서양 양식이 절충된 한국 최초의

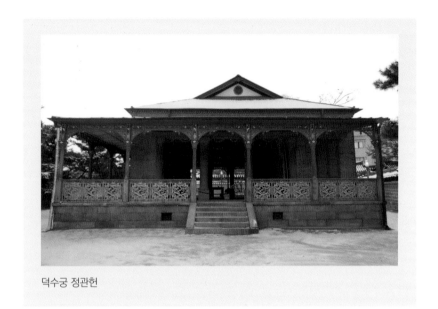

덕수궁 정관헌

서양식 건물이다. 콜로니얼 양식의 베란다 난간에는 박쥐, 소나무 등 전통 문양이 투각(透刻)되어 있고, 열주(列柱)와 처마 사이에는 다채롭게 조각된 목재 아치가 마치 레이스 커튼처럼 드리워져 있다. 어쩐지 러시아 풍을 연상시킨다. 구한말 러시아인 사바틴이 설계했을 것이라는 추측이 거기서 나왔을 것이다.

이 아름다운 건물이 아주 고급스러운 카페였다면 얼마나 좋았을까, 라고 나는 기둥 너머 텅 빈 돌바닥을 보며 상상한다. 대한제국에 대한 향수는 전혀 없지만, 고종이 커피를 마시던 곳이었다고 하니, 곤룡포를 입은 조선의 황제가 서양의 음료인 커피를 마시는 상반된 이미지의 충돌도 재미있고, 나름 역사적 의미도 있을 것이다. 끽다점(喫茶店)이라는 이름이

더 어울릴 그 카페에서 사람들은 도시의 소란을 잠시 잊은 채 이국적 건물의 아름다움을 깊이 음미할 수 있을 것이다. 역시 문화재는 상업적인 카페가 있어야 아름답다고 생각했다.

상업의 부재

한 페친이 '광화문광장은 왜 타임스퀘어, 피카딜리 서커스, 샹젤리제처럼 되지 못할까?'라는 글을 페이스북에 올린 적이 있다. 뉴욕이나 런던이나 파리의 중심부는 사람들이 모여들어 활기가 넘쳐 나는데 광화문광장은 그렇지 못하다며 아쉬워했다. 그는 그 이유를 '상업의 부재' 때문이라고 했다.

정곡을 찌르는 지적이다. 미션 콘셉시온이나 덕수궁 정관헌에서 내가 느꼈던 아쉬움의 정체가 바로 그것이었다. 이윤 동기를 천시하는 엄숙주의자들의 생각과 달리, 모든 고상한 것에 풍미와 아취를 더해 주는 것은 철저하게 이윤을 추구하는 상업이었던 것이다.

파리 샹젤리제 대로변 카페 테라스는 음료를 마시거나 식사를 하며 즐겁게 환담하는 사람들로 언제나 붐빈다. 파리지앵과 관광객이 혼합된 유쾌한 군중의 에너지가 도시에 생생한 활기를 불어넣고 있다. 우리의 광화문광장은 언제나 천막과 시위대로 음산하게 뒤덮이고 흙빛으로 꺼멓게 죽어 있다. 어느 어스름 저녁엔 정체 모를 거대한 종이 인형들이 수숫대처럼 콘크리트 광장을 가득 메우고 서 있어, 마치 귀신 내린 무당 집

같았다.

한국인의 뿌리 깊은 상업 천시

우리의 조선 사회는 상업을 한없이 천시했다. 통치 이념으로 삼았던 주자학의 영향이다. '사농공상'이라는 사민론(四民論)의 순서가 보여 주듯 사대부가 제일 위 계급이고, 다음이 식량을 생산하는 농민, 그다음이 도구를 만들어 내는 장인, 그리고 제일 마지막이 상인이었다. '농자천하지대본(農者天下之大本)'은 조선 사회를 지탱하는 구호였다. 쌀이 주식이고, 쌀이 없으면 생명을 부지할 수 없으므로 농업이 천하의 근본이라고 했다. 반면에 상인은 아무것도 만들어 내지 않고 남의 물건을 팔아 이익을 챙긴다 하여 말종의 인간이라 했다. '근본에 힘쓰고 말류를 억누른다'는 '무본억말(務本抑末)'이라는 말에서 '본(本)'은 농업, '말(末)'은 상업을 의미한다. 농업을 진작하고 상업을 억제하라는 것이 조선 시대 전체를 관통하는 이념이었다.

양반 사회의 후진성을 조롱하고 청나라의 우수한 문물을 받아들일 것을 주장한 조선 후기 실학자들이라고 해서 다르지 않았다. 반계(磻溪) 유형원(柳馨遠, 1622~1673)은 지방의 정기 시장인 장시(場市)를 폐지해야 한다고 주장했다. 장터에서 사람들이 무리 지어 술 마시고 절제를 못 해, 풍속을 해치고 도적만 양성되기 때문이라고 했다(『반계수록磻溪隨錄』). 다산(茶山) 정약용(丁若鏞, 1762~1836)은 "말업(末業)이 본업(本業)을 짓밟은

지 오래되었다"고 한탄하면서 정조 임금에게 말업을 억압하라는 상소문을 올리기도 했다. 북학파의 거두 연암(燕巖) 박지원(朴趾源, 1737~1805)조차도 한문 소설『허생전』에서 상업을 천시하는 속내를 드러냈다.

허생의 한계

남산골 샌님 허생은 돈 벌어 오라는 아내의 말에 글 읽기를 멈추고 문밖으로 뛰쳐나간다. 곧장 한양 갑부 변씨로부터 1만 냥을 빌린 다음, 이 돈으로 안성 시장에 가 과일을 싹쓸이한다. 과일 값이 10배로 올랐을 때 팔아 10배의 돈을 남기고, 이번엔 제주도로 가 말총을 싹쓸이한다. 말총 품귀 현상으로 망건을 만들지 못하게 되자 망건 값이 10배로 오르고 덩달아 말총 값도 오르니, 결국 처음 빌린 돈은 100배로 불어났다.

그 돈을 가지고 변산(邊山)에서 들끓던 도적의 소굴로 들어가 괴수에게 물었다.

"천 명이 천금을 털어서 나누면 한 사람 앞으로 얼마의 돈이 돌아가는가?"

"한 사람에게 한 냥씩 돌아가지요."

도둑들에게 아내와 밭이 있느냐고 묻자 "밭 있고 아내가 있다면 무엇 때문에 괴롭게 도적이 된단 말이오?"라는 답이 돌아왔다. 위정자와 관리들의 부정부패와 수탈을 견디지 못한 백성들이 삶의 터전인 땅과 집을 잃고 유리걸식하거나 산속으로 숨어들어 가 군도(群盜, 도적떼)가 되었다는 것이다.

소설에서는 굳이 언급되고 있지 않지만, 이는 양반들이 땅을 독차지하고 평민과 노비의 노동력을 착취하였던 조선 말기의 시대상을 암시하고 있다. 소작농이 된 농민들은 곡식을 수확하면 대략 절반을 지주에게 바쳤고, 토지세나 각종 조세도 부담해야 했다. 이 과정에서 지배층이 백성들로부터 가혹하게 세금을 거두거나 재물을 억지로 빼앗는 가렴주구(苛斂誅求)가 기승을 부렸다. 전정(田政)·군정(軍政)·환정(還政) '삼정(三政)'의 문란이다.

전정이란 토지세인데, 존재하지도 않는 토지에 세금을 부과하는 백지징세(白地徵稅), 실제 세액의 몇 배를 징수하여 착복하는 도결(都結) 등이 횡행하였다. 군정은 16세에서 60세까지의 양민 남자들에게 지워졌던 군역(軍役)의 의무를 군포(軍布, 베)로 대신하게 한 제도다. 그런데 죽은 사람의 이름을 군적과 세금 대장에 올려 군포를 걷는 백골징포(白骨徵布)라든가, 어린아이를 군적에 올려 군포를 징수하는 황구첨정(黃口僉丁), 또는 군역이 끝난 60세 이상의 남자들의 나이를 문서 상으로 실제보다 낮추어 계속 군포를 징수하는 강년채(降年債) 등이 자행되었다. 이것이 군정의 문란이다. 환정은 환곡(還穀)이라고도 하는데, 춘궁기인 봄에 농민들에게 정부의 미곡을 대여하고 가을 추수기에 10퍼센트의 이자를 붙여 회수하는 제도이다. 고을의 아전들은 농민들에게 강제로 곡식을 대여하고 이자를 착복하는가 하면, 겨를 섞어 대여미의 양을 늘리거나, 출납 장부를 허위 작성하거나, 곡식을 대여한 후 아직 창고에 있는 것처럼 작성하는 등의 방식으로 농민을 수탈하였다. 이것이 환정의 문란이다.

허생은 도둑들에게 한 사람당 백 냥씩을 주고, 아내와 소 한 마리씩 마련해 오라고 명했다. 그리곤 2천 명이 한 해 동안 먹을 양식을 장만해서 도둑들과 함께 빈 섬으로 들어갔다. 빈 섬으로 들어간 허생은 도둑들과 함께 살 집을 지었다. 땅은 기름져서 농작물이 저절로 자라났다. 마침내 재산은 은(銀) 백만 냥이 되었다. 이웃 나라 일본 나가사키(長崎)에 큰 기근이 들자 농작물을 거두어 그곳 백성도 구했다. 허생이 도둑을 모두 데려가니 나라 안에는 도둑 걱정도 사라졌다.

여기까지는 조선의 자연경제를 비판하고 무위도식(無爲徒食)하는 양반들의 무능을 풍자하는 근대적 의식이 감지된다. 상품의 가격은 수요와 공급에 의해 결정된다는 서양 경제 이론마저 살짝 엿보인다.

그러나 공동체를 강조하는 부분은 근대 자본주의 이념과는 거리가 멀다. 이들은 땅의 소유자가 없는 빈 섬에서 공동으로 소유하고 공동으로 경작했다. 허생은 누구도 소유하지 않고 모두가 함께 땅을 일구는 공동체를 꿈꾸었으며, 돈을 많이 벌었지만 돈을 축적하려 하지 않았다. 가난하고 의지할 곳 없는 사람들을 구제하는 데 쓴 것으로 만족하고, 또 거기에 최고의 가치를 부여했다.

섬이 비좁은 것을 한탄하며 육지로 되돌아가는 뒷부분에서는 고개가 더욱 갸우뚱해진다. 힘들여 번 재산의 절반인 은화 50만 냥을 바다에 그냥 쏟아 버리고, 배는 자신이 타고 나올 한 척만 제외하고 모조리 불태운다. 더군다나 나올 때는 섬 주민 중 글 아는 자들만 골라 배에 태워 데리

고 나온다. 이 어처구니없는 결말은 아마도 돈은 하찮은 것이라는 이념의 표출인 듯하다. 허생 자신이 "만금(萬金)이 도(道)를 어찌 살찌운단 말인가?"라고 말하는 장면에서 상업을 천하게 여기는 조선 선비의 한계가여실하게 느껴진다.

부강하기를 포기한 조선

"박종인의 땅의 역사"(조선일보 2019. 12. 17)는 기술과 상업을 천시한조선이 얼마나 후진적인 나라가 되었는지를 잘 보여 주고 있다.

조선은 원래 명나라, 베트남과 함께 첨단 백자 원천 기술 보유국이었다. 조선 백자와 고려 청자는 우리가 세계만방에 자랑하는 문화유산이다. 그러나 기술자에 대한 멸시와 영리 행위에 대한 지배층의 위선적인태도가 문제였다.

개국 93년 만인 1485년에 조선 정부는 성문법전인 『경국대전』을 완성했다. 거기에 이런 구절이 있다.

"금이나 은 또는 청화백자로 만든 그릇을 사용하는 서민은 곧장 80대형에 처한다."

서민은 청화백자를 사용할 수 없다는 뜻이다. 서민 위의 신분만이 값비싼 청화백자를 사용할 독점적 권리가 있다는 뜻이다. 조선 백자를 조선 백성이 구경도 할 수 없는 시대가 시작된 것이다.

도공들은 직업 선택권이 없었다. 자기(瓷器) 제작은 기술을 배우는 데

　　　　　　　　　　　　　　　우리가 빵을 먹을 수 있는 건

시간이 걸리고, 안정적인 자기 공급을 위해서는 적정 인원을 유지해야한다. 그래서 관요(官窯)에서 그릇을 만드는 사기장(沙器匠)은 세습직이었다. 1542년 편찬된 법령집 『대전후속록』에 "사기장은 그 업을 대대로 세습한다"고 아예 못 박았다. 처음에는 전국 사기장 1,140명이 3년 단위로 차출됐다가 숙종 대에는 아예 관요 주변에 마을을 만들고 전속 장인들로 관요를 운영했다. 320군데가 넘는 광주 가마터 주변에 사기장들과 그 가족들로 이루어진 큰 마을들이 있었다.

결국 사기장들은 직업 선택의 자유와 거주 이전의 자유가 박탈되었다. 이들은 그릇을 굽는 업무를 제외하고는 그 어떤 일도 할 수 없었다. 관요에서 도주한 자는 곤장 100대에 징역 3년 형으로 처벌한다는 규정도 있었다. 도공은 그 직업이 천한 공업인지라 신분이 평민임에도 불구하고 천민 취급을 받았다. 소위 '신량역천(身良役賤)'이었다.

기술자와 생산품을 무시한 결과는 일본과 한국의 도자기 산업의 역전으로 이어졌다. 1597년 정유재란 때 일본 무장 나베시마 나오시게(鍋島直茂), 시마즈 요시히로(島津義弘) 부대는 가는 곳마다 조선 사기장을 대거 납치해 끌고 갔다. 영남과 호남, 충청, 함경, 강원도 등에서 민요(民窯)를 운영하던 사기장들이 대거 납치됐다. 그 사기장들이 귀환했다는 기록은 어디에도 없다. 귀환을 거부했다는 것은 일본 기록에 숱하게 나오고, 하다못해 조선 통신사 기록에도 온다. 이유는 충분히 짐작할 수 있다. 조선에서는 천대만 받던 사기장들이 일본에서 대우받으며 기술을 꽃피워 그 후손들이 지금도 이삼평, 심수관 같은 한국 이름으로 일본에서 활동하고

있으니까.

영리 행위가 금지되니 기술은 실종되었다. 1697년 숙종 때 (왕립 도자기 공장인) 경기도 분원(分院)에서 도공이 39명이나 굶어 죽었다. 한두 명도 아니고 마흔 명에 이르는 전문 직업인이 한꺼번에 아사했다. 굶어 죽은 자만 39명이고, 힘이 없어 문밖 거동을 못 하는 자는 63명, 가족이 흩어진 집이 24집이었다. 그들은 집단 아사했고, 기술은 몰락하기 시작했다. 국가가 생산과 수요를 독점했기 때문에 일어난 일이다. 도공들은 굶어 죽을지언정 사사로운 영리를 취하면 안 되었다.

집단 아사 사건 57년 뒤인 1754년 7월 17일 영조는 "용이 그려진 왕실용 그릇 외에는 청화백자를 금한다"고 명했다. 중국에서 수입하는 채색물감 회회청(回回靑)이 값이 비싸 사치 풍조를 조장한다는 게 이유였다. 결벽증이 있을 정도로 검소했던 영조는 또 "기교와 사치 폐단을 막고 장인들의 일을 덜 수 있도록 장식이 달린 부채 제작을 금지한다"고 선언했다.

영조를 이은 정조도 같은 정책을 이어받았다. 재위 15년째인 1791년 9월 24일 정조는 "괴이하게 생긴 그릇을 비밀히 만드는 자들은 모두 처벌하라"고 명했고, 4년 뒤에는 "내열 덮개(갑발)를 씌워 먼지와 파손을 막는 고급 자기 제작(이를 갑번이라 한다)을 금하라"고 명했다. 상황을 조사하고 돌아와 갑번(匣燔)을 허용해야 한다고 보고한 어사를 의금부에 넘겨버리기까지 했다(1795년 8월 1일 『일성록』).

갑번을 금하고 어사 감찰을 지시한 이유는 "사기(沙器)의 낭비가 사치

스러운 풍조의 일면"이기 때문이라고 했다. 지배층은 써도 괜찮고 서민들이 쓰면 사치와 낭비가 되는 이상한 윤리였다. 이 법의 더 본질적인 이유가 정조의 다음과 같은 말에서 엿보인다.

"(개인 영리를 위한 도자기 제조를 허용하면) 귀천에 구별이 없어지고 법금이 확립되지 않기 때문이다(貴賤無別, 法禁不立)."

아래 계층은 상류층이 쓰는 사치품을 써서는 안 된다는 얘기다. 천한 사기장이 이득을 취하면, 또는 서민들이 사치품을 쓰면 사회의 규율이 서지 않는다고 지배층이 생각하고 있는 그런 나라가 경제가 발전하고 부강하기를 바란다는 것은 나무에서 고기를 구하는 것보다 더 어려운 일이다. 도자기 기술은 더 이상 발전하지 못했고, 장인들의 맥도 끊겼다. 도공을 우대한 일본은 세계적인 도자기 생산 국가가 되었고, 한국은 도자기 후진국이 되었다. 단순히 한 분야만의 이야기가 아니라 모든 분야에서 일어난 일이다. 결국 나라는 후진국으로 추락했고, 결국 일본의 식민지로 전락하였다.

"상업은 도둑질하는 근본"(『중종실록』 1518년 5월 28일 등)이라며 500년 동안 경제를 억압했던 조선은 결국 너무도 가난한 나라가 되었다. 1880년대 후반 조선에서 선교사로 활동한 영국 출신 길모어(G. Gilmore) 목사는 "비싼 술도 만들지 못할 정도로 가난해, 역설적으로 일반 대중을 부패시킬 위험이 덜한 나라가 되어 버렸다"고 썼다(『서울에서 본 조선』, 1892). 역대 권력자들이 경제와 강병 등 부국의 노력을 하지 않았기 때문이다. 비슷한 시기에 한국에 온 독일 여행가는 서울의 집 5만 채 대부분이 쓰

러져 가는 초가 흙집인 것을 보고 놀랐다. "산업도 굴뚝도 유리창도 계단도 없는 도시. 극장, 커피숍, 찻집, 공원, 정원, 이발소도 없는 도시. 집엔 가구도 없고 대소변을 집 앞 거리로 내다 버리는 도시. 모든 사람이 흰옷을 입고 있는데 이보다 더 더러울 수 없고 인분 천지인 도시"라고 했다. 태국, 버마, 캄보디아도 낙후되었지만 그래도 높은 사원 하나쯤은 있었는데, 여긴 아예 아무것도 없었다고 했다. 남산에서 내려다보니 납작한 황토 집들이 땅바닥에 게딱지처럼 달라붙어 있고, 나무조차 없는 것이 영락없이 황무지 같았다고 했다. 단 한 곳 오아시스 같은 곳이 있었는데, 그곳이 500년 왕조의 왕궁이라고 했다. 그런데 왕궁의 초라함에 다시 한 번 놀라지 않을 수 없었다고 했다. 결국 그 나라는 한번 싸워 보지도 못하고 일본에 나라를 바쳐 식민지가 되었다.

독일 여행가가 "형언할 수 없이 슬프면서도 기묘한 광경"이라고 한 그 도시가 지금 세계 최고 수준의 도시인 서울이다. 자유주의 시장경제 체제를 만들고 발전시켜 산업화, 근대화를 이룬 이승만과 박정희 덕분이다.

그러나 지금 다시 국민 의식은 퇴행하고 있다. 조선 시대의 의식에서 한 발짝도 벗어나지 못한 채 상업과 공업을 멸시하며 공무원이나 법관 같은 직업을 벼슬로 생각한다. 변호사시험, 행정고시 등을 조선 시대의 과거(科擧)처럼 입신양명의 수단으로 여기는 사람들이 많고, 공무원들은 마치 자신들이 조선 시대의 사대부인 것처럼 상인에게 마구 호통 친다. 행정 관료와 판검사들은 세무 감사나 압수수색의 남발로 기업을 지배하

고, 대통령은 유치원생 줄 세우듯 기업 총수들을 북한으로 데리고 가 김정은에게 인사시킨다. 무본억말의 전근대 조선으로 돌아가는 듯한 퇴행 현상이다.

더 심각한 것은 '비운의 황제' 운운하며 조선 말기의 무능하고 무책임한 왕을 미화하기에 바쁘고, 식민지 시대가 끝난 지 70여 년이 지났는데 아직도 '친일'이라는 개념을 무기 삼아 반대 세력의 입을 막고 사회에서 매장하는 광기를 보여 주고 있는 것이다.

상업을 천시하던 독일

상업의 발달 여부는 그 나라가 부강한 나라인지 아닌지를 알려주는 척도이기도 하지만, 그 나라의 정치 체제 또는 국민성까지 보여 주는 매우 중요한 지표이기도 하다.

상업을 천시하는 사회는 사회주의 또는 군국주의 국가로 쉽게 이행하였다. 독일이 그러했다. 유럽에서는 전통적으로 독일이 상업을 천시한 국가였다.

헤겔은 『기독교의 정신과 그 운명』, 『역사철학』 등에서 유대인을 비판했다. 그리스적 통일 속에서는 모두가 형제인데, 복수하는 신과 복종하는 인간밖에 알지 못하는 유대인들은 거기서 제외할 수밖에 없다는 게 그 이유였다. 헤겔을 계승한 마르크스는 유대인 문제를 사유재산의 문제로 변형시켜, 유대인에 대한 증오를 돈에 대한 증오로 치환하였다. 니체

는 『비극의 탄생』에서 유대-기독교로부터 옛 그리스의 횃불을 새로 탈환해야 한다고 말했다. 19세기 독일의 모든 사상가들이 반(反)유대적이었는데, 이는 그대로 반자본주의적이었다.

중세 이래 유럽 모든 나라에서 사회의 천민 계층이었던 유대인들은 다른 마땅한 직업이 없었으므로 대부업을 했고, 그것이 유대인을 경멸하게 만든 요인이었다. 그러나 돈이 돈을 낳게 만드는 대부업이야말로 자본주의의 출발점이므로, 유대인은 자본주의 발달과 아주 밀접한 관계가 있다. 결국 반유대적 의식은 반자본주의적 의식과 일정 부분 상통하는 것이 있다.

헤겔은 『미학 강의』에서 독일인의 특징을 '경건하고 소박한 시민성'이라고 했다. 신앙심이 깊지만 열심히 기도만 하는 것이 아니라 주거지와 환경을 단순하고 깨끗하게 보존하면서 세속적으로도 부유하고 소박하게 산다고 했다. 진보적이지만 옛 관습에 충실하며, 조상들의 강인함을 계승 보존하고, 자유를 지니면서도 철저하게 조심하며, 자기 삶에 만족한다고 했다. 지도적 철학자의 이런 애국심과 우월감이 나치의 인종 우월주의로 이어졌을 것이다.

상업 경멸은 마르크시즘의 중심 사상이기도 하다. 마르크스는 유대인의 '돈만 아는 상업적 기질'을 비판하며, 미래의 공산주의적(communist) 세계에서는 자산가의 재산이 몰수되어야 하고, 사적 개인은 추방되어야 한다고 말했다. 러시아에 소비에트 공산 정권이 들어서기 전까지 유럽에서 가장 마르크스주의적인 나라는 독일이었다.

17세기 암스테르담의 대부업자와 그의 아내를 그린 그림

그러나 오스트리아계 영국인 경제학자 하이에크는 헤겔과 달리 독일의 국민성에 대해 매우 비판적이다. "독일인에게는 물론 많은 장점이 있다"고 그는 운을 뗀다. 일반적으로 부지런하고 기강이 서 있으며, 양심적이고 성실하다. 어떤 과제에 착수하면 무자비할 정도로 철저하게 일하고, 강한 질서 의식과 의무감이 있으며, 육체적 위험 앞에서도 강한 용기를 보이고, 개인적 희생도 기꺼이 감수한다. 권위에 철저하게 복종하는 미덕도 있다. 이런 독일식 미덕들은 구 프로이센(1871~1918)과 바이마르 공화국(1919~1933)에서 조심스레 육성된 것이라고 하이에크는 말한다.

프랑스 철학자 앙드레 글뤽스만(André Glucksmann, 1937~2015)은 더

거슬러 올라가, 이것이 17세기에 일어난 30년 전쟁(1618~1648)의 결과일 것이라고 말한다. 독일인 3명 중 1명꼴로 죽었던 가혹한 전쟁을 치르는 동안 독일인들은 법과 질서를 담당하는 계층에 대한 두려움을 체화시켰고, 그것이 수백 년간 내려오면서 독일인들을 권위 앞에 복종하는 국민성으로 만들었다는 것이다. 흥미로운 가설이다.

하이에크와 글뤽스만의 추론을 읽은 후에 나는 문득 소설 『성(城)』과 『심판』을 쓴 카프카를 정확하게 이해할 수 있었다. 주인공 K의 불가해한 깊은 불안감은 권력 앞에서의 인간의 원초적 공포감이었던 것이다. 인간의 생사여탈권을 가진 권력이 구체적으로 체계화된 것이 사법(司法)이다. 원시인들이 거대한 야수 앞에서 느꼈던 공포감, 고대인들이 총칼 앞에서 느꼈던 공포감을 현대의 우리는 사법 앞에서 느낀다. 오늘날 사람을 죽이는 것은 총칼이 아니라 재판정에서 이루어지는 사법이므로. 범법자를 법무부 장관에 임명했던 대통령(변호사 출신이다!)의 집착도 이런 사법의 위력을 잘 알았기 때문이었을 것이다.

독일과 전체주의

하이에크에 의하면, 많은 장점에도 불구하고 독일인에게 부족한 것은 '타인의 의견에 대한 관용과 존중, 그리고 약자에 대한 배려'다. 독일인들에게는 친절함, 유머 감각, 개인적 겸손, 프라이버시 존중, 이웃의 좋은 의도에 대한 믿음 같은 것들이 부족하다.

친절함이나 유머 감각 같은 개인적 미덕은 사람들 사이의 상호 교류를 원활하게 하는, 작지만 매우 중요한 자질이다. 개인적이라고 했지만 사실 이 미덕들은 개인적인 동시에 사회적인 미덕이다. 사회적 접촉을 부드럽게 하고, 위로부터의 통제를 필요로 하지 않으면서 동시에 그 통제를 더욱 어렵게 만들기 때문이다. 개인주의적 혹은 상업적 유형의 사회에서 자연스럽게 생겨나는, 그러나 집단주의적 혹은 군사적 유형의 사회에서는 결코 생겨날 수 없는 미덕이다.

독일인들은 윗사람의 권위에 맞서 자신의 신념을 방어하는 올곧은 성격이나 결단성도 부족하다고 하이에크는 비판한다. 권위에 대한 건강한 경멸과 혐오가 있어야 권위를 절대시하지 않고 권위에 무조건 복종하지 않게 되는데, 독일인들에게 이런 당당한 태도가 없다는 것은 그 사회에 자유주의적 전통이 없었다는 증거라고 했다. 사실 이런 성격은 자유주의의 오랜 전통이 있는 사회만이 창출할 수 있는 장점이다.

당연히 '독일 정신'은 사회주의 또는 전체주의와 매우 흡사하다. 20세기 초 슈펭글러(Oswald Spengler, 1880~1936)는 "독일인들은 '권력이 전체에 속한다'는 것을 본능적으로 감지한 사람들"이라고 말했다. 무슨 말인가? 전체 안에서는 모든 사람에게 각자 자기의 자리가 주어진다. 지시하는 사람 따로 있고, 복종하는 사람 따로 있다. 이런 전체주의적 사회에서 자유주의가 거부되고 경멸 당하는 것은 당연한 일이다. 결국 나치즘은 독일 정신의 자연스러운 귀결이었다.

상업의 나라 영국

독일 사회가 '명령하는 자'와 '복종하는 자'로 구분되어 있다면, 영국 사회는 부자와 가난한 자로 구분되어 있다. 한마디로 독일이 공무원의 나라라면, 영국은 장사꾼의 나라다.

'공무원의 나라' 독일에서 명예와 지위는 거의 전적으로 관료들의 것이다. 사익을 추구하는 직업은 공적인 일에 비해 열등하거나 심지어 불명예스러운 것으로 간주된다. 관료나 법률가 아닌 다른 직업들은 성공하든 실패하든 언제나 하찮은 것으로 여겨진다. 한마디로 상업을 경멸하는 사회다(하이에크, 『노예의 길』). 하이에크가 『노예의 길』을 쓴 것은 1944년이니, 그 후에 독일도 많이 바뀌긴 했을 것이다.

'장사꾼의 나라' 영국은 모든 점에서 독일의 대척점에 있다. 국민들은 독립심과 자조(自助) 정신이 강하고, 모든 영역에서 자발적으로 행동한다. 국가나 사회에 의존하기보다는 개인이 주도하여 일을 처리하고, 이웃의 일에 간섭하지 않으며, 자신의 생각과 다른 타인의 생각도 너그럽게 받아들인다. 관습과 전통을 존중하지만, 권력과 권위에 대해서는 무조건 복종하지 않고 건전한 의구심을 갖는다. 그렇다고 해서 체제를 무너뜨릴 정도로 과격하게 저항하지도 않는다.

이처럼 영국이 개인주의적이고 자유주의적일 수 있었던 것은 역사적으로 상업이 번성하고 상업을 중시하는 나라였기 때문이다. 자유주의는 바로 상업에서 유래하는 이념이다.

상업은 사람을 문명화시킨다

상업이 아예 없는 북한이 사회주의, 전체주의, 군국주의 국가가 되는 것은 수학 공식처럼 자연스러운 귀결이다. 한국 사회가 부자와 가난한 자로 양극화되어 있다고 저주를 퍼붓는 좌파들, 이윤을 남기는 것을 죄악시하여 원가를 공개하라고 기업을 압박하는 좌파 정치인들은 결국 '지시하는 사람'과 '복종하는 사람'으로 구분된 사회를 지향하는 것이다. 그러면서 자신들은 언제나 '지시하는 사람'으로 남아 있겠다는 속셈이다.

부자와 가난한 자로 나뉜 사회에서, 가난한 사람들은 돈만 벌면 언제나 부자를 따라잡을 수 있다. 그러나 지시하는 사람과 복종하는 사람으로 구분된 사회에서는 계급이 고착된다. 북한이 철저한 계급 사회가 된 것은 전체주의의 당연한 귀결이다.

상업은 모든 고착화와 이념을 초월한다. 이념에 따라 사람을 가르지 않고 모든 사람과 동등하게 거래한다. 상업은 또한 정직하다. 약속을 지키지 않거나, 신뢰가 없으면 상업은 지속 가능하지 않다. 부지런하지 않으면 망하고, 새로운 지식을 익히지 않으면 시장에서 도태된다. 가격과 자유 의지에 의해 거래가 이루어지므로, 내가 싫으면 언제든지 그만둘 수 있는 자발적인 사회이기도 하다.

그런데 이 모든 특징은 말 그대로 문명화된(civilized) 사회의 특징이다. 결국 상업은 사람들을 문명화시키는 거대한 힘이다. 상업이 발달할수록 사람들은 독립적인 인간이 되고, 타인을 배려하는 수준 높은 시민

이 되며, 거리는 활기에 넘치고, 도시는 명랑한 기운으로 가득 차게 된다. 일본 국민들이 친절하고 겸손하며 타인을 배려하는 개인적 미덕을 갖고 있는 것도 상업이 일찍부터 발달했기 때문이다. 독일에서도 상업에 비교적 오랫동안 노출되었던 남부와 서부, 그리고 한자(Hansa) 동맹에 속한 도시들의 옛 상업 지역 사람들이 다른 독일 지역 사람들보다 훨씬 친절하고 상냥하며 유연하다고 한다.

어두운 상점들의 거리

하루가 다르게 '임대(賃貸) 문의' 표지판이 늘어나면서 '어두운 상점들의 거리'가 되어 가는 서울을 보면 어쩐지 불길한 생각이 든다. 관료가 되어 권력을 흔들며 자기들 멋대로 나라를 설계하고 싶어 안달이 난 좌파들은, 국민들을 노예로 만들고 나라를 나락으로 떨어뜨리고 있다.

그러나 우리는 희망을 잃지 않는다. 좌파는 언제나 과거를 말하고, 죽은 사람을 불러내며, 무당처럼 음습하지만, 우파는 언제나 미래를 말하고 생명을 말하며, 밝고, 생동감이 있다. 자유주의 우파에게는 보석 같은 상업이 있다. 골목길에 편의점 불빛만 있어도 갑자기 골목은 생기가 돈다. 그 생동감의 중심에 상업이 있다. 상업은 귀한 것을 더 귀하게 만들고, 아름다운 것을 더 아름답게 만들며, 모든 사람들을 밝고 명랑하게 만든다.

생각해 보면 인간 세상의 모든 원리가 시장 메커니즘이다. 교환의 원

리도 그렇고, 무질서한 듯해도 정교한 법칙에 의해 움직이는 것도 그렇고, 완벽을 지향해야만 원하는 것을 얻을 수 있다는 것도 그렇다. 시장을 부정하는 이념은 결코 세상을 지배할 수 없다. 상업을 천시하는 좌파가 결코 우파를 이길 수 없는 이유이다.

Ⅳ 자본주의를 준비한 시대

12
대항해 시대

15~17세기 바다를 통해 해외로 진출해 가던 유럽인들의 대항해를 보면 이것이 바로 자본주의의 출발점이었다는 생각이 든다. 그 자본주의가 곧 서구 문명이기도 했다. 자본주의를 발달시킨 서구 문명이 현대 세계를 지배하는 것은 어찌 보면 당연한 일이다.

주식 시장의 탄생

서양에서 주식 시장이 생겨난 것은 이미 17세기였다.

유럽 각국이 아시아와 무역하기 위해 세운 회사들이 '동인도 회사'다. 그들이 한때 인도로 잘못 안 아메리카가 '서인도', 원래의 인도와 주변 지역이 동인도다. 그중 17~18세기 네덜란드가 인도네시아에 세운 동인

도 회사는 아시아와 유럽을 연결시켜 준 가장 중요한 매개체였다. 공식적으로 1602년부터 1799년까지 약 200년간 존속한 이 회사는 아시아 각지에 많은 상관(商館)을 설치하고 아시아–유럽 간 무역, 또 아시아 내 지역 간 무역을 수행했다.

유럽에서 아시아와 교역하기 시작한 것은 물론 네덜란드 동인도 회사가 처음은 아니었다. 그 이전에 이미 포르투갈이 아시아와 100년 동안 교역을 하고 있었다. 포르투갈 왕실은 후추를 비롯한 아시아 산물들을 들여와 이것을 다시 다른 유럽 나라들에게 팔았다. 포르투갈이 교역을 독점적으로 했으므로 다른 나라들은 굳이 비용도 많이 들고 위험한 아시아 항해에 직접 나설 필요가 없었다. 그런데 16세기 말에 포르투갈 왕실이 유럽 내 후추 판매를 일부 상인들에게만 제한시켰다. 그러자 네덜란드를 비롯한 일부 국가의 상인들이 스스로 아시아 항로를 개척하기 시작했다.

네덜란드 동인도 회사의 첫 아시아 항해는 이전의 개별 회사들과 같은 모험 사업, 그러니까 벤처 방식이었다. 투자자들은 오직 한 번 출항을 위해서만 자금을 출연했고, 배가 귀환하면 정산(整算) 과정을 거쳐 이익을 취하거나 손해를 감수했다. 그리고는 모임을 해산시켰다. 첫 번째 항해는 성공리에 귀환하여 265퍼센트의 이익을 냈다.

그러나 다음번 항해부터 전혀 다른 방식으로 사업이 조직되었다. 투자는 일회성이 아니라 만기 10년의 투자였다. 투자자들은 회사에 투자한 금액을 곧바로 찾는 것이 아니라 10년의 활동에 대해 정산을 하기로 하

우리가 빵을 먹을 수 있는 건

18세기 암스테르담의 주식 시장

고 그 증서를 받았다. 사상 최초의 주식이었다. 그러나 반드시 10년을 다기다린 다음에 배당을 하는 것은 아니고, 회사가 5퍼센트의 이익을 내면 곧바로 배당을 받을 수 있었다. 그 이전에라도 투자금을 회수하고 싶으면 주식 시장에 가서 자신의 주식을 팔면 되었다. 회사의 입장에서는 언제나 자본이 보존되므로 회사가 해체될 염려가 없었다. 회사의 경영을 전담하는 직원이 따로 있었고, 일반 주주들은 회사 경영에 전혀 신경을 쓰지 않아도 되었다. 역사상 최초의 근대적 주식회사였다.

많은 투자가들이 모여들었다. 자본 총액은 642만 4,588길더였다. 대자본가만이 아니라 하녀, 하인, 과부, 직공 등 가난한 사람들이 소액 투

자를 한 사례도 많았다. 점차 대주주가 소액 주주의 주식을 매입해 갔다. 이들은 내부 정보를 가지고 자금 차입과 상품 경매에 개입하여 막대한 이익을 취하였다. 결국 동인도 회사는 부유한 부르주아 계급의 탄생을 촉발했다.

목면 열풍

오랫동안 후추는 아시아에서 유럽으로 판매되는 가장 중요한 상품이었다. 그러나 1680년대가 되면 후추는 더 이상 최고 수준의 사치품이 아니라 일반 대중의 소비품이 된다. 커피, 설탕, 코코아, 면직물 등도 이런 과정을 거쳤다. 점점 더 중요해진 것은 면직물이었다.

유럽에서는 전통적으로 모직물이 중요했다. 가난한 사람들은 아마와 대마를 혼합해서 짠 직물을 사용했다. 이런 유럽인들에게 '캘리코(calico)'라 불리는 인도산 목면은 충격적이었다. 빛이 희고 얇은 면직물로, 우리말로는 옥양목(玉洋木)이다. 면 소재 흰 와이셔츠를 떠올리면 된다. 값이 싼 데다가 품질이 세계 최고 수준인 인도산 캘리코는 곧 열풍을 일으켰고, 유럽인들의 의류 문화를 완전히 바꾸어 놓았다.

유럽에서 면직물 수요가 폭발적으로 증가했지만, 당장 자체 생산하지 못했으므로 인도로부터 직물 수입이 급증했다. 영국의 동인도 회사가 이것을 싼 운송비로 들여왔다. 생목보다 발이 고운 이 무명의 피륙은 유럽에 처음 들어왔을 때 주로 침구에 이용했다. 가볍고 무늬가 화려하며 세

우리가 빵을 먹을 수 있는 건

탁도 편했다. 1660년 이전까지는 대부분 식탁보, 침대보, 커튼 등으로 사용하다가 1660년대 이후에 본격적으로 의류의 소재가 되었다. 처음에는 면직 옷을 입고 다니는 사람을 보고 식탁보를 입고 다닌다고 놀리기도 했으나, 곧 사람들은 이 멋진 아시아 직물에 완전히 매료되어 의상의 소재로 확대되었다. 캘리코 열풍이 불기 시작한 것이다. 그러고 보니 영화 〈사운드 오브 뮤직〉에서 발랄한 가정교사 마리아가 커튼을 뜯어 아이들 원피스를 만들어 주는 장면은 300년 전 자본주의 초기 사람들의 유머를 재생산한 것이었다.

너무 많은 양의 캘리코가 수입되자 모직물, 견직물, 그리고 특히 리넨 (마직) 산업이 큰 타격을 입었다. 일자리를 빼앗길 위험에 빠진 직공들의 저항이 거세게 터져 나왔다. 18세기 전반 영국에서는 캘리코 사용을 규제하는 내용의 법안이 여러 차례 가결되었다. 1719년에는 런던 동쪽 스피탈필드의 직공 2천여 명이 폭도로 변해 런던 근처까지 밀고 들어온 적이 있었고, 캘리코를 입고 있는 사람들을 노상에서 공격하는 일도 벌어졌다. 파리의 부르도네가(街)의 한 상인은 길 한복판에서 인도 직물을 입고 지나가는 여자의 옷을 벗기는 사람에게 한 벌당 500리브르를 주자고 했다. 이 조치가 너무 지나치다면 창녀들에게 인도 직물 옷을 입혔다가 공개적으로 벗김으로써 모욕을 가하자는 제안을 하기도 했다(브로델, 『물질문명과 자본주의』).

그러나 대세를 법으로 막을 수는 없었다. 이런 위기가 결국 산업혁명을 초래하여 영국의 직물 산업을 발전시키게 된다. 값싼 영국산 면직물

이 이번에는 거꾸로 인도에 수출되고, 급기야는 인도 면직물 산업이 심대한 타격을 입는 지경에까지 이르게 된다.

디아스포라

교통 기관이 발달하기 전인 근대 이전에, 전혀 다른 문화권에서 살아가는 낯선 사람들이 서로 교류하고 교역을 한다는 것은 쉬운 일이 아니었다. 동질적인 한 지역 사람들에게 이방인은 예측하기 어렵고 위험하며 신용하기 힘든 존재였다.

따라서 이문화(異文化) 간의 접촉과 교역은 양측을 중개하는 특수 집단의 매개를 통해 이루어졌다. 구체적으로 말하자면 외국 사회 속에 뚫고 들어간 이방인들이 그들만의 거류지를 형성하고, 이곳을 중심으로 자신의 출신 지역과 그들을 받아들인 현재 거주 지역(host society) 사이의 교역을 담당했다. 세계 거의 모든 도시에 있는 차이나타운이 대표적이다. 이러한 상인 집단들이 여러 곳에 정착하여 그들 간에 네트워크를 만들면 더욱 강력하고 효율적인 교역을 할 수 있을 것이다. 이것이 '교역 디아스포라(trading diaspora)'다.

유대인의 정체성을 말할 때 흔히 쓰이던 디아스포라는 원래 그리스어 '씨 뿌리다(speiro)'와 '너머(dia)'가 합쳐져 만들어진 단어로, 식민을 통한 인구 분산(dispersal)을 뜻한다. 이것이 1세기 로마에 의한 유대인의 강제 이산(離散)을 가리키는 말로 쓰였고, 러시아 내 중앙아시아에 강제 이주

우리가 빵을 먹을 수 있는 건

된 고려인들의 슬픈 역사에도 적용될 만하다.

먼 나라에 가려면 몇 년이나 걸리던 그 옛날에 조국을 떠나 다른 나라에 가서 산다는 것은 유배 당한 기분이고, 고향에 돌아가고 싶은 짙은 향수의 정서였을 것이다. 근원적으로 집단 트라우마의 이미지가 강하다. 그러나 역사학자 로빈 코엔(Robin Cohen)은 『전 지구적 디아스포라(Global Diasporas)』(1997)라는 책에서 이 단어를 식민화나 수동적인 피해와는 거리가 먼 중립적인 용어로 사용했다. 외국에 살면서도 집단적인 정체성을 강하게 유지하는 사람들을 규정하는 용어로 쓴 것이다. 즉, 자기 나라를 떠나 다른 나라에 살면서, 비록 같은 민족이지만 공간적으로 분산되어 있는 민족 공동체를 지칭했다. 전 세계에 퍼져 있는 화교(華僑)들, 또는 미국에 사는 재미 교포들이 그런 경우이다.

디아스포라는 세계적인 현상이었다. 중국의 해외 화교 거류지의 확산이 그랬고, 이란인들이 16~18세기에 서아시아와 동남아시아 각지에 이주해 현지의 정치·경제·문화에 큰 영향을 끼친 것도 그러했으며, 아르메니아 상인들이 서쪽으로 암스테르담에서부터 동쪽으로 중국에 이르기까지 광대한 상업망을 구축한 과정도 그러했다.

포르투갈, 네덜란드, 영국, 프랑스 등 유럽 세력의 아시아 내 교역 거점들 역시 디아스포라였다. 스페인인들이 아메리카 대륙에서 기존 제국들을 무너뜨리고 자신들의 제국을 건설한 것도 마찬가지였다. 식민 제국이라고는 하지만 실상 스페인은 해안 지역의 거점 도시들만 차지했고 내륙으로는 거의 들어가지 못했다. 북아메리카 역시 마찬가지였다. 오늘날

의 미국과 캐나다는 19세기의 서부 개척 운동을 거치면서 최종적으로 형성되었다. 아프리카에서도 유럽인들은 19세기 전에는 내륙 지역으로 거의 발을 들여놓지 못했다. 근대 초의 해외 팽창을 설명하기에는 '제국의 팽창'보다 '디아스포라의 확산'이 더 맞는 개념이다.

디아스포라와 그들을 맞아들인 사회 사이의 관계는 다양하다. 어떤 경우에는 디아스포라가 일종의 천민(pariah caste)이 되어, 해당 사회가 그들을 심하게 핍박하고 강탈한다. 이때 주인 사회가 디아스포라를 용인하는 이유는 자국 사람들이 하기 싫어하는 천하고 더러운 일들을 그들이 다 해 주기 때문이다. 대부업이나 비천한 직종의 일을 맡아서 했던 중세 유럽의 유대인 공동체가 그러한 사례였다.

그 정반대의 사례는 15~18세기에 유럽인들이 해외에 건설한 상업 거점 제국이다. 포르투갈, 네덜란드, 영국, 프랑스 등의 상업 세력은 세계 각지에 자치 구역을 확보했을 뿐 아니라, 더 나아가 강력한 군사력으로 주변 지역에 압박을 가하면서 지배력을 확대해 갔다. 해외에 상관을 두는 것은 중세 이래 유럽 교역 활동의 중요한 특징이었다.

떠다니는 던전(dungeon)

15~17세기 시대에 몇 달간 혹은 몇 년간을 바다 위에 떠 있는 선상 생활이 얼마나 고통스럽고 위험했을지는 현대를 사는 우리로서는 가늠하기조차 힘들다. 태평양 같은 거대한 바다를 항해할 때 선원들 절반이 죽

우리가 빵을 먹을 수 있는 건

대항해 시대 선상 생활을 그린 드로잉

는 것은 보통이었고, 심지어 사망자가 75퍼센트에 달하는 경우도 있었다. 인류 최초로 지구를 한 바퀴 돈 마젤란의 선단은 270명의 선원이 출발했으나 최종적으로 15명만 생존해 돌아왔다지 않는가.

네덜란드 동인도 회사 소속의 아른헴(Arnhem)호가 1662년 2월 귀국길에 침몰 사고를 당했을 때 살아남은 선원 폴케르트 에버르츠(Volckert Evertsz)가 남긴 기록은 항해의 처절함을 생생하게 보여 준다.

구명선에 사람들이 너무 많이 타서 위험하게 되자 선장은 주저 없이

선원 40명을 추려서 바다에 던졌다. 이를 본 목사가 "신께서 원하시면 우리 모두를 살려 주실 것입니다"라며 항의했다. 그러자 구명선에 있던 선원들은 "영적(靈的)으로 말하자면 그렇지만, 실제 위험이 어떤 것인지는 우리가 더 잘 안다"고 대꾸했다. 그리고 13명을 더 바다에 던졌다. 그중 수영에 아주 능한 암본 출신의 무슬림 선원 하나가 헤엄쳐 와서 뱃전을 잡자 배 안의 선원들은 손을 자르겠다고 협박하며 배에 오르지 못하게 막았다. 결국 이 사람은 바다에 빠져 죽었다. 그 후에도 5명을 더 바다에 던지고 나서 9일 뒤에야 이 배는 모리셔스에 도착할 수 있었다.

해적선을 만나 전투에 돌입하게 될 위험도 있었고, 돛줄에서 떨어져 죽거나, 바다에 빠져 죽거나, 떨어지는 선구(船具)에 맞아 죽는 경우도 흔했다. 불구가 될 위험도 컸다. 무거운 물건을 들어 올리거나 당기는 작업을 할 때 탈장이 되기도 하고, 굴러가는 나무통이나 요동치는 화물에 손가락이나 팔다리가 잘리거나 부러지기도 했다. 타르를 칠한 로프에 손가락을 데는 경우도 많았다.

배 안의 공간은 좁았고, 그나마 남은 공간도 화물과 바닥짐으로 차 있어 제대로 움직이기조차 힘들었다. 좁은 공간을 최대한 활용하기 위해 선원들이 잠자는 구역에 해먹(hammock)을 걸어 두고 침대를 대신했다.

선상의 어려움을 더하는 중요한 요소 중 하나는 보급의 부족이었다. 신선한 음식은 출항 후 몇 주 안에 다 떨어졌고, 염장 고기, 건어물, 콩이 주식이 되었다. 음식에서 구더기가 나오는 것이 다반사였다. 버터, 식초, 올리브기름이 소량 지급되어서 음식 맛을 개선하는 데에 쓰였다.

뭐니뭐니 해도 심각한 문제는 식수의 부족이었다. 물은 쉽게 상했다. 썩어서 찌꺼기가 뜨고 악취가 심한 물을 마시는 일은 고역이었다. 코를 잡고 이를 앙다물어 찌꺼기를 걸러 내면서 마셔야만 했다. 이런 문제를 일으키는 요인이 나무통이라는 사실은 아주 늦게야 알려졌다. 해결책은 금속 용기를 쓰는 것이었으나 이는 상당히 뒤늦은 시기에 도입되었다. 일부 사람들은 갈증을 이기기 위해 납탄을 씹었는데, 이 때문에 납 중독에 걸리기도 했다. 영국의 선장 발로가 남긴 일지에는 "선원들은 노예와 다를 바 없다"라는 기록이 있다.

빈약한 보급 물자 때문에 굶거나 갈증에 시달리다 보니 선원들은 괴혈병, 류머티즘, 발진티푸스, 황열병, 궤양, 피부병 등에 시달렸다. 특히 괴혈병이 가장 큰 문제였다. 이 병의 발생 초기에는 무기력하고 창백한 상태가 되는데, 마치 몸에서 피가 빠진 듯한 모습이 되었다. 다음에 푸른 반점들이 나타나다가, 사지가 붓고 마비 증세가 나타난다. 전형적인 증세는 입천장이 붓기 시작하고 염증과 출혈 끝에 이가 빠지는 것이다. 상처가 헌 곳 사이에 피가 썩어서 악취가 나며, 곧 피부가 트고 상처가 아물지 않는다. 혈변을 보게 되고, 시각이 흐릿해지다가 고열로 아주 심한 갈증과 경련을 겪은 끝에 사망하게 된다.

괴혈병의 원인이 비타민 C 부족이라는 사실은 아직 알지 못했지만, 경험에 의해 오렌지나 레몬 주스 같은 것이 효험이 있다는 것은 알게 되었다. 그러나 실질적으로는 주스를 가지고 타더라도 곧 상하기 때문에 완전한 대책이 되지는 못했다. 쿡 선장은 이에 대한 대응책으로 소금에 절

인 양배추를 3천 킬로그램 넘게 배에 실었다. 물론 이런 조치는 선원들로부터 환영 받지 못했다. 고기가 적고 양배추가 많은 식사에 대해 선원들은 당연히 항의했다. 질병에 대한 예방약으로 알코올이 선호되었고, 독할수록 효과가 크다고 믿었다. 식전에 마시면 효과가 더 좋다고 믿었기 때문에 선원들은 아침부터 술을 마셨다.

건강 유지를 위해 선원들은 적어도 낮에 한 번 차가운 물로 목욕을 해야 했다. 의복은 매일, 침대보는 일주일에 두 번 갑판에서 공기를 쐬었고, 배는 매주 식초와 포탄의 혼합물로 훈연(燻煙)시켰다. 배의 바닥을 규칙적으로 소독하고 요리 냄비는 매일 문질러 닦았다.

물론 구색을 맞춰 담당 의사도 타고 있었지만 이들은 대개 이발사 수준이었다. 사고로 사지를 절단하는 경우 뼈의 부러진 부분을 타르로 지져 소독하면 의사의 일은 끝났다. 나머지는 하느님이 알아서 하는 것이다. 근대적 에테르(ether) 마취는 19세기 중엽에 시작되었으니, 그보다 200~300년 전의 바다 위에서 무엇을 기대할 수 있었으랴.

그 무엇보다도 선원들을 공포에 떨게 만든 것은 가혹한 선상 규율이었다. 많은 인력을 효율적으로 통제하기 위해서는 강한 규율이 필요했고, 선상 질서를 어지럽히는 모든 행위가 철저히 억압되었다. 그중 가장 큰 문제 중의 하나가 동성애였다. 동성애는 '멍청한 죄(stupid sin)'로 불렸는데, 이 죄를 범한 자는 사형에 처해지기도 했다. 육욕을 줄이는 가장 좋은 방법은 일에 지쳐 기진맥진하게 만드는 것이라고 생각하여, 선원들에게 끊임없이 일을 시켰다. 활대 위를 쉬지 않고 오르락내리락하게 하고,

돛대를 계속 수선하거나, 갑판을 끊임없이 닦도록 시켰다. 큰 닦음돌(磨石, holystone)을 밀고 당기면서 갑판 위를 기어 다니다 보면 아마도 저녁에 딴생각이 들지 않고 잠들었을 법하다. 대항해 시대의 선박은 그야말로 '떠다니는 던전(지하감옥)(floating dungeons)'이었다.

육지에서 멀리 떨어진 해상 공간에서 절대 권력을 가진 선장 및 선상 간부들이 선원들에게 휘두르는 무제한의 폭력은 실로 가공할 만한 것이었다. 그렇다고 선원들이 항상 상부의 명령에 잘 따르고 질서에 순응한 것만은 아니었다. 선원들의 저항은 극단적인 경우 선상 반란으로 이어졌다. 간부를 살해하기도 하고, 배의 통제권을 장악하여 아예 해적선으로 전환하기도 했다.

자본주의의 선구자

부르주아 문화 혹은 자본주의 중산층 문화를 설명하는 대표적인 개념이 '프로테스탄트 윤리'다. 막스 베버(Max Weber, 1864~1920)는 『프로테스탄트 윤리와 자본주의 정신』(1904)에서, 자본주의는 소유 관계의 문제만이 아니고, 기술이나 지식의 발전만으로도 설명할 수 없는, 좀 더 정신적이고 종교적인 이상과 개념에서 비롯되었다고 했다. 서유럽과 동유럽의 문화가 각자 발전하는 방식이 달랐던 것도 그들의 종교가 달랐기 때문이라고 주장했다. 즉, 서유럽에서 자본주의가 발달한 것은 소명과 예정설(豫定說) 그리고 검약을 강조하는 칼뱅(캘빈)주의 개신교 덕분이라고

했다. 그 담당 계층이 부르주아 계급이었다.

그런데 대항해 시대의 선원들은 분명 이 부르주아적 문화와 대척점에 있었다. 선원들의 생활은 고상함과는 거리가 멀었다. 신성 모독, 저주, 욕설 등의 거친 말을 썼는데, 이는 뚜렷한 사회적 의미를 가진다고, 해적을 연구한 역사학자 마커스 레디커(Marcus Rediker)는 말한다. 선원들의 거친 말투는 그들이 떠나온 사회의 부르주아적 요소들, 즉 고상함, 중용, 세련됨, 근면 등에 대한 분명한 거부라는 것이다. 선원들은 극히 비인간적인 상황에 몰려 있었으며, 삶은 힘들고 비참하고 짧았다. 선원은 선장과 자연이라는 위험한 양극 사이에 낀 불쌍한 존재였다. 선장은 본국에 있는 상인과 관리의 지원을 받으며 거의 폭군과 같은 권력을 휘두르고 있었다.

선원들은 검약이나 절제와는 정반대의 방향으로 살아갔다. 합리적인 사고방식, 금욕적인 생활, 착실한 노력 및 절약이 중산층의 윤리라면, 선원들은 '뱃놈답게 언제나 굵고 짧게' 인생을 살고자 했다. 무엇보다 금욕주의를 거부하고 현재를 있는 그대로 즐기고자 했다. 정신적이기보다는 육체적 향락을 추구했으므로 음탕과 방종을 추구했다. 돈을 벌면 저축하는 법이 없고 술 마시는 데 바로 썼다. 종교에 대해서는 경멸적이면서 미신에는 크게 집착했다.

그래서 레디커는 이 시대 해양업이 근대 자본주의 발전의 대표적인 분야인 동시에 그 병리적인 측면이 집약된 분야라고 말한다. 질병과 저임금에 시달리며 고통스럽게 살았던 노동자 집단이라는 점에서 자본주

의 체제의 전조라고도 했다(『세상의 모든 악당: 황금시대 대서양의 해적들 Villains of All Nations: Atlantic Pirates in the Golden Age』, 2005). 그에 따르면, 해상 무역이라는 거대한 수레바퀴를 힘들게 돌렸던 수많은 선원들은 가장 초기의 그리고 최대의 자유 임금 노동자다. 그들은 공장 노동자의 선구적인 존재이며, 최초의 프롤레타리아 계층이었다. 한마디로 그들의 경험은 여러 모로 후에 나타나는 산업혁명을 가리키고 있으며, 선박은 근대 공장과 유사한 존재라고 했다.

이와 같은 레디커의 주장은 마르크스주의 역사학자 에릭 홉스봄(Eric Hobsbawm, 1917~2012)을 계승한 것이다. 홉스봄은 『원시적 저항인들 (Primitive Rebels)』(1959)과 『도둑들(Bandits)』(1969)에서 중세의 도둑떼를 '의적(義賊, social bandit)'이라고 불렀다. 이 도둑들은 비록 범죄자들이기는 하지만 좀 더 넓은 사회 계층으로부터 광범위하게 지지를 받고 있었으므로 이들의 범죄는 하층민의 저항 운동이며 산업 사회 이전의 원시적 계급 투쟁의 형식이라고 규정했다.

레디커가 『세상의 모든 악당』에서 탐구한 것도 바로 이것이다. 그는 해적을 홉스봄의 '의적' 개념 속에 포함시키려 했다. 해적은 당대 사람들의 공적(公敵)이며 법의 밖에 있었으므로 사람들의 천시 대상이었다. 그러나 다른 의미에서 그들은 상업 자본주의에 대항해 싸웠고, 대안적 사회 체제를 구현했다는 것이다. 결국 레디커의 말은 '자본주의는 악'이라는 전제를 깔고 있다. 『대항해 시대』의 저자 주경철도 이 전제를 따르고 있다.

그러나 나는 생각을 좀 달리한다. 18세기 선원들의 경험이 고통스러운 것은 사실이었지만, 그들은 육지에서도 먹고살기 힘들어 바다로 나간 사람들이었다. 자본주의의 발달과 함께 이 계층은 재산을 모으게 되었고, 더 나은 생활을 할 수 있게 되었으며, 안전한 생명과 자유를 얻게 되었다.

유럽인들은 대항해 시대에 죽음을 마다 않고 용감하게 바다로 나아가 미지의 신세계를 개척하고 자본을 축적했다. 수많은 인명의 희생 끝에 의학을 발달시켰고, 많은 인원을 통제하면서 규율 권력의 지배 방법을 터득하였다. 선원들 역시 자본주의의 희생자들이기보다는 자본주의의 선구자들이었다는 게 옳은 말일 것이다. 그들 덕분에 서구는 세계를 지배하게 되었다.

프롤레타리아에 대한 감성적 동정만으로는 결코 빈민층의 생활 수준을 향상시킬 수 없다는 것을 우리는 몰락하기 전 동구권 공산주의 사회에서, 그리고 현재의 북한 사회에서 잘 보고 있다. 가난한 계층을 진정 잘살게 해 주는 것은 오히려 자본주의라는 것이 역사적으로 증명된 것이다.

우리가 빵을 먹을 수 있는 건

13
부르주아 계급

부르주아는 자본의 아들

자본주의는 부르주아(bourgeois, 시민) 계급에서 비롯되고, 부르주아 계급에 의해 발전된 경제 체제다. 부르주아 계급에 대한 이해는 자본주의 이해와 직결된다.

오늘날 부르주아라는 말에서는 부와 사치의 이미지가 떠오른다. 한국의 강남 좌파가 자신들은 누리면서 타도해야 할 대상이라고 말하는 생활 방식이기도 하다. 그러나 원래 역사적으로 부르주아는 한 계급의 이름이었다. 봉건 시대 때 생겨나, 귀족으로부터 정치적 억압을 받던 피지배 하층 계급의 이름이었다.

19세기의 사회 풍속도라 할 수 있는 발자크의 『고리오 영감』에는 보케

부인이 경영하는 하숙집을 '부르주아적 하숙집(pension bourgeoise)'이라고 묘사한 부분이 나온다. 초라하고 값싼 하숙집이라는 뜻이다. 19세기 전반까지만 해도 '부르주아적'이란 형용사가 저렴하고 하찮은 생활 방식을 뜻했다는 것을 알 수 있다.

'부르주아지(bourgeoisie, 부르주아 계층)'라는 단어가 문헌에 처음 등장한 것은 1240년, 릴의 생피에르 성당의 기록집에서이다. 이 사회 계급은 봉건 사회에서 도시가 생겨나고 교환 기능이 발달함과 동시에 서서히 모습을 보이기 시작했다. 농사를 짓지 않고 도시에서 물품을 교환함으로써, 즉 상업을 통해 점차 재력을 획득하기 시작한 계급이다.

부르주아지의 부(富)는 토지에서 나온 게 아니고, 어떤 생산에 의한 것도 아니며, 단지 싼 값에 사다가 비싼 값에 파는 돈의 차액에 의한 것이었다. 돈이 돈을 번다는, 다시 말해 자본이 가치를 생산한다는 개념은 부르주아지의 것이다. 여기서 이윤이니 이자니 하는 개념이 나왔고, 자본의 중요성이 대두되었다. 그러니까 부르주아지는 자본에 토대를 두고 있는 계급이다.

왕성한 이윤 추구 욕구를 가진 이 상업 계급이 상업과 산업을 발달시켰으며 산업혁명을 통해 그들의 재력을 한층 더 공고히 했다. 그들은 공장을 지어 상품을 제조했고, 그것을 실어 나를 선박도 만들어 냈다. 그 과정에서 기술자가 필요했다. 부동산의 매매 계약 등 수많은 상거래 행위를 조정하기 위해서는 변호사가 필요했다. 재산의 관리와 사업회계를 위해서는 회계사가 필요했고, 자신들의 유일한 자산인 육체의 건강을 위

해서는 의사가 필요했다. 그래서 이들은 자신의 아들들을 엔지니어, 변호사, 회계사, 의사 들로 키워 냈다. 실제의 업무에서 이론적인 학문이 발생하는 것이므로 이들 사이에서 과학자, 법률가, 수학자 들이 생겨났다. 요즘 우리가 의사, 변호사, 판검사 들을 통칭 부르주아로 부르는 것은 이런 역사적 기원이 있다. 상인, 기업가, 엔지니어, 의사, 변호사, 판검사, 학자 들이 모두 전통적인 부르주아 계급이다. 부르주아 계급을 혐오하는 체하면서 실상 부르주아 이데올로기에 가장 큰 공헌을 한 작가, 문필가 들 역시 부르주아 계급이었다.

사제와 귀족의 두 지배 계급 밑에서 '제3신분'으로 분류되던 부르주아지가 그들의 경제적 힘에 합당한 정치적 세력으로 처음 부상하여 결정적 승리를 거둔 것은 1789년의 프랑스 대혁명 때였다. 영국은 이보다 백 년 앞서 명예혁명(1688) 등을 거쳐 부르주아지가 권력을 잡았다.

그런데 이처럼 기존의 지배 계급을 타도하고 새로운 지배 계급이 들어선다는 것은 단순히 대중의 물리적 힘만으로 되는 것은 아니다. 피지배자들에게 지배 계급의 사회적, 문화적, 도덕적 가치를 공유하도록 설득하는 일이 더 중요하다. 한 계급이 자신의 이데올로기를 사회 전체에 확산시키고, 사회 구성원들에게 그것을 설득하여 받아들이게 하고, 모든 사회 구성원이 그 이데올로기를 자신의 것으로 삼을 때, 비로소 이 이데올로기는 지배 이데올로기가 되며, 이때 비로소 이 계급은 진정 이 사회를 지배한다고 말할 수 있다. 이와 같은 헤게모니를 행사하지 않고는 그 어떤 계급도 지속적으로 국가 권력을 유지할 수 없다.

구체제(앙시앵 레짐ancient régime)를 무너뜨린 프랑스 대혁명도 가시적인 혁명의 폭발 이전에 눈에 보이지 않는 이데올로기 구축 작업이 있었고, 그것이 귀족 계급의 지배 이데올로기를 밑둥에서부터 갉아 들어가 헤게모니의 위기를 초래했으며, 마침내 대혁명이라는 결정적인 사건으로 이어졌다. 그 이데올로기 작업을 담당한 것이 다름 아닌 루소, 볼테르, 디드로 등 18세기 계몽사상가, 문필가 들이었다. 그들의 계몽주의는 봉건 시대와 고전주의 시대를 무너뜨리고 새로운 시대를 열었다.

봉건 시대란 무엇인가? 사회가 안정되어 있고, 계급이 엄격하게 굳어 있고, 사회 전체가 영속성의 신화에 젖어 있고, 사람들은 현재를 영원과, 역사성을 전통과 혼동하고 있고, 종교나 정치 이데올로기의 힘이 막강하여 그 누구도 금기를 깨뜨리거나 새로운 사상을 발견할 꿈조차 꾸지 못하는 그런 시절이다. 이런 절대 왕정의 시대를 마르크시즘에서는 봉건 시대라 하고, 문학이나 예술 사조에서는 고전주의 시대라고 한다.

봉건주의 시대를 지나 18세기에 처음으로 계급 투쟁의 양상이 나타났다. 상업 활동으로 꾸준히 재력을 키워 이제는 프랑스 사회를 경제적으로 지배하게 된 부르주아 계급이 정치적 지배 계급의 이데올로기를 파괴하는 작업에 착수한 것이다.

자연법

부르주아 출신의 사상가, 문필가 들이 귀족의 특권으로 이루어진 사회

우리가 빵을 먹을 수 있는 건

구조에 도전하기 위해 내놓은 개념은 '인간이라는 자연(nature humaine)'이었다.

인간의 근원에 대해서는 두 가지 입장이 가능하다. 하나는 신의 피조물(creature)이라는 기독교적 인간관이고, 또 하나는 인간도 자연 현상(nature)이라는 무신론적, 과학적 인간관이다. 신의 손에서 태어났건 거대한 우주적 법칙의 순수한 산물로 대우주 한가운데에서 솟아났건, 여하튼 인간성은 선하다는 것이 18세기 사상가 문인들의 생각이었다. 선함이야말로 '불변의 보편적 인간 자연'이라고 그들은 생각했다.

18세기의 문필가들은 이 인간의 선을 움켜잡아 그것을 부정(否定, negation)의 무기로 사용했다. 만약 모든 사람이 비슷하게 순수하다면, 그리고 최초에는 비슷하게 선했다면, 지배 계급의 혈통만이 우월하다는 사상은 성립할 수 없다. 루소는 사회가 유일하게 인간 불평등에 책임이 있다고 했고(『인간 불평등 기원론』), 법률가들은 로마법에서 자연법(droit naturel)의 개념을 차용하여 인간 자연의 영속성과 보편성을 지지했다. 자연법의 개념은 그 자체가 특권 계급을 타도하는 무기가 되었으며, 지배 계급의 자의성(恣意性)에 어떤 한계를 그어 주는 역할을 했다.

인간도 자연적 존재라는 것, 모든 인간에게는 인간성이라는 보편적인 성질이 있다는 것, 자연이 모든 인간에게 이 성질을 골고루 나누어 주었으므로 모든 인간은 평등하다는 것 등이 자연법의 기본 개념이다. 자연법은 인간의 이성에 대한 절대적인 신뢰를 밑바탕에 깔고 있다. 18세기의 자연법 학자 프랑수아 리셰르 도브(François Richer d'Aube,

1688~1752)에 의하면 영원성과 보편성을 가진 자연법은 폐기될 수도 없고, 해석할 필요도 없다. 그것은 그냥 그대로 모든 인간 속에 새겨져 있다.

"인간은 우선 물질적 존재이므로 자기 보존을 지향한다. 인간은 또 정신적 존재이므로 자기 행복을 지향한다."

이것이 자연법의 가장 중요한 두 개념, 인간의 '생존권'과 '행복 추구권'이다. 그 누구에게도 양도할 수 없고, 그 누구도 감히 문제 삼을 수 없는 절대적 권리이다. 자연은 이 세상 누구 하나도 빠짐없이 만인에게 똑같이 이 권리를 나누어 주었다.

이 자연권 사상이야말로 절대 왕정의 권력 남용이나 귀족의 기득권에 대한 무서운 도전이 아닐 수 없다. 얼핏 보면 매우 객관적이고 긍정적인 듯이 보이는 이 사상은 종교적 도그마와 귀족 계급의 특권, 그리고 절대 권력에 대한 정치적 투쟁을 감추고 있기 때문이다. 상승 계급인 부르주아지의 재산권은 전혀 다침이 없이 지배 계급의 약화만을 노리는 이 사상은 부르주아 혁명의 이론적 근거를 마련해 주었다.

평등과 자유가 인간의 기본적 권리라는 초기 자연법 학자들의 주장은 대강 다음과 같이 요약된다.

사람은 날 때부터 평등하다. 자연은 인간의 모든 능력을 평등하게 만들었다.

인간은 살아가기 위해서 자유로이 행동할 권리가 있다.

자연의 권리란 각자가 그 자신의 자연, 즉 그 자신의 생명을 유지하기 위해 자신이 바라는 대로 그 자신의 힘을 사용하는 자유다. 따라서 그의 판단과 이성에 있어서, 그것을 위하여 가장 적당한 수단이라고 생각되는 모든 것을 행하는 자유다.

그러나 똑같이 계몽주의 사상가라고 해도 홉스와 로크의 '자연 상태'에 대한 견해는 매우 다르다.

홉스

토마스 홉스는 인간의 의지와 자연 사이에 '힘'의 개념을 설정하였다.

인간이 자신의 욕구의 대상인 선(善)을 획득하기 위해서는 힘이 필요하다. 선이란 '착함'이라는 뜻도 있지만 '목적에 부합함'이라는 뜻도 있다(영어의 'good'은 '좋다'라는 뜻도 있고, 동시에 '적합하다'라는 뜻도 있다). 그런데 힘이란 단순히 물리적 힘만이 아니라 육체, 용모, 지식, 재산, 평판 등 모든 것이 힘이다. 그러고 보면 니체의 '권력 의지'니 부르디외의 '상징 자본' 등이 이미 홉스에게서 시작되었다. 인간은 보다 낫게 살기를 원하기 때문에 이 힘을 계속해서 추구한다.

"죽는 날까지 부단히 힘을 추구하는 것, 그리고 죽음에 의해서만 소멸되는 계속적인 의욕을 갖는 것, 이것이 바로 모든 인류의 일반적 성향이다."

그런데 모든 사람들이 각기 지속적으로 이와 같은 힘을 추구한다면 그 끝없는 욕구는 상호 충돌할 수밖에 없다. 만약 두 사람이 같은 것을 바라는데, 둘 중 어느 한편이 그것을 얻지 못하면 두 사람은 서로가 적이 되어 상대방을 죽여 버리려고 할 것이다. 그런데 각자의 생존권은 당연히 허용되는 것이므로 어느 한쪽만을 탓할 수도 없다. 그렇다면 개개의 인간은 자연 상태 속에서 서로 누군가가 자기의 생활 수단을 위협하지 않을까 하는 염려 속에 전전긍긍하게 될 것이며, 상호 불신하고, 서로 부단히 경쟁과 투쟁을 일삼을 것이다.

홉스는 이런 성향이 인간의 본성(자연, nature) 안에 들어 있다고 했다. 그러므로 사람들 모두를 위압하는 공통의 힘이 없다면 모든 사람들은 서로 투쟁을 벌일 것이다. 소위 '만인에 대한 만인의 투쟁'이다. 홉스는 이것을 "인간은 인간에 대해 이리이다(homo homini lupus)"라고 말했다. 그러니까 홉스가 말하는 자연 상태는 전쟁 상태다. 여기서 인간의 생활은 끊임없는 공포와 폭력 그리고 죽음의 위험에 노출되어 있다. 모든 인간은 고독하고 궁핍하며 험악하고 잔인하다.

그렇다면 이런 상황을 어떻게 해결해야 할까? 이성을 작동시켜 사회를 구성함으로써 인간의 정념과 의욕을 조정하는 수밖에 없다. 이렇게 구성된 법칙이 바로 자연법이다. 그가 생각하는 자연법은 '이성에 의해 발견된 계율, 또는 일반 법칙'이다. 이 법에 의하여 인간은 상호 인간의 생명을 파괴하는 짓을 하지 않게 된다. 그 구체적 방법이 다름 아닌 절대적 국가 권력이다.

우리가 빵을 먹을 수 있는 건

각자가 전적으로 자기 권리만을 주장한다면 오히려 자신의 생존권이 부정되기 때문에, 인간은 자신이 살기 위해 자기 권리의 일부를 양도해야 한다. 즉, 자기와 같은 권리를 타인도 갖는 것을 인정해야 한다. 이것은 고등 종교들의 다음과 같은 계율과도 일치한다. 이것이 '제2의 자연법'이다.

> 남에게 대접을 받고자 하는 대로 너희도 남을 대접하라. (누가복음 6.31)
> 내가 원치 않는 것을 남에게 행하지 말라(己所不欲, 勿施於人). (『논어』 '위령공'편)

그런데 이 권리의 양도는 상호 간에 이루어지지 않으면 의미가 없다. 이 권리의 양도를 상호 간에 승인하는 것이 사회 계약이다. 홉스는 이 계약의 이행을 정의(正義)라고 하고, 그 파기를 부정의(不正義)라고 했다. 이것이 '제3의 자연법'이다.

홉스는 모든 사람을 위압하는 공통의 힘에 '리바이어던(Leviathan, 리워야단, 레비아단)'이라는 구약 성서의 괴물 이름을 붙였다.

> 네가 낚시로 리워야단(리바이어던)을 끌어낼 수 있겠느냐. 노끈으로 그 혀를 맬 수 있겠느냐. 너는 밧줄로 그 코를 꿸 수 있겠느냐. 갈고리로 그 아가미를 꿸 수 있겠느냐. 그것이 어찌 네게 계속하여 간청하겠느냐. 부드럽게 네게 말하겠느냐. 어찌 그것이 너와 계약을 맺고 너는 그를 영원히 종으로 삼겠느

냐. (…) 누가 그것의 겉가죽을 벗기겠으며 그것에게 겹재갈을 물릴 수 있겠느냐. 누가 그것의 턱을 벌릴 수 있겠느냐. (…) 그것이 일어나면 용사라도 두려워하며 달아나리라. 칼이 그에게 꽂혀도 소용이 없고 창이나 투창이나 화살촉도 꽂지 못하는구나. (…) 세상에는 그것과 비할 것이 없으니 그것은 두려움이 없는 것으로 지음 받았구나. 그것은 모든 높은 자를 내려다보며 모든 교만한 자들에게 군림하는 왕이니라. (욥기 41장)

'군림하는 왕' – 다름 아닌 절대적 국가 권력이다.

얼핏 홉스는 부르주아 혁명을 부정하고 절대 왕정을 옹호하는 듯이 보인다. 그가 이 책을 쓴 것은 내란에 따르는 비참함을 명확히 인식하고 나서였다. 그러나 원래 홉스의 국가 권력은 인민의 생존권을 보장하기 위해 논리적으로 도출된 것이기 때문에 반드시 절대적인 것은 아니다. 생명권을 위협하는 주권자에게 인민은 당연히 복종하지 않을 권리가 있다고 그는 부연했다.

이미지 전쟁의 선구자 홉스

홉스는 국가 이전에, 그리고 국가가 형성되기 위한 원칙으로 전쟁이 있었다는 것을 이야기하고 있다. 그런데 그 전쟁이 과연 약자와 강자, 과감한 사람과 소심한 사람, 용감한 자와 비겁한 자, 위대한 사람과 보잘것없는 사람, 당당한 미개인과 소심한 목동들 사이의 전쟁이었던가? 푸코

는 홉스의 전쟁이 전혀 그런 것이 아니라고 말한다. 만인에 대한 만인의 전쟁인 그 최초의 전쟁은 강자와 약자 사이 같은 불평등한 관계에서 생겨난 것이 아니라, 평등에서 생겨나 평등의 요소 안에서 진행된 평등의 전쟁이었다는 것이다.

무슨 말인가? 강한 나라가 약한 나라를 침략할 때 생겨나는 것이 전쟁이듯이, 전쟁은 강자와 약자 사이의 차이에서 발생하는 것 아닌가? 그러나 가만 생각해 보니 전쟁은 오히려 서로 다르지 않은, 즉 차이가 불분명한 양 당사자들 사이에서 생겨나는 직접적인 결과이다. 만일 사람들 사이에 역전이 불가능할 정도로 매우 분명하게 드러나는 격차가 있다면 전쟁은 즉각 봉쇄된다.

만일 가시적이고 뚜렷한, 엄청나게 커다란 차이들이 있다면 결과는 둘 중의 하나이다. 우선 강자와 약자 사이에 대결이 있을 경우, 이 대결, 이 실질적인 전쟁은 약자에 대한 강자의 승리로 즉각 결판이 난다. 이때 승리는 강자의 힘 때문에 결정적인 것이 된다. 두 번째 경우는, 아예 실질적인 대결이 없다. 자신의 허약함을 감지하고 그것을 확인한 약자는 대결을 해보기도 전에 전쟁을 포기하기 때문이다.

그러니까 자연스러운 차이가 있다면 거기에는 전쟁이 없다. 왜냐하면 전쟁의 지속을 배제하는 최초의 힘의 관계가 끝까지 고착될 것이기 때문이다. 또는 약자의 소심함 그 자체에 의해 힘의 관계가 드러나지 않고 잠재적인 것으로 남아 있을 수도 있다. 이렇게 양자 사이에 차이가 있다면 거기에는 전쟁이 없다. 동등한 양자 사이에 평화가 있다는 것은 거짓말

이다. 힘의 차이가 평화를 만든다.

그런데 '다르지 않음'의 상태, 즉 '불충분한 차이'의 상태 또는 차이가 있기는 하지만 그 차이가 미미하고 사소하고 사라질 듯 불안정하여 질서도 없고 구분도 없을 때, 이것이 바로 모든 자연 상태의 특징인데, 이 사소한 차이의 무정부 상태 속에서 평화가 지속될까? 강한 상대방에 비해 약간만 허약한 사람은 자신이 굴복하지 않을 만큼 충분히 강하다고 느끼며, 강자와 자신을 동일시한다. 그러니까 약자는 결코 포기하지 않는다. 이때 강자는 상대방에 비해 약간 강할 뿐, 불안감을 느끼지 않고 경계를 늦출 만큼 그렇게 충분히 강하지는 않다. 따라서 강자는 계속 불안감을 느끼고 경계를 늦추지 않는다. 자연적인 차이 없음은 이처럼 불안정과 위험, 다시 말하면 상호간의 대결 의지를 야기한다. 이것이 전쟁으로 이어진다. 전쟁 상태를 만들어 내는 것은 이처럼 힘의 원초적 관계 속에 들어 있는 불안정성이다.

약자는 자기가 이웃만큼 강하게 되는 일이 불가능하지 않다는 것을 잘 알고 있기 때문에 전쟁을 포기하지 않고, 강자는 자기가 타인보다 더 약하게 될 수 있다는 것을, 특히 타자가 계략이나 기습, 연대를 할 경우 자기가 더 약해질 수 있다는 것을 잘 알기 때문에 전쟁을 피하려 한다. 그러므로 한편에서는 전쟁을 포기하려 하지 않고, 다른 한편에서는 무슨 일이 있더라도 전쟁은 회피하려고 애쓴다.

전쟁을 피하려고 하는 사람은 단 한 가지 조건에서만 그것을 피할 수 있다. 즉, 자기가 전쟁을 할 준비가 되어 있으며, 전혀 그것을 포기할 태

우리가 빵을 먹을 수 있는 건

세가 아니라는 것을 보여 줄 때만이다. 그런데 전쟁을 포기할 태세가 아니라는 것은 무엇으로 보여 줄 수 있을까? 그것은 상대방으로 하여금 자신들이 열세가 아닐까 의심하게 하여 결국 전쟁을 포기하도록 하는 방법이다. 그 상대방은 이쪽이 전쟁을 포기하지 않는다는 것을 아는 한도에서만 전쟁을 포기할 것이다.

요컨대 아주 미미한 차이와 불확실한 대립에서부터 시작된 관계 안에서 힘의 관계는 세 계열의 요소들 사이에서 작동된다.

우선 '표상의 계산'이다. 나는 타인의 힘을 상상하고 또 타인이 나의 힘을 상상한다는 것을 상상한다. 두 번째는 '의지의 과장되고도 뚜렷한 표출'이다. 자신이 전쟁을 원하고 있다는 것, 결코 전쟁을 포기하지 않을 것이라는 사실을 확고하게 보여 주는 것이다. 세 번째는 '교차적인 위협'의 전술이다. '나는 전쟁을 너무나 무서워하므로 네가 나만큼 전쟁을 무서워할 때만 나는 조용히 있을 것이다'라는 식의 위협이다.

홉스가 '만인에 대한 만인의 투쟁'이라고 한 자연 상태는 결코 힘들이 직접적으로 격돌하는 상태가 아니다. 최초의 전쟁 상태 안에서 서로 만나 대결하고 교차하는 것은 무기도 아니고, 주먹도 아니며, 광포하게 마구 날뛰는 야생의 힘들도 아니다. 홉스의 최초의 전쟁 안에는 전투가 없고, 유혈도 없으며, 시체도 없다. 거기에는 표상, 과시, 기호 그리고 과장되고 계략적인 허위의 표현들이 있을 뿐이다. 미끼들이 있고, 교묘하게 반대로 비틀어 보여 주는 의지들이 있으며, 확신으로 위장된 불안감만이 있다.

그곳은 표상들이 교환되는 무대이다. 그 현장이 두려운 것은 힘의 우열이 확고하지 않고 잠정적이기 때문이다. 이것은 실질적인 전쟁이 아니다. 살아 있는 개인들이 서로를 잡아먹는 동물적 야만 상태는 결코 홉스가 말하는 전쟁 상태의 첫 번째 성격이 아니다. 홉스가 생각하는 전쟁 상태란 차라리, 경쟁 상태를 끊임없이 조정하는 일종의 외교이다. 홉스는 이것을 '전쟁'이라고 부르는 대신 '전쟁(전투) 상태'라고 불렀다.

"실질적인 전투와 싸움만이 전쟁은 아니다. 전투 상태로 대립하고자 하는 의지가 충분히 확인되는 시간적 공간도 전쟁인 것이다."

이런 시간적 공간은 힘 그 자체가 아니라 표상과 과시의 체계를 갖춘 의지가 작동하는 그러한 상태이다. 힘들의 직접적인 대치나 전투가 아니라, 표상들 상호 간에 어떤 작용이 일어나는 상태이다. 뭔가 안정감을 주지 못하고, 차이를 고정시키지 못하며, 어느 한편에 무게를 실어 주지 못할 때 정교한 계략 및 계산과 함께 상호 작동하는 것, 이것이 바로 전쟁

상태이다.

"한 사회 혹은 한 국가에서 귀족과 민중의 차이가 희미해질 때 그 국가는 틀림없이 쇠락의 길로 접어들었다"고 푸코가 말한 상태도 바로 이런 것이다. 그리스와 로마는 그들의 귀족이 쇠퇴하기 시작했을 때부터 국가로서의 지위를 잃었다.

전쟁 상태를 표상 이론으로 풀어 낸 홉스의 사상에서 현대 이미지 이론의 원형이 보여 매우 흥미롭다.

로크

자연 상태를 홉스는 '만인에 대한 만인의 투쟁'으로 본 반면, 로크는 매우 자유롭고 평등한 상태로 본다.

로크의 자연 상태는 "인간들이 자연법의 범위 내에서 행동을 조율하고, 스스로 적당하다고 생각하는 대로 그 소유물과 신체를 처치하는, 완전히 자유로운 상태"이다. 이 자연 속에서는 이미 자연법이 지배하고 있어서, 사람들은 서로 투쟁하는 것이 아니라 상호 간에 애정의 의무가 존재한다. 인간은 자연인 대지에 노동을 가함으로써 자연의 생산력을 증가시킴과 동시에 개인의 사유재산권을 손에 넣는다. 로크의 이러한 자연법 개념은 홉스의 그것과 매우 대조적이다.

로크가 생각한 것처럼 사람들이 서로 평화적으로 공존할 수 있는 비결은, 노동을 통해 자연의 생산력을 확대하고 자신들의 생산 수단도 확보

할 수 있기 때문이다. 토지와 노동이 가치의 원천이라는 것, 개인이 만든 물건은 그 사람의 재산이고, 그것에 의해 시민 사회에 참가할 수 있는 권리가 주어진다는 것이 로크의 자연법 사상의 핵심이다. 이 사상은 나중에 프랑스 혁명이나 미국 혁명에 큰 영향을 준, 가장 부르주아적인 혁명 사상이었다.

로크는 자연 상태 속에서 노동의 분업, 화폐와 생산물의 교환을 인정했다. 생산물 상호의 교환이라는 측면보다는 오히려 화폐에 의한 부의 축적 가능성을 중시했다. 화폐는 토지의 불균등, 부의 불평등 소유를 초래하는 것이 사실이지만, 사회적 분업이 생산력의 발전을 도모하여 사회 전체가 풍요롭게 되는 한 그것은 자연법에 부합한다고 생각했다. 이런 점에서 로크는 다음에 볼 루소와도 명백히 다르다. 그의 이론은 자본주의 계급인 부르주아 계급에 가장 적합한 이데올로기를 제시하였다.

자연법의 자유는 추상적이어서 힘이 없다

그러나 인간의 자연 상태는 로크가 생각하듯 원초적 자유가 충만한 평화로운 세상이었을까? 다시 한 번 푸코의 생각은 부정적이다.

모든 지배와 모든 권력, 모든 전쟁, 모든 예속 이전에 일종의 '원초적 자유'가 있었다고 상정해 볼 수는 있다. 상호 간에 아무런 지배 관계도 없는 개인들 사이의 자유, 그 안에서 모든 사람들이 각기 다른 사람들에 대해 완전히 평등한 그런 자유가 있을 수는 있다. 사람들이 그 안에서 완

우리가 빵을 먹을 수 있는 건

전히 자유롭고 평등한 '자연법의 시기'가 역사의 창시기에 실제로 있었을 수 있다.

그러나 이 자유와 평등은 실질적으로 아무런 힘이 없고 아무런 내용도 없는 자유와 평등일 뿐이다. 에드먼드 버크도 얘기했듯이 "완벽함이란 추상성이고, 추상적인 자유란 아무런 자유도 아니"기 때문이다. 그것은 아무런 실질적 내용이 없는 추상적, 허구적 자유이므로 허약하기 짝이 없는 자유일 뿐이다. 그리하여 그것은 역사 속에서 소멸할 수밖에 없다.

역사란 본원적으로 불평등을 기반으로 하여 기능하는 힘이다. 불평등이 없는, 모두가 평등한 완벽한 자유의 시대란 원시 시대, 다시 말해 선사 시대일 뿐이다. 그러니 이 자연적인 자유와 평등적인 자유, 다시 말해 자연법이 설령 언제 어디엔가 존재한 적이 있었다 해도, 그것은 결코 역사법칙을 이길 수 없다. 자유라는 것은 타인을 희생시켜 확보되는 어떤 사람의 자유를 의미하며, 불평등을 보장할 때에만 자유는 힘이 있고 원기가 있으며 완전하기 때문이다.

자유란 다른 사람의 자유를 짓밟는 일을 스스로 금하는 것이 아니다. 남의 자유를 짓밟지 않는 자유, 그래서 모두가 평등한 그러한 자유는 더 이상 자유가 아니다. 자유란 무엇인가? 남의 물건을 취하고 그것을 자기 것으로 가로채며, 거기에서 이득을 보고 남을 지배하고, 그리하여 타인의 예속을 획득할 수 있음을 뜻한다.

자유의 첫 번째 기준은 남들의 자유를 박탈하는 것이다. 타인의 자유

를 침해할 수 없을 때 자유롭다는 것이 도대체 무슨 소용이 있으며, 구체적으로 무엇을 형성하는가? 자유는 정확히 평등의 반대이다. 그것은 차이와 지배, 전쟁, 모든 권력관계의 체계에 의해 행사되는 것이다. 불평등한 힘의 관계 속에서 표출되지 않는 자유는 추상적이고 무기력하고 허약한 자유일 뿐이다.

평등도 마찬가지다. 자연의 평등 법칙은 역사의 불평등 법칙 앞에서 허약하기 짝이 없다. 그러므로 자연의 평등 법칙이 역사의 불평등 법칙에 결정적으로 양보한 것은 지극히 당연하다. 법률가들의 말처럼 자연법은 창시법이 아니고, 또 역사라는 좀 더 큰 효력에 의해 소권(訴權)조차 상실되었다. 역사법칙은 언제나 자연법칙보다 훨씬 강하다. 역사는 결국 '자유와 평등'이라는 상호 모순적인 한 쌍의 자연법칙을 만들어 냈으며, 이 새로운 자연법칙은 진짜 자연법의 법칙보다 훨씬 강하다.

역사와 자연의 전쟁에서 항상 이기는 것은 역사다. 역사와 자연 사이에는 힘의 관계가 있고, 그 힘의 관계는 결정적으로 역사에 우호적이다. 그러니까 자연법은 존재하지 않고, 혹은 존재했다 하더라도 정복된 상태로 존재했을 뿐이다. 그것은 언제나 역사에 참패한 타자들의 무기력한 주장이었을 뿐이다.

너무나 명철하여 일체의 위선이 배제된 푸코의 이런 자유론이 불편하게 느껴지는 독자도 있을 것이다. 그러나 범죄 혐의를 받는 법무부 장관을 옹호한다고 집회를 벌이는 파렴치함이나, 그 집회의 세를 과시하기 위해 숫자를 마구 부풀리는 비합리성이 언제나 자유의 이름으로 자행되

는 것을 보면, 로크의 순진한 자유론보다는 푸코의 냉정한 자유론이 오히려 설득력이 있지 않은가 생각된다. 하이에크의 소극적 자유주의 사상이 빛을 발하는 이유이기도 하다.

작가와 재벌의 관계

역사적으로 문필가는 부르주아 계급 출신이었다. 산업적 생산에는 참여하지 않았지만 부르주아 이념을 제공했다는 점에서 가장 중요한 직업군이었다고 할 수 있다.

18세기 당시 지배 계급이던 귀족들은 자신들의 이데올로기에 대한 신념을 잃고 수세에 몰렸다. 새로운 사상의 확산을 지연시키려 했으나 오히려 그 사상의 침투를 받을 뿐이었다. 자신들의 종교적·정치적 원칙이 권력을 확립하고 유지하는 데 최선의 도구라는 것을 알았으나, 마음속으로부터의 신념은 갖고 있지 않았다. 당시 수많은 책과 문서를 검열하고 압수하고 저자들을 박해한 사건은 역설적으로, 지배 계급의 은밀한 취약성과 절망적인 냉소를 반영한다.

한편, 하층 계급에서 위로 상승하고 있던 부르주아지는 귀족이 그들에게 부과한 이데올로기에서 벗어남과 동시에 자기 계급에 적합한 이데올로기를 하나 만들고 싶어 했다. 몰락해 가는 귀족 앞에서 서서히 경제적 우위를 획득하고 있던 이 상승 계급은 단 하나의 억압, 즉 정치적 억압만을 당하고 있었다. 돈과 교양과 여가는 이미 획득했고, 왕성한 독서열로

문학 작품도 닥치는 대로 읽기 시작했다. 18세기는 교양을 갖춘 일부 귀족의 전유물이었던 문학 분야에서 사상 처음으로 피지배 계층이 독자 대중으로 떠오른 세기였다.

오랜 무지의 잠에서 깨어나 글 읽는 것과 생각하는 방법을 깨우친 이 계급은 자신의 계급 의식을 갖고 싶어 했다. 그들은 분석 이성(analytic reason)을 논리적 수단으로 삼아 부르주아 계급의 이데올로기를 구축하였다. 분석 이성이란 갈릴레이의 분해·종합 방법을 원용한 추론 방법이다. 연구 대상을 가장 단순하고 쉬운 인식 대상으로 최대한 잘게 분해하여 연구한 후 그것을 종합하는 것이다.

인간의 최소 단위인 '개인'이 분석 이성의 일차적 대상이 된 것은 놀라운 일이 아니다. 부르주아 계급은 인간의 권리와 개인주의를 주장하고 나섰다. 역사와 종교도 거부했다. 이러한 현상들이 18세기 문학의 주제인 동시에 전투적 부르주아 사상의 핵심이었다. 우리가 서구 사상사에서 계몽주의(Enlightenment)라고 부르는 사조가 바로 이것이다.

부르주아 계급이 독자 대중으로 떠오르자, 이제 작가를 부양하는 것은 더 이상 지배 계급이 아니게 되었다. 귀족들이 아직도 그들에게 은급(恩級, pension)을 준 것은 사실이지만, 같은 부르주아들이 그들의 책을 구매하므로 작가들은 귀족과 부르주아 두 진영에서 돈을 받는 셈이었다. 부르주아 독자들은 아버지도 부르주아고 아들도 부르주아인 이 작가들에게서 역시 자신들과 같은 하나의 부르주아를 보고 싶어 했다.

작가는 보통 사람들보다 좀 더 재능 있고 역사적 상황을 잘 인식하는,

깨어 있는 사람이기는 하지만, 그들 역시 다른 부르주아들과 똑같이 억압 받는 계급의 일원임에 틀림없다. 그러니까 부르주아 독자들이 부르주아 작가들에게 요구한 것은 부르주아지 전체의 참모습을 비춰 줄 것, 그리고 자신들의 요구를 스스로 인식할 수 있도록 해 달라는 것이었다.

그러나 부르주아 작가들은 일반 부르주아 대중의 염원을 배반하여 자기 계급에서 빠져나갔다. 사르트르는 이런 현상을 '탈(脫)계급(déclassement)'이라고 이름 붙였다. 부르주아 문필가들이 자신들의 계급에서 이탈한다는 탈계급의 개념은 사르트르의 문학 비평 및 지식인 비판에 아주 유용하게 쓰이는 개념이다. 모든 시대 문필가 혹은 지식인들은 늘 탈계급을 할 수밖에 없는데, 그것이 상향의 탈계급이냐 하향의 탈계급이냐만이 문제라고 그는 말했다. 이들 문인(또는 지식인)의 탈계급이 처음으로 시작된 것이 18세기였다. 그들의 탈계급은 주관적이며 동시에 객관적이다. 귀족들의 호의에 의해 타의로 자기 계급에서 벗어났다는 점에서는 객관적이지만, 스스로가 자발적으로 자기 계급에서 벗어났다는 점에서는 주관적이다.

출생으로 보나 관습으로 보나, 또는 생활 패턴이나 사고방식으로 보나 철두철미하게 부르주아인 작가들은 자신의 사촌이며 형제들인 변호사나 시골 의사들과 더 이상 구체적인 연대감을 느끼지 못했다. 그들의 사촌이나 형제들이 갖지 못한 특권을 그들은 갖고 있었기 때문이다. 자기 주변 부르주아와의 유대를 기억하고 있으면서도 그들은 자신들의 주변 환경으로부터 빠져나갔다. 디드로(Denis Diderot, 1713~1784)는 러시

아의 여제(女帝) 예카테리나 2세와 같은 식탁에 앉아 철학 대화를 나누었고, 볼테르(Voltaire, 1694~1778)는 프로이센 왕 프리드리히 3세의 총애를 받았다. 루소는 평생 바렌 부인(Mme de Warens) 등 귀족 부인들의 보호 속에서 살았다. 그들은 행동거지와 문체의 우아함까지도 궁정에서 또는 귀족들에게서 배웠으며, 익명의 부르주아 독자들의 성원에는 별 관심을 기울이지 않았고, 오로지 군주 또는 귀족들로부터만 인정받고 싶어 했다. 왜냐하면 그들은 봉건 시대 이래 내려온 문인의 명성의 관념, 즉 왕이 재능을 인정해야만 진짜 천재라는 관념에 젖어 있었기 때문이다.

아직 산업 사회 이전이라 하더라도 모든 사회는 생산적인 사회이다. 땅을 파서 농사를 짓건, 연장으로 물건을 만들건 간에 여하튼 무엇인가 생산을 해야만 살 수 있는 사회라는 말이다. 이런 사회에서 아무것도 생산하지 않고 소비만 하는 지배 계급은 기생(寄生, 더부살이) 계급이며, 이 기생 계급에 붙어 사는 문인들은 기생 계급 중의 기생충이라고 할 수 있다. 사르트르가『문학이란 무엇인가』에서 한 말이다.

부르주아 문인들은 귀족들로부터 생활비를 받지만, 그것으로 '돈을 번다'고는 말할 수 없다. 왜냐하면 '돈을 번다'는 것은 자기 노동과 그 대가 사이의 공통의 척도가 있음을 의미하는데, 귀족들이 그들에게 주는 돈은 그 어떤 노동의(또는 작품의) 대가도 아니기 때문이다. 귀족들은 그저 변덕스럽게 기분 내키는 대로 그들에게 돈을 주었다. 그러다가 그들이 좀 무례하다 싶으면 가차 없이 냉혹하게 그들의 출신 계급을 깨우쳐 주기도

우리가 빵을 먹을 수 있는 건

했다. 귀족으로부터 태형(笞刑)을 받고, 투옥되기도 하고, 영국으로 도망치고 하고, 프로이센 왕으로부터 무례한 모욕을 당하기도 했던 볼테르의 일생은 승리와 치욕의 연속이었다. 햇빛에 찬란히 빛나는 산꼭대기에 올랐는가 하면, 어느새 음침한 깊은 계곡으로 급전직하 떨어지는, 그 상승과 전락으로 점철된 그의 파란만장한 일생은 그대로 모험가의 그것을 방불케 한다. 흔히 '로앙의 기사'로 불리는 샤보 백작이 볼테르에게 태형을 가했을 때 그의 귀족 보호자들은 냉담하게 못 본 체했으나, 그 후 정부의 가혹한 조치에 대해서는 또 그를 보호해 주기도 했다. 루소도 디드로도 그런 식이었다.

동시대의 음악가들이 주방에서 식사를 한 것과는 달리(영화 〈아마데우스〉에서의 모차르트를 생각해 보라) 문인들은 대영주의 식탁에서 함께 식사를 했다. 그들은 물론 깍듯이 존경의 예의는 갖추었으나, 아주 허물없이 귀족들과 대화를 나누었다. 귀족들은 이런 문인들에 대해 가끔은 충실한 친구, 또 가끔은 냉혹한 지배자였다. 작가들은 이런 그들의 실제적 상황을 제대로 인식하지 못했다. 귀족과의 교류가 그의 명성에 대한 꿈을 한층 손쉽게 해 준다고만 생각할 뿐이었다. 다른 일반 부르주아들과 마찬가지로 그들도 귀족에 대해 깊은 존경심을 갖고 있었으며, 특권 가문에 출입이 허용된 것에 한껏 고무되었다. 가끔 후작부인의 일시적인 애정을 받기도 했지만 실제로 그들이 결혼하는 것은 그 후작부인의 하녀이거나 아니면 석수장이의 딸이었을 뿐이다. 실로 정신분열증을 일으키기에 충분한 상황이었다.

그들의 독자층만큼이나 작가들의 의식도 심하게 분열돼 있었다. 물리학이나 화학에 관심이 있는 귀족들은 그들을 실험실에 초대하고, 문학이나 철학에 관심이 있는 귀족들은 그들을 식탁에 불러 토론을 벌이며 인간적인 관계를 맺었다. 또 가끔은 한 나라 국왕의 호의를 받아 왕과 교유하며 궁정을 드나들었다. 이런 부르주아 작가는 자신을 부르주아로 생각할 수도, 그렇다고 귀족으로 생각할 수도 없었다. 왜냐하면 그는 이미 부르주아적인 생활을 영위하지 않았고, 또 그렇다고 귀족의 작위를 갖고 있지도 않았기 때문이다. 도처에서 귀족들과 호흡을 같이하지만 언제 그들의 총애를 잃을지 몰라 전전긍긍하며, 그러나 소비와 사치라는 귀족적 생활 태도 때문에 도저히 자신의 출신 계급과는 어울릴 수 없는 이 작가들은 그러나 여전히 자기 계급의 통역자였다.

귀족들이 그들을 총애한 것도 바로 그러한 이유에서였다. 다르장송(d'Argenson) 후작처럼 스스로 깨어 있다고 자부하는 소수의 귀족 개혁주의자들은 밑에서부터 허물어져 가고 있는 왕정이 곧 붕괴할 것이라는 예감을 갖고 있었다. 그들 중 대부분은 영국에서처럼 부르주아 엘리트의 참여를 허용하면서도 귀족의 특권을 보장해 주는 체제의 도래를 은근히 원하고 있었다. 부르주아 엘리트의 대표격인 작가를 그들의 측근으로 우대한 의미가 바로 그것이었다.

작가들의 명성에 민감했던 프리드리히 왕과 예카테리나 여제는 이들을 그들의 홍보 요원으로 만들고 싶어 했다. 실제로 볼테르는 예카테리나 여제의 몇몇 암살 사건을 감추고, 전 유럽이 놀라 지켜보는 가운데 그

　　　　　　　　　　　　　　　　우리가 빵을 먹을 수 있는 건

녀를 '북방의 세미라미스'라고 불렀다. 세미라미스(Semiramis)는 인도를 정벌하고 바빌로니아의 장엄한 건축물들을 건조했다는, 아시리아와 바빌로니아의 전설적 여왕이다.

그러나 귀족들은 법적으로 문필가들을 귀족으로 만들 생각은 추호도 없었다. 그들에게 작가란 우선 홍보 요원으로서의 가치를 지녔고, 부수적으로 그들을 즐겁게 해 주는 사람이었다. 더 정확히 말하면, 가끔 더불어 과학과 예술을 이야기할 수 있는 '낮은 계급의 친구'일 뿐이었다.

그러나 작가는 자신들의 분열 상태를 별로 고통스러워하지 않고 오히려 자만심을 느꼈다. 여기서 18세기 작가들의 한 특징인 고공(高空, survol) 의식이 생긴다. 즉, 자기 신분에서 벗어나 마치 하늘에서 땅을 내려다보듯 추상적인 자세를 취한다는 얘기다. 그들은 자신들이 이편에도 저편에도 속하지 않으므로 일체의 계급에서 벗어나 모든 사람들을 위에서부터 내려다보며 순수하게 인류 전체를 대표한다고 생각했다. 그들이 군주, 공작, 부르주아 등 너무나 다양한 신분의 모든 사람들과 교류하는 것은 그들이 모두 인간이고, 또 그 자신이 인간이기 때문에 가능하다고 했다. 귀족이 일반 부르주아들과 다르게 보이는 것은 단순히 귀족으로서의 특권, 그리고 귀족으로서의 임무가 그들 속 깊숙이 있는 순수한 인간성을 은폐하고 있기 때문이라고만 생각했다.

그러나 18세기 작가들은 그들이 원했건 원하지 않았건 간에 부르주아 독자들에게 반란을 권유했다. 그리고 지배 계급에게는 사태에 대한 명석한 통찰력과 자기 비판 그리고 특권의 포기를 호소했다. 그들을 내리누

르는 봉건 체제를 약화시키기 위해 그들은 아예 모든 형태의 사회를 비난하거나(루소), 전제 정치를 비난하거나(몽테스키외), 모든 인간의 법적 평등을 주장하거나(디드로), 종교적 관용을 주장하거나(볼테르), 경제적 자유를 주장(튀르고)했다. 이 모든 주장들이 부르주아의 소유인 물질적 재산은 전혀 다침이 없이 일체의 기득권과 특권을 위태롭게 했다.

루소

프랑스 대혁명은 루소(Jean Jacques Rousseau, 1712~1778)가 준비한 것이나 다름없다. 그가 죽은 뒤 11년 만에 터진 프랑스 대혁명의 주역들은 루소를 자신들의 '정신적인 아버지'로 칭했다.

자연 상태를 '만인에 대한 만인의 투쟁'으로 규정한 홉스와 달리, 루소는 원시의 자연 상태야말로 인간이 가장 행복했던 좋은 시기였고, 인간의 모든 불행과 악은 사회에서부터 비롯됐다고 주장하였다. 그는 반(反)문명의 비관주의자, 신비주의자, 낭만주의자, 또는 부르주아 사회를 반대하는 반계몽주의자라는 평을 듣는다. 그러나 얼핏 반부르주아적 사회 사상으로 보이는 루소의 사상이야말로 가장 극렬한 부르주아적 혁명 사상이다.

18세기 부르주아들은 물론 자신들의 계급적 이익이 곧 지배 체제의 전복이라는 것을 아직 확실하게 자각하지는 못했다. 그저 막연히 부정적인 사고(negation)를 하고 있었을 뿐이다. 당대의 부르주아 작가들 역시

　　　　　　　　　　우리가 빵을 먹을 수 있는 건

단순히 모든 것을 부정했을 뿐이다. 그들은 자기 계급도 부정하고, 종교도 부정하고, 일체의 기존 이념을 모두 부정했다. 그러나 이 부정성이 귀족의 몰락을 초래했다. 그렇다면 자기 계급을 부정한다고 믿었던 작가들의 부정성은 그대로 자기 계급에 대한 철저한 봉사였던 셈이다.

지배 체제를 타도하기 위해 그것을 부정해야만 하는데, 지배 계급의 절대 권력이 그것을 최대의 금기로 삼고 그 발설자에게 무서운 위협을 가할 때, 그 검열을 교묘하게 피하면서 지배 체제를 부정하려면 아예 모든 사회 체제를 부정해 버리는 길밖에 없을 것이다. 루소에 있어서 인간의 역사는 곧 '불평등의 확대'의 역사이며 '전제 정치의 수립'의 역사이다. 또한 그것은 사치가 증대하고, 인간이 타락하고, 악이 누적된 역사이기도 하다. 그에게 있어서 경제 발전의 의미는 소수 인간의 수중에 부가 집중되고, 대다수 인간의 빈곤이 심화된 과정이다.

루소의 『인간 불평등 기원론』에 문명을 비판하는 다음과 같은 구절이 있다.

"토지에 울타리를 둘러치고 '이건 내 거야'라고 말하면 다른 사람들이 그것을 그대로 믿을 만큼 단순하다는 것을 최초로 발견한 사람이야말로 문명사회의 창시자이다. 그때 만일 말뚝을 뽑고 도랑을 메우면서 '이 사기꾼 말을 듣지 마시오. 지상의 모든 과실은 만인의 것이고, 땅은 그 누구의 소유도 아니라는 것을 잊는다면 당신들은 파멸될 것입니다'라고 자기 동포에게 외친 사람이 있었다면, 그는 아마도 인류를 범죄와 전쟁과 살상과 비참과 공포로부터 구해 주었을 것이다."

인간이 자연인 대지에 노동을 가함으로써 자연의 생산력을 증가시킴과 동시에 개인의 사유재산권을 손에 넣으며, 이것이 신과 인간 이성의 명령이기도 하다는 로크의 사상과는 달리, 루소는 자연에 대한 인간의 노동도 부정적 시각으로 보았다. 인간은 혼자이기 때문에 자유로이 그리고 선량하게 살며, 독립된 상태에서 교제의 기쁨을 누릴 수 있었는데, 타인의 협력을 필요로 하자마자 평등은 사라지고, 사유(私有)가 들어서며 노동이 필요하게 되었다. 그리고 광대한 숲은 벌목된 후 평야로 되어 사람들의 땀으로 적셔지지 않으면 안 되게 되었다. 더욱이 여기서는 수확과 동시에 바로 노예 상태와 비참이 싹트고, 그것은 점차 증대되어 간다. 이것이 사회와 법의 시작인데, 사회와 법은 약자에게는 다채로운 족쇄를, 부자에게는 새로운 힘을 주고, 자연스러운 자유를 완전히 파괴하고, 재산과 불평등의 법을 영원히 고착시키고, 교묘한 찬탈을 철회 불가의 권리로 만든다. 그리하여 몇몇 야심가들의 이익을 위해 전 인류가 노동과 노예 상태와 비참에 예속된다는 것이다.

루소는 인간 불평등을 세 단계로 설명한다. 우선 재산의 권리와 법이 확립되고, 두 번째로는 사법 제도가 수립되며, 마지막으로 합법적 권력을 자의적 권력으로 전환시키는 것이다. 부자와 빈자가 갈리는 것이 제1 단계, 강자와 약자가 나뉘는 것은 제2 단계이다. 주인과 노예가 분리되는 것이 제3 단계이며, 이것이야말로 불평등의 최종 단계이다. 그러니까 자연 상태에서는 불평등이 전혀 없고 따라서 시기심이나 증오, 불행 같은 것도 전혀 없었는데, 사유재산이 확립되면서부터 인간의 불평등이 시

작되었고, 그 재산을 보호하기 위해 법이 생겨났으며, 처음에 무슨 필요에선가 합법적으로 정해졌던 권력이 나중에는 자의적인 권력이 되어 마치 그것을 신에게서라도 받은 듯이 계급으로 굳어져 현재의 계급 사회를 이루었다는 게 루소의 생각이다.

루소에 의하면 사적 소유에 의한 문명사회의 건설자는 이 불평등의 상태를 입법에 의하여 합리화함으로써 국가의 지배자가 된다. 뛰어난 재능을 가진 강력한 힘의 소유자에 의해 토지의 배타적 점유가 실현되고 이 점유가 법률로써 합리화되었다고 해도, 이 법률은 강자인 부자가 약자인 빈자를 속이고 수립한 것이므로 이 사회는 당연히 전제 정치 국가다. 루소가 일체의 사회 체제를 부정하는 이유가 거기에 있다.

펜의 힘처럼 무서운 것은 없다. 18세기 계몽주의 문필가들은 자신들이 현실의 귀족보다 더 우월한 정신적 귀족임을 자부했다. 정작 자신들의 그런 우월적인 지위가 자기 계급에서 비롯된 것이라는 것은 전혀 인식하지 못하면서 말이다. 자신의 계급을 한없이 경멸했지만 그러나 그들은 자신도 의식하지 못하는 사이에 자기 계급의 이해에 봉사했다. 한편, 작가들의 배반을 전혀 탓하지 않고 묵묵히 그들의 이론을 받아들인 일반 부르주아 계급은 이 이론을 무기 삼아 마침내 1789년에 대혁명을 일으켜 귀족들의 구체제를 쓰러뜨렸다.

루소의 제자를 자처하는 젊은 혁명가들은 민중의 생존권을 일체의 권리에 우선시키고 덕의 지배를 높이 외쳤다. 그러나 그 유명한 '인간과 시민의 권리 선언'은 소유권의 신성불가침과 재산의 소유에 따른 투표

권의 제한 등을 명문화함으로써 이 혁명이 부르주아 계급의 혁명임을
분명하게 보여주었다.

14
애덤 스미스

자본주의를 구성하는 두 개의 기둥은 '시장경제'와 '사유재산'이다. 누구나 각자 자유롭게 상공업을 운영하여 돈을 벌고, 번 돈을 자신의 것으로 안전하게 소유할 수 있는 체제다.

애덤 스미스의 자유방임주의는 제2차 세계 대전 이후 복지국가론에 밀려 다소 뒤로 밀려났으나, 1980년경부터 세계를 풍미하고 있는 신자유주의 덕분에 다시 힘을 얻고 있다. 하이에크, 프리드먼, 부캐넌(James Buchanan Jr., 1919~2013)과 같은 대표적인 신자유주의자들은 복지 국가를 만들기 위한 정부의 경제 개입을 비판하고 스미스의 자유방임주의를 부활시키자고 주장한다.

종교개혁과 시민 혁명이 발생한 16~18세기 사이에 서양에서 최초의 자본주의인 상업 자본주의가 등장하였다. 종교와 사회에서 구체제를 타

파한 이 운동을 주도한 것이 부르주아 계급이었다. 자본주의 발전 덕분에 새로운 사회 주도 세력으로 등장한 이들은 신분 차별의 철폐와 만인의 사회적 평등, 종교와 사상과 출판의 자유, 집회와 결사의 자유, 사유재산권을 포함한 개인 권리의 보장, 그리고 자유의 전제인 관용을 주장했다.

정부가 경제를 주도하는 중상주의(重商主義)를 비판하고 자유주의 경제관, 즉 경제적 자유주의를 처음으로 논리 정연하게 제시한 사람은 18세기 영국의 애덤 스미스다. 그는 근대 경제학의 시조로 불린다. 로크의 『통치론』(1690)에 의해 정치적 자유주의 사상이 완성된 이후, 스미스의 『국부론』(1776)이 경제적 자유주의 이론과 사상을 완성함으로써 고전적 자유주의가 완성되었다.

"국가는 정의의 법만 확립하고 모든 사람들로 하여금 각자 자신의 이익을 좇아 자유롭게 돈을 벌게 하라, 그러면 신이 만들어 놓은 자연의 섭리에 따라 모든 산업은 저절로 발전하여 모든 사람이 잘살게 될 것이다."

이것이 그가 확립한 경제적 자유주의의 핵심이다.

상업 자본주의

자본주의 경제는 사유재산 제도 하에서 이윤 추구를 목적으로 하는 자본가가 임금 노동자를 고용하여 상품을 생산하는 시장경제를 말한다.

시장경제(market economy)란 대부분의 생산물이 상품으로 시장에서

매매되는 경제이다. 사유재산과 계급 분화가 수반되지 않는 시장경제란 존재하지 않으므로, 시장경제와 자본주의 경제는 사실상 같은 말이라고 해도 무방하다.

자본주의는 15세기에 장원 제도(feudal manor system)의 몰락과 함께 나타났다. 이때의 초기 자본주의를 상업 자본주의라고 한다.

장원(莊園)이란 유럽 봉건 제도의 한 형태로, 11세기부터 13세기에 걸쳐 지배적이었던 자급자족 경제 단위이다. 영주(領主)의 지배를 받는 작은 단위의 마을인데, 이곳에서 영주는 왕과 같은 권력을 누렸다. 영주의 성은 보통 장원의 한가운데에 있어서 장원을 한눈에 살펴볼 수 있었다. 장원에서 교회는 아주 중요하여, 중세인들은 교회를 떠나서는 태어날 수도 죽을 수도 없었다. 장원에서 노동을 담당하는 농노(農奴, serf)들은 고대 노예와 마찬가지로 거주 이전의 자유가 없었다. 농노들에게는 보통 일주일에 이틀 내지 사흘 동안 영주를 위해 일하는 부역 의무가 부과되었고, 영주 소유의 삼림을 벌채하고, 목초를 베고, 도로 공사를 하는 등의 임시 부역이 과해졌다. 세금을 내거나 생산물을 공납(貢納)해야 한다는 강제도 있었다. 당연히 영주의 재판권에 복종할 것을 강요받았고, 자녀를 결혼시킬 때 등 일거수일투족에 영주의 간섭과 허가를 받아야 했다. 사망한 사람의 재산을 상속할 경우 무거운 차지 상속세(借地相續稅)를 지불해야 했고, 상속인 없이 사망한 사람의 재산은 몰수 당했다. 재해와 기근이 속출했고 끊임없이 전쟁이나 내란이 일어나, 풍작이 들었을 때조차도 농노들은 생활에 필요한 생산물을 충분히 확보할 수 없었다.

농노들의 생활은 언제나 비참하여, 중세 말에는 농민 전쟁이 자주 일어났다. 영국에서는 14세기 말에 대규모 농민 폭동이 전국적으로 일어났고, 프랑스에서는 14세기 중엽, 독일에서는 16세기에 농민 전쟁이 일어났다. 자연스럽게 부역이 일 년에 며칠로 줄어들다가 아예 철폐되기에 이르렀다.

한편 도시를 중심으로 화폐경제가 발달하자 영주들도 화폐에 대한 욕구가 높아져, 점차 물건으로 내는 물납(物納)보다 돈으로 내는 금납(金納)을 선호하게 되었다. 영주 직영지들은 점차 탁영지(託營地)로 바뀌고, 탁영지는 다시 자유 소작 제도로 바뀌면서 장원 경제는 소멸의 길을 걷게 되었다.

상업 자본주의의 정착에는 선대제(先貸制, putting-out system)와 인클로저(enclosure) 운동이 큰 역할을 했다.

선대제는 상인이 기술자에게 먼저 원료 대금을 지불하여 상품을 제조하게 한 후 나중에 그 생산물을 다 가져가 판매하는 형태의 제조 및 유통 시스템이다. 중세의 장인(匠人, craftsman)은 자신의 작업장과 연장을 소유하고, 도제를 고용하고, 원료를 구입하여 상품을 생산한 후 판매까지 하는 독립적인 소규모 기업인이었다. 그러나 차츰 생산은 장인들이 담당하지만 원료의 제공과 판매는 상인이 담당하는 형태로 생산이 이루어졌다. 이것이 선대제다. 과거에 수공업자인 장인이 생산과 유통까지 전담하던 시스템이 16세기에 들어와 대부분 선대제로 대체되었다. 대금을 지배하는 상업 자본가가 생산 과정을 상당 부분 지배한다고는 해도, 아직

노동자(기술자)가 작업장과 연장을 소유하고 있었기에 노동과 자본의 명확한 분리는 이루어지지 않은 상태다.

선대제는 12세기 후반 직물 공업에서부터 시작되었다. 무역의 비중이 높고, 방적(紡績)·방직(紡織)·염색 등 내부의 전문 공정이 이미 분화되어 있어 선대제 적용이 쉬웠기 때문이다. 물론 그에 앞서 시골과 도시를 잇는 상인 네트워크가 있었고, 수송 수단도 발달해 있었기 때문에 가능한 체계였다.

15~16세기에 이르러 선대제는 거의 모든 수출 산업으로 확산되었다. 가내수공업에서 이렇게 만들어진 중간 생산물을 도시의 공장제 수공업 체계인 '매뉴팩처(manufacture)'가 받아서 최종 제품을 마무리 생산하였다.

인클로저는 과거에 공동 경작지로 사용되던 개방지(open field)에 울타리를 치거나 경계 표시를 하여 개인의 사경지(私耕地)로 전환시키는 운동이다.

많은 사람들이 함께 경작하거나 목축하기 위해 공동으로 사용하던 빈 터에 한 개인이 울타리를 쳐 사적 경작지로 만드는 일이 유행처럼 번졌다. 13세기부터 영국에 나타나기 시작해 15세기 말과 16세기에 널리 진행되었고, 그 후 18세기 후반에 또 한 번 큰 규모로 진행되었다. 그 결과 중세 장원 제도가 완전히 무너졌다. 많은 농민들이 경작지를 잃고 상업화한 농업이나 제조업에서 임금 노동자로 일하게 되었다. 이제 상업(무역업 포함)이 이윤 창출의 주도적인 산업으로 떠오르면서 상인이 경제 활동

의 주도적 역할을 담당하게 된다.

산업 자본주의

이전까지 장인이 소유하던 작업장과 연장을 상업 자본가가 소유하고 직접 노동자를 고용하여 제품을 생산하는 관행이 차츰 도입되었는데, 이것이 공장제 수공업(매뉴팩처)이다. 이때부터 노동과 자본의 완전한 분화가 이루어지게 된다. 상업이 아니라 제조업에서 주로 이윤 창출과 자본 축적이 이루어지는 이 형태가 산업 자본주의다. 즉, 제조업을 하는 자본가가 경제의 주도적 역할을 하는 자본주의다. 18세기 말~19세기 초 영국에서 최초로 진행된 산업혁명에 의해 상업 자본주의는 산업 자본주의로 발전하게 되었다.

산업혁명(Industrial Revolution)이란, 기계 동력을 이용하는 공장제 생산 방식이 급속하게 확대되어 간 과정을 말한다. 기계 동력의 이용과 공장제 생산 방식이 결합되어 공업의 생산력은 과거와는 비교가 안 될 정도로 비약적으로 발전하였다.

산업혁명은 생산 방식에만 혁명을 일으킨 것이 아니다. 정치·사회·문화·경제 등 모든 면에서 인류 사회는 과거와 완전히 다른 사회로 변모했다. 도시로 인구가 집중되어 도시는 팽창했고, 철도와 대형 선박이 등장했고, 봉건 신분 제도가 붕괴했으며, 임금 노동자와 자본가 계급이 등장했다. 보편적 빈곤이 완화되었고, 그 대가로 환경은 파괴되었으

18세기 영국 방직공장의 모습

며, 여성의 권리가 신장되었고, 민주 제도가 정착했다. 교육의 확대와 레저·스포츠의 발달도 모두 산업혁명으로 시작된 공업 발전 덕분에 나타난 현상들이다. 한마디로 근대가 시작되었다.

산업혁명은 영국에서 처음 일어났다. 영국은 20세기 초까지 타의 추종을 불허하는 세계 제일의 공업 국가였다. 산업혁명이란 말을 영국에 처음 보급한 토인비(Arnold Toynbee, 1889~1975)는 산업혁명의 시기를 1760~1820년으로 잡았다.

물론 영국이 독자적으로 산업혁명을 일으킨 것은 아니다. 영국 산업혁

명에서도 외국과의 경제 교류는 매우 중요한 역할을 했다. 흔히 영국의 자본주의 발전을 '자생적' 혹은 '내재적' 발전이라고 하여 영국 자본주의의 발전에서 해외와의 교류를 경시하는 사람도 있지만, 자본주의 발전 초기에 외국과의 문물 교류가 중요한 역할을 담당한 것은 영국도 예외가 아니다. 17세기 말에 이미 영국은 해외 무역이 활발하여 1인당 해외무역액이 네덜란드 다음이었다. 또한 네덜란드로부터 도입한 영농 기술, 조선 기술, 금융 기술은 영국의 경제 발전에 크게 기여하였다. 비단 영국만이 아니라 유럽에서는 중세부터 무역과 자본과 기술의 국제 이동이 활발하게 이루어져 왔기 때문에 어느 한 나라도 외국과의 경제 교류 없이 발전한 경우는 없었다. 그러므로 영국의 자본주의가 자생적으로 발전하였다는 말은 적절치 않다. 어느 시대 어느 경제의 발전에서도 외국과의 문물 교류는 중요한 역할을 담당하며, 외국과의 활발한 경제 교류가 경제 발전을 촉진한다는 것은 1960년대 이후 한국이나 현재의 중국과 인도의 경우에서 보아도 일반적으로 타당한 명제라 하겠다.

산업혁명으로 기계 동력을 이용한 공장이 일반적인 생산 형태로 보급되면서 근대적 공업이 급속도로 발전하기 시작하였다. 그 결과 임금 노동자와 자본가로의 계급 분화가 완성되었다. 공업을 자본 축적의 중심 산업으로 하는 산업 자본주의가 확립된 것이다.

상공업의 발전과 더불어 금융도 발달하였다. 왕정 복고(1660) 이후 런던의 부유한 금세공인들 다수가 은행의 역할을 담당했다. 이들은 예금 증서로 은행권을 발행하고, 신용 있는 기업인들에게 자금을 대출해 주었

　　　　　　　　　　　　　　　　　우리가 빵을 먹을 수 있는 건

다. 1694년에는 영국의 중앙은행인 영란은행(Bank of England)이 설립되어 은행권의 발행을 독점하게 되었다. 그러나 기존의 은행들은 예금 업무와 어음 할인을 통한 대출 업무를 계속하였다. 18세기 후반에는 지방 은행의 수도 비약적으로 증가하였다.

18세기에는 교통망도 크게 발전하였다. 민간 기업이 시공한 유료 고속 도로들이 널리 건설되었으며, 운하도 17세기 후반부터 본격적으로 건설되기 시작하여 1750~1820년 사이에 3천 마일로 확장되었다.

요컨대 스미스가 살았던 18세기 영국은 상당히 발달한 시장경제 사회였다. 이 시대의 주역이었던 중소 상공업자들이 필요로 하였던 것이 경제 활동의 자유였다. 스미스의 경제적 자유는 바로 이들의 입장을 대변한 것이다. 자본주의의 전형적인 문제인 빈부 격차, 계급 간의 갈등, 독과점, 주기적인 불황 등은 아직 심각하게 등장하지 않았다. 이 때문에 스미스는 자본주의 경제에 대하여 낙관적인 견해를 가질 수 있었다.

스미스의 이신론(理神論)

신학 이론에 '인격신론'과 '이신론'이 있다. 종래의 기독교 전통은 인간 사회나 자연에서 발생하는 모든 개별적인 현상에 신이 직접 일일이 간여한다고 보았다. 이것이 인격신론(人格神論, theism)이다. 이와 반대로, 신은 인간 사회나 자연의 개개 현상에 일일이 직접 간여하는 것이 아니라 커다란 포괄적인 법칙(섭리)을 하나 만들었고, 이 법칙에 따라 인간 사

회와 자연이 운행된다고 보는 견해가 이신론(理神論, deism)이다.

인격신론에 타격을 가한 것이 근대 자연과학의 발전, 특히 뉴턴(Isaac Newton, 1642~1727)의 만유인력 법칙의 발견으로 대표되는 천체물리학(astrophysics)의 발전이었다. 17세기 후반 뉴턴에 의해 밤하늘의 별들이 일정한 법칙에 따라 질서 정연하게 운행됨이 밝혀짐으로써 그전까지의 인격신에 대한 믿음이 무너졌다.

이러한 자연과학의 발전과 조화하기 위해 새로 등장한 것이 이신론이다. 이신론에 의하면 뉴턴이 발견한 자연법칙은 신이 만든 섭리이다. 우주 만물의 창조주인 신은 우주 만물의 운행 법칙을 만들었고, 인간 사회와 자연의 삼라만상은 이 법칙에 따라서 질서 정연하고 조화롭게 운행된다. 이신론은 18세기 스코틀랜드 계몽사상을 중심으로 영국의 지식인들 사이에 널리 보급되었다.

스미스의 신학 사상도 이신론에 속한다. 그가 우주의 창조주 신의 존재를 믿었다는 것은 『도덕감정론』에서 쉽게 알 수 있다. '위대한 기술자(Great Engineer)', '건축가로서의 신(Divine Architect)', 혹은 '우주의 감독관(Superintendent of the Universe)' 등, 창조주로서의 신을 묘사하는 표현이 『도덕감정론』에는 많이 등장한다. 신은 우주의 삼라만상을 창조하였을 뿐만 아니라 만물의 운행 법칙, 곧 신의 '섭리'를 만들었고, 세상 만물은 이 섭리에 따라 조화롭고도 질서 정연하게 운행된다고 했다. 언뜻 보면 무질서하게 움직이는 것 같은 하늘의 별들이 모두 신이 만든 법칙에 의하여 질서 정연하게 운행되는 것처럼, 무질서해 보이는 인간 사회

우리가 빵을 먹을 수 있는 건

도 하느님이 만든 법칙에 의하여 질서 정연하게 움직인다는 것이 스미스의 생각이다. 그의 윤리학과 경제학은 모두 이러한 하느님의 법칙을 인간의 본성과 경제에서 찾아내는 것을 목적으로 한다.

우주의 모든 부분은 그것들이 만들어질 때 만든 이가 의도한 목적을 가장 잘 실현시킬 수 있는 수단에 의해 움직인다. 시계의 톱니바퀴들은 그것이 만들어진 목적, 다시 말해 시간을 가리킨다는 목적에 적합하도록 잘 만들어져 있다. 시계가 그러한 의도를 갖고 있는 것이 아니라, 시계 제작자가 그런 의도를 갖고 시계를 디자인한 것이다. 신은 시계 제작자와도 같은 존재, 요즘 말로 '지적 설계자(intelligent designer)'다. 다만, 신의 섭리는 '보이지 않는 손'처럼, 또는 만유인력의 법칙과 같이 숨어 있기 때문에 인간들은 그것이 자신의 의지인 양 생각한다. 하지만 그들은 신이 의도한 목적대로 움직이고 있을 뿐이다.

그러니까 각 개체는 자신이 원하는 바에 따라 행동하지만 결과적으로는 전체의 조화가 이루어져, 자신이 의도하지 않았던 하느님의 목적을 실현하게 된다. 각 개인이 각자 열심히 자신의 이익을 추구하는 과정에서 '보이지 않는 손'에 이끌려 사회 전체의 이익을 증진시킨다는 것이다. 이것을 스미스는 '자연의 속임수(deception)'라고 했다. 사람이나 다른 어떤 개체나 모두 각자 자기 뜻대로 행하는 것 같지만, 실은 신의 섭리에 따라서 자기도 모르는 사이에 창조주인 신의 의도를 실현시키고 있다는 것이다. 그 신의 섭리가 바로 그의 유명한 '보이지 않는 손'이다.

자연과 사회의 삼라만상은 신에 의하여 창조되었고 신의 섭리에 의하

여 운행하면서 신의 뜻을 실현하도록 만들어졌기 때문에, 자연과 사회는 인위적인 조작을 가하지 않더라도 저절로 서로 조화를 이루게 된다. 이것이 '자연조화설(theory of natural harmony)'이다. 정부의 간섭이 철폐되어 자유의 상태가 이루어지면 하느님의 섭리에 의해 지배되는 조화의 상태가 저절로 이루어진다고 보는 자연조화설이야말로 자유주의의 기초다.

여기서 중요한 것은, 스미스가 이기심을 나쁜 것으로 비난하지 않고 오히려 긍정적으로 평가한다는 것이다. 바로 이 점이 스미스 이래의 근대 경제 이론이 이기심을 죄악시한 종전의 기독교 윤리와 차별화되는 지점이다.

이기심

스미스는 이기심이 인간의 긍정적인 본성임을 여러 가지 관점에서 지적했다.

우선, 모든 생명체는 자신과 종족의 보존을 추구한다. 이것이 이기심이다. 이기심은 개인적 욕구이기도 하고 자연이 부여한 의무이기도 하다. 이기심은 자신의 보존을 위하여 반드시 필요한 것이므로 지탄의 대상이 아니라 긍정의 대상이다. 더 나아가 다른 사람의 인정 내지 존경을 받고자 하는 욕심도 이기심의 한 유형인데, 이러한 욕구 또한 개인의 덕과 사회적 이익의 원천이다.

스미스는 "명예스럽고 고귀한 행위를 하고자 원하는 것, 우리 자신을

우리가 빵을 먹을 수 있는 건

존경과 인정의 대상이 되도록 만들고자 원하는 것을 결코 허망하다고 말해서는 안 된다"라거나 "우리가 관심을 가지는 것은 어쩌면 물질적 안락함이나 즐거움보다는 허영이다. 허영이란 우리 자신이 항상 남의 관심과 인정을 받고 있다는 믿음이다" 같은 말을 했는데, 이는 헤겔의 '인정 투쟁(recognition struggle)'을 연상시킨다. 그는 또 "부유하고 권세 있는 사람을 찬양하거나 거의 숭배하면서 가난하고 미천한 사람을 멸시하거나 무시하는 것은 우리의 도덕 감정을 훼손시키는 가장 크고도 가장 보편적인 요소"라고 말하면서 "우리가 자신의 부를 과시하며 가난을 숨기는 것은, 사람들이 우리의 슬픔보다 우리의 기쁨에 더 전적으로 공감하기 때문"이라고 했다. "우리의 고통이 대중 앞에 공개되고 우리의 상황이 대중의 눈앞에 노출되어도 아무도 우리 고통의 절반도 느끼지 못한다는 점을 감지하는 것보다 더 비참한 것은 없다"면서 "실로 우리가 부를 추구하고 가난을 면하려고 하는 것은 인간의 이러한 감정으로부터 연유한다"고 말함으로써, 부의 추구가 인정의 욕구와 연결되어 있음을 보여 주었다.

결국 개개인의 차원에서는 어리석은 인간의 이기심이라고 할 수 있지만, 이것들이 모여 개인과 사회에 유익한 결과를 초래한다고 보았다. 즉, 명성을 얻기 위하여 부와 권세를 쫓아다니는 인간의 허망한 노력이, 본인이 의도하지 않은 경제와 사회의 발전을 부지불식간에 초래하게 된다는 것이다. 이는 자연 조화에 대한 그의 믿음과 무관하지 않다.

"인류의 근면성을 촉발하고 계속해서 일을 하도록 한 것은 이러한 기만(헛된 부와 권세를 쫓도록 하는)이다. 인류로 하여금 처음에 땅을 경작하

고 집을 짓고 도시와 공동체를 세우고, 인류 생활을 윤택하고 고상하게 만드는 모든 과학과 예술을 발명하고 개선하도록 한 것이 이것이다."

『국부론』

근대 계몽주의 시대에 가장 중요한 논쟁의 하나는, 인간 사회에 정부가 필요한지 아닌지에 관한 것이다.

한편에서는, 인간은 원래 탐욕스럽고 이기적이기 때문에 정부가 법과 권력으로 질서를 확립하지 않으면 사회는 약육강식의 혼란 상태에 빠지므로 왕이 다스리는 정부가 필요하다고 한다. 이것이 홉스와 같은 왕권 옹호론자들이 정부 규제와 왕권을 옹호하는 유력한 논거였다.

그러나 자유주의자들은 정부 규제 철폐와 왕권의 제한을 주장했다. 이를 주장하기 위해서는, 정부 규제 없이 각자 자유롭게 활동하더라도 사회가 조화롭게 운행될 수 있도록 하는 자연적인 질서가 존재함을 보여 주어야 했다. 경제적 측면에서 그것이 바로 '시장'에 의해 자연적으로 이루어지는 조화로운 질서였다. 이것을 처음으로 선명하게 보여 준 것이 스미스의 『국부론(The Wealth of Nations)』(1776, 정식 제목은 『국부의 본성과 원인에 대한 고찰An Inquiry into the Nature & Causes of the Wealth of Nations』)이다.

『국부론』에서 스미스는 노동이 가치의 원천이라는 '노동가치설(labor theory of value)'을 주장했다. 돈이 가치가 있는 이유는, 돈으로 자신이

원하는 것을 일하지 않고도 얻을 수 있고, 돈으로 타인이 일하여 만든 것을 획득할 수 있기 때문이다. 분업 사회에서 개인의 부(재산)는 타인의 노동에 대한 지배력이다.

"사람이 부유하거나 가난하다는 것은 생활필수품과 편의용품을 소유하고 오락물을 즐길 수 있는 정도에 비례한다. 지나간 시대에는 그런 것들을 모두 자신이 집에서 만들었다. 그러나 분업이 철저히 실시된 뒤에는 생필품의 매우 적은 부분만이 자기 자신의 노동에 의해 공급될 수 있으며, 훨씬 많은 부분은 타인의 노동으로부터 가져와야 한다. 때문에 그는 자신이 지배할 수 있는(또는 그가 구매할 수 있는) 타인의 노동의 양에 따라 부유해지거나 가난해진다."

가치의 원천이 노동이므로, 상품의 가치는 그 상품의 생산에 투입된 노동에 의하여 결정될 것이다. 스미스의 노동가치설은 상품의 교환 가치가 그 상품의 생산에 투하된 노동량과 동일하다는 말로 정리된다. 즉, 상품에 투입된 노동이 상품 가치의 척도이다.

"따라서 노동은 모든 상품의 교환 가치의 진정한 척도이다. 모든 물건의 진정한 가격(real price)은 그것을 얻는 데 든 노동과 수고이다. 어떤 물건을 획득해 그 물건을 팔아 버리거나 다른 물건과 교환하려는 사람에게 그 물건이 가진 진정한 가치는 그 물건 덕분에 자기가 면제 받아 타인에게 부과한 노동이다."

그에게 있어서 "노동은 모든 상품의 진정한 가격이고, 화폐는 명목 가격일 뿐이다."

그러나 상품의 가치가 그것의 생산에 투하된 노동 시간에 비례한다고 보는 노동가치설을 현실에 적용하는 것은 사실상 불가능하다. 작업마다 노동 강도와 기술이 다르기 때문에, 모든 종류의 노동에 적용할 수 있는 동일한 측정 수단을 찾기 힘들기 때문이다. 특히 기계를 통하여 간접적으로 투입되는 노동의 양을 측정하는 것은 거의 불가능하다. 이런 점에서 스미스의 노동가치설은 엄밀한 가치 이론으로서는 불완전하다. 스미스도 상품 가치는 노동 간의 대체적인 동등성에 따라 시장에서 흥정에 의해 조절된다고 지적했다.

이론적인 한계에도 불구하고 그의 노동가치설은 부의 본질에 관해 중요한 관점을 제시했다. 사회의 부는 생산에 있고, 노동은 인간의 생산적인 활동이라는 것을 지적했기 때문이다. 이것은 종전의 중상주의와 중농주의보다 발전된 견해이다. 중상주의자들은 금이나 은이 곧 부라고 보는 중금주의의 입장을 취하여, 금이나 은을 획득하는 상업, 특히 무역업이 국부를 증대시키는 산업이라고 생각했었다. 중농주의자들은 땅(토지)이 부(가치)의 원천이라고 보아, 직접 땅에서 생산물을 얻는 농업을 국부의 근간으로 보았다.

시장의 신호등 기능

정보의 획득 면에서는 시장 상인이 정부보다 더 우월하다. 모든 의사결정과 마찬가지로 경제 활동의 의사결정에서 가장 중요한 것은 필요한

정보를 얼마큼 정확하게 많이 알고 있는가이다. 그런데 투자와 생산의 결정, 상품 거래, 직업 선택 등 모든 경제 관련 의사결정에서 필요한 정보는 정부보다 당사자가 훨씬 더 정확하게 더 많이 알고 있다.

시장은 또 사익과 공익을 조화시키는 조정 기능이 있다. 개인들의 사익 추구를 위한 경제 활동이 서로 충돌한다면 사회 전체적으로는 갈등만 존재하고 조화는 있을 수 없을 것이다. 따라서 각 개인의 사익 추구를 전체의 선으로 융화시키는 조절 기구가 반드시 필요한데, 시장이 그런 역할을 담당한다.

시장에서는 거래 쌍방 당사자에게 모두 이익을 주는 자발적인 교환이 이루어진다. 각자 자유롭게 직업을 선택하여 물건을 만든 다음 자신에게 가장 유리한 조건을 제시하는 사람과 시장에서 자발적으로 교환한다. 시장에서 각자의 사익 추구 행위는 거래 상대방에게도 이익이 되므로, 시장에서는 거래 당사자 모두 이익을 얻는 결과가 된다. 만일 어느 한쪽이라도 이익을 얻지 못하면 자발적 거래가 이루어질 수 없다. 시장경제는 사익이 공익으로 전환된다거나 시장 기구가 사익을 공익으로 전환시키는 것이 아니라, 시장에서 거래 당사자 쌍방 모두가 이익을 얻을 뿐이다.

시장은 공공의 이익도 증진시킨다. 물론 한 개인은 자신의 상업적 행위가 사회에 얼마나 기여하는지 알지 못한다. 그는 오직 자신의 안전을 도모하고, 자신의 행위가 최대의 가치를 갖도록 노력함으로써 오직 자신의 이득을 의도할 뿐이다. 그러나 그렇게 함으로써 그는 다른 많은 경우와 같이 '보이지 않는 손'에 이끌려 그가 전혀 의도하지 않은 목표를 증

진시키게 된다. 그런데, 그가 의도하지 않았다고 하여 반드시 의도했을 경우에 비해 사회에 적게 기여하는 것은 아니다. 자기 자신의 이익을 추구함으로써, 종종 그 자신이 진실로 사회의 이익을 증진시키려고 의도하는 경우보다 더욱 효과적으로 그것을 증진시킨다. 오히려 공공 복지를 위해 사업 한다고 떠드는 사람들이 반드시 좋은 일을 하는 것은 아닌 경우를 우리는 흔히 본다.

시장의 또 하나의 장점은 신호등 기능(signaling function)이다. 시장은 우선 각 개인의 사익 추구가 서로 충돌하지 않도록 조정하는 기능이 있다. 예를 들어 제빵사가 자신과 가족의 생계를 위하여 빵을 만들어 파는데, 그 결과 이웃들은 필요한 만큼의 빵을 먹을 수 있게 된다면 이것이 바로 시장 기구의 사익 조정 기능이다. 그러나 시장은 기업의 투자나 생산 그리고 소비자의 소비에 관한 정보를 전달해 주는 기능도 있다. 이것이 신호등 기능이다.

어떤 상품의 판매량이 계속 늘면 생산자는 생산과 투자를 늘릴 것이고, 판매가 부진하여 재고가 쌓이면 생산을 줄이고 투자를 포기할 것이다. 공급 부족으로 어떤 상품의 가격이 상승하면 이 정보를 보고 공급자는 공급을 늘리고 소비자는 소비를 줄이게 되므로 공급 부족이 해소될 것이다. 또한 공급이 부족하여 수익률이 높은 산업은 투자를 끌어들여서 생산을 증대시키고, 반대로 공급이 과잉인 산업은 수익률이 낮게 되므로 자연스럽게 투자 유입이 저지될 것이다. 이와 같이 판매량, 가격, 수익률의 변동은 생산자와 소비자에게 생산과 소비를 늘리거나 줄이라는 신호

를 보내는 신호등과 같다. 이러한 신호등 덕분에 자본주의 경제는 전반적으로 사회에서 필요한 상품들이 필요한 만큼 생산되어 소비될 수 있다. 즉, 자원의 효율적 배분이 완전히는 아니지만 비교적 성공적으로 달성된다.

시장은 집권자와 관리들의 부패와 이권 추구를 상대적으로 줄여 주는 역할도 한다. 즉, 현대 경제학에서 말하는 '정부의 실패(government failure)'를 줄여 준다. 정부 관리도 사익을 추구하는 개인이므로, 공익이 자기의 사익과 상반될 때에는 자신의 권한을 악용할 수 있다. 왕과 정부의 탐욕이 불량 화폐 발생의 원인이 될 수 있고, 무능하고 부패한 관리가 법의 이름으로 백성들을 수탈하며, 정부의 낭비가 국가 경제 쇠망의 원인이 되는 것 등이 모두 정부의 실패다. 그러나 정부의 규제를 줄이고 시장에 맡길 때 이런 실패는 최소화할 수 있다.

규제는 만악의 근원

스미스는 정부 규제가 아무런 효과가 없음을 보여 주기 위해 이자(利子) 금지를 예로 들었다.

공식적인 대금업을 금지하면, 돈이 필요한 사람들이 돈을 빌리기가 힘들어지고 이자율도 더 높아진다. 불법적인 고리대금업자로부터 더 높은 금리로 돈을 빌려야 하기 때문이다.

"에드워드 6세 시대(1547~1553)에 종교적인 열광이 모든 이자를 금지

시켰다. 그러나 이 금지는 같은 종류의 다른 모든 것들과 마찬가지로 아무런 효과도 없었으며, 고리대금의 악을 감소시키기보다 오히려 증가시켰다"(『국부론』).

곡물 매매에 대한 규제가 기근의 원인이라고도 했다. 모든 지역에서 흉작이 발생하는 것은 아니므로, 곡물의 수출입과 가격 변동을 허용한다면 지역 간 곡물 교역과 가격 변동에 따른 소비 조절이 이루어져 흉작이 발생한 지역에서도 식량 부족이 상당히 완화된다. 따라서 최악의 기근은 피할 수 있다. 기근이 발생하는 것은 곡물 거래에 대한 통제와 가격 규제가 곡물의 자유로운 유통을 방해하기 때문이라고 했다.

우리가 빵을 먹을 수 있는 건

V 보수주의와 자유주의

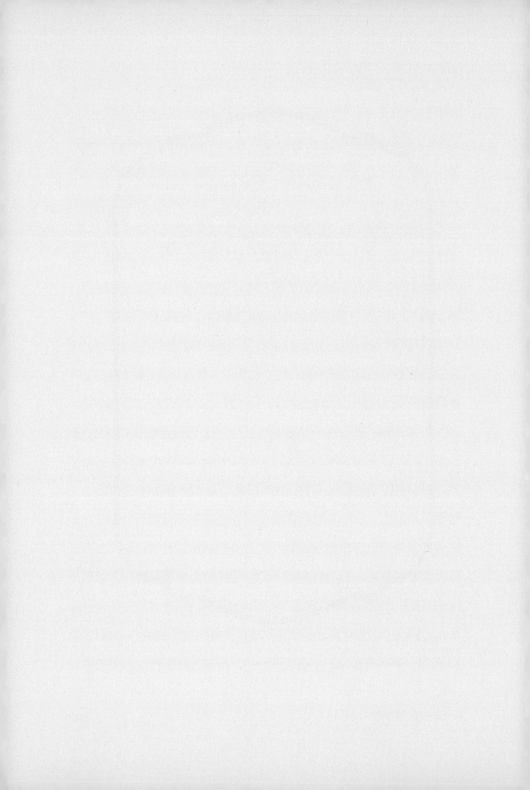

15
버크의 보수주의

바스티유 감옥이 함락된 날(1789년 7월 14일)을 기점으로 마른 들판에 불이 번지듯 퍼져나간 프랑스 대혁명의 열기는 프랑스뿐만 아니라 이웃 나라들에도 충격을 안겨 주었다. 바다 건너 영국도 술렁였다. 개혁론자들은 영국에도 혁명의 원리를 도입해야 한다고 주장했다. 프랑스 혁명 정신이 영국의 자유주의와 닮았다면서, 영국도 이런 제도를 도입해야 한다고 했다.

이에 놀란 에드먼드 버크(Edmund Burke, 1729~1797)는 혁명의 오류와 위험성을 지적하는 책을 썼다. 이것이 나중에 전 세계 보수주의의 고전이 된 『프랑스 혁명에 관한 성찰(Reflections on the Revolution in France)』(1790)이다.

버크는 바다 건너 프랑스의 소요 사태가 "매우 불합리한 수단에 의해,

매우 우스꽝스러운 방식으로, 그리고 가장 멸시받아 마땅한 도구들을 사용해 자행되고 있는 가장 경악스러운 일"이라고 개탄했다. 경박함과 잔인함 그리고 온갖 종류의 죄악과 어리석음이 뒤섞인 이 기괴한 희비극을 보고 있노라면 멸시와 분노가 번갈아 치밀어 오르고, 웃음과 눈물이, 냉소와 공포가 교차한다고 했다. 이를 영국의 자유주의와 비교하는 것 자체가 해협 양쪽의 나라, 그러니까 영국과 프랑스에서 몇몇 사람들이 벌이는 이중의 사기라고 했다. 영국과는 전혀 관계가 없는 가짜 물품들(민주주의)을 영국산이라며 불법으로 배 밑바닥에 실어 프랑스에 수출했고, 프랑스인들은 그 물품들을 파리 최신 유행에 따라 가공했으며, 일부 영국인들이 그것을 다시 영국으로 몰래 들여오려 획책한다고 했다. 재미있는 비유다. 아마 그 시절도 파리는 최신 유행의 도시였던가 보다.

책은 혁명이 터진 지 불과 1년 만에 나왔지만, 과연 그의 예상은 적중하여 프랑스는 그 후 5년간 극심한 공포 정치에 휘둘렸다. 기존의 체제와 제도를 수호해야 한다는 버크의 깊은 통찰력은 지금까지도 빛을 발한다. 이 책은 당시 영국 개혁론자들의 어설픈 개혁 의지를 막아 내는 데 큰 공을 세웠을 뿐만 아니라 두고두고 전 세계 보수주의의 고전이 되었다.

자연의 질서와 신의 섭리를 중시한 버크는 인간의 역사를 종교적 차원에서 이해했다. 인간의 이성이란 한계가 있으므로 윗세대의 인류가 이룩한 체제와 제도를 쉽게 무너뜨릴 수 없다는 '인식론적 회의주의'의 입장을 취했다.

　　　　　　　　　　　　　　　　우리가 빵을 먹을 수 있는 건

버크는 비운의 왕비 마리 앙투아네트를 직접 만나본 사람으로서 프랑스 혁명을 고찰했다. 그래서 그의 책은 더욱 신뢰가 가고 친밀하게 느껴진다. 발랄한 공주의 폭풍과도 같은 운명의 예감이 마치 이웃집 아저씨를 통해 듣는 옛 이야기처럼 가슴 저리게 슬프다. 바스티유 함락 3개월 뒤인 1789년 10월 5일 파리의 노동 계층 여성들이 베르사유로 행진하여 왕의 가족을 강제로 끌고 온 사건의 묘사도 생생하고 흥미진진하다. 당시 프랑스 사회가 과연 혁명을 해야만 할 상황이었는지, 그리고 혁명가들은 주로 어떤 직업에 종사한 사람들이었는지 같은 주제들이 모두 동시대 옆 나라에서 직접 보고 들은 이야기들이어서, 프랑스 혁명에 대한 가장 지적이고 생생한 관찰기라고 할 수 있겠다.

마리 앙투아네트 공주를 회상하며

마리 앙투아네트가 갖은 고초를 겪고 있다는 것을 전해 들으니 안타까운 마음을 금치 못하겠다. 왕의 가족이 베르사유에서 파리까지 강제로 끌려온 사태는 태생적으로 혁명가가 아닌 사람들이라면 누구에게나 충격적이었을 것이다. 평범한 하층민보다 고귀한 신분의 사람이 수난당하는 것은 가슴 아픈 일이다. 많은 왕과 황제를 배출한 가문의 후손[마리 앙투아네트는 오스트리아 합스부르크 왕가 마리아 테레지아 여제의 딸이다]이고, 미인이며, 온화한 성품을 지닌 인물이 그처럼 수난을 받는다는 것은 너무나 가슴 아픈 일이다.

왕비는 그날(베르사유에서 파리까지 강제로 끌려오던 날)을 의연하게 잘 견

뎌 냈다. 수난을 당하는 사람이 훌륭하게 고통을 겪는 모습을 보여 주는 것은 매우 중요한 일이다. 불행한 일을 당하는 사람이 어떤 태도를 보이는지에 사람들은 지대한 관심을 갖고 있다. 파리로 끌려온 이후의 날들도 그녀는 잘 견뎌 냈다. 남편이 투옥되고, 자신은 감금되고, 친구들은 망명하고, 모욕적인 아첨을 받기도 하면서 매일같이 쌓여 가는 불행의 무게들을 그녀는 자기 신분과 혈통에 합당한 우아한 자세로 잘 감당해 냈다. 아마도 높은 신앙심과 용기 덕분이었을 것이다. 빼어난 여군주[마리아 테레지아 여제]의 딸답게 그녀는 그 모든 고통을 고요한 인내심으로 견뎌 냈다. 과연 기원전 6세기 로마에서 능욕당한 후 자살한, 미모와 정절로 이름 높은 루크레티아(Lucretia)에 비견될 만하다. 최악의 사태에서도, 그리고 최후의 치욕에서도 그녀는 자신을 지킬 것이며, 결코 비천한 자의 손에는 쓰러지지 않을 것이라고 나는 믿는다. [그러나 애석하게도 2년 후 그녀는 기요틴에서 처형되었다.]

나는 1773년에 파리를 방문하여 당시 태자비였던 프랑스 왕비를 베르사유 궁에서 직접 배알했었다. 이 지구상에서 그녀보다 더 쾌활한 모습을 본 적이 없다. 이제 막 진입하기 시작한 왕비[1774년 루이 16세의 즉위와 함께 태자비에서 왕비가 되었다]는 샛별처럼 빛나는 생명, 광채, 기쁨으로 충만해 있었다. 오! 혁명이라니! 그 상승과 추락의 아찔한 간극을 어찌 아무 감회도 없이 바라볼 수 있겠는가!

존경과 사랑을 한몸에 받았던 그녀가 설마 치욕에 대한 강력한 해독제를 가슴속에 숨겨 두지 않으면 안 될 처지가 되리라고는 꿈에도 생각지 못했다. 용감한 사람들의 나라이고, 신의를 존중하는 사람들과 기사들의 나라인 프랑

우리가 빵을 먹을 수 있는 건

스에서 그러한 재앙이 그녀에게 닥치는 것을 내가 살아서 보게 될 줄이야! 그녀에 대한 모욕이 언뜻 비쳐지기만 해도 그것을 응징하기 위해 일만 개의 검이 칼집에서 뽑혀 나오리라 생각했는데, 그러나 이 무슨 참혹한 시대란 말인가! 기사도의 시대는 가고 궤변가, 수전노, 계산하는 자들의 시대가 도래하였다.

1789년 10월 5일, 여성들의 베르사유 행진

혼탁, 경악, 낭패, 살육의 하루였다. 1789년 10월 6일 아침, 프랑스 왕과 왕비는 다소 늦은 아침잠에 빠져 있었다. 문앞 위병의 다급한 목소리에 왕비가 먼저 잠을 깼다. 위병은 왕비에게 빨리 도망쳐 목숨을 보존하라고 절규했다.

바로 그 순간 시위대가 위병에게 달려들었고, 위병은 즉시 칼에 베여 쓰러졌다. 잔인한 악당과 암살자 무리가 피비린내를 풍기며 왕비의 방으로 몰려들어가 총검으로 침대를 쑤셔 댔다. 다행히 왕비는 간신히 거의 벗은 몸으로 살인자들이 알지 못하는 통로를 통해 이미 빠져나간 상태였다.

마침내 국왕과 왕비 그리고 어린 자녀들은 세상에서 가장 장려한 궁전(베르사유 궁)을 떠나지 않으면 안 되었다. 학살로 더럽혀진 그곳은 유혈이 낭자하고, 절단된 팔다리와 시체가 나뒹굴었다. 국왕 일가는 그들 왕국의 수도인 파리로 끌려갔다.

국왕의 호위대 소속 병사 2명은 아무런 도발이나 저항도 하지 않았건만 잔

인하게 군중 앞 단두대로 끌려나와 목이 잘렸다. 두 병사의 머리는 창에 꽂혀 행렬의 선두에 세워졌다. 군중에 사로잡힌 왕의 가족이 그 뒤를 따랐다. 무서운 고함, 날카로운 비명, 광란의 춤, 모욕적인 언동 속에서, 그리고 비열한 여인들이 온갖 입에 담을 수 없는 가증스러운 말들을 내뱉는 가운데, 그들은 천천히 행진을 따라갔다. 베르사유에서 파리에 이르는 19킬로미터의 긴 여정을 장장 6시간 동안 행진한 왕의 가족은 호위대의 감시 아래 파리의 옛 궁전들 가운데 한 곳에 투숙하게 되었다. 이 궁전은 이제 왕 가족의 바스티유 감옥으로 변했다. 고귀한 신분의 처절한 몰락처럼 참담한 정경은 없다.

런던의 진보 사상가 프라이스 박사는 루이 16세가 베르사유에서 파리까지 걸어가도록 강요당한 이 잔혹하고도 모욕적인 수모를 정당한 것이라고 했다. 그의 말에 분노를 금할 수 없다. 왕에게 행해진 이번 사례로 미루어 보면, 앞으로 프랑스 국민의 자유도 그리 순탄치 않을 것이라 생각된다. 악독하기 그지없는 자들의 위법 행위가 처벌받지 않는 것을 보면 혁명 세력들의 인간성을 의심할 수밖에 없다. 국민의 안위가 참으로 염려스럽다.

버크의 책이 나온 것은 혁명이 발발한 지 1년 후였다. 아직 루이 16세와 마리 앙투아네트는 처형되지 않았고, 수만 명이 단두대에서 목이 잘리는 광기의 공포도 시작되지 않을 때였다. 그래서 버크의 예측과 혜안이 더 빛을 발한다.

프랑스는 결코 혁명이 일어날 나라가 아니었다

광기의 극치였던 1789년의 프랑스 혁명사를 읽으며 우리는 당시의 프랑스가 어떤 나라였는지 몹시 궁금해진다. 과연 당시의 프랑스는 혁명이 일어나 모든 것을 타도해야 할 만큼 지배층이 부패하고 민생이 도탄에 빠져 있었던가?

버크의 자료 조사가 우리의 이해를 돕는다.

인구는 3천만 정도였다. 부유함은 영국에 훨씬 못 미치고, 부의 분배도 영국처럼 평등하지 않으며, 유통도 원활하지 않았다. 그러나 1785년 출간된 네케르의 『프랑스의 재정에 관하여』라는 책에 의하면 1726년부터 1784년까지 프랑스 조폐국은 약 1억 파운드에 달하는 금은(金銀) 정화(正貨)를 주조했다. 거대한 재화의 홍수다. 이 사실 하나만으로도 프랑스 정부가 산업을 방해하거나, 개인의 재산을 위협하거나, 국민의 생활을 마구 파괴하는 정부라고는 볼 수 없다.

도시는 인구가 많고 부유했으며, 도로와 교량들은 편리성과 외관이 뛰어났다. 인공 운하와 수운 통로가 광대한 대륙 전체를 관통하고 있어 운송이 편리하고, 거창한 항구와 항만 설비는 전쟁에도 무역에도 아주 유용했다. 매우 대담하고 훌륭한 기술로 많은 비용을 들여 지은 요새들은 어느 방향에서건 외적의 침공을 불가능하게 할 정도로 강고한 장벽을 이루고 있었다. 그 광대한 영토에서 경작되지 않은 채 남아 있는 부분은 얼마 되지 않았다. 그 정도로 농업도 활발했다.

우수한 제품들과 직물들은 오직 영국에만 뒤처질 뿐, 몇몇 경우는 최고 수준이었다. 자선 단체들이 많이 설립되어 있었으며, 생활을 아름답고 세련되게 하는 여러 예술이 꽃피고 있었다. 전쟁에서 프랑스의 이름을 높이도록 육성된 사람들, 훌륭한 정책을 펼친 유능한 정치가들, 심오한 법률가와 신학자, 철학자, 비평가, 역사가, 화가, 시인, 성직 또는 세속의 웅변가 들은 셀 수 없이 많았다. 이처럼 웅대한 건물을 단번에 부숴버리는 것을 허용할 정도의 어떤 악이 있었단 말인가?

프랑스 왕정에서 터키 식의 전제 정치는 찾아볼 수 없다. 개혁을 거부하지도 않았고, 특별하게 민중을 억압하는 부패하고 태만한 관료들이 지배했다고도 할 수 없다. 얼마간의 불안정과 동요가 있었지만 그것은 모든 궁정에 흔히 있기 마련인 사소한 불협화음이었다. 오랜 기간 노력을 기울인 결과 과거에 만연했던 몇몇 악행과 악습도 전부 근절되었고, 대부분의 경우 시정되었다. 한마디로 나라의 번영과 개선을 위한 진지한 노력이 행해지고 있었다.

귀족들의 과오도 별로 없다. 원래 전통 사회에서 귀족은 공공 질서를 유지하는 우아한 장식이고, 세련된 사회를 떠받치는 일종의 코린트식 기둥머리다. 프랑스 귀족들이 특별히 인민을 억압했다는 것을 나는 인정할 수 없다. 물론 프랑스 귀족들이 상당한 정도의 결함과 과오를 지니고 있는 것은 사실이다. 습관화된 방종이 일생에서 허락되는 시기를 넘어서까지 지속되는 일은 영국보다 프랑스 귀족에서 더 일반적이었다. 비록 외적 예절로 치장됨으로써 그 폐해가 덜해지기는 했지만, 그것이 오히려 근원적 교정을 방해했다. 그러

우리가 빵을 먹을 수 있는 건

나 그런 정도는 별 문제가 아니었다.

　왕에 대해서 말하자면, 백성의 인신(人身)에 대한 군주의 권력은 무한했다. 이것은 의심할 바 없이 법과 자유에 위배되는 것이다. 그러나 그것조차도 나날이 완화되어 실질적인 집행은 점차 사라지고 있었다. 왕실 정부는 개혁을 거부하기는커녕 오히려 귀족들의 비난을 받을 정도로 유연하게 개혁을 추진했다. 혁신에 너무 많은 호의를 베풀어, 그것이 그 정신을 육성한 사람들에게 부메랑으로 돌아와 끝내 그들을 멸망시켰다고 볼 수밖에 없다.

혁명 후의 프랑스

　그 많던 주화가 혁명이 진행되는 동안 모습을 감추었다. 과거에 정화 8천만 파운드가 있던 나라라고는 그 누구도 생각할 수 없다. 필수 식품의 양은 5분의 1이 감소했고 파리 인구도 크게 감소하였다. 실업자는 10만 명이 늘어났으며, 매일같이 다반사로 목도되는 구걸 장면은 충격적이고 혐오스럽다.

　혁명 당시 재정 담당자였던 베르니에(Vernier)는 혁명 이후 재정 수입이 증가하지 않았고, 오히려 혁명 전과 비교하여 연간 2억 리브르, 즉 800만 파운드가 감소했다고 보고서에 썼다. 이는 전체의 3분의 1을 훨씬 넘는 액수다. 그 어떤 일반적인 오류나 대중적 무능력, 또는 통상적인 공무상 태만이나 공적 범죄, 부패, 횡령 등 현대[18세기 말] 세계에서 우리가 목격하는 그 어떤 직접적 원인조차 이처럼 짧은 기간에 한 나라의 재정을 아니, 거대 왕국을 이처럼 철저하게 파괴한 적은 없다.

좌파 정부 집권 3년 만에 한국의 경제는 성장률이 둔화하고, 수출은 감소하고, 실업자는 늘고, 거리의 가게들은 문을 닫았다. 어떻게 그리도 단시간에 이것이 가능할까? 버크는 키케로(Cicero, 기원전 106~기원전 43)의 『노년에 대하여』에 나오는 문답을 인용한다.

"당신들은 당신네 위대한 나라를 어떻게 그렇게 빨리 멸망시키게 되었는가?"

키케로는 답한다. "새로운 웅변가들이 대두하여 젊은이들을 세뇌시켰고, 세뇌된 그 우둔한 젊은이들이 나라를 망쳤다."

자칭 지도자들은 클럽과 커피 하우스에서 자신들의 지혜와 능력에 한껏 도취되어 넝마 입은 계층에 아첨하고, 철학자 국민이라 추켜세우며, 자기 나라에 대한 극도의 경멸감을 큰소리로 외쳐 대기 바쁘다. 그러나 사실 하층민들은 넝마를 입은 것도 아니다. 부유한 상층 혁명가들이 굳이 그들에게 넝마를 걸쳐 주었을 뿐이다.

혁명 세력은 때로는 온갖 기교를 부린 쇼와 난동과 소동으로, 또 때로는 온갖 음모와 침략 경보로 빈곤 계층의 아우성을 가라앉히는가 하면, 예리한 관찰자들의 눈을 국가적 파멸과 비참에서 돌리려 한다. 용감한 국민이라면 부패하고 부유한 예속보다는 비록 빈곤을 동반할지라도 자유를 더 선호할 것이다. 안락과 풍요를 기대하며 구입한 것이 진정한 자유인지, 또는 그 자유가 다른 대가를 치른 것은 아닌지 확인해야만 할 것이다.

기존의 제도를 전부 무너뜨리고자 원하는 자는 정신적 고양이 무엇인지를

모르는 자들이다. 화려함과 영예 속에서 오래 번영해 온 국가가 부당하게 몰락하는 것을 기뻐하며 바라보는 자들은 비뚤어지고 악의적이고 질투심 많은 성격의 소유자이며, 본질에 대한 취향도, 미덕의 표상이나 표현에 대한 취향도 지니지 못한 인간들이다.

이들이 주도하는 혁명의 과정은 범죄 그 자체다. 이 범죄의 대가로 국민은 빈곤을 샀고, 기품이라고는 전혀 찾아볼 수 없는 재앙만 얻었다. 법률은 전복되고, 법정은 와해되고, 산업은 활기를 잃었으며, 상업은 소멸했다. 시민들은 세금이 면제되었으나 대신 가난해졌다. 한마디로 정치적, 군사적 무정부 상태가 되었다.

혁명의 원인

도저히 혁명이 일어날 나라가 아니었는데 왜 혁명이 일어났을까? 그 원인은 상승 계급의 이념에 있었다. 이념은 이처럼 무서운 것이다. 좀 더 구체적인 문제로 내려가 버크는 귀족 계급이 상승 부르주아지를 충분하게 대우해 주지 않았기 때문에 혁명이 일어났다고 생각한다.

혁명을 허락한 결정적 계기는 프랑스의 상층 계급이 루소를 비롯한 계몽주의 철학에 너무 많은 호의를 보였다는 점이다. 그것이 귀족들 자신들의 파멸을 도왔다. 평민 중 재산 수준에서 귀족과 비슷하거나 능가하는 자들에게 마땅히 부여해야 하는 지위와 평가를 충분히 주지 않은 것도 귀족들의 치명적

인 과오였다. 그 두 종류의 귀족, 즉 진짜 귀족과 새로운 귀족[부르주아 계급]
은 엄격하게 분리되어 있어서, 사회적 차별이 심했다. 그러한 분리가 구 귀족
을 파멸시킨 주요 원인의 하나라고 나는 생각한다. 특히 군사적 지위는 명문
가 출신에게만 너무 배타적으로 독점되어 있었다.

1) 문필가들

버크의 『프랑스 혁명에 관한 성찰』에서 디드로 등 18세기 계몽주의 사
상가들을 묘사하는 부분은 사르트르의 『문학이란 무엇인가?』의 18세기
묘사 부분과 너무나 흡사하다. 아마도 사르트르의 문학론은 버크의 저서
를 읽고 나서 쓴 것이 아닐까 하는 생각이 들 정도였다.

새로운 부류의 사람들이 성장하여 화폐 소유 계급[나중에 마르크스는 이들
을 부르주아 계급이라고 불렀다]과 함께 밀접하고 괄목할 만한 연합을 형성했
다. 그들은 정치적 문필가들(men of letters)이다. 이들 문필가들은 과시하는
것을 좋아하고, 혁신이라면 반대하는 일이 거의 없다. 루이 14세의 활력과 위
대성이 쇠퇴한 이래로 문필가들은 루이 14세 자신, 섭정 또는 이후 왕위 계승
자들에게서 그다지 후원을 얻지 못했다. 또 그들은 과시적이고 책략적인 통
치가 이루어진 그 위대한 시대만큼 그렇게 체계적으로 궁정의 후견을 받지
못했으며, 적정한 보수를 받지도 못했다. 그들은 옛 궁정에서 잃은 보호막을,
자체적으로 일종의 연합을 이룸으로써 벌충하려고 했다. 두 개의 아카데미를
설립했고, 백과전서 사업[디드로가 주도한 사업이었다]을 대대적으로 펼쳤다.

실제로 그들 중 다수가 문예와 학문 분야에서 높은 지위에 올랐다. 세간은 그들을 공평하게 대했다. 그들의 특출한 재능을 아껴서 그들의 특이한 원리가 지니는 나쁜 경향까지도 용서했는데, 이야말로 진정한 관대함이었다. 그런데 그들은 감성과 학식 그리고 취향에서의 명성을 자신과 추종자들 사이에서만 공유했지, 널리 민중으로 확산시키려 하지 않았다. 이러한 편협하고 배타적인 정신이 문예와 취향 못지않게 도덕과 진정한 철학에도 해롭다고 나는 생각한다. 무신론 영역에서의 교부(敎父)들이라고 할 수 있는 그들은 특유의 완고함을 지니고 있다. 그리하여 마치 성직자와 같은 자신만만함으로 반대 논리를 펴는 일에 익숙해 있다. 논지와 재능에서의 결함을 메우기 위해 흔히 음모론적 자료들이 동원되기도 했다.

이 문필 독점 체제에 덧붙여 그들은 자신들의 당파에 합류하지 않는 모든 사람에 대해 모든 방식으로 모든 수단을 동원하여 중상하고 실추시키는 데 지치지 않는 노력을 쏟았다. 그들은 혀와 펜을 동원하여 재산·자유·생명을 가차 없이 공격했고, 사회의 그 어떤 것에 대해서도 관용을 베풀지 않았다. 그들의 행동 경향을 관찰해 온 사람들에게는 다음과 같은 사실이 오래전부터 명백했다. 즉, 그들에게 부족한 것은 이제 오로지 지배 권력뿐이었다.

재산·자유·생명은 글자 그대로 보수주의 이념의 3대 요소가 아닌가! 결국 문필가들은 보수 이념을 무너뜨리고 대혁명으로 권력을 잡았다는 이야기다.

반면, 문필가들에 대한 외부인의 박해는 산발적이고 미약했으며, 진정한 분개에서 나온 것이라기보다는 형식적이고 의례적인 것이었다. 따라서 그들의 세력을 약화시키지도 못했고 그들의 노력을 완화시키지도 못했다. 기성 체제에 저항하건, 주류에 동조하건 간에 그들의 정신을 전적으로 장악하고 있는 것은 광포하고 악의적인 열정이다. 이제까지 세상이 한 번도 경험해 보지 않은 종류의 것이다. 유쾌하고 교훈적이었을 수도 있는 그들의 담론 전체가 이 열정으로 인해 완벽하게 혐오스러운 것이 되어 버렸다. 파당적이며, 음모와 변절자의 성향으로 가득 찬 정신이 그들의 모든 사고, 발언, 행위에 스며들어 있다.

버크는 "논쟁을 일삼는 열정을 실행에 옮기면서 외국 왕들과 서신 왕래를 하는" 부르주아들의 이기적인 모순을 꼬집는다. 볼테르는 프로이센의 프리드리히 2세(Frederick the Great, 1712~86)의 후원을 받았고, 디드로는 러시아 예카테리나 2세 여제의 후원을 받았다. 왕들에게 아첨하여 얻은 권위의 힘으로 자신들이 목표로 하는 변혁을 이루려는 희망에서였다. 그 변혁이 전체주의 체제라는 날벼락으로 실현되든, 또는 민중 소요라는 지진으로 실현되든 그들은 알 바 아니었다.

이 도당과 프로이센 왕 사이에 오간 서신이 그들의 행동거지가 내포하는 정신을 밝히는 데 적지 않은 빛을 던져 줄 것이다. 외국 왕들의 호의를 낚아챈 바로 그 방법을 통해 그들은 교묘하게 프랑스 화폐 소유 계급[부르주아 계

우리가 빵을 먹을 수 있는 건

급]의 호감을 샀다. 결국 매우 광범위하고 확실한 전파 수단을 가진 직책의 사람들을 이용하여, 그들은 여론에 이르는 모든 통로를 용의주도하게 점령한 것이다.

버크는 문필가와 부르주아 계급을 별개로 보고 있는데, 이는 사르트르 등 후세 학자들의 연구 결과와는 다르다. 문필가들 자신이 부르주아 계급 출신이었고, 그들은 자기 계급의 이해에 봉사했던 것이다.

저술가들은 특히 집단으로 행동하고 한 방향으로 움직일 때 민중의 마음에 큰 영향력을 행사한다. 이들은 화폐 소유 계급에게 충성을 바침으로써, 그러한 종류의 부(富)에 민중이 지녔던 증오와 시기심을 제거하는 데 적지 않은 영향을 미쳤다. 새로운 것을 선전하는 자들이 늘 그렇듯이 그들은 가난한 사람들과 하층 계급을 위하는 척 가장했다. 그러는 한편, 풍자 글에서는 궁정과 귀족과 성직자의 오류들을 극도로 과장하여 상류층을 우스꽝스러운 모습으로 만들었다. 그들은 일종의 민중 선동가였다. 화폐 소유 계급의 가증스러운 부와 민중의 불안하고 절망적인 빈곤을 자신들의 목적에 유리하도록 연결하는 고리 역할을 했다. 그러나 부와 권력에 대한 그들의 시기심은 또 하나의 부를 만들어 내는 데 기여했을 뿐이다.

한국의 좌파 작가와 재벌들과의 관계가 연상되지 않는가?

2) 법률가들

혁명으로 체제를 완전히 전복시킬 만큼 한심한 나라가 아니었는데 혁명이 일어났다면, 혁명으로 이득을 볼 세력이 존재했기 때문이었을 것이다. 버크는 프랑스 혁명 세력의 구성원 대부분이 법률가였음을 지적한다.

면면을 살펴보면 대학의 고명한 교수들이나 법정의 자랑거리인 일류 변호사들은 별로 없고, 법률가 중에서도 하급의 무식하고 사무적이며 단지 보조 역할을 하는 사람들이 대부분이다. 예외적으로 다소 출중한 사람도 있지만 대체로 미미한 지방 변호사들, 지방 법원의 사무원들, 시골 법무사들, 공증인들, 지역 소송 사건에 관여하는 대리인들, 마을 분쟁을 부추기고 자행하는 자들이다. 명단을 읽는 순간 나는 다음에 올 모든 것을 분명하게 예상할 수 있었다.

자신들을 존중하도록 배우지 않은 사람들의 손에 최고 권위가 부여되면 그에 상응하는 결과를 낳기 마련이다. 그들은 잃어버릴 평판 따위는 애초부터 갖고 있지 않았다. 지금 현재 자신들의 손에 쥐여진 권력에 스스로 깜짝 놀라고 있는 이들이 앞으로 절제 있고 분별 있는 행동을 하리라고는 기대할 수 없다. 마치 마술처럼 미천한 지위에서 빠져나온 이들은 자신들의 준비되지 않은 위대함에 스스로 도취되어 있을 뿐이다.

습관적으로 남의 일에 간섭하고, 잘 나서서 분쟁하기를 좋아하며, 무모하고 교활하여 결코 평온치 않은 정신의 소유자인 이들은 혁명이라는 장엄한

순간만 지나면 곧 자신들의 옛 천박한 성격으로 되돌아가리라는 것을 우리는 어렵지 않게 짐작할 수 있다. 그리하여 자신들이 전혀 이해하지 못하는 국가를 희생해 가면서, 자신들에게 너무나 익숙한 사사로운 이익을 추구할 것이라는 점은 불문가지의 사실이다. 그것은 우연하게 또는 부수적으로 발생하는 것이 아니라 필연적이고 불가피한 일이며, 사태의 본성에 심어져 있는 일이다.

법률가라는 직업 자체에 버크는 심한 불신감을 표출한다. 법률가들은 어떤 단체의 구성원이 되면 유능하고 유용하지만, 그들의 힘이 실질적으로 나라 전체를 뒤덮을 만큼 압도적이라면 그것은 커다란 해를 끼친다는 것이다. 그들이 특정 기능에 탁월하다고 해서 다른 직책에도 유능하다고 말할 수는 없기 때문이다. 사람이 전문적이고 기능적인 습관에 너무 한정되고 그 협소한 범위에 계속 몰두하다 보면, 국가라는 복합적인 업무와 직책에 대해서는 부적격자가 된다. 국가 경영은 다양하고 복잡한 외적·내적 이익들에 관한 종합적이며 연관된 견해가 필요한 직책이다.

3) 의사, 성직자, 귀족

혁명 세력에는 법률가 집단 외에 의사 집단도 상당수 있었다. 이 집단은 프랑스에서 법률가와 마찬가지로 정당한 존경을 받지 못하였으며, 따라서 평소 자긍심을 지닌 위인들이 아니었다고 버크는 지적한다. "환자가 누워 있는 침대 옆 공간은 결코 정치가와 입법자를 길러 내는 학교가

아니다"라는 것이다.

성직자들도 있었다. 성직자들이라고 해서 다른 신분의 사람들보다 더 양심적인 사람이라고 볼 수도 없다고 버크는 말한다.

> 한 국가를 새로 형성하는 거창하고 힘든 일을 수행하는 자리에 미미한 시골 보좌신부들을 높은 비율로 채워 넣었다는 것은 매우 놀라운 일이다. 성직자들이란 국가가 무엇인지에 대해서, 하다못해 책을 통해서조차 살펴본 적이 없는 자들이다. 후미진 마을의 경계선이 고작 그들이 알고 있는 세계 전부이고, 그 너머 세계에 관해서는 아무것도 모른다. 절망적으로 가난한 탓에 세속 재산이든 교회 재산이든 모든 재산을 시기심 가득한 눈으로만 보는 자들이다. 만일 아주 하찮은 배당금이라도 얻을 전망이 조금이라도 있다면 아마 어떤 약탈이나 공격에도 기꺼이 참여할 위인들이다.

그리고 놀랍게도, 혁명 세력 중에는 귀족 계급도 몇몇 있었다. 자신들의 신분을 약탈하고 능멸하는 일에 귀족 스스로 가담한 것이다!

높은 가문 출신이면서도 성질이 거칠고 불만에 찬 이들은 개인적 자존심과 오만함으로 자신의 신분을 멸시했다. "지체 높은 자가 자기 계급에 합당한 고귀한 목표와 위엄과 관념을 희생하고 하층 보조자와 함께 저급한 목적을 위해 일을 꾸밀 때, 사회 전체는 저급하고 미천하게 된다"고 버크는 말한다.

4) 시민 집단

예외적으로 귀족이 몇 명 들어가 있기는 하지만, 요컨대 프랑스 혁명 세력은 시민 집단, "나라를 자기 마음대로 요리할 완전한 권위를 얻어서 야만스러운 방식으로 나라를 분열시키기로 결정한 사상 최초의 시민 집단"이었다.

이 주제넘은 시민들이 기하학적 배분과 산술적 처리 방식을 통해 프랑스를 마치 정복된 나라처럼 통치하고 있다. 마치 정복자처럼 행동하면서 정복자의 가장 가혹한 정책을 모방하고 있다. 흔히 야만적 승리자들은 정복당한 민족을 경멸하고 그들의 감정을 모욕하면서 종교, 국가 조직, 법률, 그리고 풍습에 담긴 옛 국가의 모든 흔적을 파괴한다. 프랑스의 혁명 세력들도 그렇게 하고 있다. 그들은 지역적 경계를 허물어 모든 사람을 가난하게 만들고, 자산가들의 재산을 경매에 붙이고, 왕족, 귀족 그리고 고위 성직자들을 모두 없애버리려 한다.

혁명 당시 제3신분회의 구성은 대체로 변호사, 의사, 주식 중개인들이었다. 당시에 제3신분으로 불린 이들이 바로 우리가 '시민 계급'이라고 번역하는 부르주아 계급이다.

버크의 책은 혁명 1년 후에 쓰인 것이라 아직 혁명을 규정하는 명칭이 확정되지 않았다. 나중에 역사가들은 이 혁명을 부르주아 혁명(우리말로는 시민 혁명)이라고 불렀다.

프랑스 혁명 비판

1) 평등의 신화

버크는 "혁명가들이 주장하는 평등은 터무니없는 허구"임을 간파했다.

프랑스인들은 원래 자신의 덕성에 의해서만 행복한 삶을 누릴 수 있다고 생각하도록 배운, 근면하고 순종적인 국민이었다. 육체노동을 하며 화려하지 않은 생활을 영위해 가던 민중은 혁명 직전까지 국가에 의해 잘 보호되었고, 자족하고 만족하며 살았다. 이것이야말로 인류의 진정한 도덕적 평등이다. 이들의 생활이 상류 사회와 차등을 보이는 것은 어느 시대 어느 사회에나 있는, 결코 근절할 수 없는 불평등이다. 그런데 그것을 타도해야 한다고 주장하는 것은 민중에게 잘못된 생각과 헛된 기대를 불러일으킬 염려가 있다. 그리고 불평등을 더욱 악화시키고 쓰라리게 만드는 데 기여할 뿐이다.

맞는 말이다. 버크 이후 200여 년간 소련의 공산주의 혁명을 비롯한 수많은 사회주의 혁명 국가들의 역사가 그것을 증언한다. 모든 사회주의 국가들은 절대적 평등을 강조했지만, 실제로는 온갖 사치를 누리는 고급 간부들과 허드렛일을 하는 하층 국민들로 엄격하게 구분된 사회라는 것을 우리는 잘 알고 있다. 신분이 고착되어 계층 이동이 불가능한 사회냐 아니냐가 더 중요한 문제지, 계급 없는 평등 사회라는 것은 말 그대로 사

기다.

2) 평등과 능력의 문제

프랑스의 한 대법관은 3부회 개회 석상에서 웅변조의 미사여구를 동원하여 모든 직업이 명예롭다고 선언했다. 정직하게 수행되는 직업은 무엇이든 부끄럽지 않다는 말이라면 진리에서 과히 벗어난 말은 아니다. 물론 미용사나 양초공 또는 다른 더 비천한 직업을 가진 사람들이라 하더라도 국가로부터 부당하게 억압을 당해서는 안 된다. 그러나 그들이 개별적으로나 또는 집단적으로 직접 국가를 통치하겠다고 하면 그건 좀 다른 얘기다.

단언컨대 인위적으로 수평을 맞추려는 자들은 절대로 평등을 이룰 수 없다. 모든 사회는 다양한 종류의 시민들로 이루어지는 법이어서, 그중 어떤 부류가 독점적으로 최상위에 있기 마련이다. 그런데 이것을 강제로 평등하게 만들려는 자들은 사물의 자연적 질서를 변화시키고 전복시킬 뿐이다. 하나의 구조물을 공고히 하기 위해서는 그것을 땅 위에 세워야 하는데, 그들은 사회라는 건축물을 허공중에 세움으로써 완전히 허약하고 불안한 나라를 만들었다. 그 공화국을 구성하고 있는 재봉사 단체와 목수 단체들이 과연 찬탈을 통해 얻은 지위를 감당할 수 있을까?

가톨릭 성서의 외경(外經)인 「집회서」 38장에 다음과 같은 구절이 있다.

학자가 지혜를 쌓으려면 여가를 가져야 한다. 사람은 하는 일이 적어야 현명해진다. 쟁기를 잡고 막대기를 휘두르며 소를 모는 데 여념이 없고, 송아지 이야기밖에 할 줄 모르는 농부가 어떻게 현명해질 수 있으랴? (…) 모든 직공과 기술자는 물론, 주야로 일만 하는 자들은 모두 마찬가지다. (…) 그들은 시의회에 불리지도 않으며 공중 집회에서 윗자리를 차지하지도 않는다. 그들은 재판관 자리에 앉지도 않으며 법률을 잘 알지도 못한다. 그들의 교양이나 판단력은 출중하지 못하고 격언을 만드는 사람들 축에 끼이지도 못하지만 (…) (24~34절)

성경이 하층민들을 멸시하는 것이 아니다. 성경의 본뜻은 다만, 세상에는 각자가 각기 자기 할 일이 따로 있다는 것이다. 그래서 위 인용에 바로 이어지는 구절이 "그들 때문에 이 세상은 날로 새롭게 되고 지탱이 된다"(34절)이다.

하찮은 직업의 사람들은 이 세상을 지탱하는 중요한 사람들이기는 하지만, 그들이 국가를 통치할 수는 없다. 모든 사람들에게는 각기 주어진 직분이 따로 있다. 물론 나는 권력, 권위, 지위를 혈통과 가문과 직위에 한정시키지는 않는다. 그런 분야에 자질이 있음을 증명한 사람들에게는 그들의 계급적 신분이 무엇이든 국가의 일을 맡겨야 한다.

다만 미미한 처지에서 손쉽게 권력으로 나아가서는 안 되고, 그것이 당연한 일이 되어서도 안 된다. 뛰어난 능력이 있다면, 그것이 어떤 종류이든 견

우리가 빵을 먹을 수 있는 건

습 기간을 거쳐야만 한다.

3) 절대적 민주주의는 전체주의와 동일

프랑스의 혁명 권력은 자신들을 순수 민주정(民主政)으로 가장하고 있으나, 그것은 곧 해롭고 저열한 과두제로 이르게 될 것이다. 너무 철저하게 민주적인 절대적 민주정은 절대적 왕정과 마찬가지로 합법적 정부 형태가 아니다. 역사 속에서 민주주의 정치 체제를 경험하고 이해한 많은 학자들은 절대적 민주정을 공화정의 건전한 정체라기보다는 부패와 타락이라고 규정한다.

아리스토텔레스는 민주정이 전제정과 많은 점에서 놀라울 정도로 유사하다고 했다. "양자의 도덕적 성격은 같다. 둘 다 상층 시민들에게 전제적인 지배를 행사한다."

버크가 인용하는 아리스토텔레스의 말은 『정치학』에 나오는 유명한 구절이다. 여기서 '상층 시민들'이라는 말이 의미심장하다. 전제정 혹은 현대의 파시즘은 상층 시민을 소외시키고 권력과 민중이 결탁하는 형태이기 때문이다. 권력과 민중이 결탁했을 때 '민중의 명령'이란 폭군의 칙령과 다를 바 없고, 민중 선동가는 폭군의 총신(寵臣)과 마찬가지라고 버크는 말한다. 총신은 전제정에서 폭군의 권력을 행사하고, 민중 선동가는 민주정에서 민중 정치의 권력을 행사하여, 둘 다 최고 권력을 지닌다는 것이다.

우리 사회의 '친일파 프레임'이나 다수당의 횡포 같은, '소수에 대한 다수의 폭력'도 버크는 이미 200년도 더 전에 꿰뚫어보았다.

민주정에서는 격렬한 의견 대립이 있을 때마다 시민의 다수파가 소수파에 대해 잔인한 압제를 행사한다. 이때 소수파에 대한 탄압은 1인 지배에서 행해지는 그 어떤 탄압보다 훨씬 더 많은 수의 사람들에게 미치며, 더 격렬하게 행해진다. 민중이 자행하는 박해에서 고통을 당하는 개개인들은 다른 어떤 박해에서보다 훨씬 더 비참한 처지에 놓이게 된다. 잔인한 왕으로부터 박해받는 이들은 일반 사람들의 동정심을 얻어 그나마 상처의 통증이 완화된다. 사람들이 그들의 고매한 지조를 북돋아 주고 그들에게 갈채를 보내기 때문이다. 그러나 민중이라는 다수자로부터 공격당하는 사람은 일체의 위안을 박탈당한다. 자기 편 사람들 전체가 꾸민 음모에 희생되어 완전히 인류에게서 버림받은 듯 보인다.

이처럼, 완전한 민주정은 세상에서 가장 파렴치한 것이다. 가장 파렴치하므로 동시에 가장 두려움이 없다. 민주정 속의 민중은 아무것도 두려워하지 않는다. 그 누구도 자신이 개인적으로 처벌 대상이 될 것을 염려하지 않는다. 민중 전체는 어떤 인간의 손에 의해서도 결코 처벌 대상이 될 수 없는 절대적인 것이므로, 사람들은 민중이라는 전체의 뒤에 숨어 온갖 불합리한 일들을 자행한다.

그러나 민중이 그런 자의적 권력을 행사할 권리나 자격이 있는가? 전

우리가 빵을 먹을 수 있는 건

혀 없다. 그런데도 그들은 무제한의 자유를 과시하면서 부자연스럽고 도착적인 지배를 행사한다. 국가 직무 수행자들을 자신들에게 굴욕적으로 굴복시킬 권리나 자격이 없음에도 불구하고 민중의 손에 그런 힘이 주어졌다. 결국 공직자들의 도덕적 원리, 자긍심, 판단력, 인격의 일관성은 말살되었다. 그렇다고 민중이 지배자가 되는 것도 아니다. 정치 모리배들의 야망에 봉사하는 가장 경멸스러운 먹이로 전락할 뿐이다.

국민은 자신의 거주지를 일시적으로 소유하고 있는 종신 세입자일 뿐이다. 조상으로부터 물려받은 나라를 무사히 후손에게 물려줄 의무가 있다. 그런 주제에 마치 자신들이 완전한 주인인 것처럼 행동하거나, 사회의 근원적 구조 전체를 멋대로 파괴하거나, 또는 타인의 유산을 낭비하는 것이 자신들의 권리인 것처럼 생각한다. 결국 그들은 후손에게 폐허만 남기고, 국가의 연쇄와 연속성은 파괴되고 말 것이다. 어떠한 세대도 다른 세대와 연결될 수 없을 것이며, 그렇게 되면 순진한 국민들만이 여름철 파리 떼와 같은 신세가 될 것이다.

4) 자연권 비판

제13장(부르주아 계급)에서 우리는 자연권 사상이 부르주아 계급의 이념이라는 것을 확인하였다. 자연권은 프랑스 혁명의 기본 이념이기도 했다. 프랑스 혁명을 비판하는 버크가 자연권 사상을 비판하는 것은 당연하다.

생각해 보니 국가는 자연권에 기반하여 형성된 것이 아니었다. 자연

권은 국가와 완전히 독립하여 존재할 수 있고, 또 실제 그렇게 존재한다. 모든 인간이 완전히 자유롭고 평등하다는 자연권은, 완벽하다는 점에서 국가보다 훨씬 더 높은 등급이다. 그러나 그 완벽성이 실제적으로는 결점이다. 모든 것에 대해 권리를 가진다는 것은 아무 권리도 없다는 의미이며, 모든 사람이 권리를 갖고 있다는 것은 아무도 권리가 없다는 의미이기 때문이다. 다시 말해 완벽성이란 추상성이다. 그러므로 만인 평등의 자연권은 글자 그대로 추상적 완벽성이다.

봉건 시대의 관직과 작위들을 유지하기 위해 토지가 귀족들에게 수여되었다는 것은 17~18세기 계몽주의 사상을 통해 우리 모두가 익히 잘 알고 있는 사실이다. 프랑스 혁명 세력들만이 알고 있었던 것은 아니다. 그런데 문제는 혁명이 제거했다고 주장하는 그 폭력과 전제성이 혁명 후에도 여전히 유지되고 있다는 점이다.

혁명을 일으킨 후 자신들의 권력을 정당화할 구실을 역사책에서 찾아 본 혁명 세력들은 그 어디에서도 자신들의 권리를 찾을 수 없었다. 고고학적으로도 그랬고, 법률적 효력의 권리 개념으로도 그러했다. 그때 그들이 발견한 것이 자연권 사상이었다. 그들은 고고학자와 법률가의 '원리에 의거한 권리' 주장에서는 다소 실패했지만, 자연권이라는 요새로 퇴각하여 인간의 권리를 주장하였다. 자연권 사상에서 그들은 모든 인간이 평등하다는 것을 발견했다. 그리고 모두에게 친절하고 평등한 어머니 대지는 결코 빵을 얻기 위해 노동하지 않는 어떤 특권층에게 독점되어서도 안 된다는 것을 깨닫게 된다. 이

들 특권층(다시 말해 귀족)은 농민들보다 결코 우수하지 않으며 어떤 점에서는 더 저열한 사람들이라는 것도 알게 된다.

자연권 사상에 따르면 토지의 점유자와 경작자가 진정한 소유자일 뿐, 정복에 의해 지대(地代)를 수령하던 자들의 법적 시효가 한없이 연장되는 것은 어디까지나 자연에 반하는 농단일 뿐이다. 예속 시대에 농민들이 영주와 맺었던 협정은 협박과 폭력의 결과였다. 그리하여 민중이 인간의 권리를 되찾는 때에 그러한 협정은 다른 모든 봉건적이고 귀족적인 전제 정치의 유물과 함께 무효라고 했다. 지대 수취권을 계승과 시효에 근거하여 주장하는 기존의 논리에 반하여 혁명 세력들은 "부당하게 시작된 것들에는 시효를 인정할 수 없다"고 주장했다. 영주들의 기원은 사악했으며, 그들의 역사는 폭력과 사기로 점철되어 있다고 했다. '부식된 양피지'와 '어리석은 교환'이 소유권의 근거는 아니라는 것이다.

5) 부르주아 계급과 자연권 사상

혁명을 일으킨 부르주아 계급이 왜 자연권 사상을 기본 이념으로 삼았는지에 대해서는 약간의 부연 설명이 필요하다. 미셸 푸코의 『사회를 보호해야 한다』에서 그 기원을 살펴보자.

켈트족이 살고 있던 골(Gaule, 프랑스의 옛 이름) 지방은 기원전 1세기 카이사르(시저)에게 정복되어 로마의 속주(屬州)가 되었다. 이 속주의 이름이 갈로로맹(Gallo-Romain)이다. '로마화(化)한 골'이라는 뜻이다. 또는

갈리아주(州)라고도 한다.

5세기에 갈리아는 다시 게르만족의 한 갈래인 프랑크족의 침략을 받고 프랑크 왕조를 설립했다. 지금의 프랑스라는 국명은 여기서 유래한 것이다. 이번에도 정복자 프랑크인들이 지배 계급이고 원주민 골인들은 하층의 서민 계급이었다.

프랑크 무사(武士)들의 우두머리는 클로비스였다. 그러나 클로비스는 전쟁의 수장(首長)일 뿐 평화시에는 형식적인 왕에 불과했다. 무사들은 너무나 자만심이 강하고 자유스러워 전쟁의 수장이 로마적 의미의 군주가 되는 것을 원하지 않았기 때문이다. 그래서 전쟁의 수장인 클로비스를 유명무실한 왕으로 앉혀 놓은 다음, 자신들은 자유롭게 지배와 정복의 과실을 탐하여 각자 개인 자격으로 골의 땅을 차지했다. 이것이 봉건제의 아득히 멀고 희미한 기원이다. 무사들은 각자 땅 한 조각씩을 가졌고, 각기 독립적이고 개인적인 영주가 되었으며, 왕 또한 자기 몫의 땅을 가졌다. 따라서 골 영토 전체를 지배하는 로마식의 중앙 집권적 통치권은 없었다.

이 게르만의 무사들은 싸우는 것 외에 다른 재주가 없었다. 그래서 농사짓는 골인들을 군사적으로 지켜 주고 그 대가로 농민들에게서 지대를 받았다. 현물 지대를 내는 농민들과 무사 계급 사이의 행복한 공존 관계가 형성된 것은 이렇게 안보와 생산을 상호 교환하는 방식에 의해서였다. 이것이 6세기 이래 거의 15세기까지 유럽 사회를 특징짓는 역사적, 사법적 체제로서의 봉건제였다. 봉건제는 귀족의 황금기였다.

그러나 바로 그 상호 교환의 방식이 귀족 계급을 붕괴시킨 요인이었다. 로마를 멸망시키고 골을 차지할 수 있게 해 준 이 무인 기질의 성격이 세월이 흘러감에 따라 차츰 그들의 지위를 약화시키는 요인이 되었다. 귀족들은 광대한 토지의 여기저기에 흩어져 살면서, 전쟁 수행의 대가인 지대를 받으며 점차 자신들이 만들어 낸 왕으로부터 멀어졌다. 다시 말하면 중심의 권력으로부터 멀어졌다. 전쟁에만 몰두하면서 자신과 자녀들의 교육과 훈육, 라틴어 학습, 사법 지식 같은 것을 모두 소홀히 하게 되었다. 이것이 귀족 계급을 무기력하게 만들었다.

중심부의 왕은 전쟁 동안에만 수장으로 지명된 한시적 왕이라는 점에서 처음에는 매우 허약한 상황이었다. 그의 권력은 전쟁이 지속되는 기간 동안만 효력이 있었다. 전쟁 기간에는 강하고 평화시에는 허약한 이 이중적 상황의 왕이, 세월이 흐름에 따라 조금씩 항구적인 세습 왕이 되었다. 그리고 마침내 유럽 대부분의 왕국들이 나중에 경험하게 될 절대 권력의 왕이 되었다.

한편 기층 민중이었던 토착 골인들은 중세로 진입하면서 차츰 자유 도시의 상인 계급이 되었다. 이들의 후손이 오늘날 최대의 부유 계층인 부르주아 계급이다. 왕도 귀족도 그들과는 거리가 멀었다. 로마가 쳐들어 왔을 때도, 게르만이 침입했을 때도 그들은 평화롭게 자기 땅을 지키는 평민들이었다. 대혁명 이전까지 역사서에는 그들의 이름이 단 한 차례도 등장하지 않는다.

상인 계급, 다시 말해 시민 계급이 혁명을 일으킨 후 자신들의 권력을

정당화할 구실을 역사책에서 찾아보았을 때 그들은 그 어디서도 자신들의 권리를 찾을 수 없었다. "고고학적으로도 그랬고, 법률적 효력의 권리 개념으로도 그러했다"는 버크의 말이 바로 그것이다. 그래서 그들은 자연권 사상으로 올라갔다. 모든 인간에게 공통의 천부인권이 있다는 사상은 왕과 귀족의 특권을 무력화시키는 데 가장 적합한 수단이었기 때문이다.

보수주의의 성격

1) 사적 재산권의 인정
보수주의는 우선 사적 재산권을 인정한다.

지위와 명예 그리고 재산을 의심의 눈으로 보는 것은 성공한 사람에 대한 시기와 악의의 산물이다. 고대 교회가 보여 주었던 극기와 금욕에 대한 애호와는 결이 다른 얘기다. 신성한 직분의 사람들을 국가의 최고 지위에서 끌어내려 빈궁과 영락과 경멸의 상태로 떨어트리려고 하는 것은 인간성을 상실한 사람들이나 할 수 있는 생각이다.

획득과 유지라는 복합적 원리에 따라 형성되는 재산은 본질적으로 불평등하다. 남보다 월등하게 많은 재산은 사람들의 시기심을 불러일으키고 강탈을 유혹하는 게 사실이다. 그러나 재산을 가족의 울타리 안에 넣어 영속시키는 힘은 그 무엇보다도 사회를 안정적이고 영속적으로 만들어 준다. 소수를 악

탈하여 다수에게 분배하면 실제 받는 몫은 믿을 수 없을 만큼 적어진다. 그러나 다수 사람들은 이런 계산을 할 능력이 없다.

맞는 말이다. 2020년 한국 정부가 재난지원금 또는 각종 명목의 보조금으로 전 국민에게 살포한 돈은 국민 개개인에게는 불과 몇십만 원밖에 되지 않아 아무 도움도 되지 않았지만, 그 돈을 모두 합친 수십조 원으로는 수천 명의 이재민을 낸 홍수를 막을 인프라도 구축할 수 있었을 것이다.

2) 자유

보수주의는 곧 자유주의다. 버크는 "세상은 전체로 보아 자유에서 이익을 얻는다. 자유 없이는 덕성이 존재할 수 없다. 우리의 자유는 보물"이라고 단언한다. 우리는 외부의 침략으로부터 자유를 지켜야 함은 물론, 내부적인 쇠퇴와 부패로부터도 지키기 위해 늘 경계심을 늦추지 말아야 한다.

그러나 모든 사람들이 똑같이 자유로운 세상은 어떻게 될까? 인간은 자신의 자유는 욕구하면서 다른 사람들의 자유는 억제하고 싶은 욕구를 가지고 있다. 그 욕구들이 서로 충돌할 때 홉스가 말하는 '만인의 만인에 대한 투쟁'이 시작될 것이다.

그러므로 자유에는 억제가 따라야 한다. 자신의 욕구를 최대한 충족시키기 위해서는, 타인에 대한 자신의 욕구를 억제하는 지혜를 가져야 한

다. 자기가 싫은 것은 타인에게도 강요하지 말라는 것은 자연권 사상의 기본이기도 하다.

그런데 자유에 대한 억제는 오로지 그들 자신으로부터 나온 권력에 의해서만 실행될 수 있다. 국가가 바로 그것이다. 국가는 인간의 욕구를 충족하기 위해 인간의 지혜로 고안해 낸 장치다. 국가는 개인은 물론 집단과 단체에 대해서도 인간의 의지가 통제되고 열정이 극복될 것을 요구한다. 이런 의미에서 인간의 권리에는 자유뿐 아니라 자유에 대한 억제까지 포함되어 있다.

물론 자유에 대한 억제는 시대의 상황에 따라 다르고 변경의 여지가 무한하기 때문에 어떤 추상적 규칙에 기반하여 정해 놓을 수는 없다. 그러한 원리에 입각하여 자유와 억제를 논하는 것처럼 어리석은 짓은 없을 것이다.

3) 권위에 대한 존경과 노동 윤리

명예의 전당은 탁월함 위에만 자리 잡아야 한다. 정부 고관들은 존경받아야 하며, 법률은 권위를 지녀야 한다. 민중의 마음속에서 자연적 복속 원리가 인위적으로 근절되어서는 안 된다.

민중은 노동으로 얻을 수 있는 것을 얻기 위해 스스로 노동해야 한다. 비록 성공이 노력에 비례하지 않지만 영원한 정의가 행하는 최종 분배에서 위안을 얻을 수 있음을 배워야 한다. 이 위안을 빼앗는 자는 그들의 근면성을 꺾으

우리가 빵을 먹을 수 있는 건

며, 만약 그들이 근면하게 노력했다면 얻을 수 있었을 재산의 보전과 획득에 타격을 입힌다. 그리고 성공한 자들의 근면의 열매와 재산 축적을 게으른 자들, 실망한 자들, 실패한 자들의 약탈에 노출시키고 있다. 이들이야말로 가난하고 비참한 자들에 대한 잔인한 압제자이며, 무자비한 적이 아닌가.

4) 겸손한 이념

보수주의 정신의 근간은 '인식론적 회의주의'다. 인간의 근본적인 불완전성을 그대로 인정하는 것, 이것이야말로 보수의 핵심적 가치다.

프랑스 혁명 세력들이 말하는 '인간의 권리'와 '민중 통치'라는 개념들은 단순히 다수의 지배에 바탕을 둔 민주주의이기 때문에 매우 위험하다고 버크는 경계한다. 혁명의 도덕적 열기가 전통 가치들을 평가 절하하고, 애써 얻은 사회의 물질적·정신적 자원들을 무분별하게 파괴하고 있다고 버크는 보았다.

그런 점에서 버크는 다수의 투표로 제정된 프랑스의 성문(成文) 헌법보다, 오랜 경험이 축적되어 형성된 영국의 불문(不文) 헌법이 훨씬 더 바람직하다고 한다. 영국 헌법은 "전통적인 지혜와 관례, 그리고 시간에 의해 축적된 권리를 존중하며, 신분과 재산의 계층 구조를 용인"하기 때문이다. 이는 모든 인간의 근본적인 불완전성을 있는 그대로 인정한다는 말이다. 인간은 불완전하므로, 과거 조상들이 구축해 놓은 오래된 제도를 존중해야 한다는 것이 '겸손한 이념'인 보수주의의 핵심이다.

인간은 불완전한 존재이므로 한꺼번에 큰일을 다 할 수는 없다.

인류는 오랜 세월 동안 조금씩 지혜를 모아 현재의 구조를 만들어 냈다. 그렇게 축적된 제도에는 그 나름의 지혜가 있다. 그런 관점에서 보면 국가는 인간적 완성에 이르기 위한 필요 수단이자 모든 완전성의 뿌리이다. 가만 놓아두면 한없이 추락할 인간성을 조금이라도 바로잡기 위해 신의 도움으로 꾸준히 노력해 왔고, 그렇게 이룩한 성과가 문명사회. 그것은 엄청난 축적이지만 동시에 여러 요소가 미묘한 균형을 이루고 있는 허약한 구조이다. 그러므로 이 문명사회는 구축하기는 어려워도 파괴하기는 쉽다. 이를 파괴하는 것이 다름 아닌 인간의 오만과 자의(恣意)다. 흔히 전제 군주가 오만과 자의로 이것을 허물어뜨리지만, 프랑스 혁명에서는 대중이 전제 군주와 다름없는 오만과 자의에 사로잡혀 이런 일을 하고 있다.

수백 년에 걸친 신중함, 숙고 그리고 예견력의 결과물을 분노와 광포함이 반 시간 안에 다 폐허로 만드는 것에 나는 분노를 금치 못하겠다. 모든 것을 기존의 것과 반대로 하는 것은 파괴하는 것만큼이나 쉬운 일이다. 이제까지 시험해 보지 않은 것에는 어려움도 발생하지 않는다. 존재한 적이 없는 것의 결점을 발견하기는 매우 어렵고, 따라서 그것에 대한 비판도 하기 어렵기 때문이다. 그리하여 강렬한 열광과 기만적인 희망만이 사람들의 광활한 상상력을 전부 차지해 버린다.

반면에 보수는 보존과 개혁을 동시에 한다. 전혀 반대의 것을 동시에 해야 하므로 거기에는 언제나 진지한 신중함이 따른다. 오랜 제도의 유용한 부분들은 유지하고, 그 위에 새로운 개혁을 추가한다. 덧붙여진 새 제도와 옛 제

우리가 빵을 먹을 수 있는 건

도가 잘 융합되기까지는 꾸준하고 끈기 있게 주의를 기울여야 한다. 옛것과 새것을 비교하고 결합하는 능력과 풍부한 이해력도 필요하다. 또 사람들 마음속에 들어 있는, 모든 개선을 거부하는 완고함과도 싸워야 하고, 반대로 현재 소유한 모든 것에 염증을 느끼고 혐오하는 경솔함과도 싸워야 한다.

생명을 지니지 않은 물질을 처리하는 데에서조차 조심하고 주의하는 것이 지혜의 일부인데, 파괴하고 건설하는 대상이 단순한 벽돌과 재목이 아니라 인간이라는 민감한 존재라면 어떻게 해야 할까? 그들의 상태와 상황 그리고 습관을 갑자기 변경하면 다수가 비참해질지 모르는 경우, 조심과 주의는 아무리 강조해도 지나치지 않을 것이다.

오래된 제도의 좋은 점은 그 안에 이미 여러 개의 교정 방법이 들어 있다는 점이다. 실상 오래된 제도들은 여러 필요성과 편의의 산물이다. 반드시 어떤 이론에 따라 설립된 것도 아니고, 오히려 이론이 사후에 그 제도에서 추출되는 경우가 많다. 원래의 계획과 그 계획을 실현시키기 위해 채택된 수단이 완벽하게 조화되지 않는 듯 보이는 곳에서 오히려 그 목적이 가장 잘 성취되는 것을 우리는 종종 보게 된다. 경험에서 얻은 수단이 원래 계획에서 도출된 수단보다 정치적 목적에 더 적합할 수 있다. 이것이 오래된 제도들의 장점이다.

오래된 제도는 그 효과에 비추어 판단할 수밖에 없다. 만일 한 나라의 국민이 모두 행복하고 통합되었으며 부유하고 강력하다면 우리는 그 나라의 제도가 성공적인 것이라고 미루어 짐작할 수 있다. 선을 발생시키는 것은 선이다.

예컨대 우리의 좌파 정부가 저소득층의 소득을 높여 주겠다는 계획을

세우고 그 수단으로 최저임금을 올리는 것을 택했을 때, 오히려 저소득층의 실업 사태를 야기함으로써 저소득층의 소득 증대라는 원래의 목적을 달성하지 못했다. 인건비의 부담을 견디지 못한 자영업자들이 직원을 아예 해고했기 때문이다. 얼핏 보기에 저소득층의 소득 증대와는 거리가 먼 듯해도 차라리 직원의 임금 책정을 개인 사업자에게 일임했다면, 사업이 활성화되면서 직원들이 더 필요하게 되고, 부족한 인원을 확보하기 위해 임금도 자연스럽게 오르게 되니, 가난한 계층의 소득 증대라는 원래의 목적이 달성되었을 것이다.

5) 점진적 개혁

인간 인식의 불완전함을 겸허하게 인정한 위에 실시하는 개혁은 따라서 언제나 신중하고 점진적일 수밖에 없다.

입법자는 물론 감수성으로 가득 찬 가슴을 지녀야 한다. 그는 인류를 사랑하고 존경하며, 스스로 두려워해야 한다. 빠른 직관으로 자신의 궁극적 목적을 파악할 수 있어야 한다. 그러나 그 목표를 향한 동작은 신중해야 한다. 사회적 목적을 지닌 작업은 오직 사회적 수단에 의해서만 수행될 수 있다. 거기에는 많은 사람들의 생각이 모아져야 한다. 그리고 사람들의 생각을 모으는데는 시간이 필요하다. 물리적 힘보다는 인내가 필요한 이유이다. 도덕적 실천의 진정한 결과는 반드시 즉각적이지는 않다. 처음에는 해로운 것이 나중에는 탁월할 수도 있다. 통치 지식도 그 자체로 매우 실천적이면서 동시에 도

덕적 목적을 지향하므로 매우 풍부한 경험을 요구하는 사안이다.

그러니 오래된 건축물을 경솔하게 쓰러뜨려서는 안 된다. 여러 시대를 거쳐 상당한 정도로 사회의 공통된 목적에 부응해 온 건축물을 감히 쓰러트리려고 시도하거나, 또는 그 유용성이 검증된 모델을 바로 눈앞에 두고서 아직 있지도 않은 새것을 재건축하려고 시도하는 것은 무한한 조심성이 요구된다.

그런데 프랑스 정치가들은 난폭하게 서두르고, 자연의 과정을 무시함으로써, 모두가 맹목적인 기획가, 모험가, 또는 연금술사와 돌팔이 의사가 되어 버렸다. 그들은 보통의 것을 활용할 생각은 지레 포기한다. 그들의 치료법에는 식이요법이 존재하지 않는다. 그 최악의 결과, 지극히 통상적인 병에 대해 전혀 통상적인 치료 방식을 적용하지 않게 된 것이다.

6) 지금 여기 한국 사회를 말하는 듯

인간의 권리는 복잡한 열정과 관심 속에서 매우 다양하게 굴절하고 반사하므로 매우 복합적이다. 인간의 본성 또한 복잡하고, 사회의 목적도 지극히 복합적이다. 따라서 권력을 단순하게 배치하거나 관리하는 것은 인간의 본성에도 사회의 특성에도 적합하지 않다. 구체제를 뒤집어엎은 후 새로운 정치 체제가 단순한 정책을 목표로 하고 있다고 자랑하는 사람들은 자기 직무에 매우 무지하거나 의무에 태만한 사람들이다.

한국 좌파 정부에서 '복지'라는 정책, '청정 에너지'라는 정책만을 단

순하게 목표로 삼고 자랑하는 경우가 좋은 예가 될 것이다.

혁명 이론가들이 말하는 국민의 권리는 거의 언제나 혁명가들 자신의 권력과 혼동된다. 그들은 자신들의 권력을 지키기 위해 언제나 국민의 권리를 내세운다. 옛 제도를 타파하기 위해 옛 원리를 파괴한 찬탈 세력은 언제나 권력을 획득할 때 사용했던 것과 유사한 기술을 사용하여 권력을 유지하는 법이다.

버크의 혜안처럼, 200여 년을 훌쩍 뛰어넘어 한국에서 권력을 찬탈할 때 사용했던 촛불 집회는 권력을 유지하기 위한 기술로 계속 사용되고 있다.

그들은 모든 전문직과 높은 지위 그리고 관직에 대한 견해를 오로지 풍자가들의 장광설과 익살에서 얻은 것으로 보인다.

개그맨 등 연예인들과 그에 준하는 인물들의 저급한 조롱의 언사에 의존하는 한국의 상황을 떠올리게 하는 대목이다.

모든 일을 해악과 오류의 측면에서만 고려하며, 그 해악과 오류를 과장된 색조를 통해 본다. 일반적으로 오류를 찾아내고 드러내는 일을 습관적으로 하던 사람들이 개혁 작업에 자격이 없다는 것은 의심할 바 없는 사실이다. 왜

냐하면 그들의 정신에는 공정과 선(善)의 원형들이 갖춰져 있지 않을 뿐 아니라, 그러한 것들을 예상하는 데서 기쁨을 얻는 습관이 형성되지 못했기 때문이다. 악을 너무 많이 증오함으로써 그들은 사람들을 거의 사랑하지 않게 되었다. 그러므로 그들이 사람들에게 봉사할 의향도, 봉사할 능력도 없다는 것은 놀랄 일이 아니다.

정의구현사제단이니 민족문제연구소니 등등의 시민 단체들에 딱 적용되는 이야기다.

프랑스 혁명 세력들은 모든 가계와 문벌을 파괴한 다음 일종의 범죄 계보를 만들어 냈다. 그러나 무고한 사람을 그의 선조가 저지른 범죄를 이유로 삼아 징벌하는 것은 정당한 일이 아니다. 선조가 저지른 범죄적 행위와 아무런 관련도 없는 사람들을 처벌하는 것은 이 계몽된 시대의 철학에 맞지 않는 일이다.

친일파나 토착 왜구라는 딱지만 붙이며 모든 폭력과 모욕과 불합리가 정당화되는 지금 현재 한국 상황을 말하는 것만 같다.

공공 재산을 피폐하게 하면서 국민이 구제되었다고 말하는 것은 잔인하고 방자한 사기 행위다. 혁명 세력은 국고 수입을 고갈시키면서 국민에게 복지를 제공하고 있다.

국민들에게 무차별적으로 현금을 뿌리고 있는 현 정부의 복지 정책을 떠올리게 한다. 국민들에게 불로소득을 안겨 주는 것이 사람들을 정신적 노예로 만드는 길이기도 하지만, 실제적으로 그 복지 재정이 무한정 공급될 수도 없다는 것이 문제다.

도시의 승리

역사적으로 유럽은 도시와 농촌의 대결이라는 긴장 관계 속에서 발전했는데, 결국 도시가 최종적 승리를 거두었다. 그것은 도시가 가진 부와 행정 능력, 도덕성, 특정 삶의 방식, 혁신적 사고와 행동 덕분이었다. 결국 국가를 구성하는 모든 기능들이 도시의 손에서 생겨나고 도시의 손을 거쳐 갔다. 근대 국가는 결국 도시에서 출발했다. 그 도시의 모든 기능을 담당한 것이 바로 부르주아 계급이었다.

도시, 특히 파리라는 대도시를 혁명 성공의 원인으로 상정한 것은 버크의 또 하나의 혜안이다.

시골 신사들은 마치 법률로 금지된 것처럼 자기 나라 정부에서 완전히 배제될 것이다. 시골 신사들에게 불리하게끔 작용했던 모든 것이 도시에서는 화폐 소유자와 경영자에게 유리한 요소로 작용한다. 도시에서는 사람들이 서로 쉽게 연결된다. 도시민의 습관, 직업, 오락, 사업, 휴식이 계속 그들을 상호 접촉하게 만든다. 미덕이건 악폐건 도시인의 행태는 사교성을 지닌다. 그들

은 항상 병영에 있는 것처럼 통합되고 훈련된 상태가 되어 있다. 그래서 군중을 만들어 이용하고자 꾀하는 사람들의 수중에 쉽게 떨어진다.

혁명을 승리로 이끈 결정적인 요인은 파리시의 우월적인 지위였다. 파리시의 권력은 명백히 그들의 모든 정치가 나오는 하나의 큰 원천이다. 혁명 지도자들이 입법부 전체와 행정부 전체를 지휘하는 것은, 아니 차라리 명령하는 것은 부정행위의 중심이자 초점이 된 파리의 권력을 통해서였다. 파리는 조밀하게 꽉 차 있다. 파리는 공화국의 어떤 권력에 비해서도 불균형적으로 거대한 힘을 지니고 있다. 그리고 이 힘은 좁은 범위 안에 결집되고 응축되어 있다.

16
하이에크의 자유주의

무엇이 우파고 무엇이 좌파인가

'좌파'와 '우파'가 있다. 좌파는 진보, 민주화, 주사파, 친북, 종북이라는 다른 이름도 갖고 있다. '빨갱이'라는, 이제는 사적 대화의 수면 밑으로 숨어들어 간 매우 논쟁적인 이름도 있다. 우파는 보수, 반공, 산업화, 군사 정권, 권위주의, 친일파 등의 이름이 있고, 조롱의 함의를 지닌 태극기, 틀딱 등의 별명을 갖고 있다. 사상적으로 좌파는 사회주의, 공산주의, 민족주의를 기본 이념으로 하고 있고, 우파는 반공, 자본주의, 자유주의, 시장경제, 개인주의를 표방하고 있다. 부분적으로 특정 개인들이 들쑥날쑥 편차를 보이기는 해도 대강은 이런 범주화 속에 들어간다. 우파는 좌파가 민주, 진보라는 단어를 선점한 것을 못마땅하게 여기고, 좌

우리가 빵을 먹을 수 있는 건

파는 자신들이 사회주의 혹은 좌익으로 불리는 것을 끔찍이도 싫어한다.

자유주의 경제학자 하이에크는 『노예의 길』에서 좌파의 특징을 계획(planning, 설계) 또는 집단주의(collectivism)로, 우파의 특징을 자유주의(liberalism) 혹은 개인주의(individualism)로 불렀다. 그러니까 '좌파 대 우파'는 '집단 대 개인', 또는 '계획 대 자유'다. 좌파 정치 세력은 모든 것을 '계획'하여 국민을 통제하려 하고, 우파 정치인은 규제를 최소화하면서 '자유'를 최대한 보장해 주려 한다. '계획·집단' 대 '자유·개인', 이 이항대립이야말로 좌파와 우파를 압축적으로 규정해 주는 용어다.

좌파를 민족주의로 규정하는 이론도 있다. 명문대 교수가 아니면서 미국 보수주의 역사학자들에게 큰 영향을 끼친 미국의 보수주의 역사학자 존 루커스(John Lukacs)에 의하면 공산주의의 가장 핵심적인 이념은 민족주의다. 그는 민족주의를 20세기 공산주의, 나치즘, 파시즘의 기반이라고 했다. 그러니까 1950~60년대의 냉전을 민주주의와 공산주의의 싸움이라고 해석한 것은 잘못된 것이며, 민족주의야말로 20세기의 가장 위험한 정치 이념이라고 루커스는 비판했다. 정치 이념적 가치보다 민족을 우선하면서, 민족의 이름으로 모든 것을 단죄하는 현 좌파 정권 치하에서 우리는 새삼 루커스의 혜안에 공감하게 된다.

계획과 집단주의

지금 한국의 집권 세력은 경제 흐름을 자연스럽게 시장에 맡기는 대신

모든 것을 시시콜콜 계획하고 지시하는 계획가들이다. 대통령이 취임하자마자 직접 인천공항에 가 비정규직을 없애라고 지시를 내리더니, 소득주도 성장을 신봉하여 주 52시간의 근로시간, 최저임금 16퍼센트 인상 등을 자의적으로 결정했으며, 에너지 정책 기조를 원자력 발전에서 태양광 등 '신재생에너지'로 바꿨다. 월성원전 1호기를 조기 폐쇄하고 신규 원전도 백지화하여, 수천억 원의 손실 비용은 물론 연간 9만 2천 명의 고용 유발 효과까지 날려 버렸다. 경제성보다는 단지 환경 문제라는 가치에 입각하여 계획하고 실행에 옮겼지만, 태양열 집열판을 설치하기 위해 숲을 베어 버려 결과적으로 환경 파괴가 일어난 것은 아이러니다. 대학에 원자력 전공 학생이 하나도 없게 되어 학문 분야의 왜곡도 심각하다. 이것이 좌파가 신봉하는 '계획'의 실상이다.

계획이란 원래, 문제를 가능한 한 합리적으로 처리하기 위해 최대한의 예지 능력을 동원하는 과정이다. 계획을 훌륭하게 세웠느냐 잘못 세웠느냐의 차이, 현명하여 먼 앞날을 내다보고 세웠느냐 혹은 어리석어 눈앞의 일만 생각하고 세웠느냐의 차이가 있을 뿐, 인간의 행위는 모두가 계획이다. 계획은 인간의 가장 원초적인 존재 양태이다. 완전한 숙명론자가 아닌 한, 우리 모두는 계획자이며, 모든 정치적 행위는 계획 행위다. 그러니까 좌파를 계획가로 부르는 것은 얼핏 비난이 아닌 것처럼 들릴 수 있다.

그러나 우리가 사회주의자들을 '계획가'라고 말할 때, 그리고 그 계획가들이 소득과 부의 분배를 특정한 기준에 일치하도록 계획하려 할 때,

그것은 인간의 본성에 부합하는 형태로서의 계획이 아니다. 이때의 '계획'은 국가가 국민에게 모든 것을 강제로 지시한다는 의미다. 모든 국민은 국가가 결정한 어떤 특정 목적에 봉사하기 위해 어떤 특정의 자원을 특정한 방식으로 사용하도록 강요당한다. 한마디로 모든 경제 활동이 국가에 의해 통제되는 중앙 지시 체제다. 그러니까 사회주의에서 '계획'이란 개인의 자유 자체를 아예 부정하는 전체주의적 발상이다.

정책 담당자들이 이런 계획을 원활하게 밀고 나가려면 자신들을 지원해 줄 대규모의 집단이 자연스럽게 필요하다. 바로 이 부분에서 집단주의는 사회주의의 주요 요소가 된다. 집단주의와 계획은 동전의 양면과도 같다. 대통령이 직접 자신들은 '촛불 세력'이라고 자랑스럽게 말했듯이, 현재 한국의 집권 세력이 집단주의자들이라는 것을 부정할 사람은 아무도 없다. 그들은 효순·미선 교통사고와 광우병을 빌미로 반미 시위를 격렬하게 벌였고, 세월호 사고를 빌미로 반정부 시위를 이어 가다가, 결국 촛불시위로 현직 대통령을 탄핵시켜 정권을 무너뜨린 집단이다.

획일적 집단의 특징

일반적으로 교육 수준과 지적 능력이 높아질수록 개인들은 다양한 견해와 취향을 보인다. 특정한 가치 체계에 획일적으로 동의할 가능성도 줄어든다. 반대로 도덕적, 지적 수준이 낮은 사람들은 상대적으로 더 높은 통일성과 더 높은 획일성을 보이는 경향이 있다.

그렇다면, 권력을 잡거나 유지하기 위해 필요한 집단은 결코 취향이 고도로 분화되고 발달된 사람들이 아닐 것이다. 계획가들이 원하는 집단은 전혀 독창적이지 않고 독립적이지 않으며, 오로지 다수라는 숫자의 힘만을 가진 그런 집단이다. 이 집단은 프로파간다에 취약하고, 소문에 쉽게 속아 넘어가며, 감성적 선동의 먹이가 되기 쉽다. 이 거대한 대중이 야말로 전체주의 정당의 부피를 한껏 부풀려 주는 인적 자원이다.

거대한 대중을 지속적으로 견고하게 묶어 주기 위해서는 끊임없이 적대하여 싸워야 할 대상이나 소재를 제공하는 일이 필수적이다. 사람들은 긍정적인 것보다 부정적인 것에 민감하게 반응하는 법이다. 적에 대한 적개심은 사람들을 결속시키는 가장 좋은 수단이다. 세계 어디에서나 부자들에 대한 질시와 앙심은 더없이 좋은 먹잇감이다. 여기에 한국에서는 추가로 친일파 문제만큼 파괴력 있는 소재가 없다. 위안부 문제, 제주 4·3사건, 5·18, 세월호 등 집단 동원의 소재를 끊임없이 지역 속에서, 혹은 역사 속에서 발굴해 낸 우리의 집단주의 계획가들은 '적폐 청산'이라는 이름으로 전 정권과 전전 정권의 비리를 캐내는 일에 몰두하더니, 지금은 공수처법에 올인하고 있다.

돈이 천하다고?

한국 사람들은 흔히 돈은 천하고, 경제 활동은 삶의 열등한 측면이라고 생각한다. 가난을 공직자의 절대적인 장점으로 여기는 대중의 취향에

우리가 빵을 먹을 수 있는 건

맞춰, 서울시장은 자신의 재산이 마이너스 통장뿐이라는 코믹한 상황을 연출한다. 한국 사회는 아직 조선 시대의 성리학적 세계관에서 한 치도 벗어나지 못했다. 그런 점에서 우리의 현 집권 세력은 전근대적 이씨 조선의 직계 후손들이다.

성리학 이념에 절어 있던 조선 시대 사대부들은 이재(理財, 재산 불리기)를 죄악시했다. 이재를 중요시하면 인간의 본성을 잃고 도리를 어지럽힌다고 했다. 사농공상의 신분 구분에서 상인을 가장 아래에 놓은 이유다.

조선 시대 대표적 성리학자 이황은 "부귀가 마음을 음탕하게 하지 못하고, 빈천(貧賤)이 마음을 바꾸게 하지 못해야 도가 밝아지고 덕이 세워진다"고 말했다(『성학십도』). 과연 『선조수정실록』에는 이황 사후에 다음과 같은 말로 그를 기리는 문장이 나온다.

"빈약(貧約)을 편안하게 여기고 담박(淡泊)을 좋아했으며 이끗이나 형세, 분분한 영화 따위는 뜬구름 보듯 하였다."

그러나 현실은 많이 달랐다. 사대부들은 탐욕스럽게 재산을 증식했다. 물론 상공업을 통해서는 아니고, 노비와 전답을 늘리는 방식이었다. 이황의 편지들과 이황 가문의 '분재기(分財記)'가 그것을 잘 보여 준다.

조선 시대에 소위 '뼈대 있는 가문'은 대부분 분재기를 남겼는데, 향후 유산을 둘러싸고 분쟁이 일어나는 일을 막기 위해서 작성된 것이다. 이황의 분재기는 남아 있지 않지만 아들 이준의 분재기가 남아 있어, 이를 미루어 추정하면 이황의 재산 규모가 나온다.

이영훈 서울대 명예교수가 경북 안동과 고령 일대의 각종 데이터를 통

해 추정한 바에 따르면, 이황이 남긴 땅은 36만 3,542평(약 120만㎡, 120㏊) 정도이다. 이황의 손자녀들이 나누어 가진 노비는 367명(노 203, 비 164)인데, 이 가운데 88명(노 44, 비 44)은 이황의 손자녀들이 결혼 때 받은 노비와 그 자식들이고 33명(노 20, 비 13)은 이황의 아들 이준이 처가에서 받은 것이다. 이를 감안하면 이황은 대략 250~300명 안팎의 노비를 보유했던 것으로 추정된다.

이황이 아들에게 남긴 각종 서찰을 보면, '이끗을 뜬구름 보듯' 했다는 그가 재산을 늘리기 위해 얼마나 고군분투했는지 엿볼 수 있다.

우선 노비 규모를 늘리는 데 주력했다. 조선 중기까지만 해도 노비는 토지보다 더 가치 있는 재산으로 인정받았고, 개간을 통해 전답으로 바꿀 수 있는 황무지는 곳곳에 흩어져 있었으므로, 노비를 많이 갖고 있다면 토지를 늘리는 일은 아주 쉬운 일이었다. 노비를 늘리는 방법은 노비들을 양인(良人)과 결혼시키는 것이다. 당시 법으로는 노비와 양인 사이에 태어난 자식은 모두 노비가 되었다. '일천즉천(一賤則賤)', 즉 부모 중 한 명만 천민이이어도 자식도 천민이 되는 것이다. 그러므로 노비끼리 결혼시키는 것보다 양인과 결혼시키면, 다시 말해 양천교혼(良賤交婚)을 시키면 노비를 손쉽게 늘릴 수 있었다. 이황이 아들에게 남긴 서찰을 보면 그가 노비를 양인과 혼인시키는 일에 얼마나 많은 노력을 기울였는지 알 수 있다.

(이상은 중앙일보 유성운 기자의 "'부귀를 경계하라'던 퇴계 이황은 어떻게 재산을 늘렸나'(2018년 9월 15일)를 참고했다. 기사는 김건태, "이황의 가산경영

우리가 빵을 먹을 수 있는 건

과 치산이재(治産理財)"(2011); 이수건, "퇴계 이황 가문의 재산 유래와 그 소유 형태"(1990); 문숙자, "퇴계학파의 경제적 기반: 재산 형성과 소유 규모를 중심으로"(2001)를 바탕으로 작성한 것이라 한다.)

노비의 재산 가치가 얼마나 되길래 이황 같은 대학자가 그토록 관심을 쏟았을까? 이황이 죽고 10여 년이 지난 1593년의 기록에 의하면, 28세 여성 노비의 값은 목면 25필이었다. 당시 임진왜란 중이라 노비의 가격이 폭락했다는 것을 고려하면 이황 당대에는 더 높았을 것으로 추정된다. 20~30대 장정을 구입할 경우엔 소 한 마리에 목면이나 곡식을 더 얹어 줘야 했다.

이황만 유별난 것도 아니었다. 민본 정치를 대의로 내세우고 본격적인 정치 개혁을 시도했다는 조광조도 마찬가지였다.

'경제 민주화'와 '토지 공개념'의 선구자격인 정약용의 위선도 아들에게 보낸 서찰에서 여지없이 드러난다. 정약용은 모든 토지를 국유화한 뒤 '우물 정(井)'자로 나누어 균등하게 분배하는 정전제(井田制)를 주장했다. 그러나 전남 해남에서 18년간 귀양살이를 하며 아들에게 보낸 편지에는 이런 민본적 대의가 간 곳이 없다. 변변히 물려줄 토지도 없다는 점을 미안하게 여기며 그는 아들에게 학문 정진을 당부한다. 그러면서 "어렵더라도 서울 생활을 고수해야 하며, 서울이 어려우면 최소한 10리 밖을 벗어나선 안 된다"고 신신당부한다.

"혹여 벼슬에서 물러나더라도 한양 근처에서 살며 안목을 떨어뜨리지 않아야 한다. 이것이 사대부 집안의 법도이다. (…) 내가 지금은 죄인이

되어 너희를 시골에 숨어 살게 했지만, 앞으로 반드시 한양의 십 리 안에서 지내게 하겠다. (…) 분노와 고통을 참지 못하고 먼 시골로 가 버린다면 어리석고 천한 백성으로 일생을 끝마칠 뿐이다."

입으로는 가난한 자를 위하고, 모든 백성은 평등해야 하고, 돈은 천하다고 말하면서 자신과 자신의 자식들은 입신양명하여 다른 사람들을 지배하는 위치에 있어야 하고, 돈도 많이 늘려 부자가 되어야 한다고 생각하는 조선 시대 사대부들의 이야기는 2019년 한국 사회를 뒤흔든 조국 법무부 장관의 경우와 글자 한 자 틀리지 않고 오버랩된다.

사적 이기심을 솔직하게 인정하면서 열심히 일하여 자기 가족과 사회의 부를 일구는 자본주의 정신이야말로 가장 정의롭고 깨끗한 이념이 아닐까?

돈이 자유다

조선 시대 성리학이 말로는 돈을 천한 것으로 생각한 것처럼, 서양에서 발원한 사회주의도 돈을 천하다고 말한다.

사회주의자들은 경제적인 문제를 한없이 경멸한다. 입만 열면 자본주의를 공격하고, 가진 자를 증오하고, 자신들이 세상의 정의를 다 독점한 듯이 말한다. 경제적 이득을 죄악시하여 기업에게 원가 공개를 하라고 다그친다. "경제적으로 좀 잘살게 되었다고 과거보다 우리가 얼마나 더 행복해졌는가?"라는 게 한국 좌파 작가들이 우리에게 끊임없이 주입하

는 청빈 사상이다.

그런데 그렇게 자랑스러운 청빈이라면 자신들이나 실천하면 됐지, 왜 천한 돈을 가진 부자들을 그렇게 죽기 살기로 비판하는지 모르겠다. 게다가 그 민낯을 들여다보면 자신들의 평소 주장과는 정반대로, 온갖 불법적 수단과 비리를 통해 재산을 증식하고, 반대편을 가혹하게 매장하고, 능력과 전문성과는 상관없이 자기들끼리 공직을 나눠 갖는다. 조선 시대 무수한 사화를 일으켰던 사대부 세력과 무엇이 다른가.

그리고 이들의 주장처럼 과연 물질적 경제는 천한 것이고, 정신의 영역은 고귀한 것일까? 돈 이외에는 아무것도 모르는 병적인 경우를 제외하면 인간사에서 순전히 배타적으로 경제적이기만 한 목적은 존재하지 않는다. 돈에 대한 욕구란 언제나 다른 일반적 기회에 대한 욕구다. 즉, 구체화되지 않은 목적들을 성취할 수 있는 힘에 대한 욕구다. 우리가 돈을 벌려고 하는 것은 돈이 우리에게 노력의 열매를 향유하는 데 가장 큰 선택의 폭을 제공하기 때문이다. '돈은 사람이 발명한 것 중 가장 큰 자유의 수단'이라고까지 말할 수 있다.

돈을 천시하는 많은 사회주의자들이 제안하듯, 어떤 임무나 근로에 대한 보상을 금전으로 하지 않고 비경제적 인센티브(non-economic incentive)로 대체한다고 생각해 보자. 즉, 모든 보수를 돈 대신에 공적 명예나 특권, 타인에 대해 권력을 행사하는 자리, 더 나은 주택, 더 나은 음식, 여행, 교육 기회 등의 형태로 제공한다고 생각해 보자. 이런 보수를 받는 사람은 결코 만족하지 않을 것이다. 여행을 가고 싶지 않은데 티켓

으로 여행을 가야 하고, 더 나은 주택은 필요 없는데 새 주택으로 이사를 가야 하고, 공부는 하고 싶지 않은데 영어 학원에 등록을 해야 하는 식이다.

나에게 돈을 주지 않는다는 것은 더 이상 나에게 내 인생을 선택할 자유를 허용하지 않는다는 의미이다. 보수를 제공하는 주체가 회사든 국가든, 나의 라이프 스타일까지 그들 마음대로 결정한다는 것은 결국 나의 자유를 박탈하는 것이다. 그러니 결국 돈이 자유다. 고전적 자유주의자들이 왜 재산권을 자유와 직결시켰는지 이해가 간다.

시장경제 아니면 노예의 길

시장은 화폐를 매개로 상품이 거래되는 장소이다. 사회주의는 시장경제를 부정한다. 그러나 사회주의의 이상인 자유와 평등이 성취되고, 인류가 계급 사회에서 자유 사회로 전환될 수 있었던 것은 오히려 전적으로 시장경제 덕분이었다. 시장을 통해 부를 축적한 하층민이 정치적 자유를 획득해 감으로써 인류의 역사는 근대로 발전하였다.

시장이란 인지적 한계를 지닌 개인들이 경쟁 과정을 통해 서로의 지식을 활용하는 방식이다. 개별 인간의 지식은 한계가 있으므로, 혼자서 모든 것을 다 알 수는 없다. 나에게 부족한 지식을 다른 사람들에게서 빌린다면 나는 좀 더 큰 성취를 이룰 수 있을 것이다. 내가 모르는 정보를 끊임없이 발견하고 습득하는 장소가 바로 시장이다.

우리가 빵을 먹을 수 있는 건

한 사람의 장인 혹은 상인은 가장 적은 비용으로 제품을 생산할 방법이 무엇인지, 또 소비자들이 어떤 제품을 얼마나 필요로 하는지를 전혀 혹은 부분적으로밖에는 알 수 없다. 그런데 시장에서 무엇이 잘 팔리고 무엇이 잘 팔리지 않는지를 두 눈으로 보면서 장인과 상인은 비로소 소비자가 선호하는 제품이 무엇인지, 그 가격은 어느 정도가 적정한지를 알게 되어 자신의 계획을 세울 수 있게 된다.

시장 참여자들은 팔 수 있는 것은 무엇이든 자유롭게 만들거나 가져와 팔고 산다. 상품의 가격도 자유롭게 결정된다. 옆 가게의 물건 값이 싸서 잘 팔리면 우리 가게도 값을 내릴 수밖에 없다. 여기에는 그 누구의 강제도 개입하지 않는다.

이처럼 시장 기능은 단순히 상품의 유통만이 아니라 지식의 한계를 극복하는 의사소통 과정이다. 서로 다른 다양한 가치 체계를 가진 개인들이 시장을 통해 평화롭게 상호작용을 한다.

시장경제는 한마디로 '자유 속의 경쟁'이다. 본성 상 허약한 인간은 언제나 경쟁을 두려워한다. 자유 또한 두려워한다. 자유 속에서 인간은 스스로 결정을 내려야 하는데, 스스로 뭔가를 결정한다는 것은 너무나 불안하고 위험한 일이기 때문이다. 사람은 누군가가 정해 준 방법을 그대로 따르는 수동적 예속의 길을 더 좋아한다. 전 세계적으로 사회주의자들이 크게 성공하는 비밀이 바로 여기에 있다.

그러나 정부가 특정 상품의 가격이나 물량을 통제하면, 가격은 잔뜩 경직되어 더 이상 주변의 변화를 반영하지 못한다. 따라서 시장은 개인

중세 시장 풍경을 그린 채색수사본(13세기, 제네바도서관 소장)

들이 자신의 미래 계획을 세우는 데 참고할 길잡이가 더 이상 되지 못한다. 좀 더 좋은 제품을 만들어 소비자를 끌어모으려는 경쟁이 필요 없게 되어, 개인 각자의 노력이 적절하게 조정되는 기능도 사라진다.

시장경제를 부정하면 노예의 길이 있을 뿐이다. 경제 문제를 정부라는 이름의 계획가가 계획하면, 우리는 우리에게 무엇이 더 중요하고 덜 중요한지 더 이상 주체적으로 결정할 수 없게 된다. 어떤 목적을 존중하고 어떤 가치를 더 높게 평가할지, 한마디로 무엇을 믿고 노력해야 할지를

　　　　　　　　　　　우리가 빵을 먹을 수 있는 건

정부가 우리 대신 결정해 주기 때문이다.

계획가 정부는 단순히 우리 삶의 일부인 경제만을 통제하는 것이 아니다. 경제는 모든 목적들의 수단이므로, 경제를 계획한다는 것은 결국 우리의 목적까지 결정해 주는 것이고, 이를 통해 우리의 삶 자체를 통제하는 것이다. 우리의 기초적 필요들로부터 가족과 친구 관계까지, 우리의 직업의 성격으로부터 여가 활용에 이르기까지, 모든 것을 계획가들이 통제한다.

누군가는 저녁이 있는 삶을, 누군가는 아침이 있는 삶을 원한다. 또 누군가는 저녁을 번화한 상점가에서 왁자지껄하게 직장 동료들과 대화하며 보내기를 원하고, 누군가는 호젓하게 집에서 가족과 함께 있기를 원한다. 그런데 왜 국가가 일률적으로 모든 국민에게 '저녁이 있는 삶'과 '호젓한 가족과의 저녁 시간'만을 강요하는가? 그것도 근무 시간 감소로 인한 실질적 급여 감소와 함께 말이다. 돈만 많이 벌게 해 주면 근로자들은 자기가 알아서 하고 싶은 것을 모두 할 수 있을 텐데 말이다.

민주가 아니라 자유

'계획'이 독재로 이어지지 않을까 우려하는 사람들을 안심시키기 위해 계획가들이 흔히 펼치는 논리는, 민주주의가 최종 통제력을 행사하는 한 민주주의의 본질은 영향을 받지 않는다는 것이다. 다시 말하면, 정치인들이 아무리 독재를 하고 싶어도 민주주의가 살아 있는 한 의회에서 견

제를 하고, 더 나아가 평범한 민중이 모두 힘을 합해 독재를 막아 낸다는 것이다.

그러나 이것은 전혀 진실이 아님을 우리는 좌파 정부가 지배하는 현재 우리 사회에서 확인할 수 있다. 군중 동원 능력을 가진 계획가들이 자기들 이념에 맞게 키워 놓은 집단을 동원해 무서운 심리적 폭력을 가함으로써 야당 국회의원들은 무력화되었다. 반대 의견을 가진 사람이 아무리 많아도 이들은 조직화되지 못하고 뿔뿔이 흩어져 아무런 힘이 없다. 결국 민주적 통제란 민주를 가장한, 집단을 내세운 계획가들의 독재 정치일 뿐이다.

자유로운 토론을 통해 다수의 동의가 형성될 수 있는 자유로운 분위기에서만 민주주의는 성공적으로 작동된다. 상대 진영의 입에 재갈을 물리고, 반대 의견을 낸 사람은 교수에서 파면되고 공무원에서 파면되는, 그러한 나라에서 민주주주의란 겉껍데기에 불과하다. 헌법에서 우리나라의 정체(政體)를 그냥 '민주주의'로 하느냐, 아니면 '자유민주주의'로 하느냐의 문제가 중요한 것은, 그것이 우리 국민이 자유롭게 사느냐 독재 체제에서 사느냐를 결정하는 갈림길이기 때문이다.

"권력은 부패한다. 절대 권력은 절대 부패한다"라는 말로 유명한 액턴 경(John Dalberg-Acton, 1834~1902)의 다음과 같은 경구는 '민주주의'에는 적용될 수 없고 오로지 '자유민주주의'에만 적용될 수 있다.

"자유는 더 높은 정치적 목적을 위한 수단이 아니다. 자유는 그 자체로 가장 높은 정치적 이상이다. 훌륭한 행정을 위해 자유가 필요한 것이 아

우리가 빵을 먹을 수 있는 건

니라, 시민 사회와 사적 삶에서 최고로 가치 있게 여기는 대상들을 추구할 수 있도록 보장하기 위해 자유가 필요하다."

민주주의는 본질적으로 수단이다. 즉, 나라의 평화와 개인의 자유를 보호하기 위한 실용적 도구(utilitarian device)이다. 민주주의 그 자체를 무오류성으로 생각하거나 신성시해서는 안 된다. 민주 체제 아래에서보다도 오히려 독재 지배 아래에서 문화적 자유와 정신적 자유가 더 컸던 적이 자주 있었다는 것을 우리는 잊지 말아야 한다. 매우 동질적이면서도 교조주의적인 다수의 지배를 받는 민주 정부가 오히려 최악의 독재만큼이나 압제적일 수 있다는 것은 전혀 불가능한 일이 아니다.

독재가 불가피하게 자유를 근절시키는 것은 아니다. 독재보다 오히려 민주주의가 개인의 자유를 보장하는 수단으로 작용하지 않을 때, 그 민주주의는 전체주의의 유용한 도구가 된다. 민주주의가 최종 통제력을 행사하는 체제를 마르크시즘은 '프롤레타리아 독재'라고 명명했다. 촛불집회가 대통령의 탄핵까지 이끌어 내는 체제는 이름만 민주적일 뿐 실제에 있어서는 그 어떤 독재 정치 못지않게 철저하게 개인의 자유를 파괴하는 체제이다.

'권력의 최종적 원천이 다수의 의지이기만 하다면 그 권력은 결코 독재일 수가 없다'라는 믿음은 근거 없는 환상일 뿐이다. 권력이 민주적 절차에 의해 부여되기만 하면 그 권력은 결코 자의적(恣意的)일 수 없다는 믿음은 전혀 사실이 아니다. 많은 사람들이 이런 믿음으로부터 잘못된 확신을 가지고 있고, 이런 잘못된 확신이 우리가 직면한 위험을 의식하

지 못하게 하고 있다.

사회적 목적이란 단지 많은 개인들의 동일한 목적

이탈리아의 파시즘, 독일의 나치즘, 소련의 공산주의, 북한의 주체사상 등 모든 전체주의 체제는 집단주의(collectivism)다. 반면 우파 자유주의의 기본 이념은 개별 인간을 존중하는 개인주의다.

인간이란 그 어떤 집단에 속하기 전에 우선 하나의 독립적 개인이다. 이것이 서구 사상의 기본 이념인 개인주의다. 르네상스 이래 발전된 개인주의를 기반으로 서구는 자유주의 개념을 정립하였다.

사회주의자들이 흔히 '사람이 먼저다' 같은 말을 구호로 내걸고 있지만, 실제에 있어서 그들이 중요하게 생각하는 것은 집단일 뿐 개인으로서의 인간이 아니다. 사회주의 국가에서 인간은 집단 속에 매몰되어 있다. 북한에서 집단 체조에 동원되는 어린 소녀들을 생각해 보라. 거기 어디에 개인이 있고, 인간 존중이 있는가?

개인주의자들은 다른 사람의 가치나 선호에 의해서가 아니라 자기 자신의 가치와 선호에 따라 행동한다. 즉, 개인의 목적 체계가 최고의 선이며, 다른 그 누구의 그 어떤 지시에도 종속되려 하지 않는다. 물론 개인주의는 공통의 사회적 목적이 있다는 것을 부인하지 않는다. 더 정확히 말하면, 개인의 목적들이 우연히 일치되고, 그 일치된 목적을 추구하기 위해 사람들이 결합하는 것이 바람직한 상황이 있다는 것을 배제하지

않는다. 그러나 개인주의는 그러한 공동의 행동을 단지 개인들의 이해(利害)가 일치하는 경우로 한정한다.

여기서 박정희의 계획경제가 정당화된다. 많은 젊은 우파들조차 박정희의 개발경제가 계획주의였다고 비판하지만, 서구에서 수백 년간 축적된 자유주의 경제를 불과 몇십 년 만에 압축적으로 이루기 위해서는 '계획'은 불가피한 것이었다. 게다가 '잘살아 보세!'라는 국민들의 자발적 합의가 이루어져 있었다.

개인주의의 관점에서 보면 이른바 사회적 목적이란 단지 많은 개인들의 동일한 목적에 불과하다. 이처럼 자발적 합의가 이루어졌을 때 집단적 행동은 국가 전체의 행동이 될 수 있다. 그러나 그런 합의가 존재하지 않으면서 국가가 직접 통제를 행사할 때, 국가는 개인의 자유를 억압하는 것이다.

20세기 초에 사회주의는 개인주의의 자유보다 더 큰 자유를 주겠다며 선동하고 나섰다. 비록 경제적 자유는 좀 희생시키더라도 더 큰 정치적 자유를 실현시키겠다는 것이다. 그러나 경제적 자유와 정치적 자유가 과연 별개의 것인지, 경제적인 자유 없는 정치적 자유가 과연 존재하는지는 의문이다. 만약 자유로 가는 길이라고 약속된 것이 실제로는 예속으로 가는 첩경임이 판명된다면, 그렇게 속은 사람들, 특히 젊은이들의 인생은 누가 책임져 줄 것인가?

토크빌(Alexis Tocqueville, 1805~1859)이나 액턴 경 같은 정치철학자들은 이미 "사회주의는 예속을 의미한다(Socialism means slavery)"고 경

고한 바 있다. 토크빌은 아예 "민주주의는 자유 속의 평등을 추구하지만, 사회주의는 제약과 예속 아래 평등을 추구한다"(『토크빌 전집』 10권)고 말함으로써, 민주주의란 본질적으로 개인주의이며, 사회주의와는 결코 화해할 수 없음을 분명히 했다.

법의 지배

자유주의 사회와 전체주의 사회를 구별해 주는 가장 중요한 원칙이 바로 '법의 지배(rule of law)'다. 자유주의 사회는 법의 지배 하에 있는 사회이고, 계획 사회는 법의 지배가 없는 사회이다.

그런데 1930년대 독일의 나치 정부가 온갖 반인륜적인 일을 처리한 것은 오로지 법에 따라서 한 것이었다. 지금 한국의 좌파 정부도 얼핏 법을 철저히 지키는 것처럼 보인다. 이처럼 정부가 한 치도 법에 어긋남이 없이 어떤 계획을 실행한다고 해서 그 사회를 법의 지배 하에 놓여 있는 사회라고 할 수 있을까?

전체주의 사회가 모든 정책 수행을 철저하게 법에 따라 한다고 해도 실제로 이 권력은 법이 아니라 무제한의 강제를 휘두르고 있는 것이다. 왜냐하면 개인의 자유를 심각하게 제한하는 법률조차 그들은 얼마든지 합법적으로 입법할 수 있기 때문이다. 이렇게 입법된 법에 따라 정책을 집행하는 정부를 법의 지배 하에 놓여 있는 정부라고 말할 수는 없다. 그들의 정책 수행은 형식적으로 '합법적(legal)'으로 보일지 몰라도, 실질적

우리가 빵을 먹을 수 있는 건

으로 '법의 지배' 하에 놓여 있지는 않다.

입법에 의해 형식적으로 정당한 권위를 인정받기만 하면 국가의 모든 행동이 법의 지배 하에 들어가는 것이라고 믿는 것은 공허한 입법권 사상이다. 민주정은 상상할 수 있는 가장 완전한 독재조차 합법적 제도로 만들어 낼 수 있는 제도다. 정부의 모든 행동들이 완전히 '합법적'이면서도 여전히 '법의 지배'의 원칙에서 벗어나는 일은 얼마든지 있을 수 있다. 예를 들어 정부가 어떤 위원회의 설치를 법률로 정했다고 치자. 그 위원회가 하는 일은 모두가 '합법적'이다. 그러나 그 위원회의 모든 행위가 '법의 지배' 하에 있다고 할 수는 없다. 그것은 지배 권력의 자의성일 뿐이다. 전체주의 사회는 정부에 무한정의 권력을 부여함으로써 가장 자의적인 규칙도 얼마든지 합법화할 수 있다. 예를 들어 히틀러의 무제한 권력조차 형식은 완전히 합헌적인(constitutional) 방식으로 획득한 것이었다. 그가 한 것은 그 무엇이든 법적 의미에서 '합법적'이었다. 그러나 누구도 나치 독일이 법의 지배 하에 있었다고 말하지 않는다.

요는, 정부가 자의적으로 법을 만들어 놓고서 그 법을 철저히 지키는 것이 중요한 게 아니라, 정부 자체가 결코 함부로 법을 만들어서는 안 된다는 전제가 있어야 한다. 다시 말해서 법은 최소한도로 있어야 한다. 최소한도의 법이 있는 사회에서 그 법을 철저하게 지킬 때 그것을 법의 지배 하에 있는 사회라고 한다. 이것이 자유 사회이다.

법의 지배가 지켜지는 자유 사회에서 정부는 결코 자의적이지 않다. 자유 사회에서 권력자는 결코 자기 마음대로 법을 확대해석하여 적용하

지 않는다. 정부가 행하는 모든 행동은 미리 확립되고 선포된 규범들에 의해 제약 받는다. 이런 규범들이 존재하기 때문에 개인들은 주어진 상황에서 정부가 어떻게 강제력을 사용할 것인지 확실하게 예측할 수 있으며, 이런 지식의 기초 위에서 자신의 일들을 계획할 수 있다.

그러나 사회주의 사회에서는 정부가 모든 것을 자의적으로 결정한다. 얼마나 많은 돼지들이 사육되어야 하고, 얼마나 많은 버스들이 운행되어야 할지, 혹은 어떤 에너지를 생산하고, 어떤 가격에 스마트폰을 팔아야 할지를 모두 정부가 결정한다. 원자력 발전을 모두 폐기하고 태양광 발전으로 대체할 것을 결정하는 것도 정부고, 근로자의 근로시간 단축과 최저임금 인상을 결정하는 것도 정부이며, 버스 운전사의 파업을 막기 위해 버스업체에 국민 세금으로 국고 지원을 하겠다고 결정하는 것도 정부다. 당연히 매번 다양한 사람들과 단체들의 이익이 상충될 수밖에 없다. 그리고 그것을 조정하기 위해 결국 누구의 이익이 보다 중요한지를 정부가 결정해야 한다. 그 결정의 범위가 확대될수록 정부의 힘도 정비례로 커진다.

이렇게 되면 법은 더 이상 '공리적(功利的, utilitarian)'(공리utility란 '효용'이라는 뜻이지 '공익', 즉 공공의 이익이 아님에 주의) 도구가 아니라 하나의 '도덕적' 제도가 된다. 이때 '도덕적(moral)'이라는 말은 '고매한 도덕성'이라는 의미의 도덕이 아니라, 도덕적 문제에까지 정부가 자신의 견해를 모든 구성원들에게 강요한다는 뜻의 '도덕'이다.

원래 도덕이란 개인의 행동에 적용되는 덕성이다. 개인이 자유롭게 스

우리가 빵을 먹을 수 있는 건

스로 결정할 수 있는 분야, 즉 개인이 자신의 이득을 자발적으로 포기하도록 요청되는 분야에서만 도덕은 도덕일 수 있다. 타인이, 특히나 정부가 개인의 도덕을 결정하거나 강제할 수는 없다.

한국의 계획가들은 도덕 문제만이 아니라 감성의 문제까지 '계획'하려 한다. 세월호 고등학생들의 죽음이나 80여 년 전 위안부 할머니들의 수모를 결코 잊어서는 안 된다며 우리의 기억 영역까지 강제하려 든다. '과거를 극복하고 미래로 나아가자'라는 주장이 금기어처럼 되는 한편으로, '공감 능력 부족'이라는 말은 반대파의 입을 다물게 하는 무기가 되고 있다.

그러나 우리는 '공동체'니 '공감'이니 하는 말을 즐겨 쓰는 세력을 경계해야 한다. 냉정하고 이성적이어야 할 공적 담론을 "대통령의 말에 울음이 묻어 있다"느니, "첫눈 오는 날 놓아주겠다"는 등의 감성적 언어로 가득 채우는 권력자들과 그들의 권위를 '합리적으로 의심'해 보아야 한다.

우리 사회의 이름은?

법의 지배란 결국 법 앞에서 누구나 평등함을 보장해 준다는 의미다. 사회적 약자라고 해서 불이익을 받아도 안 되고, 거꾸로 돈 많은 재벌이라고 해서 법 규정도 없이 함부로 구속되어서도 안 된다. 오로지 법의 지배만이 우리에게 자유를 준다. 임마누엘 칸트가 말했듯이, 그리고 볼테르가 칸트 이전에 매우 유사한 용어를 써서 표현했듯이, "그 어떤 다른

사람도 따를 필요가 없고 단지 법만 따르면 될 때 우리는 자유롭다(Man is free if he needs to obey no person but solely the law)."

우리 사회는 어떠한가? '헌법 수호 의지가 없다'라는 모호한 죄목이 대통령 탄핵의 사유가 되는 사회다. 범죄 혐의를 받는 법무부 장관을 수사하지 말라는 군중 시위가 거리를 뒤덮고, 대통령이 그 시위를 드러내 놓고 지지하는 사회다. 결국 보름만에 낙마한 조국 전 장관은 1993년의 한 논문("현단계 맑스주의 법이론의 반성과 전진을 위한 시론")에서 자유주의 법학을 대체할 '법 사멸론(法死滅論)'을 주장하고 있다. 자유주의 법학은 항상 자본주의라는 틀에 의해 제한되는 만큼, "마르크스주의 법이론의 성과를 발전시키고 한계를 극복하면서 민중적 민주 법학을 발전시켜야 한다"고 했다. 결국 입법이나 법 집행 과정에 민중을 참여시키고, 법 제도와 법 기구를 민중이 통제하도록 하자는 것이다. 한마디로 법은 필요 없고 거리의 시위 군중이 모든 것을 결정하는 체제가 되어야 한다는 뜻이다.

그런데 과연 민중이 이런 권력을 갖고 있기나 한 것인가? 민중은 그들을 앞잡이로 내세운 일부 권력자들의 꼭두각시에 불과한 것인데, 마치 자기들이 주인인 듯 착각하고 있는 것이다. 이런 사회를 우리는 무엇이라 불러야 할까?

하이에크는 그것을 '전체주의 사회'라고 불렀다.

우리가 빵을 먹을 수 있는 건

17
보수가 진보다

좌파는 진보가 아니다

한 메이저 신문의 주말 판에 연극인 손숙 씨 인터뷰가 실렸다. '미투'의 가해자가 유독 좌파에 많은 이유를 묻는 기자 질문에 손숙 씨가 "성문제에 좌우가 어디 있겠어요?"라고 대답하자 기자는, 아마도 "여성 문제에 진보적인 줄 믿었다 발등 찍혔다는 배신감, 우파 못지않게 위선적이고 부도덕하다는 실망감" 때문일 것이라고 자신의 질문을 스스로 분석했다.

우파 못지않게 위선적이고 부도덕하다? 우파는 그럼 당연히 부도덕하고 위선적이란 말인가? 성 추행을 저지른 건 좌파들인데 굳이 상관없는 우파를 슬쩍 끌어들여, 마치 '위선과 부도덕'이 우파의 본질인 듯 규정하

고 있다.

며칠 후 같은 신문의 한 기자는, "조찬 회동을 가장 많이 하는 집단이 여당이고, 청와대 근처와 신촌에서도 비슷한 모임이 끊임없이 열리고 있어서, '진보 측 인사들은 늘 공부하고 있다'는 느낌을 받는다"고 했다. 기사 행간에는 '진보'의 학구열에 대한 존경 어린 애정이 듬뿍 배어 있다. 기사 말미에서 그는 "우파 중에는 누가 시대를 관통하는 담론을 만들고 있나?"라고 함으로써 '애정 어린 걱정'의 균형을 잡고 있었다.

두 인용 글에서 모두, 두 진영의 명칭의 비대칭이 눈에 띈다. '우파'와 상대되는 단어는 '좌파' 아닌가? 그런데 두 기사 모두 '좌파' 대신 '진보'라는 말을 씀으로써 그 집단에 활기와 역동성의 이미지를 덧붙이고 있다. 이것은 우리 사회의 일반적 경향을 반영하고 있다.

모든 나라, 모든 사회에는 대립적인 정치 성향을 띤 '우파'와 '좌파'가 있다.

프랑스에서는 그냥 '우(droite)'와 '좌(gauche)'로 부른다. 공화당, 국민전선 등이 우파고, 좌파에는 사회당, 공산당, 녹색당 등이 있다. 마크롱이 새로 만든 중도 정당의 이름은 '전진하는 공화국(La République en Marche!)'이다.

미국에서는 그냥 우(right)·좌(left)라고 하거나, 아니면 '보수(conservative)·리버럴(liberal)'이라고 한다. 우파 혹은 보수는 공화당을 지지하고, 좌파 혹은 리버럴은 민주당을 지지한다. '리버럴'이라는 미국 용어와 우리나라 용어에 약간의 불일치가 있어 혼선을 일으킬 가능성이

　　　　　　　　　　　　　우리가 빵을 먹을 수 있는 건

있다. 한국의 젊은 보수들이 내세우는 이념이 미제스나 하이에크 등 경제학자들의 '자유주의(liberalist)' 이론인데, 미국 사회에서 리버럴은 민주당을 지지하는 좌파를 뜻하기 때문이다.

이처럼 어느 선진국도 '진보'라는 말을 좌파의 명칭으로 쓰지 않는다. 그러나 지난 수십 년간 우리 사회에서는 실질적으로 사회주의 혹은 공산주의를 추종하는 세력들이 스스로 '진보'라는 신선한 이름으로 자칭, 아니 참칭(僭稱, arrogation)하여 이미지를 조작하였다.

진보란 칸트에 의하면 '야만에서 문명으로 나아가는 운동'이다. 18세기 프랑스의 철학자이며 정치학자인 콩도르세(Condorcet) 후작(1743~1794)은 사회가 정치적으로 진보하면 노예 제도가 근절되고, 문해(文解) 인구가 확대되며, 남녀 간의 성 불평등이 완화되고, 빈곤이 타파되며, 가혹한 감옥 환경이 개선될 것이라고 했다. 이 정의를 오늘날의 시점에 적용해 보면, 그중 빈곤 타파만이 상대적으로 미흡할 뿐 세상은 완전히 진보하였다.

헤겔은 역사란 순환(cyclical)하는 것이 아니라 일직선으로 진보(linear-progressive)하는 것이라고 주장했다. 마르크스는 헤겔의 일직선적 진보의 역사 개념을 받아들여, 산업화를 통한 경제 근대화, 산업 자본주의 사회의 사회 계급 구조 비판 등을 자기 저작의 핵심 개념으로 사용하였다.

우리나라 좌파는 헤겔-마르크스적 진보 대신 칸트-콩도르세적 진보의 뉘앙스가 묻어나기를 은근히 겨냥하면서 스스로 진보를 참칭하고 있다.

보수를 타자화한 한국의 좌파

한국의 좌파는 꾸준히 보수를 대상화, 타자화하여 인식의 장(場)에서 완전히 배제해 버렸다.

대상화란 무엇인가? 존재란 '나'와 '나 밖의 세계(외계)'의 2개 영역으로 이루어져 있다. 그런데 나는 '나 아닌 내 밖의 세계에 속한 것'을 의식할 때 언제나 그것을 대상(object)으로 의식한다. '대상'에는 '상대방'이라는 의미도 있지만 본원적으로 '사물' 혹은 '물체'라는 뜻이다. 그러니까 어떤 인간을 대상화한다는 것은 그를 인간이 아닌 물건으로 본다는 뜻이다. 버스 정류장에서 내 옆에 서 있는 어떤 남자는 내게 있어서 버스 승강장의 기둥이나 다름없다. 아는 사람이 아닌 모든 타인은 나에게 우선 대상, 즉 사물이다. 비록 그에게도 나와 비슷한 감정, 고매한 인격, 깊은 영혼이 있겠지만, 나는 그것을 무시하고 그냥 그를 대상으로 인식한다. 그러므로 누군가를 대상화한다는 것은 그의 감정, 영혼, 인격을 존중할 생각을 아예 하지 않는 채 그를 한갓 물건으로 취급한다는 의미이다.

내 옆을 스쳐 지나가는 존재가 물건이 아니고 사람이라 하더라도 그는 여전히 나와는 아무 상관이 없는 타자(the Other)다. 그러나 어떤 타자가 나와 친하게 되고, 나와 비슷한 감정, 비슷한 생각을 갖고 있음을 알게 되면 나는 그와 동질감을 느끼며, 그와 나는 합쳐져 '우리'가 된다. 이렇게 '우리'가 된 집단 내의 우리 모두는 서로 비슷한 '동일자(the Same)'이고, 우리 밖의, 우리와 다른 모든 사람들은 우리에게 있어서 타자이다.

우리가 빵을 먹을 수 있는 건

그 타자는 '우리'에 의해 따돌림 받고, '우리' 집단에서 배제된다. 인류 사회의 모든 역사는 한 사회의 주류가 '우리'가 되어 그 사회 속 타자를 다양한 양태로 배제해 온 역사다.

한 집단을 타자화하여 배제하기 위해서는 '이미지를 통한 상징화' 작업이 필수적이다. 앞서 인용한 기사에서 극명히 드러나듯, 한국의 좌파는 '늙음'과 '무식함'이라는 키워드로 보수 우파의 이미지를 고정시키는데 성공했다. '틀딱(틀니 딱딱)'이라는 노년 혐오적 신조어로써 보수를 희화화했고, '이념이라고는 고작 반공 이데올로기뿐인 늙은 아스팔트 보수'라는 이미지를 고착화시켰다. 문재인 정권이 들어선 이후 모든 언론의 장에서는 "보수의 몰락은 시간문제"라느니, "10~20년 후까지 당분간 보수에는 미래가 없다"느니 등의 조롱이 봇물을 이루었다. 문재인 대통령도 의기양양하게 "보수를 불태워야 한다", "보수를 궤멸시켜 씨를 말려야 한다"고 말했다.

자연법칙 상 늙음은 추한 것, 활기와 거리가 먼 것이다. 그렇다면 늙음과 짝을 이룬 보수는 자연스럽게 '젊음, 아름다움, 활기'와 상극이 된다. 좌파의 이미지 메이킹에 의해 '젊음'과 '보수'는 상호 모순적인 개념처럼 되어, 젊은이의 보수 진입이 아예 싹에서부터 차단되었다. '젊은 보수'들은 결국 한없이 자신을 부끄러워하며 동년배들 앞에서 자신의 성향을 감히 드러내지 못하고, 일부는 좌파의 담론에 휩쓸려 '늙은 보수'의 무식함을 함께 조롱하기에 이르렀다. "1987 체제 이후 아무런 이념을 만들어 내지 못하고 고작 반공 구호에만 매달려 있다가, '탄핵'으로 최종 사망

선고를 받았다"는 등으로.

보수가 무식하다고?

보수 정치인들에 대한 비판이라면 모르겠으나, 아예 보수 세력 전체가 무식해서 몰락했다는 이야기는 묵묵히 자기 생활을 성실하게 해 온 기층 보수 세력들에 대한 명백한 모독이 아닐 수 없다. 그들은 매일 매일 가족의 안락과 소소한 기쁨에 만족하며 성실하게 일상생활을 영위하고 있고, 이 무심한 일상의 평화를 위협하는 북한 체제를 용납할 수 없다고 생각하여 자연스럽게 반(反)북한, 반공산주의자가 되었을 뿐이다. 따지고 보면 이데올로기라고도 할 수 없는 기층 보수의 반공 의식이 조롱 받아야 할 이유는 어디에도 없다. 어느 나라건 보통 사람들은 그저 별 생각 없이 순리대로 평범하게 살아가고 있으며, 그것이 그들의 미덕이기도 하다. 어떤 이데올로기를 위해 학문적으로 공부하는 것은 직업 혁명가들의 일일 뿐이다. 그런데 갑자기 "그동안 왜 무식하게 살았냐"고 질타하는 것은 그들에게 이중의 죄의식을 심어 주는 어처구니없는 일이다.

하기야 역사적으로 보수란 원래, 기존 제도에 대한 심각한 위협이 대두되었을 때 그에 대항하기 위해 개발된 논리다. 과거의 방식대로, 다시 말해 별 생각 없이 평온하게 보수적으로 살던 사람들이, 갑자기 출현한 새로운 이념에 놀라 자신들을 방어하기 위해 고안해 낸 이념이 바로 보수 사상이었다. 대표적으로, 미국의 보수 이론가 헌팅턴(Samuel

Huntington)이 보수주의를 정의한 것도 공산주의가 미국을 위협하던 냉전 시대의 일이다(『이데올로기로서 보수주의Conservatism as an Ideology』, 1957). 그는 보수주의란, 기존 체제에 대한 심각한 위협 세력이 등장했을 때 그에 대응하기 위해 나오는 '상황적 이데올로기(situational ideology)'라고 정의했다. 보수는 그러한 위협 세력이 존재함을 설득력 있게 제시할 수 있어야 세력을 형성할 수 있으며, 또 그러한 상황에서만 호소력을 지니고 번창할 수 있다.

심대한 체제 위협에 대항하는 상황적 이데올로기가 곧 보수주의라는 헌팅턴의 정의는 보수주의의 원천인 에드먼드 버크에게서도 확인된다. 앞에서 '보수주의의 경전'으로 소개한 버크의 『프랑스 혁명에 관한 성찰』(1790)은 프랑스 혁명이 '영국 체제'에 대한 심각한 위협이 될 것을 감지하고 그에 대항하기 위해 쓴 책이기 때문이다.

보수주의가 상황적 이데올로기라는 말은, 이론적인 근거 없이 그때 그때 형성된다는 뜻이 아니다. 보수주의의 맨 밑바탕에는 개인주의가 가장 근본적인 이념으로 자리 잡고 있다. 보수주의는 개인주의고, 개인주의야말로 진보다. 그리고 누누이 말했듯 개인주의의 반대는 전체주의다.

· 나가며 ·

한국에 개인은 있는가

전체주의와 개인

새삼 전체주의와 개인의 문제를 떠올린 것은 2018년 9월 평양을 방문하여 김정은과 나란히 앉아 집단 체조 〈빛나는 조국〉을 관람하는 문재인 대통령 부부를 보고서였다. 최대 10만 명의 인원이 동원되어 체조와 춤 그리고 카드 섹션을 펼치는 평양의 집단 체조는 2002년 4월 김일성 탄생 90주년에 처음으로 선보인 이래 11년간 지속되다가, 2013년의 〈아리랑〉 공연을 끝으로 한때 중단되었다. 그것이 문 대통령 방문을 계기로 5년 만에 다시 부활하였다.

공연은 '아리랑' 선율에 맞춰 대형 한반도 기가 경기장 상공에 게양되는 것으로 시작되었다. 인공기(人共旗)는 등장하지 않았고, 반미 구호도

보이지 않았으며, 핵과학을 상징하는 상투적인 대형 '원자 모형' 영상도 찾아볼 수 없었다. 다만, '평양에서 부산으로 가는 기차' 등 남북 관계 개선 분위기를 반영하는 문구는 눈에 띄었다. 공연자들은 무리 지어 한반도 모양을 만들었는데, 제주도와 울릉도는 물론 독도까지 세밀하게 표현하였다.

남쪽의 좌파들은 이에 감격하였다. 윤영찬 당시 청와대 국민소통수석은 "우리의 요청에 북측이 적극적으로 협조했다"면서 "김정은 체제의 유연성이 두드러진다"고 말했다. 문 대통령은 몸을 앞으로 숙여 가며 관심 깊게 공연을 지켜봤고, 앞서 4월 판문점 정상 회담 당시 김정은과 함께 찍은 기념사진이 카드 섹션으로 나타나자 흐뭇한 미소를 짓기도 했다. 김정숙 여사도 안경을 끼고 공연에 집중하는 모습을 보였다.

5·1경기장에 모인 북한 주민 15만 명 앞에서 문 대통령은 대중 연설도 했다. "감격을 말로 표현할 수 없다"고 운을 뗀 문 대통령은 "김 위원장과 북녘 동포들이 어떤 나라를 만들어 나가고자 하는지 가슴 뜨겁게 보았다"고 했다. 이어서 "우리 민족은 우수합니다. 우리 민족은 강인합니다. 우리 민족은 평화를 사랑합니다. 그리고 우리 민족은 함께 살아야 합니다"라는 레토릭으로 민족주의 이념을 한껏 드러냈다.

그러나 이 공연 준비를 위해 어린 학생들이 몇 달 동안 학교도 가지 못하고 혹독한 연습을 했으리라는 것을 생각하면, 대한민국 대통령의 이런 말은 참으로 부적절했다. 북한 말고는 세계 어디서도 찾아볼 수 없는 '파시즘 정치 예술'을 보고 "이 감격을 말로 표현할 수 없다"고 한 것은 건전

우리가 빵을 먹을 수 있는 건

한 상식을 가진 대한민국 국민이 듣기에 매우 민망한 것이었다.

실제로 유엔 북한인권조사위원회 보고서(2014)는 북한의 집단 체조를 명백한 인권 침해로 규정한 바 있다. 보고서는 "동원된 학생들은 여름에 뜨거운 햇볕 아래 콘크리트 바닥 위에서 연습하다 기절하는 일이 흔했다"고 했다. "급성 맹장염을 참아 가며 연습한 7, 8세 소년이 치료를 제때 받지 못해 숨겼다"는 증언도 기록되었다. 집단 체조에 동원되는 학생들은 6개월가량 학업을 전폐하다시피 하고 연습에 매달린다. 집단 체조에 동원된 적이 있는 한 탈북 학생은 다음과 같은 경험담을 남겼다.

"다리를 일자로 펴는 훈련을 하느라 밤새도록 집에 가지도 못한다. 다리에 멍이 들고 허리는 끊어질 듯 아프다. 몇 달을 그러고 나면 문어 다리가 된다. 공연이 끝나고 귤 9개와 과자 사탕 한 봉지씩을 받고는 수령님 은혜에 감사하며 어쩔 줄 몰라 했다."

한 전직 국정원 고위 간부는 북한에 갔을 때 집단 체조 연습장에 악취가 진동하는 것에 놀랐다고 했다. 연습 중에는 화장실을 가지 못하게 해 연습장에서 그냥 배설을 하기 때문이라고 했다. 집단 체조에 직접 참가한 탈북자도 같은 이야기를 했다.

"가장 큰 문제는 화장실이다. 행사 한 달 전부터는 전체 예행연습을 하는데, 대기 시간부터 행사가 끝나는 시간까지 3시간이 넘는다. 화장실을 자주 가지 못하게 물을 주지 않는다. 가고 싶더라도 금지다. 때문에 남자 아이고 여자아이고 그냥 서서 참고 참다가 배설을 한다. 연습장엔 악취가 진동할 수밖에 없다. 연습장 뒤에서 이런 자기 자식들의 모습을 보며

흐느껴 우는 부모들의 모습도 흔하게 볼 수 있다."

문재인 정부는 '사람이 먼저다'라는 캐치프레이즈를 내걸고 선거 운동을 했지만, 그가 찬양해 마지않은 북한 집단 체조에서 사람은 '한 장의 카드'로 환원될 뿐 더 이상 개인은 없다. 사람을 개인으로 보느냐 집단의 부속으로 보느냐, 이 차이가 거대한 체제의 차이를 만든다.

북한에 개인이 있는가

북한 사회에는 공동체만 있지 개인이 없다. 사회주의를 표방하는 모든 사회에 개인은 없다. 전체를 위해 개인을 희생하라는 공동체의 원칙만이 있을 뿐이다. 한 사람만 삐끗해도 집단 체조의 대열이 헝클어지고, 한 사람만 카드를 잘못 들어도 카드 섹션의 그림이 망가지는데 누가 개인을 존중해 주겠는가? 전체의 대열, 전체의 그림을 위해 한 개인은, 비록 열 살 안팎의 어린이라 하더라도, 완벽한 동작을 위해 거의 죽음에 이르기까지 연습을 해야 한다.

공동체의 질서는 사회 구성원들에게 얼핏 아주 자연스럽게 보인다. 정당하고 규범적인 것처럼 보인다는 의미다. '백두 혈통'으로 태어난 사람은 당연히 지도자가 되어야 한다고 그들은 너무나 자연스럽게 생각한다. 이런 사회에서 권위는 신성하고, 빛나고, 위압적이다. 인민위원들의 우레 같은 박수를 받으며 당 대회장에 등장하는 30대 초반의 김정은을 생각해 보라. 이런 사회에서 권력은 장엄한 의식이나 군대의 열병식 같은

　　　　　　　　　　　　　우리가 빵을 먹을 수 있는 건

화려한 예식을 통해 과시된다.

수만 명의 인민이 일사불란하게 움직이는 〈빛나는 조국〉에 동원된, 사회적 지위가 가장 낮은 사람들은 오로지 육체만을 지닌 존재이다. 그들의 기능은 전적으로 육체적 임무를 완수하는 데 있다. 출생에 의해 평생 죽도록 노동만 하도록 되어 있으며, 그들이 견디는 고통은 체제의 이름으로 정당화된다. 수십, 수백 년 전의 전통 사회가 아니라 바로 우리와 동시대, 우리의 바로 위쪽에 이런 사회가 존재한다는 것이 비극이다. 그런데도 남한의 수많은 좌파들은 젊은 김정은의 '통 큰 리더십'을 찬양하느라 입에 침이 말랐다. 인간에게 중요한 것은 공동체가 아니라 개인이며, 개인 존중 없이 인권은 없다는 것을 우리는 북한을 보며 생생하게 실감할 수 있다.

인류 최초의 개인

글자 뜻 그대로는, '개-인(in-dividual)'은 개별적 인간이다.

그렇다면 원시 시대 광활한 평원에 혼자 서 있는 인간도 개인일까? 아닐 것 같다. 예컨대 라스코 동굴 암벽에 그려진 선사 시대 인간을 우리는 개인이라 부르지 않는다. 그들은 단순한 실루엣으로 처리되어 있을 뿐 개별 인간의 특징이 묘사되어 있지 않기 때문이다.

고대 이집트의 그림에서도 개인은 찾아볼 수 없다. 무덤 벽에 많은 사람들이 그려져 있지만, 그들은 개인 한 사람 한 사람의 특징이 아니라 똥

폼페이 유적에서 발견된 테렌티우스 네오 부부의 초상

뚱한 여자, 장난기 있는 무희, 흑인 노예 등 추상적 속성을 표현하고 있을 뿐이다. 파라오의 초상들도 마찬가지다. 물론 각기 고유의 이름이 있기는 하지만, 개인적인 차이점은 전혀 드러나지 않는다. 투탕카멘이건 람세스 2세건, 얼굴 모습은 언제나 동일하다. 더군다나 그 초상들은 인간에게 보이기 위한 것이 아니라 신에게 바쳐진 것이다. 초상의 모델들은 그들이 살고 있던 인간 세계에서 뽑혀져 나와 탈개인화되고 비물질화되어 하나의 도상(圖像, icon)이 되었을 뿐이다.

인류 역사상 처음으로 개인이 등장한 것은 서기 1세기 때였다. 기원 79년 베수비우스 화산 폭발로 잿더미에 뒤덮인 폼페이 유적에서 발굴된 한 젊은 부부의 프레스코 벽화가 그것이다.

그림의 주인공은 젊고 부유한 제빵업자 테렌티우스 네오(Terentius

우리가 빵을 먹을 수 있는 건

Neo)와 그의 아름다운 아내다. 도시에 빌라를 소유하고 있던 테렌티우스는 왕도 아니고 영웅도 아니었다. 단지 그림을 그린 화가에게 대가를 지불할 만큼의 부를 소유했던 평범한 개인이었다. 그가 자기 집 벽에 그려 넣은 부부 초상화는 신에게 보이기 위한 것도, 온 나라 백성들에게 보여주기 위한 것도 아니었다. 오로지 자신과 이웃들 혹은 친지들에게 보여주기 위해 화가를 불러 자기 집 벽에 자신들의 초상화를 그린 것이다.

자연스럽게 빗어 넘긴 남자의 머리와 금발의 웨이브가 이마 위에 파도처럼 흘러내린 아내의 헤어스타일은 2천 년의 세월이 무색하게 오늘날의 우리에게도 익숙한 모습이다. 부부의 손에는 일상적으로 사용하던 물건이 들려 있고, 그들의 얼굴에는 개인적 특징이 확연하게 드러나 있다. 만일 우리가 그 시대에 살았다면 길거리에서 마주쳐도 곧장 알아볼 수 있을 정도다.

『보바리 부인』을 쓴 소설가 플로베르(Gustave Flaubert, 1821~1880)는 서기 1세기를 가리켜 "신들이 더 이상 존재하지 않고, 그리스도는 아직 오지 않았으며, 오직 인간만이 존재했던" 시대라고 했다. 오직 인간만이 존재했던 시대였으므로, 아마도 인류 역사상 개인이 꽃피기에 가장 적당한 시기였을 것이다.

기독교와 함께 사라진 개인

"오직 인간만이 존재했던" 1세기에 예수가 태어나고, 로마 제국의 비

호로 기독교가 발전해 가면서 개인은 다시 사라졌다.

처음에는 기독교도 개인을 강조했다. 인간은 누구나 직접적으로 신의 메시지를 받을 수 있는 존재라고 했다. 그러나 곧 중앙집권적 교회와 교황 제도가 확립되면서 신과 개인과의 직접적인 관계는 부정되었다. 신에게 직접 말하는 대신 개인은 이제 교회의 중개를 거쳐 신과 대화했다. 더군다나 육체는 사탄에 속하고 영혼은 주님에 속하는 것이라고 바울이 말한 이래, 신과 신적인 것만이 가치가 있고 물질적 차안(此岸)의 세계는 아무런 가치가 없는 것으로 폄하되었다. 가시적 세계는 일시적 유용성밖에 없는 것으로 여겨졌고, 감각은 한없이 평가절하되었다. 왜냐하면 감각이란 지극히 개인적인 현상이기 때문이다.

당연히 개인도 가치를 지닐 수 없게 되었다. 이 시대에는 교황, 황제, 고관대작 들만이 개인일 뿐, 일반 대중은 더 이상 개인이 아니었다. 그들은 그저 '아랫것들'이라는 집단적 이름 속 익명의 부속들로 남아 있었을 뿐이다.

가시적 세계를 재현하는 회화가 하찮은 것으로 여겨진 것은 너무나 당연한 추세였다. "그림은 글자를 모르는 사람들의 독서"(600)라고 그레고리 교황이 말했듯이, 이제 이미지들은 의미에 종속되고 인식에 봉사하게 되었다. 회화는 회화 그 자체가 목적이 아니라 어떤 의미나 이념을 보여 주기 위한 수단이 되었다. 이제 회화는 눈에 보이는 대상들을 보여 주는 것이 아니라 비가시적, 추상적 진리와 올바름을 보여 주는 기능을 갖게 되었다. 즉, 미술이 예술이 아닌 인식의 영역으로 넘어갔다.

이렇게 인류 역사에서 개인은 다시 사라졌고, 회화는 다시 하나의 도상이 되었다. 그림 속 인물의 모든 디테일과 뉘앙스는 그의 개별적 특성이 아니라 그 인물이 속한 신분의 일반적 속성을 표현했다. 개인을 활짝 꽃피우기 위해서는 근대까지 기다려야만 했다.

근대적 개인의 탄생

마침내 15세기, 근대적 개인이 등장한다. 『베리 공(公)의 매우 호사스러운 기도서(The Very Rich Hours of the Duke of Berry)』(1412~16)라는 제목의 프랑스 기도서 속에서다.

일 년 중 각 절기의 기도문을 수록한 이 아름다운 채색 수사본(手寫本)은 요즘 달력이 그렇듯이 1월부터 12월까지의 세시 풍속이 그려져 있다. 질 좋은 양피지에 화려한 안료와 금가루가 칠해진 채색화들은, 회화가 이제 더 이상 어떤 특정한 의미에 종속되지 않고, 그저 단지 가시적인 것을 위해 봉사하기 시작했다는 것을 무심하게 증언하고 있다.

저 멀리 화려한 성 앞에서 사람들이 한가로이 담소를 나누고 있는 10월의 어느 날, 까치와 까마귀는 이삭을 쪼아 먹고, 농부는 다음해 농사를 위해 씨를 뿌리고, 강에서는 배가 기슭으로 다가온다. 때는 1410년대, 모름지기 그림이라면 반드시 성모 마리아와 하느님을 찬양하는 것이어야만 했던 중세의 가을이다. 그런데 여기 이 그림의 광경들은 그 어떤 기독교 교리도 보여 주지 않는다. 그저 그 시대, 그곳에서 귀족의 성은 동화

『베리 공의 기도서』, 10월 그림, 2월 그림(왼쪽부터)

처럼 아름다웠고, 농부들은 다음해 수확할 곡식을 위해 10월에 낟알을
파종하고 있었다는 것을 자연스럽게 보여 주고 있을 뿐이다.

눈으로 뒤덮인 마을에서 농부의 아낙들이 불 앞에서 몸을 녹이는 2월
의 풍경도 있다. 이것 역시 어떤 신학적 의미를 나타내기 위한 그림이 아
니다. 그저 한 해의 그 시점에 그 고장에서 일어나는 일들이 묘사되었을
뿐이다. 눈[雪]이나 수레, 언덕길을 오르는 나귀, 우리 안의 양들, 불 쪼이
는 아낙네 들이 화려한 그림 속에 등장한 것은 유럽 회화 역사상 처음 있
는 일이었다.

『루트비히 시도서(時禱書)』라고 알려진, 역시 프랑스에서 16세기에 만
들어진 작자 미상 달력의 12월은 화덕을 갖춘 제방소 그림이다. 우리가

우리가 빵을 먹을 수 있는 건

『루트비히 시도서』 9편 16번, 12월의 그림 부분

김장을 하듯, 긴 겨울을 나며 먹을 빵을 준비하는 세시풍속을 반영한 것이다.

이 채색 삽화들은 한 해의 순환만이 아니라 하루의 순환도 자연스럽게 보여 준다. 하루 중 어느 시간대의 흔적들과 어느 한 순간의 움직임들이 마치 현대의 스냅 사진처럼 재현되고 있다. 땅에서 들어올려진 발이 다시 땅에 닿기 직전의 한순간, 또는 파종하는 농부의 경쾌하게 들려진 손 같은 것들이 그것이다.

감각 자체가 개인성

특이한 표정을 살린 얼굴만이 개인을 나타내는 것은 아니다. 개인성을 재현하기 위해서 반드시 개별 인물의 초상이 필요한 것은 아니다. 한 인물 주변의 풍경을 그리는 것만으로도 이미 개인성은 표출된다. 그것은 그려진 인물의 개인성이기도 하지만, 그림을 그린 화가의 개인성이기도 하다. 감각을 통해 세계를 인지한다는 것은 지극히 개인적인 현상이기 때문이다.

똑같은 풍경을 보고도 그것을 감각으로 인지하는 방식은 사람마다 다르다. 그러므로 인물 주변에 주위 환경을 그려 넣는다는 자체가 이미 '개인으로서의 화가'가 등장했음을 증명하는 것이다. 그래서 미술사가들은 15세기 전반기에 플랑드르, 부르고뉴 등지에서 근대적 '개인'이 출현했다고 말한다.

서양은 15세기에, 그리고 일본만 해도 벌써 16~17세기에 주위 풍경을 곁들인 개인의 그림을 그렸는데, 우리나라는 20세기가 시작되기 3년 전에 죽은 장승업(張承業, 1843~1897)마저도 세 사람의 신선이 서로 나이 자랑을 했다는 중국의 고사 〈삼인문년(三人問年)〉을 그리고 있다. 소재만 중국 것이 아니라 구도 전체가 중국의 신선 그림을 그대로 모방한 그림이다.

유럽의 화가들도 물론 천 년 넘게 고대 그리스 신화와 성서 이야기를 소재로 그림을 그렸다. 그러나 네덜란드 화가가 예수 탄생의 그림을 그릴 때 화면에 그려지는 베들레헴은 그 옛날 유다의 베들레헴이 아니라 오히

　　　　　　　　　　　　　　우리가 빵을 먹을 수 있는 건

려 플랑드르의 풍경이다. 그들은 자기 집 뒷마당 풀밭이나 마구간에서 볼 수 있는 암소와 당나귀를 그렸고, 자기들이 일상적으로 쓰던 마구간의 낡은 여물통을 아기 예수의 구유로 그렸다. 요셉과 목동들은 플랑드르 지방의 농민들을 꼭 닮았다. 에덴 동산을 그려도 아담과 이브는 자기 이웃 사람의 평범한 얼굴을 모델로 했다. 신화와 성서를 재현한 이 시대 회화들에서 우리는 역설적으로 화가가 살던 당대의 풍경과 인물을 발견한다.

'회화는 그저 회화일 뿐'이라고 말해서는 안 된다. 인류의 정신사 속에서 회화는 적극적으로 사유의 역사에 참여했을 뿐만 아니라, 회화 그 자체가 사유였다. 네덜란드 화가 캉팽(Robert Campin, 1375~1444)과 얀 반에이크(Jan Van Eyck, 1395?~1441)의 그림들은 철학자 에라스뮈스(Desiderius Erasmus, 1466~1536)보다 근 100년 앞서, 그리고 몽테뉴(Michel Eyquem de Montaigne, 1533~1592)보다 150년이나 앞서 '근대적 개인'을 보여 주고 있다.

그러나 동시대 우리 조선의 산수화에서 풍경은 늘 중국의 어느 지역이고, 인물은 늘 중국 어느 산골의 선비나 동자(童子)이다. 겸재(謙齋, 정선)의 진경산수와 김홍도(金弘道)·신윤복(申潤福)의 풍속화가 있기는 하지만, 작품의 가짓수가 너무 적고, 크기는 너무 작으며, 색채는 단조로워, 애국심 없는 외국인들의 눈길을 끌기는 역부족이다. 가장 기층의 미술인 민화(民畵)도 자기 주변의 사람이나 풍경보다는 허구한 날 호랑이와 까치만 그렸다. 한국의 좌파 국학자들은 조선 시대 선비 문화를 절대화시켜 찬양하기에 바쁘지만, 우리나라는 20세기에 들어설 때까지 개인이란 존

재가 아예 없었다는 것을 조선 시대의 회화는 보여 주고 있다.

개인이란 무엇인가

그럼 도대체, 개인이 무엇이기에 개인의 존재가 그토록 근대와 직결되어 있단 말인가?

전통 사회는 공동체의 사회였다. 공동체의 사회란 계급의 사회다. 개인이 없는 사회다. 더 정확히 말하면, '특수한 개인'만 있을 뿐 '개별적 개인'이 없는 사회다. 그 사회 안에서 사람들은 태어나자마자 개별적인 개인이 아니라 어느 집단에 소속된 특수한 개인이 된다. 즉, 양반으로 태어난 사람은 양반이, 노비로 태어난 사람은 노비가 되는 것이다. 노비는 노비라는 집단의 명칭만으로 충분했고, 자기 고유의 이름도 없었다. 당연히 그 사람 특유의 특징이나 개성에 대해서는 아무도 관심을 갖지 않는다.

공동체의 사회란 그러므로 태생적 불평등의 원칙, 위계적 원칙이 지배하는 사회다. 태어날 때 부여받은 정체성과 삶의 방식은 평생 바꿀 수 없다. 개인의 자율성과는 거리가 먼 타율성의 사회이다.

그러나 서로를 평등한 존재, 독립된 존재, 자율적 존재로 간주하고 그렇게 서로를 대할 때, 인간은 특수한 개인이 아니라 개별적 개인이 된다. 서로를 평등한 존재로 생각하고, 자신이 자율적이고 독립적이라 느끼고, 또 그렇게 되기를 원하는 사람들은 자신들에게 정체성을 부여해 주는 소속 관계 속에 함몰되지 않는다. 다시 말해, 어떤 계급이나 집단에 속한

우리가 빵을 먹을 수 있는 건

개인이 아니라 완전한 단독자로서의 개인이 되는 것이다. 그들은 자신을 자기 자신일 뿐이라고 느낀다. 이처럼 자율적으로 생각하고 판단하고 행동하는 사람이 근대적 개인이다. 민주주의의 기원인 이 개념은 근대의 여명기에 태동하였다.

자기가 속한 집단의 관습에 따라 생각하고 행동하도록 강요당할 때, 개인은 스스로 생각하거나 행동하지 못한다. 전근대적 전통 사회 혹은 사회주의 국가에서 일반 국민들이 일상적으로 겪는 일이 바로 그것이다. 그러나 민주적 사회로 이행하면서 인간은 누구나 스스로 생각하고 행동하도록 고무되었다.

개인의 소멸

그렇다면 완전히 민주 사회가 된 오늘날 사람들은 자유롭게 자신의 의지에 따라 판단하고 행동하는가?

그렇지 못하다는 것이 우리가 체험하는 민주주의의 경험이다. 많은 사람들이 스스로 생각하고 판단한다고 믿지만 대부분의 경우 그것은 착각이다. 실제로 그들의 판단과 행동은 여론, 다수, 또는 대세 같은 '보이지 않는 권위'에 이끌려 결정될 뿐이다. 그 누구도 강요하지 않건만 사람들은 '공동체'라는 익명의 권위에 복종하여 자신의 개인성을 스스로 버리고 있다.

끊임없이 개인을 쟁취하기 위해 달려왔는데, 그리하여 민주적 개인의

사회가 열린 줄 알았는데, 그 종착 지점에서 우리는 다시 개인이 말살되는 현상을 본다. 이승만의 건국을 부정하기 위해 끈질기게 내세우는 반일 프레임과 대한 제국의 미화 작업, 대형 해상 교통사고인 세월호 침몰을 5년 넘게 조사하고도 모자라 또다시 특별수사단을 꾸리며 대중을 선동하는 정치꾼들, 내우외환의 중대한 범죄도 없는데 현직 대통령을 탄핵으로 몰아간 촛불집회, 독재자 김정은을 미화하는 이미지 조작, 비리와 반칙투성이의 법무부 장관을 옹호하는 집단 행태 등은 모두 개인이 소멸하고 집단만 남은 사회의 민낯이다. 냉철하게 이성적으로 판단할 수 있는 개인은 간 데 없고, 그저 헤게모니 장악 세력을 맹목적으로 추종하는 군중만이 남았다.

개인을 되찾는 일, 개인의 각성만이, 개인이 행복하고 나라가 번영하는 길이 될 것이다.

인용 문헌

2 신뢰
김승욱, "실패한 나라들: 역사적 고찰", 최광 외, 『오래된 새로운 비전』(기파랑, 2017)

3 경제가 발전해야 사람들이 행복해진다
김이석, "'경제 민주주의'가 정답일까? 아니다", 『오래된 새로운 비전』
문근찬, "한국 공교육 개혁의 과제들", 최광 외, 『오래된 새로운 전략』(기파랑, 2017)

4 복지는 가난한 사람들에게 정말로 복음인가
최광, "복지 정책과 논쟁에 대한 근원적 고찰", 『오래된 새로운 전략』

6 기본소득제
이영환, "기본소득 논란의 두 얼굴", 『오래된 새로운 전략』

7 공무원 증원의 폐해
최승노, "정부혁신과 공공부문 개혁", 『오래된 새로운 비전』

8 기업이 사라진 세상, 디스토피아
최승노, "좋은 정부와 나쁜 정부", 『오래된 새로운 비전』

11 상업 예찬
앙드레 글뤽스만, 박정자 옮김, 『사상의 거장들』(기파랑, 2017)

12 대항해 시대
주경철, 『대항해 시대』(서울대학교출판문화원)

13 부르주아 계급
장 폴 사르트르, 정명환 옮김, 『문학이란 무엇인가』(민음사, 1998)
미셸 푸코, 박정자 옮김, 『사회를 보호해야 한다』(동문선, 1998)

14 애덤 스미스
이근식, 『애덤 스미스의 고전적 자유주의』(기파랑, 2006)

15 버크의 보수주의
에드먼드 버크, 이태숙 옮김, 『프랑스 혁명에 대한 성찰』(한길사, 2017)

16 하이에크의 자유주의
프리드리히 하이에크, 김이석 옮김, 『노예의 길』(자유기업원, 2018)

나가며
츠베탕 토도로프 외, 전성자 옮김, 『개인의 탄생』(에크리, 2006)

빵집에서 자본주의 공부하기

자본주의의 과실은 다 향유하면서 입만 열면 자본주의를 비판하는 지식인, 문인, 예술가 들의 위선이 싫었다. 대놓고 사회주의를 표방하든 애써 아닌 척하든 그들은 사회주의를 지고(至高)의 선으로 생각하고, 자본주의는 악으로 규정한다. 단순히 악으로 규정할 뿐만 아니라 한껏 조롱의 대상으로 삼는다.

그러나 가만히 생각해 보면, 자본주의는 생산하고 사회주의는 소비만 한다. '소비'라는 말은 틀린 말인지 모른다. 소비란 생산과 맞물리는 지극히 자본주의적 순기능인데, 사회주의자의 소비란 생산 없는 소비여서 결국 사회 전체를 파괴할 지경에 이르기 때문이다.

생산 없이 소비만 하는 사회는 역동성 없는 어둡고 침체한 사회다. 베네수엘라나 아르헨티나 같은 남미 국가들은 말할 것도 없고, 최고의 부

를 구가했다가 이제는 사양길에 들어선 프랑스 같은 나라를 생각해 보자.

이 책을 탈고한 직후인 2019년 11월 초순, 프랑스 리옹의 스물두 살 대학생 한 명이 캠퍼스에서 분신자살했다. "나는 우리 모두의 미래를 불안하게 만든 마크롱, 올랑드, 사르코지, 유럽연합에 항의한다"라는 말을 소셜 미디어에 남기고 나서였다. 트위터에는 "미래의 불안이 우리를 죽인다"는 유의 지지 댓글이 줄을 이었다. 2018년 프랑스의 청년 실업률은 20.77퍼센트였다. 이 대량 실업 시대에 대학을 졸업하고도 직장을 얻을 수 있을지 확신이 서지 않아 대학생들은 전전긍긍하고 있다. 국가가 많은 재정 보조를 해 주는 프랑스는 미국 대학생보다 훨씬 여건이 좋은데도 젊은이들은 이처럼 깊은 우울감에 빠져 있다. 사회주의적 마인드의 사회와 자본주의적 마인드의 사회 차이인 것 같다. 프랑스에서는 집단 시위가 일상화되어 있어 모든 것을 거리에서 시위로 해결하려 하고, 온 국민이 국가가 모든 수준에서 자신에게 재정 지원을 해 주어야 한다고 생각한다.

한국도 깊이 사회주의에 물들어 있다. 거의 침체에 이를 정도로 자본주의의 활기가 사라지고 있다. 자본주의를 공부해야겠다는 생각이 들었다. 관련 학자들의 글을 조금씩 단편적으로 읽으며, 젊은 독자들과 이 경험을 공유하고 싶어졌다. 시장경제 이론의 주창자인 애덤 스미스를 읽었고, 자본주의와 연접(連接) 관계에 있는 보수주의의 원류를 알기 위해 고전적 보수주의자 에드먼드 버크의 『프랑스 혁명에 대한 고찰』을 읽었다.

흔히 보수는 고리타분한 것으로 인식하여, 보수 성향의 사람들조차 자신이 보수주의자임을 부끄럽게 생각하는 경향이 있다. 그러나 보수주의는 겸손한 이념이다. 인간은 그 누구도 자신의 인식을 완벽한 것으로 자신할 수 없다. 보수주의는 인간의 불완전성을 있는 그대로 인정한다. 인간은 불완전한 존재이므로 한꺼번에 큰일을 다 할 수 없고, 오랜 세월 동안 조금씩 지혜를 모아 '구조'를 만들어 내었다. 이것이 현재의 제도다. 그런데 이런 제도를 한꺼번에 파괴하는 사회주의 혁명론은 인간의 오만과 자의(恣意)일 뿐이다. 버크의 보수주의론을 읽고 나면 아마 그 누구도 더 이상 보수주의를 부끄러워하지 않게 될 것이다. 그의 인식론적 회의주의보다 더 참신하고 품위 있는 이론이 어디 있는가?

정부에서 공짜 돈을 받아 좋다고 말하는 젊은이들은 하이에크의 『노예의 길』을 읽었으면 좋겠다. 정부가 주는 그 푼돈이 싱싱한 젊음을 평생 낙오자로 만드는 '노예의 길'임을 깨달아야 한다.

개인적인 얘기지만, 버크의 글에서 사르트르나 푸코의 논지들을 발견한 것도 신기했다. 부르주아 계급의 역사를 모르고는 버크의 책을 완전하게 이해할 수 없을 것이라 생각해 사르트르와 푸코의 글도 소개했다.

스마트폰이 생겨난 2010년대 이후의 자본주의는 과거의 사회가 경험하지 못한 형태로 진화하고 있다. 그 현상을 '디지털 자본주의'라는 항목으로 묶어 보았다.

『우리가 빵을 먹을 수 있는 건 빵집 주인의 이기심 덕분이다』라는 제목은 애덤 스미스의 『국부론』에 나오는 구절이다. 자본주의를, 또는 시장경제를 압축적으로 말해 주는 한 구절이면서, '빵집'이라는 친근하며 따뜻한 이미지가 좋아서였다.

길거리 카페에서 빵과 커피를 앞에 두고 편안히 읽은 책이었기를 미리 희망해 본다.

언제나 고도의 인문학적 지식으로 내 글의 풍미를 더해 주는 김세중 편집자, 그리고 박은혜 실장에게 고마움을 전하며.

<div align="right">

2019년 12월

박정자

</div>

우리가 빵을 먹을 수 있는 건 빵집 주인의 이기심 덕분이다
인문 감성으로 자본주의 공부하기

1판 1쇄 발행_ 2020년 1월 8일
2판 1쇄 발행_ 2020년 9월 10일

지은이_ 박정자
펴낸이_ 안병훈

펴낸곳_ 도서출판 기파랑
등록_ 2004. 12. 27 | 제 300-2004-204호
주소_ 서울시 종로구 대학로8가길 56(동숭동 1-49 동숭빌딩) 301호
전화_ 02-763-8996(편집부) 02-3288-0077(영업마케팅부)
팩스_ 02-763-8936
이메일_ info@guiparang.com
홈페이지_ www.guiparang.com

ⓒ 박정자, 2020

ISBN_ 978-89-6523-609-2 03600